U0275065

杨永善 —— 著

陶瓷艺术论

清华大学出版社 北京

Ceramic
Art
Theory

图书在版编目（CIP）数据

陶瓷艺术论 / 杨永善著.—北京：清华大学出版社，2023.6

ISBN 978-7-302-63431-7

Ⅰ.①陶…　Ⅱ.①杨…　Ⅲ.①陶瓷艺术—研究—中国　Ⅳ.①J527

中国国家版本馆 CIP 数据核字（2023）第 080581 号

责任编辑： 宋丹青
封面设计： 王　鹏
责任校对： 王荣静
责任印制： 杨　艳
出版发行： 清华大学出版社
　　　　网　　址：http://www.tup.com.cn，http://www.wqbook.com
　　　　地　　址：北京清华大学学研大厦A座　　邮　　编：100084
　　　　社总机：010-83470000　　　　　　　　邮　　购：010-62786544
　　　　投稿与读者服务：010-62776969，c-service@tup.tsinghua.edu.cn
　　　　质量反馈：010-62772015，zhiliang@tup.tsinghua.edu.cn
印 装 者： 小森印刷（北京）有限公司
经　　销： 全国新华书店
开　　本： 180mm×235mm　　**印　张：** 15.25　　**字　数：** 247千字
版　　次： 2023年8月第1版　　　　　　　**印　次：** 2023年8月第1次印刷
定　　价： 108.00元

产品编号：100574-01

陶瓷艺术论

自序

　　这本集子中所编入的文章，都是关于陶瓷专业理论与设计实践方面的论述，有认识和理解，有感受和体会，其中主要是我在从事专业教学和设计实践过程中的思考和总结。

　　至今我还清晰地记得在高中毕业前，选择报考学校和专业时，我的美术老师曾耀宗认为我在美术和工艺方面有特长，以及在文化课方面基础良好，于是让我报考中央工艺美术学院（现"清华大学"美术学院）陶瓷艺术设计系。曾老师早年留学日本，就读于东京女子美术大学的美术教育专业，她对美术学科涵盖的专业有比较全面的了解，对日本的陶艺教育很感兴趣，关于作陶制瓷更是具有独到心得。她告诉我，日本的陶瓷设计和生产都很发达，作品也很精美。你若能学这个专业，一定要打好专业基础，将来完成对日本的超越。

　　曾老师对我比较了解，她是一个对学生负责任的人，在高中三年课外美术组里，她对我进行了悉心指导。师恩难忘，只有不辍地努力，才能回报万一。

　　1957 年我考入中央工艺美术学院，如愿以偿地到陶瓷艺术设计系学习。陶瓷艺术设计的学问精深，是需要探索和研究的；陶瓷艺术实践的技艺高超，是值得下功夫学习和掌握的。进入陶瓷艺术设计系之后，在老师的指导下，我比较快地适应了专业特点。在完成美术基础课训练的同时，开始陶瓷专业的研修，我把主要精力投入专业学习的过程中，逐步养成在实践中进行

理论思考的习惯。同时把课外活动与专业学习结合起来，参与了学生会创办的《装饰》壁报，写过关于专业学习心得的文章，可以说是我撰写陶瓷专业论文的开始。

这本集子中编入的文论是从我过去发表的文章中遴选出来的，企望并相信这些文字，能对就读本专业的学生不无裨益，在专业学习的道路上少走弯路；对从事陶瓷艺术设计的同行，提供借鉴参考；对陶瓷艺术爱好者，提高欣赏水平有所帮助。

其中，有最早在《装饰》杂志发表过的《黑龙江省原始陶器的造型与装饰》，也有收录在中国科学院自然科学史研究所华觉明主编《中国三十大发明》中的《瓷器的发明与创造》，还有为路甬祥任总主编的《中国传统工艺全集·陶瓷卷》和续卷写的总论，以及由邓白和我任主编的《中国现代美术全集·民间陶瓷卷》写的绪论；另有李政道和吴冠中主编的《艺术与科学国际学术研讨会论文集》中的《陶瓷造型的意蕴》，收录在《紫砂文化国际研讨会论文集》中的《宜兴紫砂工艺散论》，以及收录在《北京工艺美术学会论文集》中的《论陶瓷造型的和谐》，等等。

时代的发展和进步，也带来陶瓷艺术理论和实践的日新月异。本书中的文论，有些成文久远，有些受限于当时的思考深入程度，与当下的认识可能不尽一致。同时囿于才学智识，稚拙与粗浅，回头再仔细阅读时，感到需要深入与充实的必要。退休之后时间充裕了，有暇出入陶瓷厂从事专业设计实践，也可静下心来读书与思考。虽然记忆力逐渐衰退，但理解和判断能力却有所长进，对专业实践有了不同角度的揣摸和审视，新高度上的认识和探索，更多是致力于实践的结合与融入。

经过多年的酝酿，认识有所提高。正因为如此，于是选择这十几篇有助于学习专业，掌握规律和方法，可供参考的文章，进行认真修改和充实，并配上图例加以说明。选编修改和充实主要是为了有助于阅读时的认识和理解。

本书以《陶瓷艺术论》名之，是用张仃老院长在 1996 年的题字。当时正值中央工艺美术学院 40 周年院庆之际，我在为张院长办理转去天坛医院会诊之事。当时他正在家中挥毫书写，见我的到来便坐下，听到我告诉他转院已顺利办成，他为免去手术之苦，心情十分愉快。随即询问院庆大型教学成果展览的反响，他对陶瓷专业展出的作品很满意，并对其第一个被评为部级重点学科给予肯定，同时希望加强陶瓷专业理论建设。他鼓励我说："要关注所

从事专业的理论建设，好好总结一下，陶瓷专业教育的办学经验，有助于艺术设计教育的学科建设。"作为鼓励，张院长为我题写了"陶瓷艺术论"几个字，他说，这几个字适应性强，以后出书可以用。

值此拙著付梓之际，每每看到"陶瓷艺术论"的题字，总想到张仃先生当年的嘱咐和希望，常有汗颜之感，亦不乏愧怍之心！如今，张先生斯人已逝，这本集子权且作为交给先生和读者的作业本，期待各位不吝赐教！

杨承善

2022 年 10 月 18 日于北京

目录 CONTENTS

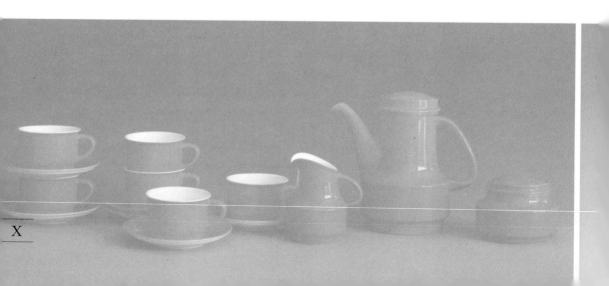

宜兴紫砂工艺散论

黑龙江省出土的原始陶器的造型与装饰

制陶技术发明的重要意义

制陶技术的发明，在人类物质文明发展史上，可以称得上是最有代表性的发明创造，它所涉及的范畴是相当广泛的，所发挥的作用和意义是深远的，与人类的生存和进化息息相关。制陶技术的发明，可以说是科学技术和文化艺术产生和发展的最初的基础，开辟了进一步创造和拓展的途径，是物质文明和精神文明起步发展的标志。

远古时代的先民们为了生存的需要，从旧石器时代开始，利用自然界提供的石块打制工具，也利用植物茎蔓枝条等原始材料，编制简单的生活用品，揭开了早期手工艺劳作的序幕。这是人类文明发展的初始，艺术创造尚处于萌发的阶段。正如考古学家裴文中先生曾写过的："原始艺术始见于旧石器时代末期。"①

在新石器时代，原始手工艺出现了。先民们在打制石器的基础上，进一步磨制出实用而精美的多种新石器，在原始生活经验的积累中，劳作能力和智慧得到不断的提高。手工技能在实践中不断进步和发展，人们从认识黏土加水和成的泥坨具有可塑性，通过目的性明确的塑造，可以做成有用的器物造型，到干燥后经过火烧，能够使其质地坚硬，逐渐发明了制陶技术，揭开了物质文明创造的序篇。

考古学家张之恒先生对这一时期的陶器制造这样描述："新石器时代早期

① 裴文中.旧石器时代之艺术[M].北京：商务印书馆，1999：15.

的陶器，火候较低、质地粗疏、吸水性强。器形为圜底器和平底器，不见三足器和圈足器。华南地区，新石器时代早期的陶器大多为夹砂绳纹陶。"①

"新石器时代中期阶段的前期，陶器的制作和新石器时代早期相比有一定的进步，但仍有许多原始性，如陶器的制造仍为手制，轮修技术尚未出现；陶胎较厚，厚薄不均；器形不够规整，常有歪扭的现象。前期的陶器以夹砂陶为主，泥质陶的数量较少。器形以圜底器和平底器为主，有少量的圈足器和三足器。后期的陶器制作技术比前期进步，慢轮修整普遍出现。陶器的形制比较规整，胎壁厚薄均匀。夹砂陶的比例下降，泥质陶的比例增加。器形有圜底器、平底器、尖底器、圈足器和三足器。长江下游地区，鼎已成为一种主要炊器。彩陶在这一时期的各种文化中普遍出现。"②

"新石器时代晚期阶段可以分为前后两期，陶器的制作，前期已出现轮制，但不普遍：后期在各个文化系统中普遍使用轮制。轮制陶器的特点是，器形规整、圆浑，胎壁薄，造型美观。黄河下游的龙山文化的蛋壳黑陶是这一时期各文化陶器中最杰出的作品。新石器时代晚期的陶器以灰、黑陶为主，中期阶段盛行的彩陶，到晚期阶段趋向衰落。新石器时代晚期，陶器的器形最大特点是出现了斝、鬲、甗、甑为代表的袋足炊器。"③

根据考古发掘实物资料的研究确认，最原始的手工技艺是从旧石器时代开始产生的，到新石器时代得到重要的发展，烧造出早期的陶器，揭开了中国陶瓷发展史的第一页。从无到有的原始陶器创造，奠定了陶瓷发展的基础，在不断提高和完善的过程中，把原始的技术和艺术不断推向新的高度，具有划时代的意义。（图1-1至图1-5）

一、制陶技术发明与创造智慧展现

在人类文明进化史上，制陶技术发明具有启蒙和拓展的作用，无论从手工技艺还是物质文明发展的角度来认识，陶器发明的意义都是极为重要的，不仅为先民们提供了借以生存的生活资料，进而发展到制造生产资料。当我

① 张之恒.中国新石器时代文化[M].南京：南京大学出版社，1992：12-13.

② 同上。

③ 同上。

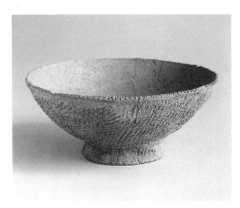

图1-1 红陶绳纹碗 大地湾文化
陶器最初出现时，是以最单纯的形式适应多种
用途的，印纹尚处于无规律阶段

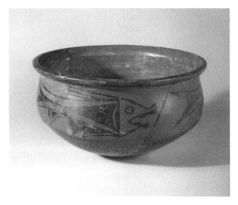

图1-3 鱼纹彩陶盆 仰韶文化
大型的陶盆是早期陶器中比较多见的样式，也是
最早趋于成熟的造型，基本形式结构沿用至今

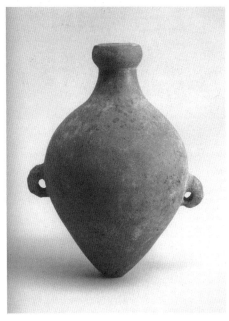

图1-2 红陶小口鼓腹尖底瓶 仰韶文化
汲水用的尖底、小口、大腹、双系的瓶，这种
独特的造型结构是由具体功能决定的

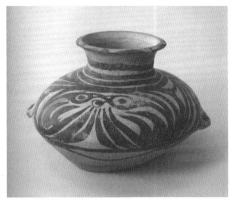

图1-4 双鸟纹彩陶罐 马家窑文化
罐类造型的出现和演变，决定因素是储存功能，
潜在的审美意识使装饰产生更多变化

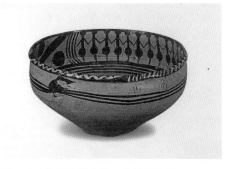

图1-5 舞蹈纹彩陶钵 马家窑文化
在生活中普遍应用的造型，产生多种样式的同
时，开始具有装饰意识，从一个侧面反映了当
时的生活

们追溯到新石器时代的先民生活时，陶器发明的重要作用，远远超过器物的本身。

从原始社会采集渔猎到农耕定居的漫长历史时期，陶器是生活和生产中重要的器具，是储存食物、种子和饮用水的主要容器。陶器在当时不仅是日常用器，是不可缺少的生活资料，更重要的也是生产资料，为定居生活提供了重要的保障。陶器在相当长的历史时期内，在先民的生活和生产中发挥着重要的作用，也以其自身的存在，标志着一个时代最基本的文化特征。（图1-6、图1-7）

图1-7　陶刀　仰韶文化

制陶技术使先民认识和利用陶的硬度，把预制的陶片磨出刀刃，或将碎陶片加工，成为日常使用的工具，演变到近现代成为铁制的"手镰"

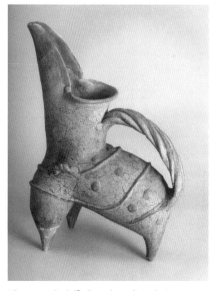

图1-6　白陶鬶（guī）　龙山文化

造型结构变化丰富，成型技艺难度比较大，反映了当时制陶者具有很强的造型能力，作品达到完美的境界

新石器时代制陶技术的发明，促进了人类生活方式的改变，用陶质材料制作的器具，在当时应用范围最为广泛，除作为日常生活必需的用器，还包括用于农耕和渔猎的陶质工具。先民们收割作物时，握在掌中使用的陶质小镰刀，手工纺织用的陶纺轮，织网捕鱼用的陶质网坠，以及制作陶器用于成型的辅助工具，除用木质材料之外，多为陶质材料制成的。（图1-8、图1-9）

通过考古发掘资料证实，在1万多年以前，中国的先民们开始掌握制陶

图 1-8 　陶纺轮　仰韶文化

由于陶制品是由可塑的黏土塑造烧成的，成型方便，原始纺线的纺轮也采用制陶方法加工制作

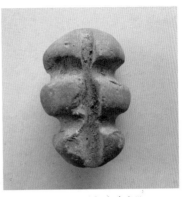

图 1-9 　陶网坠　大地湾文化

结网捕鱼是先民定居生活的开始，利用陶泥制作网坠便于成型，烧成后耐水并具有适当的重量

的工艺技术。据资料记载："目前在中国境内发现的公元前 7000 年以前的陶器或陶器残片，主要见于北京怀柔转年，河北徐水南庄头、阳原于家沟，江西万年仙人洞与吊桶环，湖南道县玉蟾岩，广东英德青塘与牛栏洞，广西桂林甑皮岩与庙岩、临桂大岩、邕宁顶蛳山等遗址。这些遗址出土的陶器残片，以桂林市庙岩遗址陶片的测定年代为最早，在公元前 13000 年以前。而器形则以临桂大岩二期出土的捏塑陶制品最为原始，其年代约在公元前 10000 年以前。如果说这两个地点的测年数据都是可靠的，那么中国陶器的起源应在公元前 13000 年前后。"①

　　制陶技术的发明，是人类早期综合运用智力和劳作的成果，推动了生活和生产的进步。单就物质产品的制造而言，各种类别的陶器在不断发展中产生的影响是多方面的，对于之后相继出现的青铜器、铁器、漆器等不同材料的器物，造型的形式结构和装饰的样式，都有不同程度的启发和影响。

　　不同工艺材料的器物制造，在相互影响中发展，创造出具有新功能效用的器物，推进了工文艺化的发展。通过对先民制陶匠师遗留下来的陶器分析，他们在生活和劳作中，认识到器物造型要适合使用要求，同时也表现出对形式美的追求。认识能力和审美意识的结合，开创了陶瓷发展史早期的设计创作。

① 国家文物局. 中国考古 60 年：1949~2009[M]. 北京：文物出版社，2009：20.

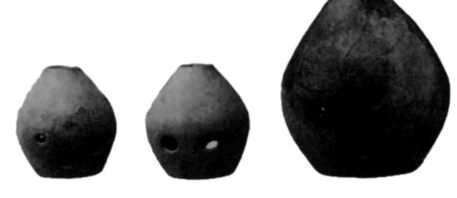

图 1-10　陶埙　半坡文化
陶器出现后，先民们发现器物的内部空间遇气流冲击会发出声音，于是就创造出陶埙，出现了
最早的音韵

制陶技术所蕴含的科学创造思维，在长期工艺实践过程中，不断衍生和
拓展。陶质材料应用到先民生活的多方面，除陶凳、瓷枕之外，还有不被人
关注的陶瓷小品。早在新石器时代，人们就创造了能发出优美音响的陶埙，
可以说是最早的乐器。（图 1-10）

制陶技术是传统工艺中的早期发明创造，经过漫长的历史进程，不断有
新的拓展与提高。制陶技术作为中华民族悠久文明的组成部分，既凝聚着科
学智慧，又是珍贵的文化艺术遗产，还是最具创意的设计范例，为中国成为
最早发明瓷器的国家奠定了坚实的基础。

二、制陶工艺技术思维的深远影响

制陶技术的发明是先民生活和劳作经验积累的结果，从最初接触黏土和
水，到制陶实践有意识地塑造，人的双手变得越来越灵巧。随着手工技艺操
作能力的提高，技术思维在不断成长，使原始手工技艺超越物性，完成了黏
土在火的作用下，转化为陶器的创造成果，使这项技艺呈现出旺盛的生命力。

德国人类学家利普斯在他的专著《事物的起源》中，曾就陶器的起源有
过论述："对于黏土按其成分和黏性不同，有不同的加工方法。把黏土弄干净
或晒干，筛去杂质，若黏土太黏，要加细砂或粗沙、灰、碎木或草屑作掺和

料……当泥团光滑而有可塑性的时候，就可以制陶了。世界各地制造陶容器共有五种主要方法，四种是原始人的，一种是发达文化特有的。

最简单粗糙的方法是取一坨黏土团，慢慢地压其中心，使边缘高起来，用一块木片在外面拍打，另以一块石头放在器内作垫。

第二种方法是泥条盘筑法，用一根长的黏土条，从底部环绕着层层盘上去，一直达到所需要的高度为止，然后用石头或木片把器物内部和表面抹光。

第三种方法与此类似，即将一系列泥圈套叠起来做成容器。底部由最小的圈做成，依次递增，最大的圈是器物的口沿。像上述的泥条盘筑法一样，泥条之间的痕迹最后要一起抹去。

第四种方法是用一块圆形黏土做底部，周边按上许多泥瓣，一边慢慢转动，一边捺紧，使彼此结合起来做成器物。

第五种方法使用了陶轮设备，这是发达文化特有的发明。陶轮的发明和所有轮子的发明一样，具有革命性，所利用的机械原理在自然界是没有先例的，它的发现是人类想象力的胜利，而不是模仿从自然界中观察到的现象。"[1]

可以肯定地讲，古老的制陶工艺技术原理，是现代陶瓷工艺学的源头，没有制陶技术的发明，也不会有后来瓷器的发明和创造。瓷器出现之后，陶器在人们的生活中仍然是不可或缺的，而且在持续烧造方面发挥着无法替代的作用。在漫长的历史进程中，作陶与制瓷相伴发展，每个时期都有新的创造。

研究者们认为：在世界各个古代文明中心，陶器都是各自独立发明和创造的，陶器的发明为人类所共有，而瓷器则是中国最早发明创造的。

"陶器的发明，是人类社会发展史上划时代的标志。这是人类最早通过化学变化，将一种物质改变成另一种物质的创造活动。"[2] 制陶技术发明之后，生活中多种使用需求、不同地区原材料的差异，以及制作技术与方法不尽相同，促使陶器制品的类型和形式呈现多样化，形成了丰富多彩的造型样式和装饰风格。

新石器时代制陶技术的演进，从简单的徒手捏塑，到泥片贴敷或围合，进而采用泥条盘筑的方法制作坯体，逐步发展到轮制成型，作陶的技艺得到

① ［德］利普斯. 事物的起源 [M]. 汪宁生，译. 成都：四川民族出版社，1982：126.

② 中国硅酸盐学会. 中国陶瓷史 [M]. 北京：文物出版社，1982：1.

不断的丰富和提高。

成型技艺发展到利用辘轳转动的轮制成型技法，也称为"手工拉坯"成型，一直沿用到瓷器发明之后，不间断地传承至当代，成为陶器与瓷器手工成型的一种重要技法。纯手工拉坯成型技术一直被保留和沿用，设备和工具虽然不断改进和完善，到现代采取电动手控操作，但最初的基本技术原理和工艺思维方法，仍然在发挥主导作用。

追溯轮制成型技艺的产生和发展，在一定程度上是受泥条盘筑的启发，进而发展到在旋转中进行塑造成型，可以说是先民对该机械原理的认识，在该技艺的逐步演进中发挥着重要的作用。

回顾轮制成型的源流，还需要从泥条盘筑开始。泥条盘筑成型需要利用木制或陶质的圜底托，在其上把搓制的泥条逐层盘接垒筑，保持相对规则的圆周运动。然后有序地把泥条相接并抹平，使其黏结在一起，成型为陶器的坯体。

在成型操作过程中，为了使泥条盘筑的器物坯体圆整，先民逐步认识到底托应该是正圆形的，且一定要有固定的轴心控制，由此出现最原始的徒手转动的轮盘。在轮盘上面盘筑泥条时，配合用手拨动，便于塑造和修整，使造型初步达到比较圆整和光挺，这也就是最早出现的"慢轮"成型。

从最初的"慢轮"成型，到运用加快转速而不摇摆的"陶车"，进展到"快轮"成型，陶器的轮制成型技术达到成熟。利用轮盘快速旋转的惯性，在圆周运动中，用手对泥料实施加工，熟练的技艺可以塑造出器壁较薄、厚度均匀、造型规整的陶器坯体。（图1-11）

新石器时代龙山文化的蛋壳黑陶，是运用快轮成型技艺制成的代

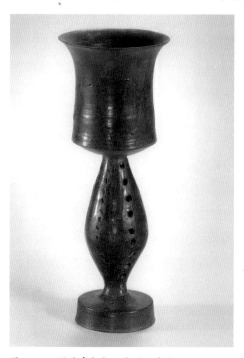

图1-11 黑陶高柄杯 大汶口文化
由慢轮成型发展到快轮成型，所制作的器物造型圆整规矩，形体的轮廓流畅，表面光洁，更适于应用

表作，器物的坯体造型精确，规整度达到极致，厚度均匀，表面光洁平滑，在世界陶瓷发展历史上也是罕见的，可以说是轮制成型技艺精致化的体现。"典型龙山文化，其陶器的特征是：轮制极为发达，故使器形浑圆，胎壁厚薄均匀，器身各部分比例匀称、和谐，造型规整、优美；陶色纯正，表里透黑，火候较高。""其中蛋壳高柄杯的制作技艺达到了史前制陶业的顶峰。"①

快轮制陶用来成型的轮盘，如今也称为辘轳车，初始是由最简单的"轴承"为中心，定点做圆周旋转运动。这种成型工具是随着制陶技术发明而衍生的再创造，利用物理运动力学的原理，带动黏土泥坨，在转动中制作出圆形陶坯。这是新石器时代先民们的创举，是最早的机械工具（设备）创造，影响深远。

技术的进步反过来又影响人的认知和思想，正如学者所言："工具的制造培养了人的一种新的心理能力，即预先在心里形成加工对象形式的模式，以它指导加工的方向，使自然物发生形式的变化"。"正是在上万年的工具制造中，人们获得了对形式感的巨大敏感，以及在此基础上积累起来的技巧，才使得某些艺术，尤其是造型艺术的产生成为可能。""亨利·柏格森在《创造的进化》②中认为：劳动工具对人类发展起决定性作用的思想，不仅具有社会学意义，而且具有认识论的意义。"③

已故著名陶瓷艺术家金宝陞教授，对手工拉坯技艺进行深入的研究，并熟练地掌握轮制成型技法。他在教学中曾有概括的论述：手工拉坯是利用泥料在旋转中成型的技艺，看似简单，实则内涵丰富，正确掌握和熟练运用都不容易。拉坯成型的工艺操作技术，对轮盘的转速，泥料的成分和含水量，双手接触泥坨的方式，施力部位的控制，都需要靠感觉融为一体，这是一种技术和艺术结合的创造活动。

制作蛋壳黑陶，精细的技术思维是在工艺实践中形成的。"早在大汶口时期，我国已产生了快轮制陶。而制陶中陶轮速度适当加快，所制器形也就越规整，即器壁厚度越均匀。同时，由于陶轮的快速运转，还可以制成器壁很薄的物件。如著名的龙山文化蛋壳黑陶、屈家岭文化蛋壳彩陶，其壁厚都在

①　张之恒.中国新石器时代文化[M].南京：南京大学出版社，1992：149，152.

②　现今常译作《创造进化论》——编者注。

③　朱狄.艺术的起源[M].北京：中国青年出版社，1999：173.

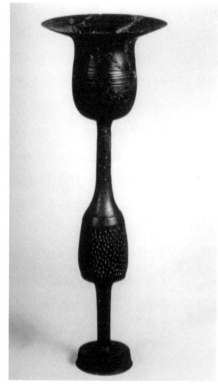

图 1-12 黑陶蛋壳高柄杯 龙山文化

轮制成型辘轳车的改良、原料加工使可塑性加强，工匠技艺精湛，创造了精美绝伦的蛋壳陶，影响深远

1 毫米左右。山东潍坊姚官庄出土的三件龙山文化蛋壳陶，经复原后壁厚都在 0.5~1 毫米之间，而山东省胶州市三里河二期所见薄胎高柄杯，其中一件壁厚甚至不足 0.5 毫米。在这里，我们已可看到一条思维不断精益求精的轨迹。""制作领域思维的精细化，还体现在通过对操作的反复修正，达到对技术的严密控制上。"[1]（图 1-12）

在中国工艺美术发展史上，从制陶技术发明开始，手工技艺思维在逐步精细化，并在长期实践中不断完善和拓展，直接影响到制瓷工艺技术的形成。不同地区的陶瓷匠师们，自觉地本着因地制宜、因材施艺的原则，发挥聪明才智，不同地区作陶制瓷的技术特点由此产生，构筑了自成体系的工艺范型。

景德镇的传统手工制瓷工艺，最初也是从制陶工艺脱胎转化而逐步形成的，无论工艺质量，还是艺术质量，都是优秀的，并在世代传承中不断精致化，达到历史最高水平，在国内外的影响深远，正因为如此成就，景德镇获得了"瓷都"的称号。

在制瓷工艺技术领域，国内诸多瓷器产区在发展中形成各自的特色，其中特点比较突出的产区有：南方的湖南醴陵、福建德化、广东潮州；北方的山东淄博、河北唐山和邯郸等地区。追溯各陶瓷产区发展的源头，最初都是与陶器烧造相关，利用当地条件逐步发展，成为著名的瓷器产地。

我国制陶历史悠久，烧造陶器的工艺作坊分布全国各地，其中最为著名的"四大陶区"有江苏宜兴、四川荣昌、云南建水、广西钦州，其中宜兴以多品种陶器和特色鲜明的紫砂陶称著，因而被称为"陶都"。

① 吾淳.古代中国科学范型 [M].北京：中华书局，2002：310.

　　紫砂陶器以纯手工成型为特点，工艺技术和艺术表现独树一帜，是技术思维精细化的典范，更是技术进化过程保持其手工特点，达到新高度的楷模。在世界陶瓷发展史中，宜兴紫砂陶器成型技艺是绝无仅有的，不用借助于陶车一类的成型设备，完全靠手工塑造成型，造型样式可方可圆，可大可小，还能随心所欲地表现几何形态和自然形态。紫砂工艺的成型手法，具有极强的表现力，其精致准确的程度，可以与最严格的细瓷工艺技术媲美。

　　宜兴紫砂陶器的成型方法，作为一种从原初制陶技术衍生而成的特殊技艺，在发展中造型技法不断精致化，是传统制陶工艺发展到达到新高度的典型，表现力极为丰富，形成独特的工艺技术系统。紫砂陶器成型技术的思维方式，是在传统制陶技艺基础上的进化和嬗变，拓展了陶瓷成型技术领域，为陶瓷造型设计的创新发展，提供了重要的技术保证。

三、"水火既济而土合"的材料学开端

　　"水火既济而土合"是明代学者宋应星在其所著的《天工开物·陶埏》中，开宗明义对陶器工艺基础的高度概括。"土无水，则无黏性和可塑性，不能制成器物。器物不经火烧，则只能是泥塑品，而不能成为耐用的陶器。因而，自从人类掌握了火，水火土即成为人类加以利用，而将一种天然物质（泥土），转变为另一种有用材料或器物（陶器）的最早的创造性活动之一。陶器的出现和它的工艺发展，使人类早期生活发生过非常重要的变化，它标志着一个新的时代——新石器时代或野蛮时代的开始，也反映着人类从采集、渔猎向以农业为基础的生活和生产过渡的变化。"[①]

　　石器时代打制石器和磨制石器的工艺制作，是运用手工操作击打或研磨石材完成的，只改变了材料的形状，没有改变材料的性质。陶器的制作技术，不仅把黏土成型为器物的形状，而且通过火的作用，改变黏土的性质。利用水和火把"土"变成了"陶"，人为地创造了一种自然界原本没有的新物质材料。"尽管这些早期陶器原料粗糙、造型简单、烧成温度低、质地疏松易碎，但我们的先民们毕竟远在一万年前，借水和火的帮助而将泥土经过化学变化

① 李家治.中国科学技术史·陶瓷卷[M].北京：科学出版社，1998：17.

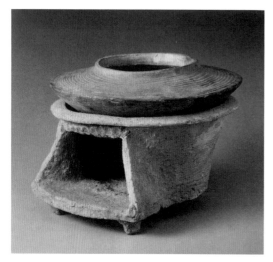

图1-13　陶灶具　新石器时代

不同用途和具体功能的炊具，决定了各自的造型基本结构，组合运用更显示出先民的造型智慧，一些造型的基本结构至今还在沿用

制成陶器。"①

陶器是运用土和水，通过火的作用完成的杰出创造，制陶技术的发明，既是物质产品的制作，也是科学技术的创举，具有双重的创造意义。制陶技术是原始社会最重要的发明创造，新石器时代陶器与人们的生存休戚相关，是当时定居生活最基本的用器，在生活和生产中发挥着极为重要的作用。

制陶技术的发明，从此结束了先民完全依赖自然界提供的原始材料制作生产生活用品。先民们开始利用大自然提供的黏土，通过水的调和和火的加工，转化成为"陶"的新物质材料。开始制造出生活中的必需品，有钵、碗、盆、瓶、罐、豆、鬲等多种造型样式。先民们的创造，从实际需求的基点出发，兼顾审美，使陶器从产生之后，便在朦胧之中开始把功能效用、工艺技艺与形式美观结合，这也是新石器时代物质文化发展的表征。（图1-13）

陶具备良好的理化性能，不仅有坚固的质地，而且能够耐酸碱的腐蚀。经高温烧造成的陶器基本不会渗漏，适宜储存生活用水，也可以保存种子和食物，免受鼠虫侵袭，在原始农耕定居生活中发挥重要的作用。

我国蕴藏着丰富的制陶原材料，悠久的烧造历史积累了宝贵的经验，烧造陶器的理化性能和外在形式都具有不同特点。从新石器时代开始，遗留下不同类型和用途的陶器，形成多种风格和特点。自然条件和人的匠心的融合，创造出红陶、灰陶、黑陶、白陶、夹砂陶、印纹陶、彩绘陶、釉陶等多种类别的制品，可谓类型和样式丰富，古韵醇厚，蔚为大观。

黏土经火烧炼"固化"成陶，同时改变原材料的理化性能，并赋予原材料以坚实的质地，在保持成型基本形态的同时成为实用的器物。原始的制陶

① 李家治.中国科学技术史·陶瓷卷[M].北京：科学出版社，1998：2.

工艺技术虽然比较简单，却奠定了陶瓷工艺实践的方式方法和认识基础。

制陶技术的发明，就其利用的材料而论，选择可塑性良好的黏土，适合于用手工成型的方法，从最简单的徒手捏塑到泥片围合，从泥条盘筑到慢轮成型，进而发展到快轮成型的工艺阶段。多种成型手法的运用，为制品造型多样化提供了技术条件，也促使陶器造型日趋成熟，形成不同的造型样式和风格特点，独具一格的表现力，使陶器很自然地产生丰富的文化意蕴。

制陶工艺对原材料的要求，不像对制瓷原料那样严格，所利用的黏土之类的原料，只要具有良好的可塑性，经相应的温度可以烧结"固化"，成为不可逆的陶质材料即可。制陶的原材料在我国各省份都有蕴藏，包括潜质优良的黏土，为制陶工艺的发展提供了最为重要的物质基础。

制陶技术的发明和发展，及其在科学技术领域的成就，具有重要的理论意义和实践价值，为高科技的材料学奠定了重要的基础。制陶制瓷工艺技术思想的延伸，形成系统的理论认识，为新材料的研究和创造开拓了广阔的途径。

四、制陶技术发明与设计意识萌生

制陶技术发明之后，在漫长的历史进程中，烧造出多种类型的陶器。通过对早期陶器的分析认识，我们不仅能了解先民的生活和劳作状况，同时也感受到他们的创造智慧和审美意识。制陶技术在产生和发展过程中的表现，为研究人类早期创造意识和设计观念，提供了具体的实物资料。

先民们根据生活中的实际需求，借助于客观世界的启发，运用模拟和演变的方法，发挥想象力，创造出多种类型和样式的陶器。从制品的造型结构形式，可以明确地感受到功能效用的主导作用，它们含蓄地表现出制陶者在设计和制作过程中，重视所制陶器造型形式与适用的和谐性。

新石器时代遗址出土的原始陶器的造型样式，有一种比较典型的葫芦形衍生的样式，根据研究者们的推测，当时先民们曾经利用采集或种植的葫芦加工制成饮水用具。由于葫芦这种果实外壳坚硬，形体有起伏变化，适合于截断和剖开，既能做成瓶，又能制成瓢。"根据民族学的资料记载，凡是远古时代生长过葫芦的地方，那里的原始先民，在使用陶质器皿之前，曾先使用

过天然容器——葫芦，而葫芦容器则无疑成为后起的陶容器的模型。"①

在不同生活需求的条件下，制陶工匠们追求陶器功能合理的前提下，同时总是按照美的规律去创造，制作出造型结构和样式不同的陶器，其中也蕴含着形式美的因素。对产品造型设计中形式美的问题探讨，曾有设计家强调"产品设计的功能合理是构成形式美的重要因素之一"。功能尽管不是器物设计的全部，但无疑是其主导因素，这条原则在原始陶器中得到生动而实在的体现。

新石器时代的陶器制造，为了适应多方面生活的需求，在具体的功能效用主导下，从最初模拟动物和植物果实的形态，创造了多种"仿生"的器物样式。比较典型的器物有：汲水用的小口尖底瓶与双耳罐；饮食用器的钵、碗、杯；储存用的罐、瓶、缸；炊煮用器的釜、鬲、鼎等。这些陶器造型从最初模拟到脱离自然形态，成为具有自身属性与特征的器物造型，创造过程的设想和计划，对其后出现的青铜器、漆器等器物造型的形成和发展提供了认知和拓展的基础。

陶器造型样式的最初创造，从借助于自然形态发轫，开创了器物独特的形式语言。"当陶器最初出现的时候，它们被赋予了从前普遍使用的编制用具的形式和外貌……""若干植物的果实——例如南瓜——过去和现在仍然被原始人用来做器皿。"② "至于谈到盛水的器皿，还无制陶术时，采用竹节、椰子壳、南瓜皮，用木头挖凿出的，或用树皮做成的桶，用兽皮制成的水壶，也都能适应生活的需求。"③

新石器时代陶器造型的产生，首先是模拟自然界果实的形态，继而是仿制人为物品的样式，从服务于生活实际出发，通过设想和计划，所制作的陶器开始步入最原始的"抽象化"，逐步形成基本样式符合实际效用的造型意识，建立起功能效用与形式美感结合的造型观念。这正如李泽厚在论述新石器时代彩陶造型时谈道："因为形式一经摆脱模拟、写实，便使自己取得了独立的性格和前进的道路，它自身的规律和要求便日益起着重要的作用，而影

① 刘锡诚.中国原始艺术[M].上海：上海文艺出版社，1998：121.

② [俄]普列汉诺夫.论艺术（没有地址的信）[M].曹葆华，译.北京：生活·读书·新知三联书店，1973：130.

③ [英]爱德华·B.泰勒.人类学——人及其文化研究[M].连树声，译.桂林：广西师范大学出版社，2004：252.

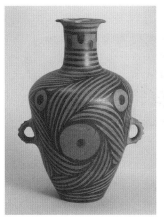

图1-14 彩陶旋纹双耳瓶 马家窑文化

新石器时代的陶器，无论在造型和装饰设计，还是在原材料的处理和加工制作方面，都已达到了新的高度

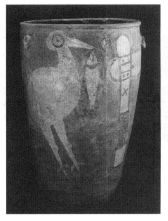

图1-15 彩陶水鸟叼鱼缸 仰韶文化

原始陶器装饰不仅是抽象的几何纹，同时出现了具象的写实的绘画，表现了先民生活所见

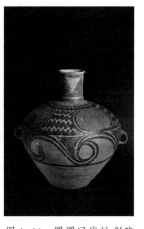

图1-16 圆圈网线纹彩陶壶 马家窑文化

早期的彩陶工艺作品，标志着一个民族的创造智慧和审美文化，深远影响到瓷器的发明与创造

响人们的感受和观念。后者又反过来促进前者的发展，使形、式的规律更自由地展现。"①

新石器时代陶器产生多种造型样式的同时，也开启了早期陶器装饰艺术的实践。从最初下意识地利用印纹和画线形成视觉效果得到启发，到有意地进行刻画和描绘作为装饰，成为器物表面的点缀，产生了陶器造型与装饰结合的整体设计。（图1-14至图1-16）

先民们借助于大自然的启示，发挥想象力所创造的器物造型，是令人信服和耐人寻味的，直到如今还在感动着我们。这种独特的造型以及装饰纹样，在英国美学家克莱夫·贝尔的著作《艺术》中被概括为"有意味的形式"②，可以肯定地说，这就是人类最初的艺术设计。

新石器时代的制陶，不仅创造了实用美观的造型，同时也创造了丰富多彩的装饰纹样，表现题材有植物、动物、涡纹和人的形象，还有优美的几何纹样，可谓意味隽永。（图1-17、图1-18）

原始陶器造型的形式结构开始逐步形成功能效用、材料技术和形式美感

① 李泽厚.美的历程[M].北京：文物出版社，1981：30.

② [英]克莱夫·贝尔.艺术[M].马钟元，周金环，译.北京：中国文联出版社，1987：6.

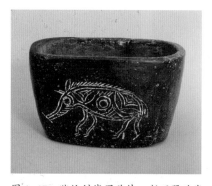

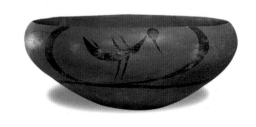

图1-17　猪纹刻线黑陶钵　新石器时代
河姆渡文化
造型呈方圆结合的形式，以泥片围合手
法成型，在接近平直的面上，刻画猪纹
装饰纹样还有野猪的特点，记录着先民
经农耕饲养过程的痕迹

图1-18　鸟纹彩陶盆　新石器时代庙底沟类型
彩陶装饰有极为丰富的题材，其中鸟类的表现也是
极为优美传神的，陶盆上的鸟振翅欲飞，简洁概括
的生动描绘，反映着先民的审美情趣和装饰的表现
能力

诸因素的结合。古代制陶的匠师们通过设想和计划，利用掌握的材料和技术，创立了独特的形式语言，赋予陶器以质朴深厚的审美特征。

美学家李泽厚谈道："其实艺术本身就是从技术里出来的。'技进乎道'就是艺术，中国也好，西方也好，艺术这个词本来就是技术，达到一种最高水平的技术！""在技术上达到了最高水平，这本身就属于艺术，就应该考虑它的艺术价值，予以重视和发展。"[①]

制陶技术发明是创始性的贡献，使人类的手工技艺进入新的阶段，早期的技术制作和艺术表现相辅相成，审美意识在手工劳作过程中，深深地融入陶器的造型与装饰的设计之中。制陶技术的发明和发展，是传统手工艺文化发展的里程碑，它的艺术魅力与自然合一，不仅使人感到淳朴和典雅，同时又给人以独出心裁的感受，这是其他工艺材料尚不具备的。

有人不理解原始陶器的成就和意义，认为虽然它们看起来丰富多彩，但毕竟都是过时的东西，没有什么研究价值。著名美术家黄永玉先生在《汗珠里的沙漠》中，对原始彩陶曾有精彩的表述："艺术在历史上从来不存在进步，只是越来越显得丰富，想想'仰韶文化'，你的作品比它进步吗？"[②]黄

① 李泽厚.走我自己的路[M].北京：生活·读书·新知三联书店，1986：110.
② 黄永玉.汗珠里的沙漠[M].北京：生活·读书·新知三联书店，1997：182.

先生的发问是有道理的，中国古老的陶器确实不会使人感到陈旧，而是永远显示着感人的魅力，总是给人以新颖的印象，启发着我们的创造力。（图1-19）

英国艺术史家、艺术评论家赫伯特·里德在他的著作《艺术的真谛》中写道："陶器是一门最简单而又最复杂的艺术。说它最简单，是因为它最基本；说它最复杂，是因为它最抽象。在历史上，陶器是最早出现的一种艺术。最古老的容器是以黏土为原料用手工制作，然后经风吹日晒而成。这种艺术早在人类有文字、文学和宗教之前，就已经存在了。在当时的历史阶段制作出的容器，仍然能以其富有表现力的形式打动我们。随着火的发现，人类学会了制作坚硬耐用的陶罐；其后，轮盘的发明，使陶工得以将节奏与旋律注入他的形式观念之中。从此，便产生了这门出身卑贱但最为抽象的陶器艺术。"他还写道："事实上，陶器艺术非常重要，它与文明的基本需求紧密相关；作为一种艺术媒介，陶器必然是一个民族的精神气质的表现。凭借陶器，我们便能对一个国家的艺术，即情感艺术，做出评价；毫无疑问，陶器是衡量一个国家艺术标准。"[1]

制陶技术的发明不仅是物质文明发展的成果，而且也是精神文明的创造。作陶者按照美的规律实施工艺技术，开拓了艺术创造的新领域，陶瓷艺术设计应运而生，发展到现代成为独立的学科门类，丰富了艺术表现的形式和内涵。与此同时，陶艺创作从专业领域进入业余文化生活之中，同时成为基础教育的课程内容，丰富了素质教育中美育的内涵。

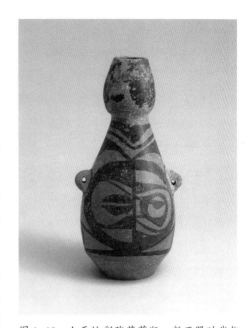

图1-19　人面纹彩陶葫芦瓶　新石器时代仰韶文化类型

水瓶造型丰满的腹部和收细的颈部，可装适量的水又适于握拿，合理的功能构成造型的美；装饰纹样以抽象的形式表现，独特的意蕴形成单纯质朴的美

[1]　[英] 赫伯特·里德. 艺术的真谛 [M]. 王柯平，译. 沈阳：辽宁人民出版社，1987：21-22.

五、感悟制陶技术发明的创造精神

制陶技术发明是由于先民生活实际的需求，在明确的目的支持下，进行的宜物宜人的创造活动。他们运用自然界提供的原材料，通过生活和劳作的观察和体验，运用黏土和火的作用，创造性地改变材料的性质，烧制出适宜人们生活使用的陶器。

制陶技术发明的成就，是通过陶器烧造的成功，进一步延伸到瓷器发明，创造了自然界前所未有的新物质材料。人为的陶瓷材料产生，对物质文明发展做出了重要贡献。通过分析认识和研究，我们可以发掘陶瓷材料蕴含的潜质，运用和拓展制陶技术蕴含的创造思维，发挥陶瓷材料独特的理化性能，开创设计的新领域。

生活中应用的陶瓷器具，从餐具、茶具和烹饪器，到腌制、酿造和储存食物的容器，最适合用陶瓷材料制作。其中瓷器材料良好的性能，适用于制作医疗用器，特点是吸水率极低，洁净而不渗漏，便于消毒清理。陶瓷材料还有耐酸、耐碱、抗腐蚀的特点，适合制造化学工业使用的器具或构件，应用范围是很广泛的。

陶瓷材料还适宜于制造长期用于室外的物件，具有耐风吹雨淋的特点，不会风化腐朽，能保持良好的外观效果，所以利用到建筑、园林、公共设施等方面，适宜于制作环境建设的构件，是其他材料难以替代的。

陶瓷材料是人为创造的，所利用的原料成分是可以控制的，烧成温度和气氛也是根据需要来掌握，所产生的色彩和质感可以千变万化，丰富多彩。多种质地和颜色，构成陶瓷材料丰富的表现力，为陶瓷设计和陶艺创作提供了最具表现力的原材料。

陶瓷材料具有良好的可塑性，在没有烧成之前便于成型制作。设计者根据创意构思，可以通过塑造或模具成型，把原材料转化成预想的产品或作品，以达到为"物质生活之所用，精神生活之所需"的目的。

中国陶瓷传统工艺具有深厚的技术积淀，其丰富的造型与装饰所产生的魅力令人神往，确实值得汲取和发扬。器物的造型结构和样式、装饰纹样的构图与变化、制陶匠师们的创意思维表现，对现代陶瓷设计仍然具有启发和借鉴的作用。正如中国科学院原院长路甬祥先生在《中国传统工艺全集》总序中写道："传统工艺的现代价值同样不容忽视，作为中华民族固有文化重要

组成部分的传统工艺，既是弥足珍贵的科学遗产，又是技术基因的载体。"[1]

传统陶瓷丰富的文化内涵和淳朴的造型形式，体现着土和火的艺术特征，成为传统手工艺的重要构成部分。纯手工制作的陶瓷，很自然地表现出人性的意味，凝聚着素朴率真的艺术情趣，具有怡情悦性的美感，这是早期的创造思维的"物化"，又是技术和艺术融会的结果。

传统陶瓷蕴含着的工艺智慧和艺术魅力，对于今人来说，不只是欣赏玩味和陶冶情感，更重要的是具有启智明理的镜鉴作用。其创造精神的真谛，对发展当代的陶瓷设计生产和陶艺创作都会有所启发。

制陶技术发明创造了陶器，继而引发了瓷器的发明，不仅为生活提供了用器，同时也美化了生活。陶瓷器物独特的艺术魅力，所呈现的既有纯真质朴，也有华丽丰富，彰显着艺术创造不朽的生命力。现代科学技术和文化艺术的发展，更凸显出原始陶器的独特的艺术韵味，绝不会因新材料和技艺的出现而显得逊色。

学习和发扬制陶技术的创造精神，充分发挥陶瓷材料的潜质和特点，设计制作更多具有不同功能效用的陶瓷器物，为当代生活和生产服务；创作多种艺术风格的陶艺作品，促进社会审美文化的发展。原始社会制陶技术发明的精神，应该成为鼓舞和启发当代陶瓷创新设计的一种动力。

[1] 路甬祥，杨永善.中国传统工艺全集·陶瓷[M].郑州：大象出版社，2005.

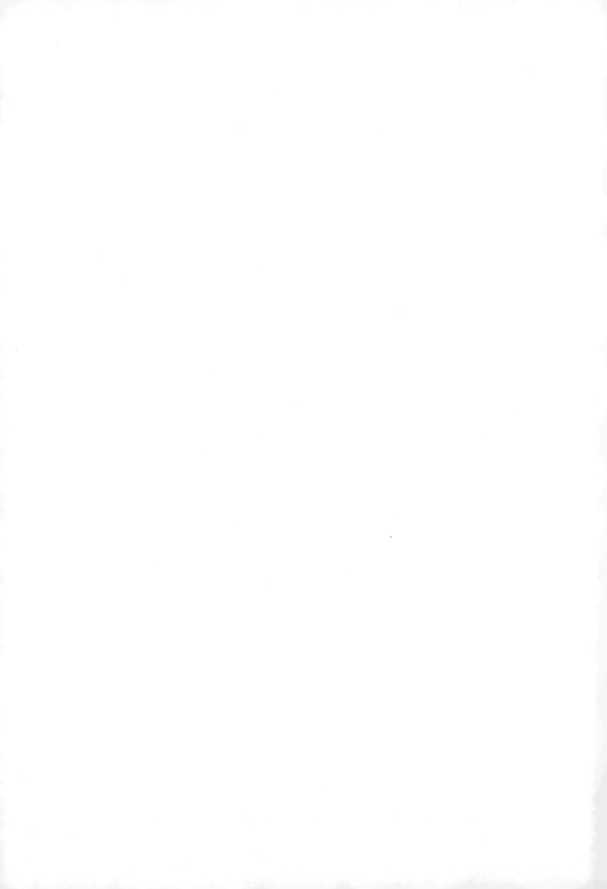

瓷器是中国的伟大发明①

中国陶瓷研究者和考古学家，多年来对发掘的古代陶瓷实物资料进行系统的检测和研究后证实，早在东汉末期（公元 220 年之前），浙江地区就已经烧制出成熟的瓷器，标志着中国瓷器的发明。制瓷技艺不仅产生了品质优良的用器，同时研制出一种富有潜质的新工艺材料，更重要的是通过创造性实践产生的技术思想影响到其他领域。

瓷器的发明不是偶然的，而是在制陶技术发明的基础上，经过长期工艺操作的积累，在实践中不断思考和总结、认识逐步深化、技术不断超越和创新的结果。溯流而上，可以看到瓷器是与陶器一脉相承的，毫无疑问，如果没有陶器的发明，也就不会有瓷器的发明。

从陶到瓷，不同材料的利用，探求原料成分的构成合理；新技术的实施，不断改进成型方法和烧成制度；内在质量和外观形态的谐调，整合贯穿多方面技术。古代陶瓷工匠在制陶技术的基础上，经过长期探索，追求原料和技术的合理运用，产品的理化性能不断改进，所创造的新材质从量变到质变，完成了由陶向瓷的过渡，从而发明了瓷器。

① 杨永善.瓷器是中国的伟大发明 [M]//华觉明，冯立昇.中国三十大发明.郑州：大象出版社，2017.

一、制陶技术是瓷器发明的先导

陶器是人类在早期文明发展阶段里，用土和火完成的器物制造，从根本上改变了黏土的性质，创造了最早的人为的新物质材料。

新石器时代的先民们在生活实践中，认识到黏土经水调和后的可塑性，能够塑造成容器形状，晒干硬结后有一定的强度，可以盛装固体类物质。偶然的机会，土坯状态的容器经火烧后，不但硬度加强了，而且烧结在一起，经水浸泡后仍能保持容器的既成状态，最早的陶器便产生了。

陶器的发明是人类历史上早期的创造活动。为生活所用的陶器，既是物质产品的制作，也是精神文明的创造，具有双重性的文化特征。

新石器时代的陶器与人们的生活和生产休戚相关，是当时定居生活最基本的用具，为农耕种植提供了储存种子和粮食的容器，在社会生活和生产中，发挥着重要作用。

制陶成器既是人类的造物活动，也是造型活动；制造生活中需要的器物，也创造了器物早期的造型，为以后瓷器的发明和发展奠定了存在的基本形式。

中国是发明瓷器的国家，也是最早发明陶器的国家之一。已经出土的实物资料证明，10000多年之前，在中国的土地上，先民们已经开始烧造陶器。他们在广袤的大地上繁衍生息，通过生活中的感知和领悟，认识到"水火既济而土合"[1]的道理，从而烧造出最早的陶器。

"陶器在世界各个古代文明中心都是各自独立创造和发展的。"[2]虽然时间有先后，样式和风格有所不同，但其创造思维的本质是一样的。"陶器为人类所共有，瓷器则是中国的创造。"[3]

"目前在中国境内发现的公元前7000年以前的陶器或陶器残片，主要见于北京怀柔转年，河北徐水南庄头，阳原于家沟，江西万年仙人洞与吊桶环，湖南道县玉蟾岩，广东英德青塘与牛栏洞，广西桂林甑皮岩与庙岩、临桂大岩、邕宁顶狮山等遗址。这些遗址出土的陶器残片，以桂林市庙岩遗址陶片的测定年代为最早，在公元13000年前后。"[4]（图2-1至图2-3）

① （明）宋应星.天工开物[M].长沙：岳麓出版社，2002：174.
② 李家治.中国早期陶器的出现及其对中华文明的贡献[J].陶瓷学报，2001（2）：78-83.
③ 中国陶瓷全集编辑委员会.中国陶瓷全集（第一卷）[M].上海：上海人民美术出版社，2000.
④ 国家文物局.中国考古60年：1949~2009[M].北京：文物出版社，2009：20.

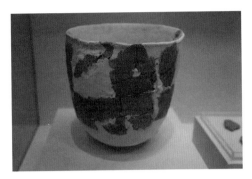

图 2-1　最古老的陶器之一　江西万年县仙人洞出土陶片复原

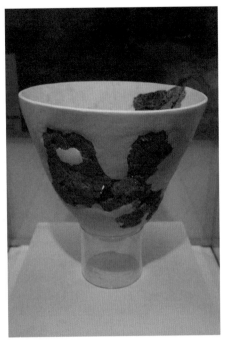

图 2-3　最古老的陶器之一　湖南道县玉蟾岩出土陶片复原

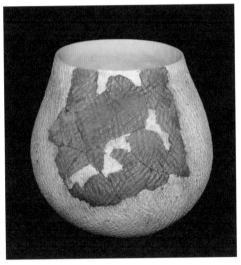

图 2-2　最古老的陶器之一　广西桂林甑皮岩出土陶片复原

　　在人类文明史上，制陶技术是属于早期社会重要的发明创造，是人类在科学技术和文化艺术方面的起步。生活的实际需求使制陶技术成为一门独立的手艺，实践中反复操作的过程，形成了陶瓷制造最初的工艺程序，开启了人类早期的工艺创造智慧。

　　陶器的发明是新石器时代开始的标志，它改进了人类的生活方式，使古代社会产生了深刻变化。陶质制品在当时是应用范围最广的日用器具和生产工具。陶器从最早出现，到后来普遍应用，在逾万年的历史长河中从未间断过，每个时期都有新的创造，从致用到应变，从宜用到悦目，是一种具有始

图2-4　红陶双耳三足壶　裴李岗文化

源性特征的发明创造。

制陶工艺是造物的技术实施，同时又是造型形式的表现，体现着先民朴素的设计思想和丰富的想象力，创造了一门新的技艺，彰显了纯真的原始审美意识，蕴含着陶瓷设计和制作的基本理念。（图2-4）

二、制陶技术的出现与发展

陶器的制造是从最初的低级阶段向高级阶段过渡的。首先是对制陶原料的运用，在认识黏土性质的基础上，根据制陶的经验，选择杂质少、可塑性强、容易烧结的黏土为原料。通过对出土的大量陶器实物资料分析，可以推断当时对黏土的选择是在逐步优化的。

从制陶技术发明开始，原料都是就地取材，选用的多是沉积土，经淘洗除去粗砂粒和杂质，然后放置陈化，以获得良好的可塑性，便于成型操作。为防止成型的坯体开裂，掺入适量的细砂、炭粒或谷壳等。最初制陶操作形成的选料、淘洗、陈化过程，使原料符合制陶的条件，适宜成型操作，这是新石器时代早期积累的制陶经验。

陶器成型最初多为小件简单的样式，以半圆球形、圆球形或筒形为主，便于在手中捏塑。成型时采取捏塑或拍打的方式，使坯体致密，晾干硬结后形态得以固定。制陶的黏土普遍具有良好的可塑性，适应多种成型方法，从最初的捏塑、盘筑、泥片围合、贴敷塑造，进而由慢轮成型发展为快轮成型，制陶技艺手法多样化，具有很强的适应性和表现力。

为了使陶器表面致密而光洁，陶坯在烧成之前未干透时，用蚌壳或鹅卵石为工具，砑磨坯体表面，使其平整光亮，不但加强了形式感，减小了渗水性，同时表现着手工制作的意趣。

陶工们在制陶操作中，对器物的形式有各自的理解，还有不尽相同的审美取向，使不同时期和不同地域的陶器形成多种风格特点。陶器从最初制造生活用器开始，由于原料和技术的不同，自然条件和操作方式的差异，烧制

图 2-5　彩陶菱纹单耳罐　仰韶文化

图 2-6　平地露天烧陶　云南西双版纳傣族仍保留原始烧陶方法

出多种类别和样式的器物，彰显了先民们丰富的想象力和创造力，从不同的方位提供了进一步拓展和创新的可能性。（图 2-5）

　　先民们的原始生活常常用火，当认识到火对黏土的作用后，进而着意于有效利用。最初烧制陶器是在地面露天堆烧，在地上铺设木柴干草一类燃料，把晾干的陶坯摆放其上，再整体覆盖燃料，然后从临近地面处点火燃烧，持续的过程中可随时添加柴草。这种烧成方法易于掌握，但烧成的温度不可能很高，受热不均匀，会出现红色、褐色、灰色或杂色陶器，不容易通体一色。平地堆烧还可在柴草燃料上用泥贴敷一层外壳，类似窑的雏形，在底部和顶部开洞，以便通气排烟，这种烧成方法保温较好，温度有所提高。（图 2-6）

　　新石器时代中期烧制陶器已采用横穴窑或竖穴窑。仰韶文化半坡类型烧陶所用窑的类型有横穴窑和竖穴窑两种，结构都比较简单，选择适宜的地形挖掘建窑，窑室比较小，大致呈圆形，直径 1 米左右。

　　烧窑的操作是在窑的底层铺放柴草为燃料，火焰由四周的火道进入窑室，没有烟囱，温度分布比较均匀。由于窑室内的热损失较无窑烧陶要小得多，所以烧成温度也较裴李岗文化和磁山文化的红陶稍高，可达 1000℃上下。"从热工观点分析，尽管窑型结构还较原始，但有了窑以后，不仅热损失小，而且当燃料在燃烧时，进入窑内的火力比较集中，温度易于升高，坯体易于烧结，有利于提高陶器质量。故从无窑到有窑烧陶在技术方面是一大突破。"[1]

　　烧造陶器的窑炉技术改进，是提高烧成温度和保证产品质量的关键，是

① 李国桢，郭演仪.中国名瓷工艺基础[M].上海：上海科学技术出版社，1988：50.

对火的利用和控制能力的表现。新石器时代的穴式窑，演进到西周晚期或更早些时候开始建造有烟囱的窑，而后在结构上更为完善。窑炉的改进，使烧成温度从低于1000℃逐步提高到高于1300℃，为中国从最初的制陶到发明瓷器，创造了必要的设备条件。

三、多种陶器烧造的成功

制陶技术发明之后，开始了陶器烧造的历史。先民们在不同地区、运用不同的原料和技术，烧造出多种类型的陶器，其中最具典型性的有红陶、彩陶、黑陶、白陶、灰陶、印纹硬陶等。这些不同类型的陶器，所用的原料成分、成型方法、烧成工艺等技术，都是构成陶瓷传统工艺最基本的要素。

图2-7　杂色陶器三足钵　大地湾文化

最原始的陶器烧造，从平地堆烧开始，不能控制温度和窑内气氛[①]，烧成的多为灰红、灰褐等杂色陶器。穴式窑发明之后，尚不能控制窑内气氛，陶土中含有铁的化合物，氧化后呈现红色，烧出的多为红陶。红陶有夹砂陶与泥质陶两种：早期以夹砂红陶为主，多用作炊器；泥质红陶较为精致，多作为饮食用器。（图2-7）

彩陶在仰韶文化中最具代表性，大多是在泥质红陶的基础上加彩而成的。彩陶的原料选择和处理相对比较严格，成型制作具有很高的水平，用慢轮成型后，坯体修整和矸光细致，使造型达到圆整、光洁、流畅的效果。彩陶是新石器时代先民们的杰出创造，是人类早期科学技术和文化艺术结合的产物，在成型制作的基础上，开启了在器物上用描绘的方法进行装饰的艺术领域，充分表现出陶工们的工艺技巧和艺术才能，在中国陶瓷文化史上写下了光辉的一页，开辟陶瓷彩绘艺术之先河。（图2-8）

黑陶是新石器时代晚期在黄河下游开始烧造的，利用当地沉积的泥质黏

① 窑内气氛，表示窑内气体的组成及其氧化还原的能力——编者注。

土为原料，良好的可塑性使高超的成型技艺得以充分发挥，制陶技术达到前所未有的水平，是具有典范作用的。不仅需要熟练地手工拉坯快轮成型，还需要掌握精湛准确的旋坯技术，才可以制作出严格、规整、薄巧的黑陶陶坯，其中以蛋壳黑陶最具难度。蛋壳黑陶表面乌黑光亮，胎壁薄如蛋壳，是在竖穴窑烧成的，温度为1000℃上下。在烧成结束前，将潮湿的燃料投入窑中，利用产生的烟熏制，通过渗碳使胎体形成独特的黑又亮的表层效果。（图2-9）

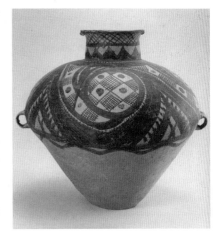

图2-8 彩陶圆涡锯齿纹双耳壶 仰韶文化

图2-9 黑陶罍（léi） 龙山文化

白陶出现的时间比较晚，新石器时代晚期才开始烧造，到商代达到成熟，造型与装饰精美，在黄河流域和长江流域都有发现。白陶胎体的原料中氧化铁的含量比较低，氧化铝的含量比较高，烧成后通体均呈白色。

根据对山东城子崖龙山文化及河南安阳殷墟出土白陶的研究，发现其化学成分非常接近瓷土及高岭土的成分。"在对安阳殷墟白陶的电子显微镜观察中，发现它的矿物主要组成与高岭土很相似。这就说明了我们的祖先至少在龙山文化时期到夏、商两代已开始利用瓷土和高岭土作为制陶原料，使我国成为世界上最早使用高岭土烧制器皿的国家。"[1]

瓷土和高岭土是制瓷的原料，在高温条件下可以烧造成瓷器。白陶对

[1] 中国硅酸盐学会.中国陶瓷史[M].北京：文物出版社，2004：73.

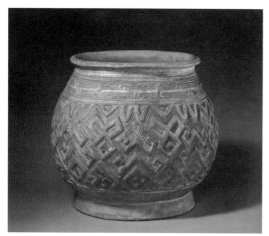

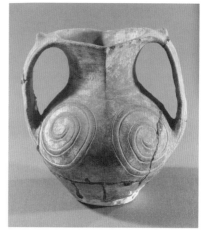

图 2-10 白陶几何纹瓿（bù） 商代

图 2-11 灰陶涡文双耳壶 周代

瓷土或高岭土的利用早于瓷器，但由于烧成温度在 1000℃左右，未能达到 1200℃以上，所以不能烧结成为瓷器，其性质仍然属于陶器范畴，但为瓷器的发明开拓了思路。白陶的原料蕴含着"成瓷"的可能，为认识烧成温度的提高，实现由陶向瓷转化奠定了基础。（图 2-10）

灰陶在新石器时代晚期的陶器中占主要地位，持续发展的时间很久，历经夏、商、周几个时期，是当时生活中普遍使用的，也是数量最多的器具，因而灰陶的烧造技艺也比较成熟。灰陶产品主要有炊器、饮器、食器和盛器等几种类型，应用范围比较广，创造了多种类型的造型形式。装饰以拍印、刻画、粘贴等手法，表现有条理组合的印纹与几何纹饰，构成朴实无华的艺术效果。（图 2-11）

灰陶颜色的形成，除由陶土成分所致，同时和烧成气氛分不开。烧造灰陶的黏土，含有一定铁的化合物，具有助熔作用，能降低烧成温度，使陶器在弱还原的气氛中呈现灰色，与早期陶器烧造相比，属于比较进步的工艺技术。灰陶以其良好的功能效用和多种成型制作技术，积累了比较系统的工艺经验，对陶瓷工艺技术的发展有承前启后的作用。

印纹硬陶是指坯体成型时表面拍印几何花纹的陶器，由于原料和烧成温度不同，分为印纹软陶和印纹硬陶。印纹软陶的原料是普通黏土，氧化铁的含量相对比较高，属于易熔黏土，烧成温度在 1000℃以下。印纹硬陶的原料多为含杂质较多的瓷石类黏土，氧化铁的含量较低，烧成温度可以达到

1200℃。正是因为印纹硬陶原料成分的性质，可以提高烧成温度，增强胎质的硬度，开始接近瓷器的质地，所以才会有原始瓷的出现。

印纹硬陶出现的时间比印纹软陶晚，大约在新石器时代晚期才有烧造，商、周是其发展的重要时期。印纹硬陶是比较特殊的一种陶器，可以说是古代陶器发展的最高阶段，多样化实用的造型、良好的功能效用、致密坚实的胎体，得到普遍认同和接受，因此在长江南北的窑场都有烧造。

印纹硬陶器的造型轮廓清晰、线角分明，胎体表里颜色多为紫褐色、红褐色、灰褐色和黄褐色，其中以紫褐色印纹硬陶的烧成温度最高，有的已达到烧结程度[①]。部分烧成的印纹硬陶，在胎体表面还可以看到高温烧成过程中，燃料中的草木灰和原料中的部分物质熔融形成的光泽。（图2-12）

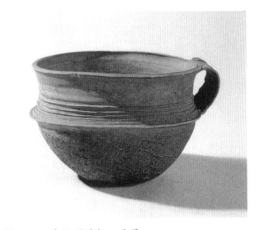

图2-12　印纹硬陶杯　西周

印纹硬陶所使用的原料与原始瓷器很接近，只是氧化铁的含量较多。"从考古发掘的材料看，商、周时期的印纹硬陶，往往又是和同期的原始瓷器共同出土，而且两者器表的纹饰又多是类同或完全一样。特别是在浙江绍兴、萧山的春秋战国时期窑址中，还发现印纹硬陶和原始瓷器是在一个窑中烧制的事实，说明商、周时期的印纹硬陶和原始瓷器的关系是相当密切的。"[②]印纹硬陶烧造技术的积累，伴随着原始瓷器的出现，二者有着密切的联系，可以肯定地讲，原始瓷器是印纹硬陶进一步发展和技术提高的结果。

四、原始瓷器的兼容

陶瓷考古发掘的实物资料证实，中国最早在商代中期，已经烧造出具有

① 指耐火物料或陶瓷生坯通过烧结，达到气孔最小、收缩最大、产品最致密、性能最优良或成为坚实集结体状态。

② 中国硅酸盐学会.中国陶瓷史[M].北京：文物出版社，2004：74.

瓷器属性与特征的青釉器，因为它尚处在初始阶段，所以称为原始瓷器。最早在河南郑州二里岗商代文化遗址出土的青釉尊，之后在山东、江西、湖南、湖北、江苏、浙江的遗址，也相继发现青釉器。经科学检测分析，它们是用高岭土为原料烧制而成的，烧成温度在1200℃以上，胎与釉是同步烧成的，内在质量符合瓷器检测的基本标准，是陶器向瓷器过渡阶段的产物。

中国陶瓷发展的早期，在烧制白陶和印纹硬陶的实践中，改进原料的选择与处理，提高烧成温度，并尝试发明釉，在初步具备"成瓷"的基本条件下，烧制出原始瓷器。由于原始瓷器的釉色多呈青绿色、青黄色或豆绿色，也称其为"原始青瓷"。从商代晚期经过西周和东周，原始瓷器在南方和北方都得到迅速发展，标志着瓷器的诞生。

原始瓷器在最初发现时尚无确切的认定，曾被称为"釉陶"，到1980年以后，经过严格的科学检测和论证，确认为原始瓷器。"由陶发展到瓷中间存在着一个发展和提高的阶段，商代至东汉的青釉器应称为'原始瓷器'，因为'原始瓷器'无论在化学组成和物理性能上多已接近于瓷而不同于陶，所以对于这类器物就不能再称釉陶。"[1]

从商代开始烧造原始瓷器，经历了比较长时间的改进和完善，到东汉晚期烧造出成熟的瓷器，这是从原始瓷器过渡到成熟瓷器的重要阶段。

原始瓷器是瓷器发明早期阶段的产物，成型工艺和装饰方法受印纹硬陶的影响，工艺技术也相类似，烧成温度相差并不大，之后在工艺技术继续完善中，烧成温度才能达到1200℃以上。原始瓷器虽具备瓷器的基本特点，已属于瓷器的范畴，但还没有达到成熟瓷器的所有条件，烧成温度偏低，胎体的原料没有完全烧结，吸水率还比较高，釉面尚不够均匀，胎与釉结合也不够紧密，表现出一定的原始性，所以才称为原始瓷

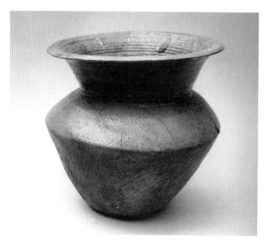

图2-13　青褐绿釉原始青瓷尊　商代

① 中国硅酸盐学会.中国古陶瓷论文集[M].北京：文物出版社，1982.

器或原始青瓷。（图2-13）

　　总体而言，陶瓷器的烧造原料是最基本的物质条件，而烧成温度是决定原料转化程度的重要因素，二者相辅相成，缺一不可。提高烧成温度必须改进烧成方式和方法。在商代，我国南方已经掌握利用地形的坡度建立小型的龙窑，同时还建造设有烟囱的室形窑，改善了烧成条件，烧成温度能够达到1200℃，所以才会烧造出原始瓷器。

　　原始瓷器的胎体表面有一层玻璃釉，颜色有青灰、青黄、黄褐或黄灰，还有深酱色，都属于原始的青釉。釉的发明源于用树木柴草一类植物为燃料，烧成过程在胎体表面留下一层玻璃状态的物质，受此启发用草木灰作为主要原料配制釉料。原始瓷釉是我国首创的高温釉，它的发明虽具有一定的偶然性，但是它是实现成熟瓷器的必要条件之一。

　　原始瓷器的出现具有重要的工艺价值，从初始利用易熔黏土作为制陶原料，到选择瓷石质黏土和高岭土类黏土制作白陶和印纹硬陶，同时改进烧成方法，提高烧成温度，从而烧造出原始瓷器，为成熟瓷器的烧造起到承先启后的作用。

五、瓷器发明走向成熟

　　原始瓷器在商代中期出现之后，经西周开始发展，到春秋战国时期，已脱离了原始状态，进入早期青瓷的发展阶段，在技艺传承中提高产品质量，到东汉晚期烧造的青釉瓷器品质优良，工艺技术达到比较完善的水平。这一时期瓷器原料制备较为规范，胎质细腻呈浅灰色，胎壁厚度适中，釉面平滑光洁，胎釉结合紧密，釉色多为青绿色，也有青灰色、青黄色等多种色调。成型制作工

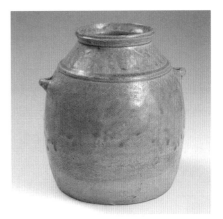

图2-14　水波纹青釉双系罐　东汉

艺更加严格，造型规整，烧成技术显著提高，整体产生了根本的变化，从初露端倪到脱颖而出，烧制出成熟的瓷器。（图2-14）

　　研究者指出，"瓷器应该具备的几个条件是：第一是原料的选择和加

工，主要表现在 Al_2O_3 的提高和 Fe_2O_3 的降低，使胎质呈白色；第二是经过 1200℃以上的高温烧成，使胎质烧结致密、不吸水分、击之发出清脆的金石声；第三是在器表施有高温下烧成的釉，胎釉结合牢固，厚薄均匀。"[①] 前两个条件是关键，决定其属性和本质，也是瓷器发明和发展的基础。

研究古陶瓷的学者们首先发现，浙江绍兴地区上虞一带东汉晚期的窑场，成功地烧造出成熟的青釉瓷器，符合瓷器检测标准，实现了从原始瓷器向成熟瓷器的跨越，标志着中国成为发明瓷器的国家。中国科学院的专家曾对出土的标本化验检测，"其烧成温度达 1310±20℃，吸水率为 0.28%，氧化铁的含量为 1.64%，这些数据已达到现代日用瓷的一般标准。所以，上虞成为举世公认的瓷器发源地"[②]。

对上虞区上浦乡小仙坛东汉晚期窑址的瓷片与窑址所在地的瓷石作测试分析，二者的化学成分十分接近，表明当时瓷窑的原料是就地取材加工利用的，烧制的青釉瓷器呈良好的瓷化状态。青釉瓷器的气孔率很低，透光性比较好，胎体致密，吸水率低于此前的原始瓷器，经检测是在 1260~1310℃ 的高温中烧成的。器物的表面通体施釉，光亮滋润，色泽淡雅清澈，釉层厚度较原始瓷器有所增加，胎与釉结合紧密，整体谐调统一。

通过检测确认，东汉晚期的青釉瓷器已完全达到瓷器标准，也就是说，至迟在东汉晚期，中国已烧制出成熟的青釉瓷器。

浙江是我国古代瓷器的主要发源地，窑场遍布省内多地，初创于汉代，至宋代逐渐衰微，烧造瓷器的历史十分悠久。在这里首先烧制出成熟的瓷器，以上虞、宁波、金华、德清、衢州等地发现的东汉青瓷古窑址比较多，因地属古越州，也统称为越窑，因其制瓷的卓越成就而著名。在这里烧造出成熟的瓷器，是和当地适宜的条件分不开的，就地取材的瓷石、严格的原料加工、充足的水力资源、精良的制作技术、改进的高温窑炉，诸多方面创造了成熟瓷器出现的条件，完成了发明瓷器的历史创举。

自汉代晚期制瓷技术达到比较完备的阶段，成熟的瓷器产生之后，三国、两晋、南北朝近300多年的漫长时期，是制瓷业发展和提高的重要时期，技艺日臻成熟，创造出众多优秀的瓷制品。这一时期瓷器的胎釉原料更加精细

① 中国硅酸盐学会.中国陶瓷史[M].北京：文物出版社，1982：76.
② 程晓中.青瓷[M].济南：山东科学技术出版社，1997：17.

化，成瓷的烧结程度充分，胎体质地坚实致密，釉色含蓄而丰富。瓷制品的类型多样，创制了许多新的造型样式，如盘口壶、鸡头壶、蛙形水盂、狮形辟邪等；用塑造和贴敷的手法在器物上装饰，风格典雅古朴，意趣盎然。

青瓷虽为单一瓷种，但匠师们发挥创意，巧妙地运用材料特点，有效地控制烧成气氛，使釉层色泽纯正，透彻光润，含蓄优雅，烧造出大批优质的青瓷制品，为其后唐宋瓷器的辉煌成就奠定了坚实的工艺基础。（图2-15）

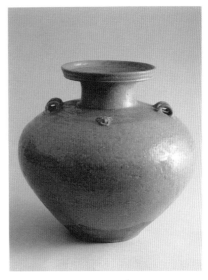

图2-15　青瓷盘口壶　三国

六、制瓷技艺的日益繁荣

从东汉晚期成熟的瓷器烧造成功之后，制瓷技艺在发展中精益求精，产品成型制作规整，加工细致严格；瓷胎细腻纯净，质地坚实致密；釉色之美如"千峰翠色"，丰富而蕴藉；造型样式贴近生活需求，实用而美观。成熟的青釉瓷器不仅在发展中愈加精良，而且烧造地区从浙江向外扩展，在江苏、安徽、江西、湖南、四川、福建、广东相继都有青釉瓷器的烧造。

北方烧造青釉瓷器晚于南方。"1948年在河北景县封氏墓出土一批青瓷，经化验属于北方瓷土，是北方瓷窑烧成的。器物的造型和装饰都宏伟粗犷，与南方的灵巧秀气风格迥异，在河北省的内丘、临城，山东淄博、曲阜和泰安等地都发现过北朝青瓷窑址。"[①]

我国早期的瓷器大多属于青釉系统，制瓷原料都含有一定铁的成分，由于坯釉的含铁量不同，经过还原焰烧成的温度和窑内气氛也不尽相同，所以烧出的青釉瓷器的色调深浅也有差别。工匠们经过长期生产操作，逐步掌握铁的含量与呈色的关系，使青釉瓷器的品质不断提升。（图2-16）

北方窑场在烧造青釉瓷器的基础上，成功地控制胎和釉中铁的成分，在

① 李知宴.中国古代陶瓷[M].北京：商务印书馆，1998：88.

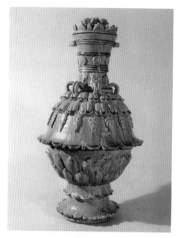 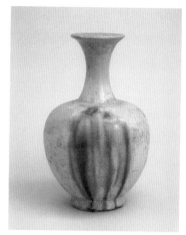

图 2-16　青釉莲花尊　北朝　　　图 2-17　白瓷绿彩长颈瓶　隋代

北朝时烧造出早期的白瓷。从青釉瓷器蜕变为白瓷，是制瓷技术深化的结果，也是进一步的创造。虽然白瓷的颜色不同于青瓷，但却是在青瓷基础上改进和发展而成的。青瓷和白瓷的根本区别，主要在于含铁量的不同，而其他生产工序基本相同。青釉瓷器烧造技术迅速提高，原料的制备日益精细，胎与釉中铁的含量显著减少，在反复烧制的实践中，掌握了原料成分与呈色的规律，为白瓷烧造的成功创造了重要条件。

早期白瓷已明确地显示出自身的特征，胎与釉的颜色都微呈乳白，胎质更加细腻，釉层明澈，白中泛青，较厚处青色调尤为显著，明确地反映出白瓷脱胎于青瓷的渊源关系。

白瓷是在青瓷工艺基础上发展而来，因此早期的白瓷不可避免地显现出白中泛青的特点，隋代白瓷的釉面仍然若隐若现呈淡青色。"从墓葬和遗址出土的白釉瓷以及文献记载的资料，一般认为我国白釉瓷的烧制应该是在北朝。河南安阳范粹墓出土了一批白釉瓷，带有可靠的纪年为北齐武平六年，即公元 575 年。它们的特点是胎较细白、釉呈乳白泛青色，釉层较厚处则呈青色，这是考古发掘中发现最早的白釉瓷。"[1]（图 2-17）

白瓷从北朝开始烧造以来，到隋唐已进入成熟时期。河北省的邢窑最初烧造青瓷，过渡到烧造白瓷之后，在唐代成为白瓷的主要产地，形成了我国陶瓷历史上所谓的"南青北白"的格局。北方白瓷的烧造是制瓷工艺技术的

① 李家治.中国科学技术史.陶瓷卷[M].北京：科学出版社，1998：144.

新创举，使我国成为世界上最早拥有白瓷的国家，是陶瓷科学技术发展中的重要贡献。（图2-18）

唐代白瓷以河北省的邢窑最为著名，从兴起到发展，在当时青釉瓷器为主的格局中异军突起，不仅以洁白展示着清丽素雅的质地，同时蕴含着在转化过程中的和谐交融，促进了创造意识的发挥和拓展。（图2-19）

宋代是青瓷发展的独特时期，儒雅的社会文化氛围、意趣超然的审美追求、精湛纯熟的技艺，创造了青瓷的历史高峰。其中著名的汝窑、官窑、钧窑、龙泉窑均属宋代名窑之列，而且各具独特的艺术风格，赋予工艺品以典

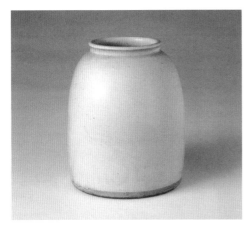

图 2-18　白釉瓷罐　隋代

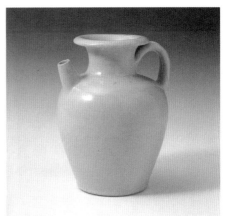

图 2-19　白瓷执壶　唐代

图 2-20　汝窑三足奁　宋代

图 2-21　官窑贯耳瓶　宋代

图 2-22　钧窑靛青釉尊　宋代

图 2-23　龙泉窑鬲炉　宋代

图 2-24　定窑白瓷盖罐　宋代

图 2-25　景德镇青白瓷梅瓶　宋代

雅的审美意蕴，创造了青瓷艺术的高峰。（图 2-20 至图 2-23）

宋代白瓷以定窑最为著名，是五大名窑中唯一的白瓷产地。定窑瓷器风格样式独特，造型装饰精致，制作技术纯熟，揭开了北方瓷器烧造的新篇章，也引发了南方白瓷的蓬勃成长。（图 2-24）

南方白瓷最具代表性的是始于五代时期的景德镇的青白瓷，胎质洁净致密，釉色白中泛青，进而发展为白瓷。景德镇白瓷异军突起，瓷器品类丰富多彩，技术与艺术成就卓然，拓展了中国瓷器制造的新领地。（图 2-25）

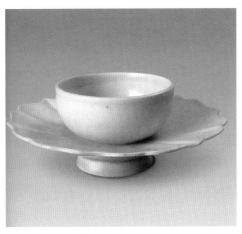

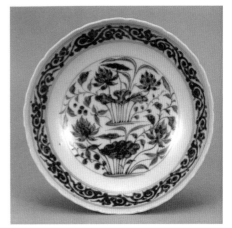

图 2-26　景德镇卵白釉盖托　元代 　　　　　图 2-27　景德镇青花莲池纹碗　元代

　　元代景德镇制瓷技艺更加成熟，瓷器生产不断扩大，品质迅速提高，开始进入了发展的新的历史时期。大量白瓷的生产，主要用于制作各种类型的饮食用器。（图 2-26）同时，优质的白瓷也给彩绘艺术表现提供了新的载体，元代著名的釉下彩绘装饰有青花与釉里红，开始步入成熟时期，创造了许多优秀的瓷器作品。（图 2-27、图 2-28）

　　福建德化白瓷烧造初创于宋代，明代是德化瓷器生产发展的繁荣时期，当地得天独厚的优质的制瓷原料，大量用于制作实用瓷器和陈设瓷器。烧制的瓷器洁白素雅，质地纯净，如象牙，似白玉，形成独具一格的德化白瓷特点。（图 2-29）

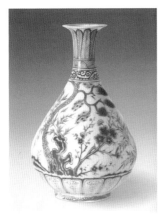

图 2-28　景德镇釉里红松竹梅　　图 2-29　德化窑白瓷玉兰纹尊　　图 2-30　德化窑白瓷观音像
玉壶春瓶　元代　　　　　　　　明代　　　　　　　　　　　　明代

德化瓷塑艺术成就卓著，形成优秀的技艺传统，成型塑造方面技艺精湛，以线为主的表现手法独树一帜，观音像与达摩像最具代表性，充分发挥了瓷质的特点。（图2-30）

明清两代景德镇成为中国瓷器生产的中心，传统制瓷技艺更加规范精致，是中国陶瓷发展史的又一高峰，釉下彩绘装饰发展的同时，釉上彩绘装饰也在创新中得到丰富。明代的五彩装饰颜色鲜明，感染力强（图2-31）；斗彩装饰色调丰富，意趣盎然（图2-32）。清代的古彩装饰刚劲挺秀，色彩明丽（图2-33）；粉彩装饰色彩柔和，形象逼真（图2-34）；珐琅彩装饰富丽典雅，精致入微。（图2-35）

明清两代颜色釉瓷器不仅釉色多样，造型也不乏经典之作，堪称瓷器的

图2-31 青花山石花卉纹盖罐 明代

图2-32 斗彩宝相花罐 明代

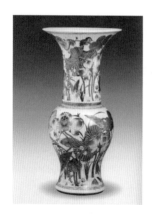

图2-33 古彩莲池纹凤尾尊 清代

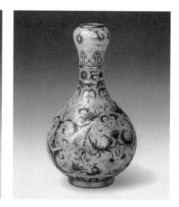

图2-34 粉彩寿桃纹天球瓶 清代

图2-35 珐琅彩缠枝纹蒜头瓶 清代

图 2-36　青釉云璃纹茉菔（fú）尊　清代　　图 2-37　窑变釉石榴尊　清代

精品，多种手法形成和构成的造型样式，充分表现多种釉色之美，创造了不同类型颜色釉瓷器的优秀作品。（图 2-36、图 2-37）

在世界陶瓷发展的历史进程中，中国不但发明了瓷器，而且在不断发展和提高工艺技术的同时，创造了与其相适应的造型、装饰的样式和风格，在传播制瓷技术的同时，也以其优秀的陶瓷艺术影响和丰富着世界文明的发展。

根据考古资料证实，中国瓷器在发明之后，从唐代开始通过陆路和水路远销到今朝鲜、日本、越南、马来西亚、菲律宾、印度尼西亚、泰国、印度、伊朗、伊拉克、埃及和东非等地。中国瓷器销往欧洲是从 16 世纪初由葡萄牙和西班牙商人转销开始的，继而代之的是 17 世纪至 18 世纪初由荷兰垄断者经营，之后是欧洲各国来华直接进行瓷器贸易，中国瓷器大量运往欧洲，贸易达到高峰。

随着中国瓷器的输出，制瓷技术也向外传播。最早向中国学习制瓷技术的是朝鲜，10 世纪初开始在其国内设窑烧造瓷器。日本在 8 世纪引进我国的烧窑技术，13 世纪初派匠师到福建学制瓷技术，回国后在濑户烧造瓷器。埃及在 12 世纪仿制中国瓷器成功。1470 年意大利人学会了中国的制瓷技术，首次在欧洲烧造出瓷器。1709 年德国人成功地学习和掌握中国制瓷技术，烧造出第一批优质瓷器。此后法国于 1738 年、英国于 1745 年、荷兰于 1764 年、美国于 1890 年，先后学会中国的制瓷技术，生产出各自独特风格的瓷器。

中国制瓷技术的发明，不仅为人类的日常生活制造了性能优良的用器，同时提供了精美材质的艺术作品，对世界的物质文明创造做出了重要贡献。

中国陶瓷在现当代得到新的发展，现代化陶瓷厂和传统手工艺陶瓷作坊遍布国内各地，其中最为著名陶瓷产区有：江西景德镇、湖南醴陵、江苏宜兴、浙江龙泉、福建德化、山东淄博、广东石湾和潮州、河北唐山和邯郸等，其他各省份发挥各自的特点，利用当地的原材料，在继承和发扬优秀陶瓷传统基础上，为发展当代中国的陶瓷事业做出新的贡献。

瓷器发明作为中华民族重要的传统工艺创造，既是珍贵的文化遗产，又凝结着技术智慧，以"致用"为目的，创造思维在工艺实践中得到充分的体现。烧制瓷器的理论系统和技术思想不断丰富，应用范围也已从原来的日用瓷器、陈设瓷器和建筑材料等领域拓展到特种陶瓷，形成与金属、有机高分子鼎立的地位。陶瓷科学技术的成就广泛应用于信息、能源、生化、医学、环境、国防、空间技术等部门的高新科技领域之中。瓷器创造发明的应用价值和学术意义是深远的，对现代社会是极为重要的。

李政道先生曾概括地论述道："中国是世界上历史悠久的陶瓷古国，从陶器的制作到瓷器的发明创造源远流长，制造高级瓷器的需要，直接促进了中国早期对高温度的控制，也因而发展了冶金炼钢的技术。同时，通过对陶瓷土的分析和选择，中国在古代对化学的发展做出了重要贡献，为人类文明史上艺术与科学的结合开启了先河，产生了极富成就的成果。"[1]

① 杨永善.陶瓷造型艺术[M].北京：高等教育出版社，2004.

中国陶瓷传统工艺概论①

陶器是人类最早利用自然界单一物质——黏土，通过火的作用，改变其物理性质和化学性质，制作出适合生活需要的各种用器。先民们在长期烧造陶器的基础上，进而认识到用黏土、石英、长石等多种原料，配制成复合材料，经过高温可以烧制成瓷器。

中国是世界上最早发明瓷器制造技术的国家，在不断改进和提高陶瓷烧造技术的过程中，创造了中国陶瓷灿烂的历史，同时也形成了中国多种多样的作陶和制瓷的传统工艺。这些传统工艺既是宝贵的技术财富，也是重要的文化财富，保留到今天仍然具有实践价值和理论意义，值得我们很好地学习、研究、继承和发扬。整理和记录陶瓷传统工艺技术，认真描述和分析传统工艺的技术特征，对当代中国陶瓷发展是具有重要意义的。

中国陶瓷发展的历史是漫长的。从新石器时代早期烧造最原始的陶器开始，一直到发明瓷器并普遍应用的过程，技术和艺术都在不断进步。在适应人们生存和生活需要的过程中，所烧制的陶瓷器物的种类在增加，样式在变化，内在质量在不断提高。

陶瓷器物的手工艺制造技术，蕴藏着丰富的科学和艺术内涵，这二者主要是通过造型和装饰、质地和色泽来展示的。陶瓷生产从原材料到成品器物的转化过程，必须运用相应的工艺技术来完成，这是人们生产物质资料的过

① 路甫祥，杨永善.中国传统工艺全集·陶瓷[M].郑州：大象出版社，2004.

程，也是创造性开发、逐步形成工艺传统的过程。

　　制陶技术的发明是社会发展过程的必然产物，绝不是偶然发生的奇迹。它是生活实践和劳动实践的经验积累，也是对客观世界认识能力和掌控能力提高的结果，是人类物质文明发展到一定阶段，创造活动实施的成就。"中国是世界上最早出现陶器的古代文明中心之一；更是世界上最早烧制成印纹硬陶和原始瓷，以及先后发明青釉瓷和白釉瓷的国家；也是创造丰富多彩的颜色釉、彩绘瓷和雕塑陶瓷而享誉全世界的国家。陶瓷的每一个进展都包含着许多突破和成就，共同形成了一个既继承又发展的连续不断的工艺发展过程。"①

一、陶瓷传统工艺的独特范式

　　人们通常所说的工艺是指人们运用工具对所利用的原材料进行加工、处理和制作，使其成为产品的方法和手段。

　　传统工艺则主要是指历史上传承下来的工艺方法和技术手段。但是，并不是所有历史上曾经出现过的工艺都称得上传统工艺，这正如古代的艺术作品并不都是古典作品一样，传统工艺有其特定的条件和构成要素。

　　传统工艺主要是指那些在一定区域内，经过较长时间的工艺实践，世代传承，经验不断丰富、充实和完善，最终形成的一套比较完整系统的、行之有效的工艺技术。这种工艺技术是自成体系、顺应材料和产品属性特征的。由这样一整套实效良好的技术，生产制作出有特点的优良产品，因而这种工艺技术被人们所接受和传承。

　　不仅如此，不同地区的传统工艺还要具备继续发展的可行性，因而才能够在运用和传承过程不中断，长久流传下来，并得到丰富和完善。陶瓷传统工艺也不例外，无论是陶还是瓷，由于所在地区不同，原材料的成分必然会有一定差异，加工制作的技艺也会有所区别，所以在长期生产实践中形成的传统工艺不尽相同，产品的风格特点也会有所区别。比较典型的南方景德镇窑的瓷器，与北方磁州窑的瓷器相比较，都是在各自传统工艺基础上发展起来的，呈现在迥然不同的风格特点。（图3-1、图3-2）

① 李家治.中国科学技术史·陶瓷卷[M].北京：科学出版社，1998：1.

图 3-1　斗彩花卉纹如意尊　清代
景德镇传统制瓷工艺历史悠久，造型严谨精确，
装饰描绘细致，相互谐调，格调优雅

图 3-2　磁州窑白地黑花梅瓶　宋代
具有代表性的宋代北方民间陶瓷，造型挺拔
舒展，装饰写意生动，风格豪放，审美取向
质朴

　　陶瓷传统工艺的内涵是很丰富的，由于地域文化和自身技术特点的不同，
所形成的工艺思想各具特色。自成体系的工艺思想和传统的工艺技术，为世
代的匠师们所掌握，在不断的传承接续和完善过程中长久地发挥着作用。正
是因为传统工艺技术和工艺思想在传承中得到延续，在继承和掌握的基础上
有所发展，在动态运行中保持平衡并有所创造，所以才源流不断，始终具有
旺盛的生命力。

　　中国优秀的陶瓷传统工艺，凝结了众多陶瓷匠师们的创造智慧，形成了
不同地区的工艺技术特点。从原料选择到加工制备，从作坊构建、设备装置
到工具选择与制作，从窑炉结构到烧成制度的改进……这一系列的因素，决
定了陶瓷传统工艺的技术特点。通过长期生产制作的实践，探索相适宜的
工艺程序和方法，总结和掌握进程中的要领，形成实施操作的规范，在此基
础上，陶瓷传统工艺的完整系统也就形成了，在长期的生产实践中不断完
善——可以肯定地说，传统工艺是开放的技术系统。

　　陶瓷传统工艺有着比较丰富的思想内涵，因而在学习和研究中需要用心
领悟其技术要点，在工艺操作中加以体会和认识，努力从技术思想的高度去

进行理论思考和理解，在反复实践中加深体会，在不断的领悟和总结中掌握其规律和特点。

陶瓷传统工艺是实践经验的积累，口授心传方式的继承，也是历代匠师们在作陶制瓷过程中，对材料和技术认识的规律性总结，更是一种创造思维的体现。陶瓷传统工艺发展过程相对而言是比较缓慢的、稳步演进的，因而工艺技术系统的建构是合理的，也是比较稳固的，所生产的陶瓷制品的特点是现代化机械工艺无法代替的。

在陶瓷手工艺生产领域，各地区保留的传统工艺都是自成体系的，符合所在地的实际条件，工艺技术的完整性有利于操作实施。传统工艺符合普遍的技术原则，适应陶瓷技术自身的规律，在手工操作中是遵循科学原理的。

陶瓷传统工艺在继承中发展，有补充和修正，在逐步提高和完善过程中，形成适宜于实际条件的操作规范。它不是僵化的技术信条，而是把创造理念化为具体的方式方法，提供给从事这一专业的实践者去学习和掌握。（图3-3）

陶瓷传统工艺源远流长，是历代陶瓷匠师们长期从事生产实践的结果。从最初的实验性的制作，经过众多陶瓷匠师们在长时间实践中的整合完善，总结方法，形成了一套比较符合当地实际条件的工艺系统，技术更趋向于合理化，生产制作的陶瓷器物具有良好的内在质量和外观效果。传统工艺在演

图3-3　磁州窑白化妆土剔花缠枝花罐　宋代
具有代表性的磁州窑的工艺风格，充分发挥材料和技术条件，形成独特的化妆土刻花装饰工艺

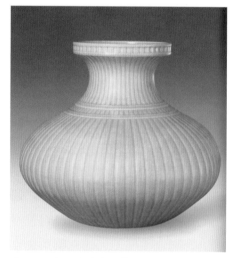

图3-4　青釉鱼篓尊　清代
传统陶瓷中的优秀作品，所展现的不仅是造型形式和装饰效果，更重要的是整体创意的实现，高超的工艺技巧是其保证

进和发展中，随着所在地原材料及其他条件的变化，也会产生相应的改良和革新，以适应客观实际的条件和需求。

在陶瓷生产历史比较悠久的产区考察，或是在博物馆参观优秀的传统陶瓷作品陈列，那些保留到今天的传统工艺，都不是短时间能够形成的，也不是某个人的发明创造，而是经过长期的积累，凝聚了几代或几十代工匠的汗水和智慧，逐步形成完整的、合理的、严谨的工艺技术系统的产物。优秀的传统工艺技术，有必要得到继承和发扬，不仅是为了保留生产传统陶瓷产品的技术，更重要的是为了对现代陶瓷设计和生产有所启发，因此需要认真地考察和研究，寻求继续发展的契机。（图3-4）

二、陶瓷传统工艺的"致用"

陶瓷传统工艺对原材料实施的技术加工，是为了使其转化成为物质产品，所运用的设备和工具都比较简便，主要依靠手工操作来完成产品的加工制作。实施技术主要是通过人工的手艺操作，在进行过程中能够直接和明确地感知材料的特性，随时清楚地意识到应该如何采取措施，有效地实施工艺操作，以达到预想的工艺要求。

正是因为工匠如此直接地运用材料和工具进行加工制作，所以才能够根据具体条件因材施艺，产品并不是千篇一律的。工匠可以把自己的理解和爱好，自觉或不自觉地融入陶瓷制品中。

为了使产品获得良好的功能效用，做出实用性良好的器物，于是工匠们在设计和工艺制作过程中认真追求造型基本结构的合理性，加工操作服从整体功能的要求。同时，为了实现创意，必须要有技艺方面的保证，加工制作严格规范，一丝不苟，尽其所能地发挥材料的特性，巧妙运用技术。我们分析传统陶瓷产品时，从中可以看出陶瓷工匠们在进行加工制作时熟练地、巧妙地运用所掌握的技艺，使产品达到预想的要求。

陶瓷传统工艺技术在长期实操过程中，利用材料和运用技术，是为了实现器物的功能效用和形式美感，其中"致用"的原则是首要的，这也成为构成工艺技术特点的决定性因素之一。最为普遍使用的瓷碗成型制作工艺，充分反映了这一特点。比较典型的是景德镇传统工艺作坊烧造的瓷碗，采用传统工艺技术制作，在拉坯成型后，待坯体干燥后再进行修坯。碗的底足保持

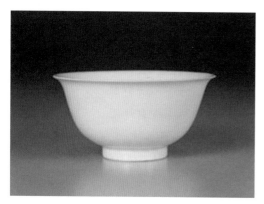

图 3-5　白瓷正德碗　明代

传统碗中具有典型性的造型，主体是自由曲线构成的，正反曲线结合，收放适度，足部有直线对比，整体变化有致

适合使用的高度，足圈内转折处旋制成直角，坯体的厚度适中，端拿起来既稳固又不易滑手脱落，也不会因为足圈过厚，散热慢而烫手。这种良好的碗的底足处理方式，是现代机械成型工艺难以替代的。

现代陶瓷工艺技术生产的碗是利用模具成型的，采取旋压或滚压成型工艺，为了有利于成型后坯体脱模，底足的高度受到一定限制，足圈须保持一定厚度，足圈内部则由圆弧状的曲面构成。如果成型过程的足圈接近成瓷后的厚度，或是内表面呈垂直状，则成型的坯体无法出模，会造成底足开裂，无法进行成型。

由于现代模具成型工艺的限制，所制成碗的底足内为"窝足"，用手端拿时中指在足圈内不容易抠住，拿在手中很不稳定，容易滑脱。如果要解决这一缺欠，需要汲取传统工艺技术处理碗底的方法，在模具成型后的坯体上，按照手工旋坯的方式，对足圈内形进行加工，才会获得合理的结构形式，同时一定要保持碗的底足高度。（图 3-5）

人们在接触使用陶瓷器具的过程中，会在不经意间感受到器物的结构带来的功能特点，对合理的结构形式做出正确的判断。优秀的陶瓷传统工艺产品，是用手工操作方式精心加工处理的，可以很好地满足使用的要求。在这些方面，传统工艺比现代工艺技术更具灵活性和优越性，更贴近生活实际要求，这是应该在现代陶瓷设计和生产中得到重视和吸收的。

现代宜兴紫砂陶器工艺是继承传统工艺的典范。早在明代中期，紫砂传统工艺便形成了一整套独特的手工成型方法，在世界各国的制陶工艺中堪称一绝。在手工制作的陶器中，是唯一的也是极为精确的、极富创造力的工艺技法。紫砂传统工艺传承到清代之后，技艺更加成熟，制品严格规范，符合紫砂材料的特点，达到了历史的高峰。

清代末年到 20 世纪 40 年代后期，由于战乱致使经济遭到破坏，紫砂生

产日渐衰退，优秀的手艺人流落他乡，为了谋生甚至改行。50年代以后得到很大的改善，在"保护、发展、提高"的方针指导下，传统紫砂陶瓷工艺得到恢复和发展。半个多世纪以来，传统紫砂陶器工艺在继承的基础上，不断发展和丰富，产品的技术质量和艺术品质都得到提高。

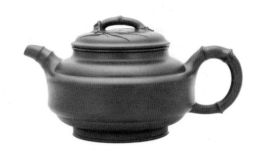

图 3-6　紫砂双线竹鼓茶壶　吕尧臣制作
在传统造型的基础上，进行严格推敲与调整，使功能更加合理，整体与局部表现更加美观

　　传统工艺生产的紫砂茶壶十分精致，造型和装饰充分显示材料和技术的特点，具有良好的实用功能和独特的艺术表现力。壶口和盖子的结合严丝合缝，使用时不滑动、不脱落。壶嘴的制作合理，内部结构形式根据流水通畅的原则来处理，向外倾倒时茶水聚合成柱状流出，不会散洒，汇集流畅；中止倒水时，壶嘴的前端下唇截断水柱，不再滴落，没有流涎，干净利索。紫砂茶壶不仅用起来方便舒适，看起来也赏心悦目，这是现代一般陶瓷工艺产品很难达到的，充分显示了传统工艺技术的优越性。（图 3-6）

　　中国传统颜色釉瓷器的釉料配制和烧成工艺技术，在世界陶瓷发展史上是独树一帜的。厚釉瓷器的烧造，坯体是用专门配制的窑具支撑起来，使底足悬离匣钵①烧成的，釉层把整个底足包裹起来，不露糙涩的胎体，不仅可以使瓷器在放置时不磨损家具，而且在视觉上给人以完整的感觉。这种底足称为"裹足"或"釉足"，是有近千年历史的传统工艺，不仅流传到现代，并且也应用到现代工业生产的陶瓷制品上，获得很好的效果。

　　日常生活中使用的砂锅具有良好的功能，可以放在火上直接蒸煮食物而不会炸裂，这也是和传统工艺技术分不开的。最早在新石器时代，就已经发现陶土中夹砂，是有效防止器物加热时炸裂的工艺处理方法。中国的砂器选择、配制原料和加工的方法一直延续到现代，并得到不断的改进和提高，进而发展到当代烧造的性能优良、外观精美的砂锅类产品。

①　匣钵，窑具之一。在烧制陶瓷过程中，为防止气体及有害物质对坯体、釉面的破坏及污损，将陶瓷器和坯体置在耐火材料制成的容器中焙烧，这种容器即称匣钵，亦称匣子。

图 3-7　广东石湾砂壶

放在火炉上加热烧水，向外倒水不用把砂壶端起，用一只手下压把手，另一手执杯接水，符合砂壶的使用特点

砂锅属于砂陶系列的产品，在我国的南北方有多种砂锅制作的传统工艺，其中，云南、四川、广东、江苏、山东、山西、河北等地的民间窑场各具特色。材料处理虽然都以含砂为共同特点，但成型方法和烧成方式各不相同，造型类型多样化，强调根据功能效用的不同要求，进行造型形式的处理。有砂锅，也有砂壶；有提梁，也有端把。功能结构多样化，附件装置的壶嘴和把柄，也有多种形态。（图 3-7）

当陶瓷传统工艺技术的统筹思维，有效地运用在当代陶瓷器物的生产制作中，体现出一种严谨、务实的设计思想和工艺观念，进而体现设计者对生活的体察和认识，以及对使用者无微不至的关怀。以往在分析陶瓷艺术设计作品或工艺美术作品时，我们常常谈到创造者"独具匠心"的作为，主要是指运巧思于手艺之中，使创意设计切合实际，不仅构思独特而周密，也意味着工艺技术精湛独到，达到超越寻常的境界。优秀的陶瓷传统工艺曾经创造的成果，对现代产品设计具有多方面的启发，以其自身默默无语的存在，体现着人文关怀。今日的陶瓷工作者应该认真地分析和认识，在新的设计中进行发扬和完善。

三、审美取向与陶瓷风格的多样性

陶瓷器物是人们生活中的物质资料，也是一种特殊的文化载体，融合了科学智慧和艺术观念、造型形式和装饰纹样、功能效用和形式美感，蕴含着多方面的构成要素。可以明确地讲，陶瓷器物的工艺制作，不单是器物加工生产，同时也是结合实用和审美要素的创造性的专业活动。

陶瓷传统工艺负载着综合性的任务，有的工艺过程本身也是艺术表现，技术实施和形式创造结合成一体，造型形态的塑造和装饰效果的表现紧密结

合，很难把加工制作和艺术表现截然分开。所以说，陶瓷传统工艺不是单纯的工艺技术实施，也被归为工艺美术设计，具有特殊的创意性和工艺观念，所以说陶瓷工艺匠师们既是生产工人，又是生活中的艺术创造者。

陶瓷器物的存在形式，主要是通过造型和装饰展现出来的，是运用不同的工艺材料和相应的技术加工实现的。陶瓷制品从最初的生产开始，主要是以器物制作定位的，产品广泛而直接地用于人们的生活之中，发挥主要的功能，并点缀着生活环境。

陶瓷器物的造型是存在的最基本形式，装饰是从属于造型的，是器物表面视觉效果的美化和点缀，二者结合构成了陶瓷器物的完整形式。造型与装饰所依托的物质材料是陶或瓷，以及相关的装饰材料，经过一定工艺加工制作，以表现不同的造型样式，呈现为丰富多彩的釉色和充满情趣的装饰纹样。为了加强陶瓷器物的形式美感，需要充分发挥物质材料和工艺技术的特点，在设想和计划的基础上，通过匠师们的手艺操作来实现。（图3-8、图3-9）

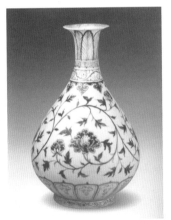 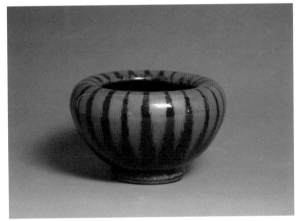

图3-8　青花缠枝牡丹纹玉壶春瓶　明代
运用纹样作装饰的陶瓷器，主题纹样基本都设置在造型最显著的部位，次要部位辅以边角纹点缀

图3-9　黑底褐彩条纹敛口罐　宋代
以彩釉作装饰的陶瓷器，充分利用造型的形体变化，发挥釉的自然流动特性，形成独特的装饰效果

陶瓷器物的构成要素包含着功能效用、材料技术和形式美感，这三种要素不是简单地结合，而是相互渗透、相辅相成地存在着，融会成不同的形态与结构，成为完整的统一体。工艺材料是构筑陶瓷器物功能效用和形式美感

的物质基础，工艺技术是实现物质材料转化的加工手段，二者在陶瓷传统工艺中，不单是材料运用和技术实施，最重要的是手艺匠人的工艺思想起主导作用，陶瓷匠师们通过手工制作，表现着巧妙工艺的同时，赋予了陶瓷浓厚的人文精神。因而在研究陶瓷传统工艺时，不能只看到一种技术方式，应该同时看到其中包含着的创造意识，还有在传承中发展着的传统工艺的技术思想。

陶瓷传统工艺在一个地区或一段时间里，不约而同地形成了一定的加工制作原则，以及操作须遵循的要领，例如，对明清两代瓷器造型的成型工艺，后人概括总结为主要强调"坯釉、口底、翻转、交代"几个方面的严格处理，使造型的制作达到完美的境界。

通过传世作品可以明确地看到，明清两代的瓷器工艺制作在材料运用方面，坯和釉的选材制备都是优质的。瓷器造型的口部和底部是起始和结束的关键部位，制作工艺力求准确、清晰、利落，细部处理规整、严谨、悦目。造型起伏翻转，变化多样，收放张弛，相互转换保持适度，通过成型工艺技术的深入表现，达到整体谐调统一。成型工艺决定造型的表现，注重各部位相互结合关系的处理，细部表现得精到，衔接和连贯交代得清楚，才能相应地表现出造型的风格特点。

瓷器装饰的彩绘工艺强调"合体、骨架、颜色、笔法"，其中包含着彩绘工艺技术和艺术表现的相互关系。首先，强调装饰与造型结合必须相互适宜，不是拼凑或强加在一起，应该和谐地构成完整的统一体。其次，是装饰纹样构图要适应造型结构的特点，二者的结合应该是应规入矩、向背自然；再次，是陶瓷颜料的色彩表现特点不同于绘画，既有独特的表现力，又有一定的局限性，力求充分发挥陶瓷装饰材料的特性，突出陶瓷装饰色彩的艺术风格。中国传统陶瓷装饰受国画影响，彩绘装饰工具主要是使用毛笔绘制的，具有独特的表现力，所以要强调笔法，充分发挥用笔的技巧，表现出深厚的艺术韵味。而陶瓷刻花装饰是用刀具加工的，在受到笔法影响的同时，传统和民间木版年画和绣像插图也是有所启示的，因而传统陶瓷装饰中的刻画装饰、刀法的表现蕴含着笔墨绘画的意趣。（图 3-10 至图 3-12）

陶瓷传统工艺的内涵是极其丰富的，不仅是生产工艺技术，也不只是手工技艺的世代传承，最重要的还包含着造型观念、装饰意识和工艺思想，表现出鲜明的文化特征。所以，研究中国陶瓷传统工艺，不能单纯地停留在工

图 3-10　化妆土刻花鸡冠壶
辽代
鸡冠壶底足是圆形，向上渐
变为扁圆，两面形成较平整
的弧面，适合纹样的表现，
装饰与造型结合，整体谐调

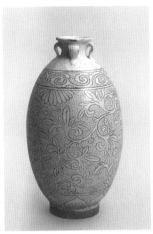

图 3-11　登封窑白化妆土画
花四系瓶　金代
满地装饰的纹样分布均匀，珍
珠地衬托，布局均匀，口至肩
处留出空白，形成鲜明的对比

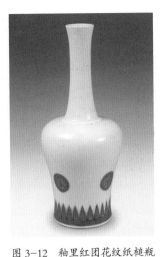

图 3-12　釉里红团花纹纸槌瓶
清代
名贵的釉里红装饰，以画龙点
睛的手法描绘，团花纹样均匀
排列与底边纹相呼应，同时衬
托出白瓷材质和技艺之精美

具材料和工艺流程的认知和记录方面，在全面了解和掌握基本状况的基础上，最重要的还是要对不同地区、不同类型传统工艺的工艺思想进行深入研究。

从整体的形态特征分析，陶瓷传统工艺可以分为两种类型。一种是匠师们在认识材料特征的基础上，顺应材料的性能，充分发挥材料良好的特质，这类工艺体现匠师们驾驭材料的能力，产生了形态自然、气息质朴的制品，例如在一些民间陶瓷的造型和装饰中，充分表现着这一特点。另一种则是匠师们在认识材料潜质的基础上，对材料进行深入规范的加工，创造出规整精致的制品，充分显示出匠师们精湛的工艺技术和征服材料的能力，在景德镇瓷器和宜兴紫砂陶器以及诸多官窑瓷器中，都可以看到这类工艺特征的表现。

作陶制瓷的历史在中国是很悠久的，经历了漫长的技艺磨砺，在不同地域的自然条件下的陶瓷原材料有所不同，由此产生的烧造技术不尽相同。原材料的性质和特点，在一定程度上决定着陶瓷制作的成型方法和装饰工艺的类型，因而形成了陶瓷制品各自不同的风格特点。

除此之外还有一种现象，就是同一类型的器物，功能效用相同，但由于地域条件的差别，采取不同的工艺技术加工制作，在长期的生产实践中，逐步形成了各自的技术系统，所制造的产品各具特点。同样是制作陶器，云南

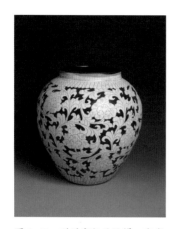

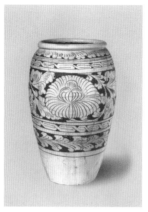

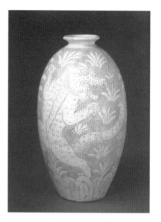

图3-13 磁州窑牡丹纹罐 宋代
北方民间窑系工艺成就显著，
作品产自华北几省，其中河北
磁州窑最具典型性，装饰以化
妆土刻花和铁锈花最具代表性

图3-14 当阳峪窑白地黑花
牡丹纹罐 宋代
修武当阳峪窑的刻画花装饰
构图层次分明，纹样的表现
运用线与面结合的手法，对
比效果鲜明

图3-15 登封窑刻花珍珠地
双龙瓶 宋代
北方民间窑系大体风格相近，
在发展中仍形成各自特点，
登封窑以立面形近似椭圆的
造型称著，单纯而不失含蓄

省内就有多种类型的工艺技术，与四川、贵州以及北方的山东、山西等地区不同，在成型技法和装饰工艺诸方面有着明显的区别，呈现形式多样化，这也是构成中国陶瓷艺术丰富多彩面貌的一种重要因素。

陶瓷传统工艺是丰富多样的，认真分析其形成的特点，除却当地自然条件和原材料的性质之外，还有过去器物样式的沿用，以及长期掌握的手工技艺操作习惯的继承，当然也不排除邻近地区陶瓷窑场比较成熟技术的影响。例如宋代北方民间陶瓷，其中包括河北、河南、山东、山西的"磁州窑系"陶瓷相互影响，由于原材料比较类似，地域特点和生活习惯接近，因而工艺技法大同小异，器物造型样式和装饰风格都比较类同，后人统称为"磁州窑系"。在这些地区民间窑场的作坊中，一直持续到现代，仍然能够看到各地区的陶瓷传统工艺，在继承和发展中的相互影响和借鉴。（图3-13至图3-15）

同样是制作白瓷的产区江西景德镇和福建德化以及河北曲阳的定瓷，由于制瓷原料的性质有很大差别。为了适应本地材料，在长期的生产制作中形成了各具特点的制瓷工艺，在成型、装饰、烧成等一系列工艺实践中，探索总结形成了各自的传统制瓷工艺系统。

浙江龙泉的青瓷与江西景德镇的青釉瓷相比较，工艺材料和工艺技法都有一定的差别，所烧制成的制品有着不同的风格特点，独树一帜，发展到今

图3-16 龙泉青瓷双鱼耳炉 宋代
龙泉青瓷属于厚釉系统，造型端庄沉稳，胎体和釉层都较浑厚，视觉效果含蓄而雍容，风格凝重，浑然一体

图3-17 景德镇粉青釉盖罐 清代
青釉瓷器的风格清澈明丽，效果严谨精确，釉层厚度控制适中，造型结构显现含蓄，胎釉相互衬托

天，成为两种各自独立的传统制瓷工艺系统。可以肯定地讲，丰富多彩的陶瓷传统工艺，都是在各地窑场利用和掌握不同原材料的条件下，形成了不同工艺技术系统。在各地的自然环境下，艺匠们在技艺思维和审美意识方面都有所追求，彰显不同地区的人文特征，烧造出了各具风格特色的系列制品，为现代陶瓷设计和生产的创意构思提供了启示，值得我们从中吸取经验和方法。（图3-16、图3-17）

四、陶瓷传统工艺在发展中的持续创造

陶瓷传统工艺是中华文明发展的组成部分，也是传统文化的一种特殊的表现形式，没有精湛高超的传统工艺，就不可能创造优秀的传统陶瓷文化。陶瓷传统工艺的概念，是相对于现代工业生产的陶瓷工艺而言，二者有着显著的差别。

现代陶瓷生产工艺实施技术的思维方式和操作方法，使我国许多大型陶瓷工厂的产品，在很大程度上存在着类同，许多生产环节都是由自动化流水线来完成的。陶瓷传统工艺则主要是由手工操作来完成的，根据加工制作的

图 3-18　黑釉弦纹花口瓶　宋代
充分发挥材料可塑性和手工成型的技术特点，
排列均匀的弦纹和捏塑的花瓣口，构成造型
独特的韵味，形成自然流畅的风格

图 3-19　珐琅彩松竹梅纹橄榄瓶　清代
珐琅彩是传统瓷器彩绘的精品，选用优质的
瓷胎进行绘制，充分表现制瓷技术与彩绘艺
术高水平的结合

步骤，一般都有相对明确的分工，从原材料到成品是由几位工匠分别完成的。
在传统工艺作坊中，手艺操作也有比较特殊的"全台戏"的情况，从成型到
装饰都是由一位师傅来完成的。这种情况多存在于工艺过程比较简单的小作
坊，由手艺比较熟练的师傅来支撑。

　　传统工艺的分工形式和操作方法，是由不同地区材料性能的差异，以及
不同的生产方式决定的。传统黑釉的民间陶器制品是属于日用品，以功能效
用为前提，大量生产为民间所用。其造型比较单纯，通体内外施釉，只在腹
部之下露胎，是为施釉过程留下的把握部分，浅涩胎、黑亮釉，对比效果显
著，表现着质朴之美。

　　黑釉陶瓷材料虽属普通，但专事成型的匠师施以匠心，充分发挥手工拉
坯成型塑造的特点，仍可以尽情表现手艺的技巧，熟练的手法在坯体上留下
连续的弦纹。把握造型整体特点，颈部收缩，口部展开，经手工捏塑成荷叶

口。通体施黑釉，烧成过程釉的自然流动，口与底部呈现胎体颜色，加强了造型的表现力，是传统黑釉陶瓷中的优秀作品。（图3-18）

景德镇批量生产瓷器，担任其彩绘装饰工艺加工的匠人，都掌握一定的绘画基础能力。他们长期从事勾线和填色，从熟练达到精益求精的水准，同时又熟悉彩绘颜料的特性，具有比较强的表现技巧，所以创作与绘制出来的作品，具有一定的艺术水平和工艺质量。陶瓷传统工艺中的技术和艺术是紧密相关的，工艺技术包含着艺术表现的因素，甚至成为艺术创作的一种手段。彩绘装饰不仅是完成技术操作，同时把艺术表现融会其中。明清两代的瓷器彩绘取得杰出的成就，其中以精致秀美称著的珐琅彩绘，可以说是传统瓷器彩绘工艺中最具特点的代表作品。（图3-19）

陶瓷传统工艺技术的实施，与普通物质生产加工技术是截然不同的。单纯的生产加工不存在文化的成分，而陶瓷的传统工艺的加工制作蕴含着丰富的文化内涵。陶瓷传统工艺的一些制品，同时也是工艺美术品，在进行加工生产时，"技术"和"艺术"相辅相成地结合在一起，这也是陶瓷传统工艺突出的特点。

随着现代工业生产的发达，工业产品充斥人们生活的每一个角落，无疑给人们的生活带来极大的方便，提高了人们物质生活的质量。但是，我们也不能不看到另一个方面的情况，工业产品加工的标准化，追求统一、规整、单纯、精确，也导致了部分造型样式的刻板和单调，形式语言缺少个性。

现代工业化生产的陶瓷产品，造型简洁挺括，规格一致，主要表现出功能属性和数理特征，致使有些造型与装饰存在着一定冷漠感，与传统工艺制作的陶瓷器物相比，缺少亲和力和人情味。陶瓷传统工艺仍有其不可取代的优势，因而那些使人感到亲切的传统工艺产品仍受到不少人的青睐，其原因不只是适应习惯的需求，同时人们能得到感情的满足，后者包含着审美心理的愉悦。

客观分析，随着现代工业生产的日渐发达，新技术不断进步，现代工业产品大量进入人们的生活领域。与此同时，陶瓷传统工艺制品以其纯朴、自然的格调，仍然受到人们的欢迎，因为它不仅满足了生活实际的需求，同时可以起到丰富现代人审美习尚的作用，其文化价值是不应被忽视的。

20世纪50—60年代的一段时间里，我国陶瓷产区的工厂进行技术改造，推行现代机械化生产的同时，缺少对陶瓷传统工艺技术的相应保护，误认为

手工生产制作技术是落后的，应该彻底改造和废除。经过几十年之后，有些陶瓷工厂居然找不到掌握拉坯成型技术的工人。传统成型工艺技术的退化和失传，在一定程度上也影响到陶瓷领域的全面发展，从更深一层来说，从全面发展的角度认识传统工艺技术的价值，还是应该得到足够重视的。

从工艺美术发展的整体格局来认识，陶瓷传统工艺并不存在落后的问题，只存在不同类型技术方式方法的差别。我们可以回顾历史上陶瓷传统工艺的成就，最古老的原始社会陶器的泥条盘筑成型方法，仍然是现代陶艺制作采用的一种技法，并被众多的陶艺家所接受。这是一种容易掌握并且适应性很强的成型方法，我相信，今后还必将流传下去，继续被应用。冷静地思考和展望，传统手工技艺不存在落后的问题，在技艺发展的历史进程中，是具有旺盛生命力的。

紫砂陶器的传统工艺更为典型，这是一种技艺难度比较大的成型方法，要经过长时间的训练才能够掌握，但其表现力和技术的合理性是其他任何成型方法都难以达到的。紫砂传统工艺的成型方法可以塑造极为丰富的造型样式，制作技术严格准确的程度是其他成型方法难以企及的。紫砂陶器技艺的历史成就和今天新的发展，都是与其独特的传统工艺分不开的。

从以上的例证我们可以感受到，历史上流传已久的陶瓷传统工艺，沿用的时间虽然漫长，但却不应被忽视和放弃。从技术发展的视角来认识其实质，认识独具特点的陶瓷传统工艺精华之所在，并应该加以保护和适当发展。这样做的目的不仅因为这是中国科学技术史上辉煌的构成部分，还应该认识到这对未来新技术的发展是会有启示作用的。

在发展现代陶瓷工业生产、引进新的科学技术、进行技术改造的同时，应该相应地注意保护陶瓷传统工艺技术，且不可简单化地给予否定和取消。对陶瓷历史上优秀的传统工艺，应该采取有效的措施，在适当的范围内保留和运用。同时进行认真系统的考察、研究和提高，寻求继续发展的可能性，有选择地运用到现代陶瓷工业生产和陶瓷艺术设计创作中，充分发挥陶瓷传统工艺的作用。

五、深入研究陶瓷传统工艺的技术思想

以往，古代文献中对陶瓷传统工艺的记录和描述都是比较简略的，只写

出几个大致的工艺加工环节，而没有工艺过程中详尽的操作方法、步骤和要领。出现这种现象的根本原因，是由于撰写者本人没有进行陶瓷传统工艺的实践，更谈不上掌握传统工艺的要领。真正掌握传统工艺的匠师们，则多是用言传身教的方法传授技艺，学徒则是从模仿开始，依照师傅示范的步骤亦步亦趋，掌握传统工艺技术。多数人运用学到的工艺技术，在实践中不断熟练，长期从事产品的复制生产；也有少数在工艺技术方面悟性较强的学徒，在原有的基础上逐步发挥并有所创造，把传统工艺向前推进一步。陶瓷传统工艺技术正是在传承中保留和发展的。

中国陶瓷传统工艺都是就地取材、因地制宜、因材施艺发展起来的，不同地区作陶制瓷的传统工艺存在着一定的差异，每个地区都保持自己的特点。这些不同技术特点的形成，主要原因是原材料的差别，更主要的是如何利用原材料、进行加工制作的思维方式不同。原材料是进行创造活动的物质基础，其性质决定了相应的加工方式和技术特点，原材料也决定着制品的功能效用和造型基本结构和样式。

在一个地区，利用相同的原材料烧造陶瓷产品，开始可能会采取不尽相同的加工技术。经过长期生产制作，相互影响和启发，取长补短，不断改进操作方法，在切磋和磨合中，寻求行之有效的方法和技术，逐步形成一种符合本地原材料特点、适应当地环境和条件的工艺技术，因而也就很自然地形成了陶瓷传统工艺的地方特色。

任何地区所传承和保留的陶瓷传统工艺，都特别强调程序步骤和操作方法的规范化。比如景德镇的制瓷和宜兴的制陶，二者尽管工艺技法不同，但是工艺操作的规矩和原则都有许多相似之处，都要求严格地依照不同的技术和方法进行加工制作，以保证制品的质量和特点。由于这些规矩和原则是经过实践总结出来的，包含着行之有效的工艺思想，能够保证传统工艺制品的生产，所以成为恪守不渝的技术准则。

中国陶瓷传统工艺有很丰富的内容，有多种技术类型，每个著名的传统陶瓷产地都有自己独特的工艺系统，这笔丰富的文化和技术遗产，应该加以认真地总结和弘扬，对中国当代陶瓷的发展必将发挥重要的作用。

我们在编写这本《中国传统工艺全集·陶瓷》时，考虑到时间和篇幅的限制，只能选取中国陶瓷传统工艺中具有代表性的、具有重要工艺价值的、流传至今还在沿用并发挥作用的传统工艺，在实地考察的基础上，进行了文

字记录和图片拍摄。对陶瓷传统工艺过程的记录和整理，特别强调其准确性和典型性，为的是对今人和后人有用。除去古代历史上的作陶制瓷的技术是根据文献和资料撰写之外，本书主要选取了景德镇的制瓷工艺、宜兴的紫砂陶工艺和几个典型的民间陶瓷窑场的陶瓷传统工艺，分别对从原材料到烧成制品的整个工艺过程进行记录。每一个技术环节要求有明确详尽的描述和说明，使具备陶瓷生产基本知识的人，可以依照文字描述，参照图片记录，进行工艺操作。

参加编写这本书的几位作者，都是掌握工艺技术的专业工作者和教师，多年从事陶瓷艺术创作设计和工艺制作，熟悉传统工艺并有一定的实践体验，所以能够比较确切地进行客观的描述，反映出陶瓷传统工艺的本来面貌。

中国陶瓷传统工艺的种类很多，各具特点，对于发展现代中国陶瓷工业生产和艺术设计，都具有利用和借鉴价值。各种类型的陶瓷传统工艺包含着不同的技术方式，都是值得总结和记录的，这本书只是作为一个开端。在陶瓷专业领域里，进行专题性的传统工艺整理和描述，对于我们都是第一次，其中必然有遗漏和不足之处，有待在进一步的学习、实践和研究中修正和补充。

中国陶瓷传统工艺研习札记①

中国陶瓷传统工艺在历史发展进程中有许多杰出的创造，留下的精美作品蔚为大观，构成了内涵深厚、物质文化和非物质文化相结合，交相辉映的独特的文化形态。就其工艺技术而言，别具匠心的工艺理念和设计统筹，适于创造力发挥的技术思维，精巧严谨的制作技艺，成就了独具一格的技术系统。

中国陶瓷传统工艺是一种具有美学价值的特殊的技术形态，它的审美特征不是孤立存在的，而是由多种要素结合构成的，器物造型与装饰的形式美，永远是和功能效用、材料技艺结合在一起的。

中国陶瓷传统工艺产生和发展的时空跨度很大，历代的陶瓷能工巧匠辈出，技艺精湛，苦心孤诣，意匠独运，创造了中国陶瓷历史的不朽篇章，留下了宝贵的文化遗产。更为突出的是最早发明了瓷器烧造技术，被誉为"瓷器的母国"。

中国陶瓷工艺之所以能够在技术和艺术上取得如此杰出的成就，重要的原因是在其产生和发展的阶段，逐步形成了符合陶瓷工艺实践的程序，创造性的工艺思维在实践中发生作用。从传承中遗留下的作品可以看到，独具匠心的工艺技术在循序渐进地发挥着主导作用。

随着陶瓷生产发展的进程，这些工艺理念和技术思维逐渐形成了手艺操

① 路甬祥，杨永善.中国传统工艺全集·陶瓷[M].郑州：大象出版社，2015.

作的理念，在陶瓷产品工艺制作中，从根本上促进了创造精神的发扬。与此同时，能工巧匠们重视陶瓷产品本体形式语言的探索，不同历史时期各地区的陶瓷工艺，均呈现出自身突出的特点和相对稳定的技术范式，既承袭了原有的技艺传统，同时创造出新的工艺风范。工艺技术符合原材料的属性，充分显示出自身的特质和优势，由此构成各陶瓷产地制品多样化的风格特点。

陶瓷传统工艺包含着原生态的手工技艺，是现代陶瓷工艺技术形成的源头。回归传统陶瓷技艺的原点，深入认识工艺技术思想精华之所在，是对传统技艺继承最重要的开始，进而在实践中深入思考，通过坚持探索而谋求新的发展。

一、中国陶瓷传统工艺丰富的技艺内涵

陶瓷传统工艺的文化内涵深厚，所涉及的领域比较宽泛，内容极其丰富，是科学技术和文化艺术有机结合的产物。从构成要素分析，陶瓷工艺是功能效用、材料技术、形式美感和谐共生的兼容，也是物理、事理和情理相互融会的体现。制陶技术的发明，从原始的工艺技术萌生始，就显示出既是科学技术发明又是文化艺术创造的特征，其本质是内涵丰富的工艺形态。

先民们在生活和生产实践中，认识到"水火既济而土合"，基于生存的实际需要烧造出陶器，同时也创造出多种形式结构的陶器造型样式，为其后的陶瓷发展奠定了最初的认知基础。这是人类创造的第一种人工材料制品，也是最早利用化学手段创造的，自然界原本不存在的新物质材料。陶器是人类认识自然和利用自然的过程中，最早获得的重要科学技术成果。

制陶技术不但改变了黏土的形态，更重要的是改变了黏土的性质。把自然界中的黏土，经水调火烧的加工制作，转变成为自然界原本没有的陶器，这是最早改变自然物质的性质为人类利用的创造性活动。

随着社会的发展，科学技术的进步，实践经验和认识能力的相互作用，陶瓷传统工艺也在不断创造和提高，留下了宝贵的经验。科学家说这是"弥足珍贵的科学遗产，又是技术基因的载体"[①]。这是十分切实的评价。

伴随着制陶技术的发明，人类造物活动中的艺术创造揭开了新的篇章。

① 路甬祥，杨永善.中国传统工艺全集·陶瓷[M].郑州：大象出版社，2005.

把黏土制成陶器，在掌握技术的基础上，必须创造器物存在的基本形式，也就是器物的造型和相应的装饰。美术史家王逊先生认为："陶器是新石器时代在造型美术方面遗留下来的主要创作"，"彩陶是中国原始社会中卓越的工艺创造"，"古代的彩陶和黑陶，代表中国古代美术创造的第一个高峰，在技术上、造型上均为青铜工艺作了准备。古代陶器的长期发展和演变，证明了劳动一方面创造了艺术的形式，一方面也培养了人的审美习尚。"①

面对陶瓷传统工艺制品，科学家首先重视的是科学技术的发明，而艺术家首先看到的是艺术创造，陶瓷传统工艺从产生之初，就明确地显示着双重的文化特征。正如科学家李政道先生比喻的："科学和艺术是一枚硬币的两面。"对于这一特质的深入认识，有助于理解陶瓷传统工艺发展的规律，以及在发展过程中衍生的现象。

从制陶技术发明开始，到制瓷工艺成熟后的拓展，陶瓷传统工艺发展的每一个历史阶段，无论在科学技术还是文化艺术方面，都有所发明和创造。历代名窑烧造出的陶瓷作品与陶瓷技艺，是物质文化和非物质文化的珍贵遗产。

中国陶瓷传统工艺的技术与艺术密不可分，相互融合在一起，构成了其整体风格与其突出的特点。科学和艺术是相辅相成的，有时也是相反相成的；按照事物发展的规律，二者的关系是相互支持和相互促进的。以两汉、唐宋、明代和清代中期之前为例，其间的科学技术和文化艺术都有显著的发展，达到了很高的水平。在这样的背景条件下，陶瓷技术和艺术充分发挥了相辅相成的作用，创造了历史的辉煌。这种现象在中国陶瓷历史进程中是比较多见的，符合陶瓷发展的普遍规律。

但是事物发展不是一成不变的，有时并不依照常规进行。技术和艺术也并不总是比肩而立，有些时候会出现不平衡的现象——二者的关系有时是相辅相成的，有时却是相反相成的。陶瓷传统工艺的发展，在不同的历史时期，也曾出现不平衡或比较特殊的现象。

比如，新石器时代的陶器，虽然材料和技术都是处于原始状态，却创造出具有很高艺术水平的彩陶和黑陶。这种现象也是可以理解的，因为在人类文明的童稚时期，制陶工匠生活在原始部落之中，感情纯真而自然，对美的

① 王逊.中国美术史[M].上海：上海人民美术出版社，1989：6-12.

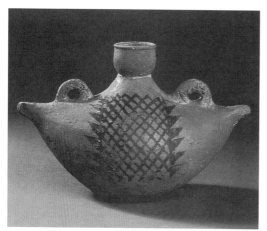

图 4-1　彩陶菱形壶　仰韶文化
根据造型样式推测是模仿菱角的形状，按照实际效用和审美规律创造的，添加壶口和双耳，达到实用与美观结合的效果

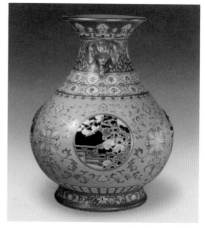

图 4-2　粉彩开光镂空花卉图案转心瓶
清代
陶瓷造型与装饰美的处理要适度得体，不适宜的雕琢、繁缛的装饰，其效果只能是适得其反

理解还处在"自然的人化"状态，没有受到人为羁绊的制约，工匠们的审美追求可以充分表现，聪明才智在制陶的创造活动中能够尽情地发挥。创造者个体对美的理解和爱好，很自然地融入技艺的实施中，"按照美的规律来塑造"，倾情尽力而为，从而能够创造出具有很高艺术水平的陶器，反映出先民淳厚和朴实的风尚。（图 4-1）

　　与之相反，清代乾隆之后，制瓷原材料的制备和工艺技术都达到很高水平，但所制瓷器的造型和装饰却偏于纤弱、烦琐、堆砌，失去了之前严谨、精致、丰富的艺术风格。这种现象的出现是和当时社会风尚的衰落、文化艺术的式微、审美意识的蜕变、陶瓷传统工艺本体意识的失落等诸种因素分不开的。这时官窑瓷器的审美追求进入误区，无视陶瓷传统工艺思想，单纯追求无所不能的仿真技术，强调加工制作的难度和精绝，致使陶瓷艺术自身的形式语言被淡化，失去了方向。工艺技术虽然达到了前所未有的水平，但失却了艺术表现的整体把握，没能真正有效地发挥工艺技术本质的作用。（图 4-2）

　　陶瓷传统工艺的丰富内涵，具体到陶瓷器物的构成要素，很明确地反映着功能效用、材料技术和形式美感诸多要素的融合，简而言之是实用与美观的对立统一。陶瓷器物的功能效用是首要的，对器物的造型样式和形态结构

起决定作用。为了使功能效用和形式美感相结合，体现在具体的造型中，就是必须按照创意去运用原材料和制作技术，只有这样，才能创造出既实用又美观的器物。

陶瓷造型结构的合理性，不限于功能效用，同时还应适合材料的特性，适宜于加工制作的方式和方法。工艺技术的合理，是使原材料"成器"的重要保证。材料和技术蕴含着材质美和技艺美，最终构成起主导作用的是功能美和形式美。中国传统陶瓷制品与人们日常生活紧密相关，既要满足物质生活的需要，又要满足精神的需求；不仅必须具有良好的功能，而且还应该具有一定的审美特征。

正是源于功能效用的主导作用，为满足和适应多种具体使用要求的前提下，匠师们创造了造型样式丰富多彩的陶瓷制品。以形式结构最单纯的碗类为例，为适应使用需求，匠师们制作了饭碗、汤碗、菜碗、奶子碗、茶碗等不同类型的碗。其中典型的碗的造型样式有：正德碗、罗汉碗、窝式碗、斗笠碗、马蹄碗、鸡心碗、撇口碗、折边碗等，在传承中不断完善，每种典型样式都产生了十分优美的制品，达到了规范化的程度。可以肯定地讲，实用并没有成为陶瓷器物造型美观的羁绊，反而为设计思维的展开起到引导作用，不同的实用要求，形成各具特点的碗的造型样式。

在功能效用的"制约"下，所创造的优秀传统陶瓷制品，显示出独特的美的形式结构。正是要适应具体的实用需求，陶瓷器物造型的形式美感，才以更加个性化的形式表现出来。可以肯定地讲，陶瓷器物功能效用的合理，是构成形式美的重要因素之一，实用器物造型的演进变化，从一个侧面反映出功能效用对造型形式结构的影响和作用，所谓"功能美"是具有深刻道理的。（图4-3）

各种适应成型和烧成工艺的造型结构，都具有相应的审美意韵。当我们深入分析陶瓷造型的构成和表现，器物造型转折变化的线角和起伏的线棱，多种样式的边口和底足的处理手

图4-3　龙泉窑青釉匜（yí）　元代
造型主体附加的构件是为适应使用的需求，在圆钵上装置方棱形的"流"，不仅增加了实用的功能，形体的对比变化也产生了美感

法，在工艺制作过程既可以起到克服变形的作用，同时又是装饰线，加强了造型的形式美感。优秀的传统陶瓷造型处理手法，其中许多技术实施所表现的工艺技巧，是令人叹为观止的，明确地显示出"技术美"的特征，是陶瓷传统工艺美的具体表现。

二、作陶制瓷顺其自然的思维方式

任何事物发展都有自身的规律，陶瓷传统工艺也不例外。不同窑厂的材料和技术各具特点，制品更是风格各异，但通过分析比较，究其本源，会发现这些迥然不同的陶瓷制品竟有着相同的创造规律。透过表象的差异，可以看到起决定作用的技术思想是一致的，都是以不同的方式"顺其自然"，本着因地制宜、因势利导、顺天应法、顺地应人的基本原则发展着。不同时期和不同地区的陶瓷传统工艺，都是在顺应客观条件的基础上，发挥主观能动作用，在不断充实中趋向成熟的。

图4-4　研花羊角纹双耳罐　战国
无釉陶器在坯体未干透时研光表面，利用光与涩的质感对比形成装饰效果；双耳的造型从口部至肩部的连接，形成空间与主体的虚实对应关系

早在先秦时期，《考工记》记载："天有时，地有气，材有美，工有巧。合此四者，然后可以为良。材美工巧，然而不良，则不时，不得地气也。"[①] 这里明确地指出工艺的本质与特征，在认识地域特点和客观条件的基础上，合理地利用材料，巧妙地运用技术，发挥材料自身的优点，不违背客观规律，才可以达到理想的效果。任何一种陶瓷传统工艺的产生和发展，必须考虑所具备的条件，在顺应原材料性能的基础上，发挥其潜质，形成与其相适应的技术系统和工艺特点。在造型的形式处理手法方面，也可以运用顺势而为的方式，适应造型的整体结构，可以创造出独具一格的陶瓷作品。（图4-4）

① 张道一.考工记注译[M].西安：陕西人民美术出版社，2004：10.

这里所说的"顺其自然"是尊重自然的规律，顺应适从，量力而行，既不是放任自流，也不能勉为其难。必须根据自身具备的物质条件和所处的地域文化环境，在考虑可能性和可行性的基础上，统筹设计，施展创意活动，这种技术思想贯穿于整个陶瓷传统工艺的历史，长期发挥着决定性的作用。

技术思想虽然不像工艺技术那么明确地在具体运用中表现出来，但对造物活动起着统领和主导的作用，属于技术实施的灵魂。如陈昌曙所论："技术思想在工艺实践中，影响到人们的思维倾向、思维模式和思维方法，会影响到看待事物的原则、对待生活现实的态度和处理问题的方式，特别会影响到基本概念和基本规范的形成、理解和运用。"①

技术思想是对技术实施的理性思考，是"形而上"的思维方式在工艺运行中的规律性感悟和总结。技术思想在造物活动中，从抽象意识转化为具体的工艺实践，左右着造物活动的走向，决定着制品的类型特征和形式结构。

中国陶瓷传统工艺是一个完整的工艺系统，有着丰富的内涵和切合实际的理念，在不同的物质技术条件下，都能够发挥创造性的技术思维。在这种技术思想引领下所形成的陶瓷传统工艺，凝聚着丰富的科学技术和文化艺术的成果，为人类的文明创造和发展提供了宝贵的经验。

传统陶瓷器物制作的全过程，从确定最基本的工艺目标到相关的技术环节，如：原材料的处理和运用、制作技术实施的方式和方法，到产品的规格制定、风格样式的确定等，都属于技术思想的范畴。

技术思想的形成是和经验思维分不开的，对长期工艺制作的技术积累和历代技艺传承中的经验总结加以整合与思考，是形成技术思想的基础。常识性的思维方式，形成于工艺实践之中；而哲理性的技术思想，则是从实践的感性认识上升到整体理性思考的结果。

传统技术思想是在综合平衡诸方面条件和因素的基础上形成的，是长期工艺实践的积淀。它源于对客观规律的感悟和概括，从而具有普遍的适应性，决定着有效地利用原材料和运用工艺技术，也决定着技术的选择与改进。技术思想的形成，基于工艺实践中的思考和判断，同时也包含着对思想方法的考究和文化意识潜移默化的作用，以及统筹思辨能力的发挥。作为中国陶瓷传统工艺的创造性源头，技术思想是科学理念与人文精神结出的智慧的果实。

① 陈昌曙.技术哲学引论[M].北京：科学出版社，1999：2.

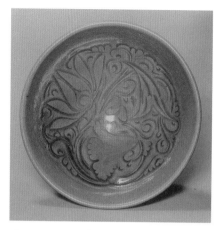

图4-5 耀州窑青釉刻画荷花纹盘 宋代
耀州青釉瓷色彩含蓄而丰富，青中泛绿，
釉层厚处色深，薄处色浅，很适于表现刻
画花的装饰效果

通过对传统陶瓷的慎思明辨可以认识到，如此丰富多样的艺术风格，主要是基于原材料的特质并选择与之相适宜的工艺技术，结合地区文化习俗和审美爱好而形成的。同样是宋代的青瓷器，浙江龙泉窑和陕西耀州窑的制品风格迥然不同，既有"千峰翠色"的表现，也有"苍郁葱茏"的追求，其共同的特点都是立足于发挥当地青瓷胎体和釉面的特点，把自然感受的诗意表达赋予瓷器造型与装饰，这同样是在顺应和利用材料与技术的基础上更进一步的创造。（图4-5）

各种著名的陶瓷传统工艺，都是自成技术系统的，在实现设计创意的操作中，体现出顺其自然的技术思想，构成不同地区陶瓷制品的独特风貌，江苏宜兴的紫砂陶器即其代表。紫砂陶器顺应和发挥原材料良好的可塑性，创造了表现力极强的泥片成型结合塑造的技法，技艺严谨精湛，造型样式变化万千，制品达到实用和欣赏完美结合。

作为无釉陶器，紫砂制品以其胎体坦露，充分表现独特的"砂性"材质美，制作过程的刻意求工，从应变到致用，从宜用到悦目，在设计制作的天地里尽情发挥，既不被束缚，又不失其法度，构建了紫砂工艺设计的思维方式。同时根据多年从事紫砂的老艺人研究和推断，紫砂材料烧成的陶器，其胎体的微观结构，具有透气不透水的性能，适宜于制作茶具。宜兴的能工巧匠们充分发挥这一特质，设计制作出独树一帜、名闻天下的紫砂茶壶。

中国陶瓷传统工艺的技术思想的突出特点在于：掌握本地区原材料和技术的属性，善于发挥自身的优势，能准确地判断实现设计目标的可能性和可行性，在此基础上把原材料和技术所具备的特质充分发挥出来，形成制品的个性与特色。以宋代民间陶瓷磁州窑为例，当地原材料品种有限，主要有大青土、白化妆土、斑化石、透明釉、黄土釉等几种，却创造出了名闻中外的磁州窑陶瓷。这是顺应自然、就地取材、因材施艺，充分发挥每种原材料的特性，创造性地突出本地区原材料艺术表现力的结果。（图4-6）

陶瓷传统工艺技术思想在陶瓷生产发展中的作用，是在遵从"制约"中发挥创造性的，"制约"并不意味着羁绊和限定，而是提供了切合实际的发挥创造性的机制，在既定的有意义的范畴中创造，利用已设定的条件，加强适应能力，在工艺实践中探索不同原材料的"本真"之美，烧造出多种多样的陶瓷制品。

陶瓷传统工艺的技术思想是"形而上"的思维方式，没有技术实施那样具体和明确，即朱熹所说的"欲改知，须要格物。物不必谓事物然后谓之物也，自一身之中至万物之理，但理会得多，相次自然豁然有觉处"[1]。在陶瓷传统工艺思想的统筹和引导下，所创造的不同类别的陶瓷制品，共同体现出端庄、古朴、典雅的风格特点，表现着传统文化的蕴藉和造物观念的质朴，也显示着匠师们的创造精神和技艺能力。

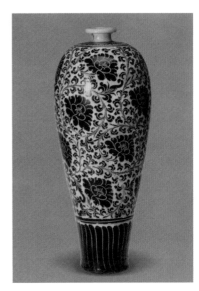

图 4-6　磁州窑画黑牡丹花刻线梅瓶宋代

用简单的装饰工艺材料，变换着装饰方法，用通体满花表现独特丰富的艺术效果，也是北方民间陶瓷装饰方法的一种特点

每个地区的能工巧匠，在工艺积累中探索和思考，既有对前人经验的归纳，也有个人的领悟，并在综合多方面规律性认识的基础上，形成完整的技术思想。不同历史时期，不同地区的窑场，在物质条件和技术条件各不相同的情况下，不约而同地遵循陶瓷工艺发展的规律，达到认知和实践的共识，形成了共同的技术思想。

陶瓷传统工艺技术思想是一个开放的思维系统，是发展着的，是有规律可循的。遵从恪守务实的原则，立足于自身条件的利用，寻求发挥创造的可能性，不同窑厂都会有所成就。思想是人类认识一切事物和形成全部知识的基础。陶瓷传统工艺技术思想是切合实际又是行之有效的，一直在中国陶瓷历史的发展中起到主导的作用。

① 钱穆.朱子学提纲[M].北京：生活·读书·新知三联书店，2002：123.

三、设计创意与匠心独运的技艺融合

中国陶瓷传统工艺属于手工艺范畴，所创造的器物有众多类型和样式，不但具有实用价值，而且还有潜移默化的审美特征。手工制作的陶瓷，原材料经匠师实施手艺，按照美的规律来加工，很容易与艺术表现联系在一起。19 世纪英国著名的工艺美术家威廉·莫里斯说："手工制品永远比机械产品容易做到艺术化。"他说的是有一定道理的。

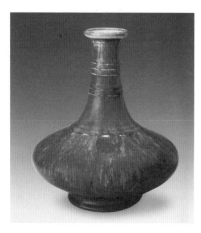

图 4-7　窑变色釉弦纹瓶　清代
釉的作用不仅可以使胎体光润、坚固、防渗漏，同时也成为陶瓷器物的一种装饰材料，利用釉在窑中高温烧成，形成丰富的艺术效果

陶瓷器物从成型到烧成的工艺全过程，无不包含着艺术表现的因素：成型制作是造型形式结构的确定；修坯加工是从整体到局部深入细致的表现；装饰是造型外观形式美的加强；烧成则是对内在性质与外在形态的最终肯定，不只是使其烧结，变得坚实光洁，而且改变材料的性质与外观效果，使器物样式确定下来，同时表现造型、釉色、质地、纹样等多样变化的艺术效果。

陶瓷的烧成工艺既是科学技术加工的手段，同时还是艺术表现的重要保障，通过烧成把创意从半成品转化为实在的器物，获得优美独特的艺术效果。正因为如此，人们才把陶瓷称为"土和火的艺术"。（图 4-7）

陶瓷是典型的技术和艺术相融合的产物，陶瓷传统工艺所说的"技艺"，就是基于技术实施和艺术加工紧密地结合在一起，因而加以统称。传统陶瓷器物的制作，可以说是"艺术地把握技术"，也可以说是"利用技术的实施来表现艺术的创造"，二者总是相互依托的。从事传统陶瓷手艺劳作的能工巧匠，实质上也是陶瓷艺术家，中国陶瓷的灿烂历史就是他们创造的。

陶瓷传统工艺的技术和艺术融合在一起，相得益彰，自然成趣，构成独特的美的形式。"'美'是实践活动中所实现的'人的尺度'与'物的尺度'、'合目的性'与'合规律性'的统一。人按照'任何物种'的'尺度'进行生产，因而，能够创造性地生产出符合'任何物种'的规律的产品；人又是按照'内在固有'的'尺度'进行生产，因而创造出的符合'任何物种'的

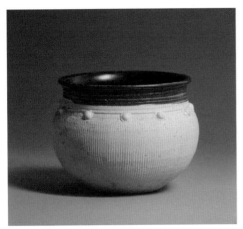

图4-8　赣州窑黑釉柳斗纹罐　宋代
手工成型的陶瓷器物，坯体未干阶段可以进行
表面处理，同时采用内施釉、外素胎的方法，
形成颜色与质地的对比效果

图4-9　耀州窑黑釉贴花人物壶　唐代
传统手工艺陶瓷的设计，用浅浮雕贴花装饰，
利用黑釉在烧成过程的流动，纹样呈现若隐
若现含蓄谐调的效果

规律的产品又满足了人自己的需要。正是在，'人的尺度'与'物的尺度'、'合目的性'与'合规律性'的统一中，人类发展了自己，实现了人类自身的自由。人的实践活动是真正的创造性活动。""'美'，就是人的创造性活动；'美'，就是人创造的世界；'美'，就是人在创造性活动中所获得的、所感受到的自由。我们需要从人的创造性的实践活动去理解'美'。"①

　　传统工艺技术制作的陶瓷器物，在很大程度上区别于现代工艺技术生产的陶瓷器物。传统陶瓷制作的全过程，都是通过手工完成的。制作者的手直接受思维的支配，与机器相比较而言，手工乃是有意识地操作，并赋予制品一定感情因素。所以，传统工艺的陶瓷制品具有人性化的特征，蕴含着制作者的审美趣味。（图4-8、图4-9）

　　陶瓷手工制作是人类在生产实践中的创造性活动，是最基本的思维方式的体现，既蕴含着感性的直觉，又承载着理性的推断，一直到当代，这种思维方式仍然具有不可替代的实践价值。手工艺操作中的思维演进，使得所要运用的方法得以形成，继而制作相应的工具，延伸手艺的功能，最终付诸实施操作，这也就是初始的工艺技术发展的模式。

　　熟练的手工艺技术实施，在造物的全过程中，不仅要完成制作，而且始

① 孙正聿.哲学通论[M].沈阳：辽宁人民出版社，1998：272.

图4-10 耀州窑化妆土刻花碗 元代
有意味的装饰也可以是由材料和技术形成的，施化妆土的坯面，率意刻画简练的纹样，产生特殊的艺术效果，明快畅达

终在追求完善，美的因素很自然地融入制品之中。这正如20世纪英国艺术理论家克莱夫·贝尔谈到的，这是创造活动中"有意味的形式"的实现，是一切艺术具有的一种基本性质。就陶瓷传统工艺而言，所谓有意味的形式即指匠师们在技术实施过程中，所产生的具有一定特点的坯体与釉面、造型与装饰、实体与空间，依据自身规律和法则构成的器物形式。从整体到局部，都是源于自然的素材，经由工艺实践而人性化的产物。

有意味的形式是人性的自然流露，表现着人的情感与爱好的内部世界，与人所创造的物质产品的外部世界有难以割断的联系。陶瓷器物作为匠人手工制品，已不只是具有原始材料属性的载体，而且是具有独立存在形式特征的器物。由此可以清楚地认识到，陶瓷器物的制造是在自觉地遵从美的规律，创造了独特的美的形式。（图4-10）

四、本体形式语言自律的体现

中国陶瓷传统丰富多彩，风格样式千变万化，不同时期和不同地区的制品特色鲜明，以其工艺特质和独特的艺术形式，呈现出各自的风格和意蕴。这些利用不同原材料和技术手段制成的陶瓷器物，由于创意理念和施艺方式有所差别，构成了自成一格的风骨和面貌。

陶瓷传统工艺创意的实现，同样是在实用与美观结合的原则下完成的，造型与装饰形式处理、表现手法的运用，是构成制品风格特点的关键。在具体的功能效用制约下，选择和利用适宜的材料与技术，发挥自身潜在的特质，确定与其相符合的造型形式特点和装饰风格，力求形成各自独辟蹊径的形式语言，我们称其为陶瓷造型与装饰的"本体形式语言"。（图4-11、图4-12）

换言之，所谓本体形式语言，是指陶瓷工艺制品在创造过程中，依照物

图4-11　白瓷鸡心碗　清代
正曲线构成碗的造型主体，底足垂直向里收缩，与碗体形成对比关系；清丽的瓷质与精巧的技艺，显示着细白瓷的本体形式语言

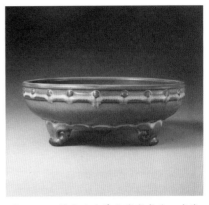

图4-12　钧窑玫瑰紫釉海棠式洗　宋代
以厚胎厚釉为特点的造型，自身的材质属性和功能效用，决定了钧瓷造型的本体形式语言是庄重和沉稳的

理、事理和心理的相互作用，综合多种因素而形成的切合自身表现方式，个性鲜明，具有自己风格特点的形式语言。这是一种没有明确界定的、模糊的、约定俗成的概念性的形式语言，表现于具体的陶瓷器物之中，能够使人感觉到个性鲜明，适得其所，恰如其分，是受到普遍认同和肯定的形式语言。

本体形式语言虽没有明确的规定性，但其形态面貌的总体表现却是清楚的。因为陶瓷工艺构成的因素和条件不确定的特点，使得制品风格在强调多样性的同时，注重外在的适应和内在的适宜，必然寻求创造符合情理的存在形式，所以才有必要提出本体形式语言的概念。在专业领域内，陶瓷造型与装饰设计时，必须学会运用构成要素的个性，掌握形成风格特点的技能，从而创造出造型与装饰的本体形式语言。

中国陶瓷传统工艺是多元化的，不能简单地用"陶"与"瓷"界定。陶器和瓷器分别又有多种类型，以各自的材质、性状和独特的形态、结构表现出来，因而形成丰富多样的陶瓷传统工艺。以新石器时代的陶器为例，仰韶文化的彩陶与龙山文化的黑陶同属于无釉陶器，但造型的形式语言却呈现截然不同的特点。彩陶饱满、自然，黑陶挺括、严谨。不仅造型风格不同，基本样式和结构也有很大差别，这是基于不同成型工艺技法的运用，彩陶的手工成型和黑陶的轮制成型，形成了两类陶器不同的形式语言特征。正是因为不同类型的陶瓷有不同的形式语言，才构成了陶瓷传统工艺丰富多样的风格。

瓷器的本体形式语言表现也是十分明确的。景德镇明清时期的颜色釉瓷

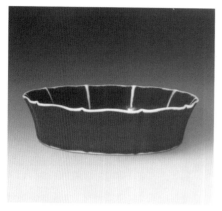

图 4-13　红釉菱花式洗　明代
颜色釉的运用与造型细部处理结合，形体转
折与口部特点明确，使釉层较薄透出胎色，
视觉效果有隐有现，造型结构清晰

器，具有独特的造型形式和融为一体的表现，既不同于釉陶也区别于其他产地的白瓷产品。因为颜色釉瓷器没有纹样装饰，以色釉覆盖器物的外表面，形成整体的艺术效果，因而它格外注重造型的完整性，强调边口、底足、细部和形体转折的处理，以及少量的局部雕饰与构件的塑造，形成独特的造型语言，我们称其为颜色釉瓷器的本体形式语言。（图 4-13）

如果颜色釉瓷器沿用普通日用白瓷的造型语言表现，会使人感觉单调和呆板，缺乏独特的表现力。同样，颜色釉瓷器的造型，施敷陶器的颜色釉，也会出现不谐调的感觉，这是因为瓷器造型严谨、精巧的风格，难以适应陶器颜色釉厚重、沉实、浑然一体的特点，会使人产生"不胜其任"的印象。

中国陶瓷传统形成本体形式语言的规律，符合陶瓷工艺的属性与特征，使各种陶瓷风格特点更加突出，使自身的潜在特质得以延伸。本体形式语言的表现与发挥，可以"从心所欲而不逾矩"，使各种类型的陶瓷都可以进一步突出自身的特点。

这里所说的陶瓷本体形式语言，不同于哲学中所论述的"本体"。"在各种不同的哲学理论框架中，'本体'都有其特殊的理论内涵和历史的规定性；或者反过来说，有多少种关于'本体'的观念，也标志着有多少种不同的哲学理论框架。分析'本'这个概念的日常含义，我们又能够感受到，不管人们（包括古今中外的哲学家）在多少种不同的含义上使用'本体'这个概念，'本体'概念总是具有寻求最根本的东西的意义，总是具有以'本'释'末'的意义，总是具有为自己的思想和行为寻找最终根据的含义。"①

在陶瓷器物的创意设计中，通过本体形式语言所表现出的不同类型的陶瓷产品自成体系。这种类型性的形式语言，不能脱离自身的功用，以及材料和技术转化为器物应具备的特质。与此相关的，还有传统文化的积淀和影响、

① 孙正聿.哲学通论[M].沈阳：辽宁人民出版社，1998：225.

潜在的审美判断的作用。

形式语言的构成首要的是发挥自身的特点，同时吸纳相关的工艺或艺术的表现形式和手法，加以改造和转化。本体形式语言虽然没有具体的模式，但基本趋向是明晰的，在陶瓷产品的形式体现中不是虚拟的，而是一种"大而化之"的体现。宋代钧窑的造型，大件作品所表现的气魄，部分吸收商周时期青铜器造型的结构，通过结合自身的工艺特点，颜色和质地的艺术效果，转化形成钧瓷的本体形式语言，呈现出沉稳庄重的视觉效果。（图 4-14）

本体形式语言不会影响创造意识的发挥，更重要的是可以使不同类型的陶瓷制品各得其所，扬长避短，摆脱相互因袭的趋同化，克服不考虑自身条件的盲目模仿，其终极目标是各种工艺材料和技术特点的陶瓷都能得到充分的发展。

单就陶瓷彩绘装饰而言，与绘画同是描绘，但其表现方法和追求的效果并不完全相同。陶瓷彩绘是要适应起伏不平的器物表面，所用的颜料完全不同于绘画颜料，表现力虽受到一定制约，但同时又有绘画不具备的特殊表现力。在不断的彩绘过程中，寻找到最适合的表现方法和形式，多种陶瓷装饰不同的本体形式语言也就形成了。（图 4-15、图 4-16）

本体形式语言不是限定发展的框框，而是使陶瓷设计有章可循、有法可依，从总体来说，可以起到促进陶瓷工艺多样化的作用。单就明清时期的瓷器彩绘而论，装饰吸收了多种工艺的纹样之外，又融合了绘画的技法并加以转化，形成适宜瓷器装饰的风格，而且在发展过程中的每个阶段都有所变化，风格和样式不断发展和创造，形成瓷器装饰独有的本体形式语言。（图 4-17）

早在新石器时代，先民所创造的各种器物造型，已经开始形成其本体形式语言。在陶瓷文化发展史上，最初的制陶工艺奠定了器物的初始面貌，出现多种造型样式和装饰纹样。制陶工艺主要基于生活需求和经验积淀，同时受大自然的启示，以朴素而纯真的思想创造，产生的本体形式语言是质朴、淳厚，富有天籁之真趣的。

本体形式语言的探求和形成，是在发掘原材料潜在特质，构建与材料相适应的工艺发展方向的基础上，分别形成各不相同的合理的工艺技术系统。这种创造性活动不是漫无边际的，而是有节制和限度的，表现出活跃性和自律性共存的特征。

在历史的进程中，不同地区的陶瓷传统工艺的发展，在形成各自本体形

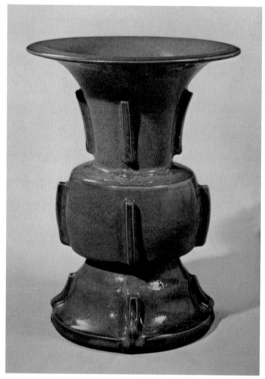

图 4-14　钧窑出戟尊　宋代
大件厚釉陶瓷器的造型特点，形体相互结合分明，起
伏变化显著，强调造型形式感的表现，颜色釉的覆盖
使整体和谐统一，突出造型的整体气势

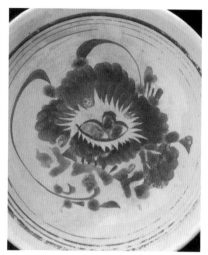

图 4-16　磁州窑红绿彩花卉纹碗　金代
手绘红绿彩是传统彩绘中独具一格的装
饰，写意手法概括精练，纹样构图与碗
的造型相适宜，用笔酣畅，是难得的装
饰精品

图 4-15　磁州窑红绿彩花卉纹碗　金代
陶瓷器具的装饰纹样，大多是位于造型的外表面，只
有碗在内外表面都可以装饰，成为器物中的特例

图 4-17　五彩鱼藻纹盖罐　明代
景德镇瓷器彩绘装饰在明清时期达到成
熟，充分显示出材料和技艺的特质，形
成适合自身发展的形式语言，造型与装
饰创造出新的风格特点

图4-18 德化瓷塑达摩渡海 明代
瓷塑家何朝宗的代表作
由于德化白瓷含铁量低，高温烧成，
色呈乳白，运用线造型的瓷塑最为
优秀，是德化瓷塑本体形式语言的
体现

图4-19 老子论道 现代 广东石湾窑 钟汝荣创作
石湾陶塑以素胎与色釉结合，风格独特，表现力丰富；
作者创意以本体形式语言为主，同时也吸收了西方雕塑
的表现方法

式语言的过程中，还吸收了其他工艺的营养，例如青铜、玉器、漆器、编织
工艺等。此外还吸收了雕塑、绘画的造型表现手法，经过改造和整合，以新
的形式转化融入，丰富了本体形式语言的表现力。例如，钧窑瓷器的造型，
吸收青铜器的处理手法，通过对形体的取舍和加强减弱等手法处理，形成端
庄、凝练的厚釉瓷器造型特点。磁州窑瓷器的铁锈花装饰，融会了国画和图
案的表现手法，适合斑化石彩绘颜料的特性，形成了独具一格的磁州窑装饰
绘制的笔法，装饰构图适应立体造型变化，形式语言的表达自成一家，达到
很高的艺术水平。磁州窑的刻画花装饰，在一定程度上受当地响堂山石窟石
刻纹样的影响，嬗变转化成为陶瓷器物的刻花装饰。材料和技术的转化加强
了装饰美的效果，形成磁州窑陶瓷装饰的本体形式语言。

　　陶瓷雕塑制品不同于石雕和泥塑，但又脱不开二者的影响，陶瓷原材料
经过塑造，转化成为陶瓷雕塑，形成了适合材料自身的形式语言，不只是体
量大小有别，而且由于成型、施釉和烧成工艺的作用，形成了独特的表现方
式和手法。

　　福建德化的瓷塑与广东石湾的陶塑，形式特点和艺术风格迥然不同，不

仅受原材料和工艺技术的制约，同时受地域文化的影响，塑造的手法和观念不尽相同。不同地区的陶瓷雕塑作品形成了不同类型的本体形式语言。（图4-18、图4-19）

总的来说，我国陶瓷传统工艺的本体形式语言，可以说是"大体则有，定体则无"。创意思维方式和本体形式语言是联系着的，其本质是符合事物发展规律的，有很强的适应性和自律性，所以在陶瓷发展历史中，本体形式语言一直发挥着重要的作用，构成各具特色丰富多样的陶瓷艺术。

五、陶瓷传统工艺认识的深化

中国陶瓷传统工艺的系统整理和认识，是一种本源性的追溯，是体系性的研习和梳理，为技艺的继承和学术的研究提供科学的依据。

通过对陶瓷技术特征和工艺体系的深入认识，追溯源头，顺流而下，着力于探索构成本体形式语言的决定性因素之所在，分析技术思维的科学性与合理性，认识陶瓷文化构成的实质。从传统工艺的成功经验中，去推究创造的本原和规律，最终还是为更好地继承和发扬优秀的陶瓷工艺传统，温故而知新，进而在新的历史条件下，进一步开拓和发展现代陶瓷工艺。

在广袤的中华大地上，分布着不同时期陶瓷窑场的遗址，也有在恢复和发展中建立的新的陶瓷工艺作坊。每一种著名的陶瓷传统工艺，都是在继承各自民族文化的大背景下，逐步构建而成的。现代陶瓷工艺作坊，是在继承传统工艺技术，立足于新条件下发展起来的，它们既有共同相通的大的技艺框架，又有各自具体的工艺方法和内容。各地不同的原材料、不同的设备和工具、不同的工艺过程和技艺手法，都是发展和创造新的陶瓷工艺的重要条件，凝结着先辈们的才能和智慧，重要的是继承和拓展。

研习中国陶瓷传统工艺，需要在探源求本中认识，深入地学习和研究具有代表性的窑场，分析和体会精华之所在。准确详尽地把技艺操作的程序和要领记录下来，拍摄和测绘相关的实物资料；在此基础上，更应提升到理论思考的高度。

通过对不同窑场的烧造技术的考察，探索其工艺路线和技术思想的创造规律。对中国陶瓷传统工艺的学习和研究，既是历史经验的积累、归纳和总结，也是民族创造智慧的接力、探索和发扬，具有重要的理论意义和实践价值。

中国传统陶瓷的造型意识①

在人类文明发展的进程中，陶瓷是一种比较特殊的文化形态，具有物质和文化的双重特征。陶瓷器物首先是为实际生活需要进行"造物"的产品，同时又是按照审美规律寻求"造型"的艺术创造。制陶技术的发明，创造了人为的陶瓷器物"造型"，具有划时代的意义，在中国历史上是这样，在世界许多国家和地区也都是如此。

新石器时代的早期，我们勤劳智慧的先民们，已经开始掌握制作陶器的技术，并普遍使用陶器，据出土的考古实物资料证明，我国已有万年之久的制陶历史。新石器时代的先民们，利用黏土合水后具有的可塑性，制作出适用于生活需要的器具，经过在火上加热，烧到比较高的温度，成为质地比较坚硬的陶器。可以肯定地说，这是人类最早通过火的作用，使黏土产生化学变化，从一种物质转变成另一种物质，从黏土的自然状态转变成为有意味的人为器物。而其造型样式，成为陶器存在的最基本形式。

这里所说的"造型"，特指人类所创造的陶瓷器物的基本结构和形态，主要说的是具有一定抽象特征的陶瓷器物的样式，区别于广义泛论的"造型"。

从新石器时代出现陶器开始，继而到商代中期烧造出原始瓷器，进一步发展到东汉后期烧制出成熟的瓷器，中国的陶瓷在不断发展。从陶器的产生到瓷器的创制，其后陶与瓷并行发展，在历史上曾经取得辉煌的成就，烧造

① 杨永善. 中国传统陶瓷的造型意识 [J]. 文艺研究，1995（3）.

了大量优秀的陶瓷艺术作品，创造出许多经典的造型样式，构筑了中国陶瓷卓越的艺术传统。

中国陶瓷艺术在世界上获得一致的赞誉和高度的评价，所创造出的造型样式，具有特定的艺术内涵和丰富的表现力，不论从功能到形态，从技术到艺术，都具备一种独立的特质，构成一种独特的艺术类型。学习和研究中国传统陶瓷造型，必须深入认识传统陶瓷造型意识在发展中的重要作用。

一、造型是器物存在的基本形式

在中国传统陶瓷艺术中，陶瓷造型是陶瓷艺术构成的重要因素，直接关系到器物的功能效用和审美特征，决定着整体结构和基本形态。但是长期以来陶瓷造型并没有得到应有的重视，不如陶瓷装饰那样受到研究者和收藏者的关注，人们习惯于认为造型只是器物的大体形状，没太多的道理可讲究，不经意间被忽视了。

人们使用和欣赏陶瓷作品，常常却忽略了陶瓷造型的重要作用，把主要的注意力放在装饰方面，欣赏画面的纹样、色彩和画工，习惯于简单地从装饰开始，认识陶瓷器物的整体效果。

在一些陶瓷生产厂的管理层，认为陶瓷造型就是器物的形状和样式，是成型制作的依据，决定工艺操作的实施，属于纯粹技术领域的问题。而认为陶瓷装饰是图案纹样和绘画的再现，才是创意思维的表现，属于艺术设计的范畴，也是消费者最为关注的。他们对陶瓷造型在产品中的地位和作用，缺少应有的正确认识，由此形成重视装饰而忽视造型的倾向，这种状况是需要改变的，其实，从陶瓷艺术的本质特征来分析，陶瓷造型是第一性的，陶瓷装饰依附于造型，属于从属性的。陶瓷造型在整体中是占主导地位的，陶瓷装饰是依附在造型上的点缀，是器物表面的纹样展示。所以要重视陶瓷造型的研究，特别是对中国优秀的传统陶瓷造型，更应该进行深入系统的研究。不能将陶瓷造型只视为器物的外部形状，没有装饰纹样表现的形象性和情节性，而轻视造型。

回顾陶瓷发展的历史，可以清晰地看到，陶瓷艺术从产生起，推动其演进发展的因素不是单方面的，首要的是社会物质条件和生活需求；其次是科学技术水平和工艺制作能力；最后就是审美习尚与文化生态环境。正因为陶

瓷艺术领域所包含的工艺思维方式丰富，演进理念多样，在漫长的历史发展中才留下了极其丰富的造型样式。这是一笔珍贵的文化遗产，值得我们认真地研究和学习。

研究中国传统陶瓷造型，需要在浩如烟海的各种造型样式中，分门别类地透过表征看其深层内蕴，从而使我们在纷杂的、各具特点的陶瓷造型中，去寻找相互间的内在联系，认识其多元性的同时，也不应忽略其统一性，总结蕴含在深层的造型意识。这种造型意识是创造理念的具体反映，必然会受到传统文化的影响，自觉或不自觉地反映着传统文化的特征。

从中国传统文化的角度来认识中国陶瓷艺术，冷静深入地去分析和认识蕴含在传统陶瓷造型中的创造意识，以至孕育和影响这种创造意识的传统文化因素与审美心理特征，将有助于认识和理解传统陶瓷造型的特点。民族精神是民族文化的根基，它影响并支配着创造者的活动，决定着作品的总体风格特点，这是任何文化形态概莫能外的。

中国传统陶瓷各种不同的造型，是由不同的时代、不同的地域、不同的生活需要，以及不同的材料和技术等诸多因素相互作用而形成的。它们包含着生活方式、生活习俗、审美情趣，同时渗透着创造者对生活的理解和适应，并在陶瓷生产活动中，"物化"为具体的陶瓷造型形态。正因为如此，陶瓷造型从一个侧面反映着生活的部分特征。

从物质和技术层面来认识，陶瓷造型则是运用不同材料和不同技术构成的，直观地展示着当时创造者对工艺材料的认识，对工艺技术掌握的程度，表现出所具备的科学技术水平。

从造型艺术的角度来看，陶瓷造型包含着丰富的文化内涵和审美意识，是整个传统文化的一个重要组成部分，与整体文化的发展有关。陶瓷的造型意识表现着潜在的丰富的文化内蕴。

所以，研究中国传统陶瓷造型，深入认识和理解传统陶瓷造型，就需要从传统文化和审美意识方面做总体分析，进而研究其特殊表现形式，这将有助于理解和掌握传统陶瓷造型的本质和特点。在分析研究传统陶瓷造型的基础上，总结其规律和方法，把由"造物"引发产生的"造型"，提高到文化艺术创造的高度来认识。

中国传统陶瓷艺术尽管具有相对完整的形态和系统，但在中国现代陶瓷发展的新的历史时期，仍然需要丰富和发展。如果不认识中国优秀陶瓷艺

传统，看不到在造型观念和装饰风格与其他国家和民族的差别，就不可能把握好发展的立脚点，也可能会失掉"自己"，或者不知道自身缺少什么。

中国的陶瓷在发展中，优秀的文化传统给我们以信心，同时在中外设计的比较中也看到不足，有必要进一步学习和吸收国外先进的设计理念，不能一成不变地沿袭着过去的模式从事造型设计。对外来的可资借鉴的理论、方法不能视而不见，见而不思，应该通过有分析地吸收、消化、拓展，更好地提高造型创意理念和造型设计能力。

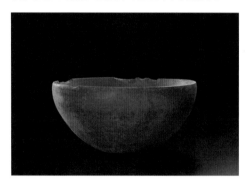

图 5-1　红陶钵　新石器时代

人类创造的陶器造型从最简单开始，虽然是模拟形成的，但很快摆脱原型，循着使用的需求发展，仍趋向单纯和简洁

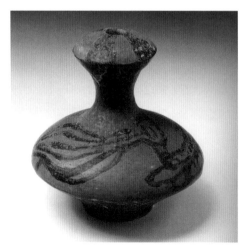

图 5-2　彩陶鱼鸟纹葫芦瓶　仰韶文化

模拟自然形态并不等于复制，是取其可以利用的部分，按使用要求创造所需要的样式，物为其用是制陶目的

继承和发展传统陶瓷造型意识，认识传统陶瓷造型对客观规律的遵循，以及追求自然的审美心理机制。在传统陶瓷造型基础上，连接传统与现代造型观念，本着求同存异的原则，吸收国外现代陶瓷造型设计成功的经验，丰富我们的造型设计理论和方法，推进我国现代陶瓷事业的发展。

二、象形取意的造型方法

在陶瓷造型领域里，不论是在世界的什么地方，最初发明制陶技术时所出现的造型样式，大多是沿用了原来没有陶器时，利用植物的果壳剖开制成的器物样式。也就是说，最初出现的陶器造型，大多是依照自然界存在并被利用的果实的样式，人为地加以演绎、改造和完善的产物。最初出现的造型样式，绝大部分是对自然形态的模拟，一经成为独立的器物的存在形式，则逐步摆脱模拟的原型，按照自身的

规律发展。（图 5-1、图 5-2）

陶瓷造型在最初产生后的发展中，大部分脱离了自然形态，按照造型的规律形成自己的特点。古代西方的陶瓷造型在这方面表现得比较明确，从原始的模拟造型，很快地就转入抽象或半抽象形态。中国的传统陶瓷造型在逐步地演变中，转化为模拟或半模拟的，并从初级的模拟仿效，进入高级的象形取意阶段，而且一直延续到现代，成为一种比较重要的造型方法。

在陶瓷造型的发展过程中，有逐步演变后的重新组合，构成新的造型样式。模拟手法在相对减弱，象形取意成为主要的造型方法，延续的时间比较长久，在中国陶瓷发展史上占有较大的比重，而且不乏优秀陶瓷艺术作品。

陶瓷器具象形取意的造型方法，会使我们很自然地联想到中国的汉字。汉字本身就是一种由象形文字发展而来的会意文字，造字的原则是"依类象形""肇于自然"，具有书画同源的特点，既反映客观对象的特征，又巧妙地把事物本质用简单的笔画表现出来，既不是自然主义的纯客观的书写，也不是纯抽象的符号标志，而是一种意象的表现，从根本上区别于许多国家抽象符号的拼音文字。在汉字中还有根据器物造型构成的文字，除去工具性一面，汉字还有抒情写意的艺术表现一面，含有较深厚的思想感情，反映造字者与书写者的审美观念。

不可否认，陶瓷造型也与汉字造型结构有着某些内在联系。人们在长期生活中使用汉字，在有意和无意中注意汉字的结构和形态，以便很好地识别和记忆。汉字依据字形、读音、含义的这种造字方法和观念，很自然地影响着每个人，也包括陶瓷工匠们，从而影响着他们创造的许多陶瓷造型。如同造字一样，陶瓷工匠们也从自然界和人工的器物形状上受到启发，加以变化和创造，设计制作出很多属于象形取意的陶瓷造型。

过去曾有多年从艺的陶瓷工匠，把传统陶瓷造型的形体结构用汉字来分类，以便于概括其样式的主要特征。如"由"字形的天球瓶、油锤瓶、玉壶春瓶，"甲"字形的梅瓶、鸡腿坛，"申"字形的橄榄尊、柳叶瓶、莱菔尊、莲子观音瓶等，基本都是根据造型的大致轮廓及主体部分所处的位置与某一字形相似而加以分类的。如果从深层的造型观念来分析，汉字的造字原则，在一定程度上与陶瓷的造型方法，有着某种内在的联系，实际上是"通而同之"的造型意识在起作用。（图 5-3 至图 5-5）

中国传统陶瓷造型的名称，更明确地反映着这种象形取意的造型意识，

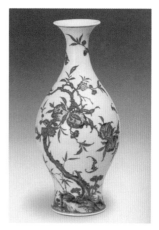

图 5-3 茄皮紫釉锥把瓶 清代 "由"字形的造型特点是长颈阔腹连接成一体,用作盛装液体物质容器,也可以作为陈设装饰品

图 5-4 定窑白釉刻花梅瓶 宋代 "甲"字形的造型特点是底径小,肩径大,重心处在瓶体的上部,造型挺拔峭立,但稳定性较差

图 5-5 青花灵芝寿桃橄榄尊 清代 "申"字形造型的特点是底径较小,口径最小,腹部最大,整体变化丰富,多用作陈设装饰瓷器的造型

诸如名为柳叶尊、葫芦瓶、马蹄尊、蒲锤瓶、蒜头瓶、纸锤瓶、灯笼罐、鱼篓罐等的陶瓷造型样式,都是以自然形态或是其他器物造型为基础,加以概括、变形、转化形成的。仔细分析这些象形取意的传统陶瓷造型,其中有许多明显地保留着原型的基本特征,可以说是一种具象的简化后的表现;还有一部分是比较含蓄地借助于原型的形态和意味,进行加工再创造,完全是一种意象的展示。二者的共同之处是都没有脱离原型,同时又都具有了一定的抽象特征,只是在趋向"抽象化"的程度上有所区别。(图 5-6)

中国传统陶瓷造型从模拟开始,进而发展为象形取意的方法,并且成为一种比较主要的方法,长期延续和演变,创造了许多优秀的陶瓷造型。象形取意的造型方法,可取之处在于能够借助于自然界的植物、动物形态和人工的各种器物形态和样式的启发,发挥想象,拓展构思,创造有别于"原型"的优美的陶瓷造型,甚至比"原型"更为美好,更为动人,更具有自身的特点。在完成造型的象形取意过程中,不受"原型"的限制,而是根据所创造的陶瓷器物的特点,充分发挥作者的创造性,把个人对"原型"的观察、理解、感受、爱好概括地表现出来。

象形取意的造型方法具有明确的目的性,不是为了"象"和表面的模仿,

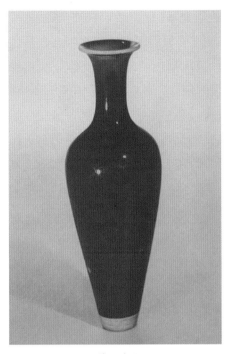

图5-6 红釉柳叶尊 清代
把柳叶的平面轮廓转换成为立体造型并加以整合，底径比较小，放置不稳定，有配以木质底座者，也称为"轿瓶"

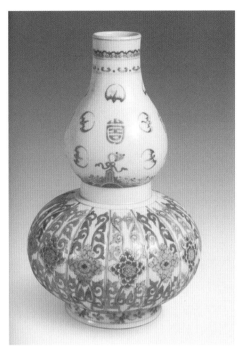

图5-8 斗彩番莲葫芦瓶 清代
模拟天然葫芦的形状并加以调整，用体量大的扁圆在下，较小的长圆在上，二者结合形成变化中的谐调和稳定

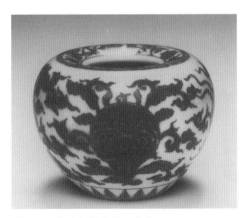

图5-7 釉里红苹果尊 清代
以苹果的形态为基础，突出表现口部向里收进并向下翻转，形成口部造型的特点，类似于苹果形态，单纯而含蓄

图5-9 青瓷鸽形杯 三国
在相对抽象类似钵形的半圆造型上，用对应手法贴塑鸽子形的头与尾，赋予器物造型以形象化的特征，生动而意趣盎然

而是对具体的形象加以概括和抽象，转化为陶瓷器物的造型。在古代陶瓷中，也有一部分造型是一种自然主义的复制，追求表面的逼真，牵强附会、烦琐驳杂，失掉了陶瓷造型本质与特征。在清代晚期的少数瓷器中可以见到这种造型类型，失掉了陶瓷造型的本体形式语言的特征，是不应该效仿的。

优秀的传统陶瓷造型，在运用象形取意手法方面是很成功的。首先注重选择合适的"原型"，分析其形式美之所在，然后进行简练、加强、超越，用最概括的手法使"原型"单纯化，强调可以构成造型特点的部分，删除或减弱次要部分，用形式美的原则去谐调整合，使其成为符合陶瓷属性与特征的造型。（图5-7至图5-9）

"原型"如果是自然对象的造型，那么具体表现的营造过程则力求神似，不求形似；取其意象，保持蕴涵的自然美的特征。如果设计新的陶瓷造型的思路，是受其他工艺制品的造型启发，所依据的"原型"为人造器物的造型，应力求对其形体结构和细部表现进行全面转化，形成陶瓷材料和技术的特点，而不应停留在类似"原型"的阶段。

在传统陶瓷造型中，还可以看到有些造型的主体原来是由抽象形态构成的，不具备象形取意的特征。但是，设计者造型意识中的"象形取意"在起作用，常常是利用造型构件的联想，赋予抽象的主体以形象特征。例如，晋

图5-10　青瓷鸡头壶　东晋

在立罾（yán）盘口壶的肩部，装置鸡头形的壶嘴，最初是为向外注水，之后也有单纯作为装饰，以取得与把手呼应的作用

图5-11　黄釉凤首瓶　辽代

独具特色的辽金凤首瓶，造型的口、颈、肩、腹、足的直径变化显著，形式感极强，颈上端的凤首与凤尾的细部处理，丰富了造型的意蕴

图5-12　青釉变体鸟纹壶　汉代

以端庄沉稳为特点的汉代造型，多以对称平整的形式表现其力度，重复的弦线增强了安定感，之间的鸟纹丰富了整体效果

代青瓷鸡头壶，在壶嘴部分用鸡头的形象来处理，壶身也因此而使人感到犹如鸡身，整体联想类似鸡的变形处理。越窑青瓷鸟形杯的主体，是一个单纯的杯形，一侧贴塑鸟的头形与胸羽，另一侧贴塑鸟尾，造型的整体如同一只小鸟，所产生视觉联想是很丰富的。这种类似的象形取意的造型处理手法很多，如唐代的凤首壶、五代的莲花碗、辽代的凤首瓶，都属于此种类型，也都是成功的传统造型的创造。（图5-10至图5-12）

象形取意的造型方法，在陶瓷艺术发展的很长时期内，一直是一种比较重要的方法。但是，同样运用这种方法造型的另一些陶瓷器具，其艺术效果相差甚远，关键在于是能动地利用原型的启发，创造性地加以转化，还是被动地表面模仿。自然主义地重复原型不是造型设计，与前者有着本质的差别。任何造型方法都应该是创造性地运用，只有这样，才会设计出好的造型，获得理想的效果。

同时我们也应该看到，象形取意的造型方法的先决条件是必须有"原型"，没有"原型"则无法发展和创造。再者，其造型思维方式是单向的，是一种逐步形成的过程，主要是在基本形体基础上的变化，而不存在重新组合以及更复杂的构成方法，造型思维比较单纯。由于或多或少受着"原型"的限定，造型的创造思维不容易获得多向发展。

任何造型方法都存在不完全性和局限性，也存在着相对的制约，但是绝不会因此而削弱这种造型方法在传统陶瓷发展中的重要作用。循着象形取意的造型方法的运用，展开对中国传统陶瓷中的优秀造型的回顾，可以加深认识，给我们以很大的启示。

三、讲究完整的求全意识

对于各种陶瓷器物造型的不同部位，中国传统的称谓习惯是多用拟人方式对待的，把造型的不同部位分别称为：口、颈、肩、腹、足、底等。对于一些附有构件的造型，其构件也有相应拟人的称谓，如耳、鼻、嘴等。在中国传统陶瓷艺术作品中，绝大多数的造型都比较明确地显示着各个部位的所在，并且形成了造型起伏和连贯，上下呼应或对照，左右对称或均衡的相互关系，整体上给人以求全的感觉。特别是以立面形为主的瓶、罐、壶、尊等类造型，这种特点表现得更加明显。（图5-13、图5-14）

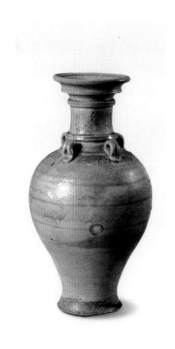
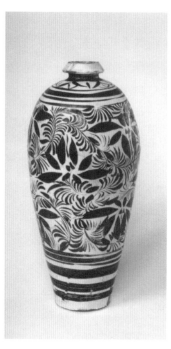

图5-13 青瓷盘口四系壶 隋代
从造型的形体组合到构件与局部处理均恰当得体，相互作用加强了造型独特的形式美感，庄重沉稳中显出峭拔的力度

图5-14 磁州窑白地满花梅瓶 宋代
传梅瓶是装酒水的容器，造型特点是小口短颈，瓶身多为高型，瓶腹有挺拔与饱满之分，底径普遍较小，梅瓶造型有多种类型与样式

　　我们不妨做这样的试验。在比较典型的传统瓶、尊、罐类造型中，选取一种样式，截去造型的一部分，可以截去上部，也可以截去下部，只对形体做单方面的减法，再看形成的新造型样式，就会感到不完整了，觉得这个造型似乎是缺少了些什么。这些感觉的产生，是和审美经验分不开的，长期形成的传统审美观念，转移到对陶瓷造型的审美鉴别，不只欣赏者感觉如此，对于创造陶瓷造型样式的匠师们也不例外。求全意识根深蒂固地影响着人们对陶瓷器物的审美判断，其中包含着千百年来形成的对陶瓷造型形式的理解和认同。

　　一件事物的完整或不完整是相对而言的，陶瓷器物的完整性也是如此。但是，由于传统文化潜移默化的影响，传统陶瓷造型逐步形成了相对稳定的形式结构，成为约定俗成的造型范式。其中最主要的是在视觉感受方面，似乎每件造型都不应缺少口部与足部，应该有始有终，人在心理上很自然地形成了追求造型完整性的意识。从视觉感知到心理活动，都要求达到一种相对完整的审美过程，满足特定的审美要求，这是始终贯穿在中国陶瓷艺术中的审美理念，是一直到今天还起着一定作用的造型意识。

　　这种显而易见的求全的造型意识之所以能够形成，是和中国传统文化中

多方面的因素联系着的。对于审美过程中追求完整性的心理机制，在中国传统文化艺术的诸多方面都有比较明显的表现。2000 多年前的荀子在他的著作《劝学》中就曾经写过："不全不粹之不足以谓美也。"这里所谓的"全"，也就是追求完整性的一种观念的表现。

中国古代的文章结构和所叙述的内容，都讲求要有头有尾，层次分明，通篇结构严谨；文章的来龙去脉必须交代清楚，有始有终，特别注重文章整体结构的完整性，即使很短的文章也是如此。

中国古代的绘画构图，也同样表现着追求完整性的观念。以统观全局理念来描绘的山水画，全身写照的人物画，构图完整的花鸟画，都表现着一种形式上的完整。其中最典型的是人物画，绝大部分是以全身描绘的方式表现出来的。此外，中国的传统图案尤其强调纹样形态和结构的完整性，花的形状千变万化地夸张变形，结构形式上下纵横交错构成，仍然遵循着力求完整的原则。

中国古代的雕塑作品尤其表现着特有的完整性，无论庙宇或石窟，其雕塑作品，都是表现对象全身的姿态，或静或动，从头到脚，通体完整，几乎很少见到以半身像或是头像的方式单独出现的雕塑作品。

从上面列举的几个实例可以比较清楚地看到，追求完整的造型意识，在中国的艺术创作者和欣赏者心目中长期以来占有着很主要的位置，陶瓷造型自然也不例外。纵观中国传统陶瓷造型，凡具有代表性的优秀的陶瓷造型，都凸显出完整性，表现着求全的造型意识。就造型形态的本身而言，求全的造型追求能起到使整体完善的作用，使欣赏者在视觉上感到平衡，在心理上获得相对稳定。因为在这种造型意识支配下创造出来的作品，一般都具有造型构成部位齐全，形体变化平衡丰富的特点，能够获得良好的整体感，使欣赏者心理上得到满足，很容易为人们所接受，久而久之，也就成为中国传统陶瓷造型的一种审美追求。

但是，不能不看到追求完整性的造型意识同时也会导致造型形态受到一定的制约。总是按照一定的模式，配置造型的各个部位，难免形体结构出现趋同，造型的形态和样式之间大同小异。由于追求造型的各部位俱全，每件器物都需要有明显的起伏和转折变化，在一定程度上也影响着造型的简洁性与纯粹性。

传统陶瓷在追求完整性的造型观念作用下，创造了许多优秀的陶瓷艺术

作品，其影响是深远的。但是，不能把追求完整性作为唯一的造型观念，盲目地套用传统造型结构的完整形式，来要求和衡量新的陶瓷造型设计。客观、冷静地认识陶瓷造型的完整性，不局限于固定的传统结构形式，有针对性地运用不同的造型手法，将有助于现代陶瓷造型新结构、新样式和新风格的产生和发展。

陶瓷造型的完整与不完整是相对而言的，主要是由审美观念和造型意识决定的。我们应该学会灵活地运用形式法则，吸收造型创新思路和方法，进一步丰富造型设计的理念，促进现代陶瓷造型设计方法的丰富。历史在发展，观念在更新，尊重传统的审美习惯，更重视现代人的爱好和要求，把二者结合起来，将更加有助于陶瓷造型艺术设计的发展。

四、不断完善的造型程式

中国传统陶瓷造型在长期发展过程中，逐步形成"程式化"的特点，出现比较规范的造型样式，并进一步衍生出许多相类似却又不尽相同的陶瓷作品。每种程式的陶瓷造型，经过反复推敲和修改，形成趋于完美的规范的样式。规范类型的造型，是传统陶瓷造型中的精华，也是代表中国传统陶瓷风格特点的范例。

中国传统陶瓷造型程式化特点的形成是和传统文化分不开的。由于中国传统文化的深远影响，多种工艺美术品的创作设计，从构思的初始，便开始寻找为人们所熟悉并被认同的互相影响和作用的因素，由此自然地形成一种潜在的程式。这是创作者与欣赏者不约而同的追求，并且在这种基本程式下不断演进或充实，在形式上进行一定程度的变化。

中国民间年画等艺术形式，也都有一定程式化的特征，具有相类似的表现方法，其中包括构图、造型和色彩，都有一定的程式，便于继承者掌握和延续，也为百姓所熟悉和接受。

中国戏曲表演中，一招一式，坐立行走，唱念做打，不同角色都有不同的表演程式，一定的动作表示一定的内容，得到观众的认同、理解和欣赏。这种传统戏曲程式化的特点，也正是为广大群众喜闻乐见和容易接受的原因之一。

中国文学创作中的古诗词，亦有自己的文体和格律，连字数都有所规定，

创作者对其的熟练运用并不影响思想情感的表现，应该说诗词歌赋的形式也是具有程式化特征的。

其他诸如中国古代的建筑、庭院、家具的设计，以及戏剧、舞蹈、乐曲等，也都或多或少地，或明显或含蓄地，表现出一定程式化的特征。

陶瓷造型的表现，必然受到传统文化艺术表现的思维方式影响，通过潜在的化育表现出程式化特征，成为中国传统陶瓷艺术在造型意识方面潜在的特征。从陶瓷发展的历史来观察，曾经出现过为数不少的表现这种特征的陶瓷造型，正是因为其程式化特征自然而然地渗透，使人们感到熟悉切近，所以容易被接受，甚至是喜闻乐见的。在人们的生活中，以亲近的造型形式满足人们的使用和审美要求，也是造型设计不可忽略的一个方面。

我们还应该冷静地看到，造型样式出现程式化特征，是陶瓷艺术发展到成熟阶段必然出现的一种现象，标志着陶瓷艺术在一定阶段或某个方面达到成熟。传统陶瓷优秀的造型，大多经过有造型经验的陶瓷匠师反复修改，不断完善，才达到理想的境界。追求不断完善的陶瓷造型，在艺术和技术方面都达到比较高的水平，而且一直流传下来，成为世人所爱好的造型样式，诸如汉代的陶壶造型，唐代多种罐的造型，宋代的梅瓶造型，明清两代的瓶、尊和碗类造型等，都是经过反复修改和完善而产生的精彩创造。（图 5-15 至图 5-18）

这里仅以梅瓶为例，它原本是盛装酒水的瓶子，由于其造型特点是小口、短颈、宽肩、收腹、敛足、小底，整体比例修长，形体气势峭拔，轮廓分明，挺秀刚健，视觉效果鲜明，陶瓷造型的形式感突出，因而一直延续到今天，成为人们普遍爱好的陈设装饰品。

梅瓶造型从宋代开始，形成比较成熟的样式，著名的磁州窑、耀州窑、湖田窑、吉州窑的梅瓶造型都各有特点，至明清两代的梅瓶，造型更加多样，以景德镇梅瓶最具代表性。这些造型样式虽然不尽相同，但又有相近似感觉的梅瓶，都是在一种程式和规范下形成的，其基本结构仍是大体相近的，造型特征可以说是"大体则有，定体则无"。

在浩如烟海的传统陶瓷作品中，一种造型的形式结构会有多种多样的形态变化，虽然各具特点，但又比较类似，正因为如此，才能够在比较中找到最为理想的造型，并使其成为这一地区典型的优秀造型样式。

如果从整个陶瓷艺术发展来认识，造型和装饰都是经过程式化和规范化

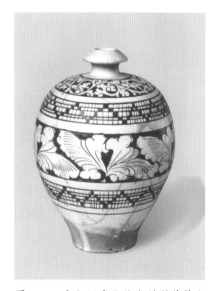

图 5-15　当阳峪窑化妆土刻剔花梅瓶
宋代
同一类型的造型，样式变化丰富别致，
较矮型的梅瓶以腹部饱满为特点，不失
其小口小底的特征

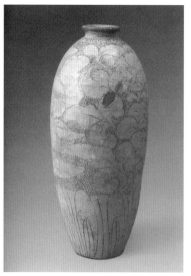

图 5-16　登封窑珍珠地划花牡丹纹
梅瓶　宋代
瓶身呈橄榄形的梅瓶，造型单纯，形
体变化并不显著，小巧的口颈部分表
现比较突出，成为梅瓶中的另类

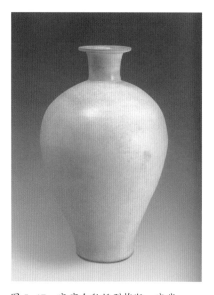

图 5-17　定窑白釉矮型梅瓶　宋代
由于定窑瓷质精致，成型技艺严格，有
别于民窑的稚拙豪放，造型细部表现清
晰，开始显示出白瓷的造型特征，秀美
典雅

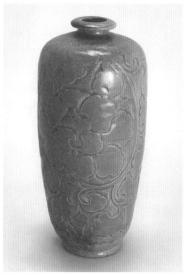

图 5-18　耀州窑青釉刻花牡丹纹梅瓶
宋代
瓶身挺拔耸立，抬肩收足，适宜表现
刻花装饰，加之釉层较厚呈半透明状
态，装饰纹样具有良好的视觉效果

的过程而达到比较完美的境界——其形体比例匀称，细部严谨精致，整体关系和谐，造型意蕴深厚，经得起反复推敲，耐人寻味。同时也可以说，现代陶瓷艺术设计还在延续这一规律，只是在认识上更符合事物发展的规律，取长补短，借助于有利发展的因素，放松了其范式的束缚，更有利于陶瓷造型的创新发展。

具有规范化特点的陶瓷造型，以其优美合理的形式，为研究形式美的法则在陶瓷造型上的体现提供了具体而生动的范例。对于这类陶瓷造型，最重要的是能够在相类似的陶瓷作品中，经过相互比较和选择，找到最具规范化水准的范例，进行分析研究。因为任何一种具有程序化特点的陶瓷造型，都是优劣掺杂、良莠不齐的，优秀的陶瓷造型需要比较、鉴别和选择才能够确定。

一种具有程式化特点的陶瓷造型样式，虽然体现在不同的作品中同样存在着体量、尺度、比例和整个形态方面的差别，但也只是在相同结构前提下样式的变化。这种造型现象体现着传统文化中"求大同，存小异"的思想，它能起到促使典型造型样式完善的作用，达到很高的艺术水平，但同时应避免仅停留在局部完善上，影响造型设计创意的展开，阻碍创造思维的深入和个性的追求。简单化对待造型的完善，只按照已有的程式和规范对设计陶瓷造型加工，则很容易出现大同小异的现象，导致设计的新造型样式缺少个性。

中国传统的陶瓷技艺传授方式是师徒传承的，学手艺的方法是从临摹入手，先学习基本技术和方法，而后经过反复制作某一种或某几种造型，技术熟练，同时掌握所学的造型样式。在学习的前期只是临摹，几乎没有创造性。所谓"熟能生巧"，就是说在学手艺的过程中，自觉或不自觉地领悟造型样式的特点，同时也培养审美判断能力，逐步形成程式化和规范化的造型观念。

这种造型观念形成的过程，是在掌握原有造型样式的基础上再加以变异和创造，因而所表现出来的是造型形式的渐变，很少发生突变的创新。所以，从整个陶瓷设计发展的历史来看，其造型样式的变化表现为一种渐进的过程，是符合客观规律的。

中国传统的审美观念是在逐步演进的，对于突变性的急剧的形式变化，由于在认识上的相对固定性所致，接受需要一定的过程。对于突然出现的与原来固有形式截然不同的变化，最初可能会产生心理上的暂时不适应。这是因为人们把习惯的旧形式看成是合理的，形成一种保守观念，对于不符合原

来样式的新造型会不自觉地排斥。但是，这种排斥也并不是固定不变的，当认识到新造型设计的合理性，或是在逐渐熟悉和适应的情况下，也会慢慢地习惯，乃至引发兴趣和爱好，由此会再尝试新的造型设计。陶瓷造型的演进与其他艺术设计大多如此。

在创造新设计的陶瓷造型样式方面，中国传统的审美习惯和造型观念，决定了陶瓷造型在程式化和规范化的基础上往往是渐变式的，由原来已经存在的陶瓷造型样式向外延伸，而不是用新的观念和方法创造全新的造型。在这个方面，中国的陶瓷造型与西方现代的陶瓷造型存在着一定的差别，比较后可以明显地感到不同，这也是构成东方与西方陶瓷造型有各自的形式结构和风格特点的原因之一。

中国传统陶瓷造型总是循着固有的造型观念发展，在逐渐变化过程中衍生出新的造型样式，正因为如此，陶瓷造型也就比较容易出现程式化和规范化的特点，产生出结构严谨、经得起推敲的新的具有中国传统陶瓷造型特点的作品。

程式化和规范化是联系着的。在一种造型模式上不断地追求完美的形式，就会产生规范化。同样，为了使某一种造型达到规范化，在实施设计制作的过程也会形成一批具有共同特点的程式化的陶瓷造型。

五、富有形式感的造型韵味

冷静观察和审视中国古代的陶瓷作品，并与外国陶瓷作品相比较，我们会发现两者有着很微妙的区别。许多外国古代和现代的陶瓷造型，给人的视觉印象是直观、单纯、一目了然，富于理性的表现；中国传统陶瓷造型给人留下的印象是端庄、丰富，表现着感性的认识。如果说前者所展示的是形体的样式，那么后者呈现的则是富有形式感的造型韵味。（图5-19至图5-21）

如果我们采用比较准确的测绘造型的方法，把上面所说的两类陶瓷器物的立面投影图（轮廓线）画出来，我们会很明确地认识到，中国传统陶瓷造型的轮廓线大多以自由曲线为主；而外国古代或近现代陶瓷造型的轮廓线虽然也有部分是自由曲线构成的，但绝大部分显示着几何曲线的倾向。

分析优秀的传统陶瓷造型，就会明确地认识到，中国陶瓷造型的轮廓线

图 5-19　绿釉高足盘口尊　汉代

中国传统陶瓷具有感人的魅力，不仅在于具有良好的功能效用，同时以其独特的形式感产生视觉冲击力，畅神达意

图 5-20　黑釉龙柄壶　唐代

为扩展罐的使用功能装置把手与壶嘴，使罐转化为壶；构件的装置加强了造型的直观感受，平整之中增加了造型的生动和气势

图 5-21　三彩双龙柄尊　唐代

这是具有代表性的陶瓷造型，创造者领悟青铜工艺的精神，拓展彩釉的表现方法，创造出气宇轩昂的三彩龙柄尊，意态超然

与中国画的线条相类似，逶迤曲折，生动自然，刚柔相间，变化丰富。从造型轮廓线的特征来观察分析，中国传统陶瓷造型极少有纯粹的几何线，绝大多数都是变化丰富而又含蓄的自由曲线。

中国传统陶瓷造型突出的表现是蕴含着自然韵味，没有追求数理特征的痕迹，这也是和中国古代的审美思想分不开的。追求富于感情表现的形象直观性，不拘泥于纯理性的几何形式的抽象性，实际是追求人与自然的和谐，表现一种人情味。这也是相较理性认知更重感性知觉的反映，强调以意态自然和意蕴含蓄为主的审美趣味的体现。

从原始社会的彩陶，到明清时期的瓷器，可以看到有很多形式极为优美而又韵味含蓄的陶瓷造型。这些作品运用自身的材料和技术，构成造型的形体、空间、线型和肌理，潜意识地追求造型的节奏和韵律。创造者作陶制瓷的匠心是蕴含诗意的，在自觉和不自觉之中有所表现，完全区别于纯几何形体构成的一目了然的造型形式感。

优秀的传统造型样式，包含着不同于语言和符号所能传达的情感和思想。具有韵味的陶瓷造型，是形象思维的诗意表现，虽然没有明确的情感和内容，

也不是具体描绘和表达特定的对象，但是造型通过自身的形态、结构、气势、情趣产生感染力，很自然地呈现出含蓄的韵致和人情味。这种造型的丰富内涵，又是超乎自然的一种客观美的秩序回归，能够潜移默化地感染人的情绪，给人以美的享受。

中国传统陶瓷造型艺术的精品，大多富有一种为世人所欣赏和赞叹的魅力，其原因不仅在于它们年代久远而能引人怀古遐想，更重要的在于自身浓厚的文化意蕴，具有无与伦比的感染力。中国古代画论中的"气韵生动"之说，对造型艺术来说是具有普遍意义的，并且产生了深远的影响，优秀的传统陶瓷造型也不例外。

中国人擅于以诗意的思维理解客观物象，具有审美性。在创造活动中，无论是刻、雕、塑、画，都追求着自然韵味。陶瓷造型在一定程度上表现着一种抽象特征，所以更需要重视其形态的精神和内涵，赋予单纯的造型以自然韵味，使观者获得一定的联想空间。如果缺少这样的艺术处理，所谓的造型也就会成为单调的几何形体了。

中国传统陶瓷造型之所以形成这一显著的特点，也是和中国古代文化教育的内容分不开的。中国古代的文化教育内容多为文、史、哲，更重视文章的写作。书读得多记得住，善于发挥和论述，写得一手好文章，便可成为登上仕途的初步条件。中国古代的数学教育是以"算学"为主的，至于几何学教育相对是比较薄弱的。不同于西方重视数、理、化方面的教育，要学科学和技术，从古希腊开始，几何学的研究成果就已经很显著，著名的几何学家毕达哥拉斯在美学方面亦有建树。

就中国古代的数学教育而论，主要以精湛的运算技巧为训练内容。自古以来就形成了一套以算法为中心的筹算制度，并形成了以计算数学为核心的理论模式。尽管中国的数值计算方法远远走在西方的前面，但在几何学方面并没有得到相应的发展。《墨经》作为一部未完成的几何原本，其体系尚未确立就夭折了。从历史上来看，长期以来在中国古代工匠当中，数字概念是比较强的，几何学的观念则比较薄弱，甚至没有广泛的确立。可以从很多方面看到，中国古代陶瓷匠师们创造的陶瓷造型所反映的技术思维，在具体作品中则多以自然形为主，几何形为主的造型样式则极为稀少。通过对中国和西方国家古代陶瓷作品的测绘图分析，可以清晰地看到，中国陶瓷造型轮廓线多是由自由曲线构成的，基本没有几何线型；西方国家的陶瓷造型的几何线

图 5-22 青瓷四系盖罐 宋代
传统陶瓷的静态美，不仅表现
在造型主体重心位置的确定，
还表现在装饰方面注重纹样线
型的方向，二者结合构成稳定
的视觉感受

图 5-23 青釉双系瓶 隋代
优秀的传统陶瓷造型处理手
法，既有严谨精致的细部表现，
也有顺其自然表现材料特性的
施釉手法，最终获得畅神达意
的效果

图 5-24 白瓷长颈瓶 唐代
白瓷造型到唐代已达到新的高
度，开始形成本体的形式语
言，为之后的瓷器造型发展奠
定了基础，开启了高水平发展
的序幕

占很大成分，尤其以古希腊的陶瓶最为典型。所以，在对比之下才会显出中国传统陶瓷造型表现的自然韵味，蕴含内在生命力特点的作品最具典型性。

　　中国传统陶瓷以静态美为基调，造型整体给人以安静和平稳的印象，各类造型都以对称、均衡的方式构筑而成，很少强调动势，而是着重于静态的表现，把含蓄隽永的自然韵味融会其中，使之更具深厚的艺术魅力。（图 5-22 至图 5-24）

　　在造型结构方面，中国传统陶瓷求端正不求奇特，优秀的作品以平实严谨见长。怀着超然物外的心态去造型，以平易之中的深厚韵味，博得人们的赏识。能工巧匠作陶制瓷中创造性的贡献，是在构思和施艺过程中，充分发挥传统陶瓷造型意识，创造出意趣雍容、风度典雅的优秀作品。

六、精致得体的细部处理

　　中国传统陶瓷造型的艺术表现是耐人寻味的，一件优秀的传统陶器或瓷器，即使没有纹样装饰，置于案头长期陈列，不但不会使人产生审美疲劳，反而会感到熟悉而亲近，欣赏其形式美感，赞叹能工巧匠的智慧和才艺。优

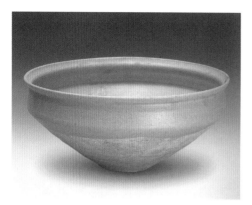

图 5-25　青白釉折腰敞口钵　宋代
传统陶瓷造型从开始便注重整体与细部结合的
表现方法，并且创造出多种有效的形式处理方
法；边口的转折，里外的呼应，细部处理精致
典范

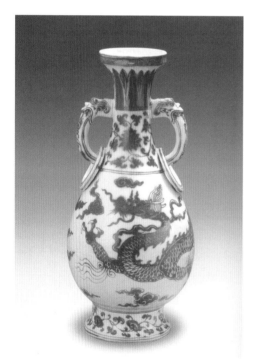

图 5-26　釉里红云龙纹环耳瓶　明代
以玉壶春造型为主体，添加耳与环的构件，形
成空间与实体的对比效果，丰富了造型整体的
表现力

秀的传统陶瓷之所以能够具有如此
经久的艺术魅力，除去前面讲到的
诸多造型艺术处理手法之外，不能
忽视的还有造型细部处理，独到的
方法和纯熟的技巧，对造型从整体
到局部的形式表现发挥了耐人寻味
的作用。

凡是优秀的传统陶瓷造型，不
只是形体特点突出，各构成部分之
间的整体关系谐调，而且重视细部
的精确、细致，以及恰如其分的表
现，因而能够获得严谨、精致、丰
富的视觉印象，这是和造型细部表
现分不开的。中国传统陶瓷造型细
部表现的形式语言丰富，处理的技
艺独具匠心，是在造型基本形式结
构确定后，为加强整体的艺术效果
而进行的局部精致加工，也称为细
部刻画或细部处理。这种深入刻画
的造型方式和手法有其独到之处，
是精益求精的产物，对造型的整体
效果能起到画龙点睛的作用。

造型的细部处理主要体现在
口部、底部、装饰线角、形体转
折、构件结合等不同部位。其中口
部最为突出，既是最为显著的部
位，也是经常被接触的部位，发挥
作用普遍，对视觉和触觉的效果突
出，也可以说是造型的关键部位。
（图 5-25 至图 5-27）

陶瓷器物的口部是胎体内外表

图 5-27　白瓷弦纹莲花瓣烛台　唐代
造型为多个形体的构成，变化丰富，相互
融为一体；精致优美的局部表现，既是造
型又是装饰，底座精美的浮雕加强了其稳
定感

图 5-28　越窑青瓷四系盖罐　唐代
罐的盖子与口部结合的部位顺畅而明确，肩部转折
运用凸凹和软硬线角结合的方法，再加上四个"系"，
加强了造型的审美特征

面相接之处，是外部形体和内部空间相邻界处，看似与整体无关，但其作用
不可忽视。为了使陶瓷器物的口部更好地发挥效用，历代的能工巧匠创造了
不同形式结构的口部样式。在边口部位的顶端处，有撇口、灯草口、半圆口、
折边口、蒲唇口、喇叭口等类型。在造型口部能构成相对独立的局部，有板
檐口、盘式口、洗子口、蒜头口、莲蓬口等。两种类型的口部处理形式多样，
变化丰富，在长期应用过程中，反复修改，臻于完善，能适应不同类型陶瓷
器造型的特点，达到浑然一体的整体效果。造型的细部处理是服从整体需要
的，因为细部不是孤立存在的样式，是和整体连接且和功能效用与形式美观
相关联的，二者的相互关系应使人感到自然天成。

　　传统陶瓷造型的细部处理，不仅是为了使造型更加完整以达到形式美观，
同时还关系到工艺技术的发挥。造型的口部和底部以及形体转折的关键部位，

凡是适应材料和技术特点的细部处理，对造型的坯体可以起到一定加固作用，减少成型和烧成过程的变形，烧成之后的成品能够增加磕碰冲击的承受度。

纵向观察分析传统陶瓷造型的细部，从口部的处理起始，经过中间的起伏转折变化，再到底部的结束，我们可以很自然地联想到中国书法的运笔规律和特点。正是因为书写工具的独特性，运笔方式自成一格，形成关键部位多样化的表现，赋予文字以情感的韵味。在漫长的历史中，由书写习惯形成的表现思维方式，与造型细部的处理相类相从，也可以说是一种潜在的类似的思维方式的自然体现。（图5-28）

中国自古以来就是一个擅长工艺技术的国度，历代的各种工艺美术能工巧匠辈出。陶瓷工艺技术在不断发展中精益求精，无论是造型制作还是装饰描绘，都表现着一种刻意求工的精神。特别是自从开设了官窑以后，制作工艺更加严格，并且影响着民窑的陶瓷作品。从陶瓷造型的角度来看，中国传统陶瓷表现着一种坚忍不拔的创造力，表现着匠师们征服材料的毅力，他们的技能熟练、准确，真可谓巧夺天工，让后世的欣赏者为之敬佩和叹服，也鼓舞着今天的创造者们。

从中国传统文化的特征和影响所及来研究中国传统陶瓷造型，认识在发展过程中独创的方法和技巧，将有助于揭示形成中国陶瓷造型特点的内在因素。陶瓷造型作为一种独特的文化形态，几千年来取得了辉煌的成就，但除了留下来浩如烟海的作品之外，却很少有过系统的理论总结和经验记录。过去长期以来，陶瓷造型理论工作得不到重视，人们把这种重要的创造简单地归结为"工匠之所为"，却没有认真地从艺术创造规律方面去总结。今天我们学习研究古代优秀作品的深层内涵，提高认识能力，以便在继承传统陶瓷造型艺术的基础上，创造出新的中国现代的优秀的陶瓷艺术。

陶瓷造型的意蕴
——艺术观念与技术思维的融合①

陶瓷艺术是一种特殊的文化形态，在文化领域里，有着鲜明的个性和深厚的魅力。就其造型而言，独具形式，别具品格，广泛而自然地融入人们的生活，对提高物质生活质量、影响审美爱好都有一定的作用。

过去，在很长一段时间，陶瓷艺术列入工艺美术范畴，这是符合历史发展进程的，因为传统陶瓷属于手工艺制品。近年来，首先在专业教育领域里，用更准确的名称"陶瓷艺术设计"，表达专业的属性与特征，其中包含陶瓷传统工艺美术和现代陶艺，也涵盖着现代陶瓷工业产品设计，陶瓷艺术设计被很自然地列入艺术设计学科中。

如果详细分析的话，陶瓷艺术应该分为日用陶瓷和艺术陶瓷两类，都应属于艺术设计的领域。二者虽然都是利用同类的陶瓷材料加工制作而成的，但其制品的作用，有着根本的差别，前者主要是适宜日常生活应用；而后者则是用于陈列欣赏。无论是陶瓷工业产品还是陶瓷艺术作品，都是人们生活中不可缺少的物质文化和精神文化的构成部分。

陶瓷艺术形式主要是通过造型和装饰表现出来的，运用材料和技术加以实现的。其中，造型是首要的，决定着陶瓷产品或作品的形态结构，是陶瓷艺术存在的基本形式。无论日常生活中使用的陶瓷器具，还是生活环境中陈设观赏的陶瓷艺术品，都遵循着这一规律。

① 李政道，吴冠中.艺术与科学：国际学术研讨会论文集[M].武汉：湖北美术出版社，2002.

长期以来，在陶瓷研究和陶瓷设计领域里，对陶瓷艺术的关注有所偏向，往往是比较重视装饰纹样的设计和研究，忽略对陶瓷造型的作用，没有充分认识到陶瓷造型在整体中的主导地位。陶瓷造型基础理论的研究，在陶瓷艺术设计专业教育和基础训练中没能得到应有的重视，人们对造型实践的基础理论和方法没有深入的认识，甚至简单地视其为成型技法或工艺常识。

经过多年教学实践和研究的逐步深入，我们逐步认识到陶瓷造型理论与方法的重要性。培养陶瓷产品设计和陶瓷艺术创作人才，必须加强陶瓷造型理论的研究，在教学实践中严格地进行造型能力的训练，使学生对陶瓷造型具备比较强的认知能力，并通过作业训练掌握实现陶瓷造型设计创意的工艺实践能力。

一、认识陶瓷造型的属性与特征

陶瓷造型具有独立的视觉形式语言、自成体系的造型方法和独特的表现形式。陶瓷造型的形式语言不同于雕塑、绘画和图案，是按照自身的规律去发展和创造的，既不是对客观形象的如实再现，也不是对特定主题的内容诠释，更不是对某种事物的情节描述，而是对理想形态的构建和创造。因而，陶瓷造型设计应该充分发挥材料和技术的特点，按照自身的美学特征和独特的形式规律，去实现设想和计划，创造新的造型结构与样式，建立适合自身发展的造型体系。

陶瓷造型形式表现比较单纯，却有着丰富的文化内涵。陶瓷造型形态概括抽象，却是由功能效用、材料技术和形式美感构成的。陶瓷造型形式表现最为直观，却蕴含着丰富的意象。陶瓷造型形制结构严谨平和，却呈现着特有的整体神韵。陶瓷造型的历史悠久，却焕发着创新设计的蓬勃生机。（图6-1）

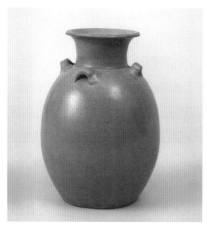

图6-1　青釉四系壶　唐代
最单纯的形体组合构成的青瓷壶造型，主体与口颈轮廓的正反曲线对比，肩部的系在整体中具有点睛之功效，使单纯的造型获得丰富的艺术表现力

总而言之，陶瓷造型与装饰结合，充分发挥物质材料和工艺技术的特点，构成

陶瓷艺术作品的整体形象，表现出最深厚的耐人寻味的艺术魅力。陶瓷艺术以独特的形式，展示着一个国家和民族的艺术精神和技术智慧，反映着普遍的审美思想和文化水准。

中国古代的陶瓷艺术是很辉煌的，是能工巧匠创造精神的结晶，这是珍贵的文化遗产，既是精神的，也是物质的，启发和激励着我们今天陶瓷的创新设计。

在现代生活中，陶瓷艺术以其崭新的面貌和旺盛的生命力在不断发展，尤其在造型观念方面，发生了比较明显的变化。在继承传统陶瓷艺术精华的基础上，设计师开始广泛吸收外国陶瓷艺术的创新设计理念和造型方法，在融会贯通地运用中，开拓了设计的思路，强化了造型表现力，进一步贴近现代人的生活，其创新设计的作品给人以面目一新的印象。

提高陶瓷艺术设计水平，需要认识到造型是器物的首要构成条件，了解陶瓷造型的属性与特征，学习相关的造型基础理论知识，掌握实现设计创意的工艺技能。把造型艺术创造和工艺技术运用紧密结合在一起，按照设计程序和方法进行严格训练。同时还需要学会灵活地运用形式法则，分析和认识陶瓷造型构成的规律，把理论学习和设计实践结合起来，解决陶瓷造型设计中具体的问题。

陶瓷造型的审美特征表现在形态的直观感受，同时与材料技术以及装饰效果多样变化的视觉效果分不开。这是一种多层面的直观感悟，既非完全有意识，也非纯粹无意识，而是多种直观印象反映在心理上，观者在静态的陶瓷造型中领略形态的扩张和凝聚，在造型整体的视觉效果中感受体积和空间形成的韵律，这里蕴含着陶瓷艺术的生命力。

从审美心理活动来分析陶瓷造型设计，求变心理是创新设计不可或缺的因素。求变心理需要有新鲜别致的造型样式出现，因为欣赏者永远不会满足于已有的熟悉的样式反复再现，人的审美总是在不

图6-2　斗彩花鸟纹提梁壶　清代
茶壶的提梁运用夸张的手法，突破寻常的高度，形成虚拟空间与壶体对应，运用空间对比手法突出造型的个性，同时便于注入和倾倒茶水

断地追求发展和出新。

陶瓷日用产品和陶瓷艺术作品，都是为了使人们的日常生活更舒适、更美好而创造的，因而要研究人们的生活习惯和审美爱好。从事陶瓷创新设计，必须认真地研究人们的生活方式，在深入认识的基础上，设计出符合生活实际和审美需求的产品和作品。（图6-2）

图6-3　耀州窑青釉高足尊　宋代
主要用于陈设观赏的陶瓷，设计者总是把形式美放在第一位，底足直径的收缩，突出造型主体的变化和自身的装饰效果，同时特别强调口部的起伏变化

陶瓷造型基础训练不同于立体构成的纯粹形态训练，而是有非常明确的目的性和规范性。陶瓷造型设计的基本要点，必须把握功能效用、材料技术、形式美感几方面的因素，在具体设计中根据具体需求整合，决定造型的基本形式结构和局部处理。

艺术陶瓷是把形式美感放在第一位，创作构思是通过运用材料和手工技艺加以表现的。日用陶瓷则是把功能效用放在首要位置，充分利用大工业生产的工艺材料和工艺技术，在符合具体使用要求的前提下，创造功能效用与形式美感相结合的器具造型。（图6-3）

二、从造物到造型的实践感悟

通常所说的"造型"，具有两种含义：一种是指创造过程的行为；另一种是指创造对象的样式。前者是就创造活动而言；后者则是就创造对象的形式而言。虽然用的都是"造型"一词，二者又是紧密相关的，但在具体运用中传达着两种不同的意思。另外，上面所说的"样式"一词，在设计艺术领域里，还常常被称为"形态"或"形式"，以区别于造型艺术领域中具有生命特征的形象。当然，这也不是绝对的，因为有些表现形式的造型类别很难被界定，也并不完全排斥"形象"一词的应用。

造型，是人类制造器物活动的产物，是人类"造物"活动的结果，因为造型是各种器物存在的基本形式，没有具体的造型样式，也就谈不上具体器

物的存在了。人类文明发展的历史，其中包括制造器物的历史，后者是前者很重要的构成部分。人类之所以能够不断进化和发展，就是因为能够制造工具和器物，具有创造性的劳动能力，以及目的性明确的造型设计能力。造物活动永远是和造型紧密地联系在一起的，从构想到实现，二者总是相伴相随产生和存在的。

人类创造的陶瓷器物造型，最初始于大自然的启示，之后在作陶制瓷的实践中，逐步演化开拓，创造了丰富多样的造型样式。它们有的达到成熟，有的在不断完善中构成了独特而严整的器物规范，这是大自然不曾出现过的创造，体现了人类造物的匠心和能力。最初萌生的草创，在持续不断发展中，随着设计制作的优秀作品不断积累，开创了陶瓷文化发展的历史。（图6-4）

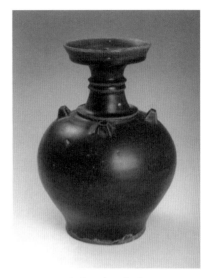

图6-4　黑瓷盘口壶　东晋
在盘口壶的造型中最具代表性的作品，斜向伸展的盘口，颈部两条突起的弦线，肩颈部位的披肩线和四"系"，与饱满挺括的壶体对应，构成朴实无华之美

从唯物主义反映论的观点来认识，远古的先民们对于物体形状的感知，应该是早于制造工具和器物的。在这之前，先民们在大自然中生存，对所接触的山石、树木、果实形态和各种动物的体态特征等，都会有所感受，自觉或不自觉地对自然形态有所认识和判断，为之后的"造物"活动打下认识的基础。

原始社会的人类为了生存，在从事采集、种植和狩猎时需要工具和武器。最初是用捡来的石块和砸断的树干作为工具和武器，没有经过认真的加工制作过程，基本保持着原来的自然状态，所以不可能完全符合使用的要求。为了更好地适应需求，先民们开始根据具体需要尝试加工简单的工具。

当人类萌发出想改变石块形状，使其更符合实用的形式时，随之造型活动便开始了。最早的石器是经过打制而获得需要的大致形状，造型样式极为原始，表面也很粗糙，但基本的功能效用已比较明确。

回顾在人类历史发展进程中最初的造型活动，按照人的意图去改变自然物质的形态而创造的器具造型，有实物保存到今天的要算是石器了。可以推

测，在石器制作之前或是同时，应该还有木器和编制器物的存在，但是由于这些器物所使用的材料容易朽烂，不可能长久保存下来，所以现在只能见到古老的石器，却很难见到原始社会的编制器物和木制器具。

在最早的造型活动中，通过对打制石器实践的推测，首先是选择已经具有一定原始形态的砾石，进行加工制作，开始用敲击打制的方法，进而用磨制的方法，制作出所需要的器具。是否制作和使用磨制石器，构成了新石器与旧石器的区别。石器的工具制作过程，最初是由于生活的需要，产生模糊的形态的预想，通过打磨过程的经验积累，形成原始的工具意识，这可以说是人类对造型形式探求的开端。

古老的打制石器粗糙的形态，表现着原始社会先民们的智慧，也表现了他们的毅力。从打制石器到磨制石器，不仅是加工技术的进步和石器质量的提高，还是最早的造型设计观念的萌发和形成，是一种本质的跨越。为了打磨的石器便于使用，先民们选取适合手握尺度的石块，精心打制和琢磨，创造了最早的人为的对称形式。其造型轮廓线整齐而有韵味，其外观已不同于石料的原始状态，适合于握拿。磨制的石器形式单纯，表面的变化流畅自然，整体十分和谐。新石器时代一些典型性的石器，虽然呈现着原始稚拙的意味，但亦有着永久的魅力。

在制作石器的过程中，人类的造型表现能力和对造型的判断能力都得到提高，揭开了人类造型活动的新的篇章。美需要发现，美也需要创造，在发现和创造过程中，人们的审美意识逐步形成和发展。石头是地球上最耐久的物质之一，石器可以被长久地保留下来，记录着远古时代先民们最初的造型活动。石头也是最易得到的材料，质地多种多样，可以供先民们选择和加工，为造物和造型提供了丰富的原材料。在利用和改造这种材料的过程中，工艺技术得到不断的提高，创造能力得到不断进步，对此后原始陶器的造型具有潜移默化的影响。

从表面上看，石器和陶器有着根本的区别。石器是用打制和磨制的方法，改变原材料的形状，获得所需要的造型；陶器则是用塑造的方法成型，通过火的烧制，改变黏土的性质，固化器物的造型形态。在人类最初的造物活动中，石器制造过程最早使先民对造型产生了认识和理解，以及在创想、设计和判断方面，为陶瓷造型的创造打下了认识的基础。认识能力的提高是文明发展的先导，但是必须通过实践感知才能获得。

石器与陶器相比较而言，似乎在功能效用和结构形式方面没有什么相近之处。石器的功能是切割、砍削和砸敲，用来对其他物质进行加工；陶器是容纳、盛装和存放，用来保存获得的物质。石器主要是工具，陶器主要是容器；石器被利用的是整个实体，陶器所利用的是内部空间。但是，就造型的产生和发展而言，二者都是在生活实践中逐步认识、发现和创造的，在造型发展过程中是有联系的。石器类工具的加工制造，也为制陶工艺的发展提供了辅助工具，对于人类手工技艺的进化和发展有着极其重要的作用。没有最初简单的工具制造，也就不会有物质文明相继产生和发展。

石器的制造，从打制到磨制，其本质都是人为的造型活动，是一种目的性明确的、有计划的工具制造，人类从此开始萌生初始的造型观念，学会适合具体目的性的简单的手工劳作。为满足具体使用的需要，人们通过石器的制造，对于造型的直观感受和潜在的认识逐渐形成。这种造型的经验，不仅在于对制造器物的功能效用的探求，而且开始注意对造型形式美感的追求，二者是结合在一起的。正如苏联美学家卡冈在《艺术形态学》中所言："艺术存在的最早形式正是从非艺术向艺术过渡的形式，它具有双重质的规定性和双重功能性。"①

三、制陶技术发明与造型产生的规律

作为实用器具和陈设装饰品用于日常生活的陶瓷，是以黏土类及主要含黏土原料和其他天然矿物原料，经过配置、粉碎、加工、成型、装饰、烧成等工艺过程，最后完成的制品，其中包括陶器、瓷器和炻（shí）器，统称为陶瓷器。

陶瓷器物表面的起伏转折，轮廓线的曲直收放，在器物外部呈现的形态样式和内部的结构关系，统称为陶瓷造型。就其属性和特征而言，陶瓷造型的概念应是：在一定创造理念和意图的支配下，有目的地利用陶瓷工艺材料，运用相应的加工技术，通过对形体、空间、构件等形式结构的确定和处理，创造出实用的或有意味的器物，其形态和样式统称为陶瓷造型。陶

① ［苏］莫·卡冈. 艺术形态学 [M]. 凌继尧，金亚娜，译. 北京：生活·读书·新知三联书店，1986：194.

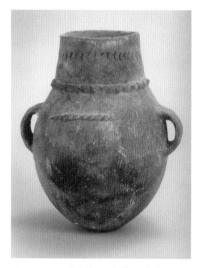

图 6-5　双耳堆条纹陶罐　沙井文化

早期制陶活动中创造的美，是和实用分不开的，从造型的大致轮廓，可以推测是受自然界卵形果实启发而加工制造的，具有较大的容量

瓷造型设计从开始考虑器物造型创意和计划，到器物制作的完成，是造型活动的完整过程。

陶瓷产品设计是为生产制作提供图样和样品，其中包括造型和装饰的具体设计方案。首先是造型设计——根据生活的具体要求，利用不同的工艺材料，采用相应的工艺技术，设计具有实用价值和审美特征的陶瓷产品的形式结构。

陶瓷造型是陶瓷存在的基本形式。从人类发明制陶技术，烧制第一件陶器开始，陶瓷造型也就相应产生了。陶器可以没有装饰纹样，但不能没有造型的结构和形态。如果把造型比作人的躯体，而装饰犹如服饰，二者的主从关系是十分明确的。人们制造陶瓷器具，首先要考虑其造型样式和结构，如果没有具体的造型形态，也就不会有陶瓷器具的存在。（图 6-5）

原始社会制陶技术的发明，是人类认识自然和改造自然过程中取得的重要科学成就。最初的陶瓷造型首先是为了使用的要求而创造的，正如普列汉诺夫在《论艺术》中写道："以功利的观点对待事物是先于以审美观点对待事物的。"①

远古时代的先民们，从生活积累的常识中认识到，黏土适量掺水调和后有很好的可塑性。黏土塑造成型在干燥后硬度加强，能够在一定条件下保持其形状。旧石器时代晚期就已经出现黏土捏塑的动物。在长期利用火的过程中，发现成型的黏土器物在烤干时可以变硬，经火烧后会彻底硬结，不会再回到黏土状态。先民们无意中发现，在居住地火堆底下的地面，上层黏土会因为经火烧而变得坚硬，这些生活中的现象，都会给先民以启示，进而利用黏土的可塑性和烧结性制作和烧造出最初的陶器。

① ［俄］普列汉诺夫.论艺术（没有地址的信）[M].曹葆华，译.北京：生活·读书·新知三联书店，1973：117.

在人类文明发展的早期，制陶技术的发明是为了当时生活的需要，利用黏土制成一定形状的器物，经火烧后使其坚固，便成为陶器。关于制陶技术发明的说法有多种，虽然没有定论，但可以推断：人们最初发现黏土经水调和后有一定的可塑性，可以拍成泥片贴在坚硬的果壳上成型。这种贴塑方法有两种：一种是贴在果壳的外面；另一种是贴在果壳的里面，成为半圆形的泥钵，干燥后有一定的硬度，能够盛放果实和种子。在不经意的过程中，人们发现经火烧过的泥钵会更加坚实，黏土硬结在一起不怕水浸泡，仍然能够保持其形状和硬度，这也是关于制陶技术发明的一种推测。

关于制陶技术的发明，恩格斯在他的著作《家庭、私有制和国家的起源》中谈道："可以证明，在许多地方，也许是一切地方，陶器的制造都是由于在编制的或木制的容器上涂上黏土使之能够耐火而生产的。在这样做时，人们不久便发现，成型的黏土不要内部的容器，也可以用于这个目的。"①

恩格斯的这种说法仅是一种推断，是制陶技术发明的一种可能性。关于制陶技术的发明还有多种说法，都是有一定道理的，对于我们认识陶瓷造型的产生也是有启发的。

首先是一种最简单的方法，直接把用水合成的黏土坨，拿在手中反复用拇指按压中间部位，使其逐渐凹陷下去，周边高起来，形成围合的器壁，然后再修整边口，慢慢转动着，再拍正泥坯，自然干燥后，经火即可烧成陶器。

其次是泥条盘筑法，这种古老的成型方法，直接源于编篮术的盘圈围合的手艺。因为用植物的藤蔓和枝条编制用具的历史，要早于制陶技术的发明。最初人类利用植物的枝条编制容器，通过操作的不断积累，认识到枝条的排列和叠加式的垒筑可以集线状物构成面状，编成围合的敞开空间，成为能够盛装固体物质的容器，如盛放根块和果实一类的食物。这种编制容器的方法对陶器的泥条盘筑成型是会有启发的。德国人类学家利普斯在他的著作《事物的起源》中，对陶器产生的几种可能性都有所描述："制陶最古老的一种方法是泥条盘筑法，直接源于编篮术中的'盘圈'技术。这并不是表明熟悉古老编织技术的部落也需要陶器，制陶技术和织机一样，在人类进入农业阶段以前的物质文化中不可能出现。较早的游荡部落既无时间和机会来发展从事

① [德]恩格斯.家庭、私有制和国家的起源[M].中共中央马克思恩格斯列宁斯大林著作编译局，译.北京：人民出版社，1972.

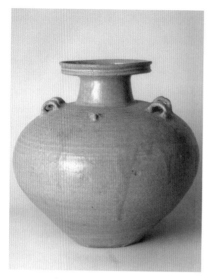

图6-6　青瓷盘口壶　三国

陶瓷造型样式从模拟手法中逐步脱离，开始不断演进和丰富，走向创新，在处理造型比例和线型方面有所突破，在原有的造型结构样式基础上，出现明显的变化

手工艺的耐心和安定的工作条件，又很难运送易碎的器皿。这种器皿只是对固定的家庭才是有利的。"①

　　原始社会的陶器是当时生活方式和思想意识的一种特殊反映形式，是有计划性和规定性的创造活动的开端。根据对考古资料的研究和判断，可以发现，最初的陶器造型是模拟自然界的植物或动物的形态而制成的。这里既有植物果实的形态，如形体变化有致的葫芦形和半个圆球形状的坚果壳形；也有姿态生动的动物形态，如鸟形的陶鬶、陶鹰鼎和鸟形陶壶等；还有少量模仿螺蛳或菱角形态构成的造型。总之，陶器最初出现时的造型样式，或是模拟当时使用过的编制器，或是仿照生活环境中可以看到的动物和植物形态来加工造型，构成了原来自然界中未曾存在过的、人类加工创造的新造型形态，进而在发展中形成陶器本身独特的形式语言和造型规律。

　　陶瓷造型设计作为独立的学科，其艺术特征是由其属性和本质决定的，是以器物为主要表现形式而存在和发展的，必然要从早期的模拟象形的单一方式中解脱出来，不受其原型的束缚，只把模拟象形作为一种方法运用，更主要则是按照器物造型自身的规律，逐步向抽象、概括、简约的方向发展。

　　陶瓷器物造型在产生和发展中，获得独立的形式特点和构成方法，这符合陶瓷自身的发展规律，影响到人们的造型观念的演进，促使造型设计的丰富和深入，使得自成体系的造型形式规律逐步形成。（图6-6）

　　各种陶瓷器物的制造和利用，是伴随着社会生活和文化发展不断演进的。在长期生产劳动和日常生活中，陶瓷器物造型种类和样式不断增加，成为使用范围最为广泛、与生活联系最紧密的器物，也是从原始社会发展到当代，保留造型样式最多的器物。

① ［德］利普斯.事物的起源[M].汪宁生，译.成都：四川民族出版社，1982.

陶瓷造型在人类创造的各种器物之中是独树一帜的，以至成为一种特殊的物质文化创造的象征。

四、从模拟自然到造型方法的演进

在陶瓷艺术专业领域，"陶瓷造型"是指陶瓷器物的造型样式而言，从根本上区别于作为动词的"造型"概念，并且约定俗成地被人们广泛地接受和使用。

陶瓷造型的产生原本基于生活中使用的要求，在历史的发展进程中，生活器具的功能不断演进，出现大量新的造型样式，但仍然是以日用陶瓷器具为主，同时有少量的陶瓷器具演变转化为装饰艺术品，其中部分瓶类造型是比较典型的，但仍不失其原来的基本形式特征。

陶瓷造型的形式特征不同于雕塑和绘画，在为人所用的过程中形成自身独立的价值和存在方式，普遍地深入生活的各种环境中，和人们的关系最为接近，被人们广泛接受和理解，因此从事陶瓷造型设计和研究，需要深入认识陶瓷造型在人们生活中所处的位置及其在运用和欣赏中表现的特征。

陶瓷造型的形式特征不同于其他类别的造型艺术，其本质是以器物的形式结构为主而创造的，或是由器物形式为基础，结合具象或抽象的表现方法，拓展延伸创造的造型样式和结构，很自然地丰富了造型形式特征的内涵。

陶瓷器物造型从最初的模拟，逐渐过渡到意象，进而跨入抽象，在不断发展的同时，仍然受到原来的模拟和象形的影响，只是这种影响在一定程度上相对减弱了。在不断丰富新造型方法的过程中，陶瓷造型形式特征表现得更加明确。正如美学家李泽厚在《美的历程》中论述彩陶造型的那样，"因为形式一经摆脱模拟、写实，便使自己取得了独立的性格和前进的道路，它自身的规律和要求便日益起着重要的作用，而影响人们的感受和观念。后者又反过来促进前者的发展，使形式的规律更自由地展现……"①

冷静而客观地分析，自古至今的陶瓷器物，虽然也有相当一部分以模拟为主要方法构成的造型，但这部分多是初始阶段的尝试。之后在继续发展的过程中，造型方法不断丰富。更多的陶瓷造型则是摆脱了完全的模仿，进而

① 李泽厚.美的历程[M].北京：文物出版社，1982：30.

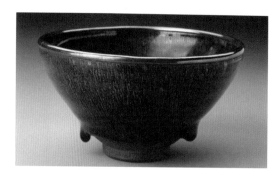

图6-7　建窑兔毫纹茶盏　宋代
碗类造型从模拟走向概括，从形象到意
象，以至相对抽象，在演进中突出了陶
瓷造型自身的属性与特征，器物的审美
是不能摆脱功能效用的

用象形取意的手法来完成的，或是更加简化和抽象化，使陶瓷造型的方法逐
步发展，形成单纯概括或是寓意的形式语言。

　　造型形式结构须适应合理的功能效用，须符合工艺材料和工艺制作，诸
种合理的诉求促使陶瓷造型脱离自然形态，进入相对抽象的领域。这里特别
强调"相对"二字，是因为陶瓷造型不同于绘画、雕塑中的纯粹抽象形式表
现，陶瓷造型毕竟是器物形态的意象，相对而言有一定的抽象性，这也是陶
瓷器物造型的属性与特征。（图6-7）

　　陶瓷造型是器物的基本形态结构，没有主题，没有情节，没有具体内容；
不描写，不叙述，不反映重大或特定的内容。陶瓷造型比较抽象地表现一种
气势，一种精神，一种韵味，一种感觉；给人以联想，给人以感染，也会给
人的思想情绪以陶冶和影响，最终主要还是为了在生活中应用的同时传递审
美的意蕴。

　　英国著名的艺术史家、艺术评论家赫伯特·里德在《艺术的真谛》中曾
谈道："陶器是一门最简单而又最复杂的艺术。说它最简单，是因为它最基本；
说它最复杂，是因为它最抽象。在历史上，陶器是最早出现的一种艺术。最
古老的容器是以黏土为原料用手工制作，然后经风吹日晒而成。这种艺术早
在人类有文字、文学和宗教之前，就已经存在了。在当时的历史阶段制作出
的容器，仍然能以其富有表现力的形式打动我们。随着火的发现，人类学会
了制作坚硬耐久的陶罐；其后，轮盘的发明，使陶工得以将节奏与韵律注入
他的形式观念之中，从此，便产生了这门出身卑贱但最为抽象的陶器艺术。"①

　　阅读赫伯特·里德的这段话，重要的是帮助我们认识陶瓷艺术单纯而抽

① ［英］赫伯特·里德.艺术的真谛[M].王柯平，译.沈阳：辽宁人民出版社，1987：21.

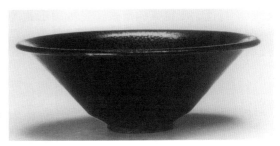

图6-8 雨点釉斗笠碗 宋代
原本受斗笠基本形的启示产生的造型样式,一旦脱开原型成为独立的碗类,在适应功能效用的前提下,边口展开的起伏变化为的是追求造型的韵味

象的特征及其丰富的文化内涵,进而更好地理解陶瓷艺术的品格和特殊的表现方式。

陶瓷造型的抽象形式是相对而言的,其特点是由存在形式的本质而决定的,在多种因素的作用下,自然融合而形成的,因此也是最相宜的形式。陶瓷造型的功能效用决定其基本结构的合理性,于是其造型达到一种形态的单纯化,表现出一种数理特征,从而脱离自然形态。由功能效用作用而形成的造型结构形式的实现,必然引起造型与自然形态的疏远,因为二者是没有什么本质联系的。(图6-8)

比较陶瓷造型抽象形式与具象形式的本质,前者主要是为了追求实际效用的合理和工艺制作的方便,是在创造一种新的形态;后者则是为了获得视觉效果的肖形,是为了复制对象和表现对象的特征。这两种截然不同的造型观念,产生了两种截然不同的造型类型:前一种是占主要地位的;后一种也并不应被否定和排斥,应当根据具体条件和要求,合情合理地加以利用,发挥其应有的作用。

具象形式的陶瓷造型在于模拟和象形,是从造型形态方面确定具体的归属性,其实质还是一种表现;抽象形式的陶瓷造型不受具体物象的影响,而是遵从功能效用或纯粹形式规律,其本质是一种形式结构的创造。

陶瓷造型包含着感性美和理性美两

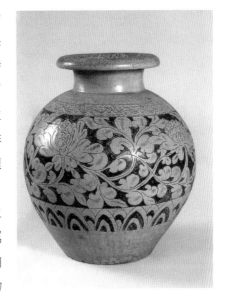

图6-9 透明釉剔粉填黑牡丹花纹罐 辽代
通过创意设计赋予造型以感性色彩,突出表现造型敦实浑厚质朴的美,装饰风格与造型谐调一致,加强了表现力

种审美特征，无论具象形式还是抽象形式为主的造型，都在不同程度上反映出这两种美的一种。理性美是以造型形态的数理特征来表现的，如有些日用陶瓷以合理的功能结构确定造型的形态，可以发挥工业化生产工艺的精确性，造型充分适应成型工艺的特点，主体和构件之间结合的合理性，也都表现出一种理性美。感性美则是利用造型的自由表现，在具体造型形式结构的制约下，更注重造型形体变化的韵味，强调感情的抒发和意蕴的表达。（图6-9）

抽象形态的陶瓷造型，其基本特征是不直接表现某一物象的具体细节，但能够引导人们联想和分析，能够引起视知觉的愉悦。这种陶瓷造型在新石器时代的陶器中已经出现，成为以后陶瓷造型发展的基础，并日臻丰富多样，在创造过程中更趋完善。

陶瓷造型的表现形式和造型语言，不同于如实的描绘和依形的塑造，而是采取概括和抽象的方法，创造自然界和现实生活中不曾有过的形态。虽然有些陶瓷造型最初是从自然形态演变转化而来的，但从根本上已经摆脱了自然形态的特征，形成了自己的造型方法和形式语言，这种造型方法在发展中不断丰富，成为一种独立的造型体系。

在学习和研究陶瓷造型方法时，必须转变绘画写实描绘和雕塑依形塑造形成的造型观念，从描绘和摹写转入形式构成的领域，不限于感性的艺术表现手法，还可以利用几何作图的方法和拓扑学等科学的方法，来确定新的造型结构，寻求新的造型形态，进而采取艺术加工的方法加以完善，创造出新的陶瓷造型。

陶瓷器物所显示的造型外观形式，较其他造型艺术更趋于单纯化，类似于建筑物的造型，是由抽象要素构成的，但其内涵丰富。正因为如此，陶瓷造型才会形成多种类别、结构和形式的造型形态，简洁之中包含着丰富，单纯之中蕴含着深厚，所以陶瓷造型不是一种简单的形状，而是多种因素融合的有意味的艺术形式，具有耐人寻味的视觉效果。

陶瓷造型的形态，包含着功能效用、材料技术和形式美感三种主要因素。这三种因素不是简单地结合，而是相互交融在一起的，构成完整的陶瓷造型统一体。在造型形态中，三者的关系是无法明确划分开来的，它们相互渗透、相辅相成，构筑了陶瓷造型的形式结构；三者是缺一不可的，只是在不同类型的陶瓷造型中，这三种因素的主次有所转换。

各种陶瓷造型都存在着普遍的规律，任何器物的设计和制造都是有目的

性的，都是为了实现一定效用的。这里所说的效用不是狭义的具体的实用价值，而是指广义的功用而言。"用来做什么"是器物存在的本质，有一部分陶瓷作为器具使用，还有的作为陈设品欣赏，总之都要有一定的用途，当然也不排除使用和欣赏兼顾的器物。因此，陶瓷造型设计创新首先要考虑功能效用，也可以简称为"功用"。

陶瓷根据造型的功用不同，大致可以分为两种类型：一类是以实用为主的日用陶瓷，另一类是以欣赏为主的艺术陶瓷。两者都有各自的功用，前者是使用，后者是观赏。同时应该看到，二者很难截然分开，日用陶瓷也应该具备一定的观赏性，艺术陶瓷还需要考虑如何适应具体环境的陈设需要。

两种不同的功用，决定了陶瓷造型基本结构的差别。日用陶瓷设计是以实际应用要求为基点，以功用为主导，来寻求最合理的也是最合用的造型形式。设计创意并不是首先考虑造型如何美观，首要的是考虑如何满足实用需求，同时相应地考虑造型形式美感与艺术风格，还要重视为实现设计创意选择和运用材料技术。

功能合理的造型形式，很自然会给人们以心理上的愉悦，同时蕴含着一种潜在的形式美感，是构成器物美观很重要的因素。可以肯定地讲，合理的功用是构成造型形式美的重要因素之一。功用虽然不能取代形式美感，但对于日用陶瓷而言是不容忽视的取得形式美感的重要因素。（图6-10）

陶瓷造型设计必须认识功用的首要作用，同时培养对陶瓷造型的

图6-10　白釉瓷单耳杯　唐代
实用器物造型的形式美，源于构件装置多以均衡的形式安排，虽然构件是从属部分，但合理的形式结构不仅实用，同样具有美感，也就是潜在的功能美

审美判断能力，在此基础上理解功用和材料技术之间的关系，进而把美的形式法则运用到造型中去，重要的是处理好主次关系。

陶瓷造型的功用改进和创新是不容易的，需要突破传统陶瓷造型设计的思维定式，从生活的实际需求出发，根据科学的原理，认真思考并提出问题，进一步在设计中去研究和解决，对造型创新必然有一定的推进。陶瓷造型功用的改进强调设计的科学性和合理性，合理的设计可以更好地发挥产品作用，

其意义完全超过造型样式的翻新，因为这是一种造型的本质推进。

陶瓷造型设计是为实现物质转化，通过工艺制作产生具体产品或作品，工艺材料是物质基础，工艺技术是转化手段。无论从事日用陶瓷设计，还是从事艺术陶瓷创作，都需要熟悉工艺材料，掌握工艺技术，充分发挥材料和技术的特点，使其功用更加合理，造型样式更臻完善。

陶瓷工艺材料的种类是丰富多样的，不仅有不同的物理和化学性质，也有不同的色泽和质地，使用范围是很广泛的，表现效果是不可穷尽的，在设计中应充分加以利用和发挥。

中国是一个陶瓷生产的大国，原材料种类多样，蕴藏量丰厚，遍布全国各地。在工艺技术方面，不仅有现代化的陶瓷生产工艺设备和技术，还有几千年传承下来的丰富的传统工艺技术，都需要我们去了解、研究和开发。

陶瓷造型设计应根据具体课题的需要，有针对性地选择工艺材料，了解和掌握材料的理化性能，发挥材料质地和色彩的特点，达到自然和谐的效果。另外，即使在受到一定制约的条件下，设计者也应认识所使用材料的特性，充分发挥其特点，设计出相应的新的陶瓷造型。这是陶瓷造型设计必须具备的基本能力，是选择材料和利用材料的能力，也是处理造型与材料、技术三者关系的谐调能力。

总而言之，陶瓷造型设计应具备科学技术和文化艺术多方面的知识，需要认真细致地体验和观察生活，依照事理、物理和情理去思考陶瓷艺术设计的问题，同时掌握专业相关的技能和手艺，按照"水火既济而土合"的规律，发展和创造中国现代陶瓷艺术。

陶瓷造型方法的感悟与认知

人类创造的陶瓷器物产品中，有很大一部分是属于碗、盘、盆、壶、瓶、罐一类生活用具，在这类器具型的陶瓷制品中，造型是首要的存在形式，决定器具属于哪一种类型和样式；装饰则是依附于器物造型表面的点缀，属于从属的部分，二者结合，构成了陶瓷器物的整体。

对于陶瓷器物的认识和研究，特别是对传统陶瓷的关注，在过去比较长的时间里，研究者们侧重装饰纹样的风格特点和表现方法，取得了比较显著的成绩，却忽略了器物的基本形式结构，降低了制品的质量。

长期以来人们对陶瓷装饰的重视，究其原因可能是受绘画和图案的影响，偏重有具体形象的画面，而对表现形式相对抽象的器物造型很少研究，认为只是大概的形态，无可考究的。以往关于陶瓷的文献记载，诸如《陶雅》《陶说》《饮流斋说瓷》《景德镇陶录》等，顶多只有样式的描述。关于造型是如何形成或构成的，其中的原委却很少被具体地提及，缺少对造型方法和规律的认知和阐释。

陶瓷器物的存在，基本形式是立体的造型样式，装饰是从属的点缀，二者结合成为陶瓷器物的完整形象。由于以往部分研究者缺少整体观念，在审美上重视具体形象的视觉效果，因而其研究侧重于器物的装饰。至于对造型的分析研究，特别是造型方法很少涉及；至于陶瓷造型理论研究，更是比较薄弱，这也是由于认识的局限性造成的。

陶瓷造型设计是根据不同的实用和审美的要求，结合具体的工艺材料和

技术进行构思的，最终通过具体的造型样式实现的。因为功能效用和审美爱好总是在不断发展，不可能永远简单地重复原来已有形式，它要求不断产生新的造型，来满足和丰富人们的物质享用和精神需求。所以，陶瓷造型设计需要创新，尤其是在物质文明和精神文明迈入新阶段的今天，研究造型方法和理论探索就显得更为重要。

一、陶瓷器物造型最初的产生

陶瓷艺术设计为了创造功能合理、形式美观的制品，首要的是确定造型基本结构和样式。造型的结构决定着陶瓷造型的样式，所以只有认识到造型结构的首要作用，在探索创造比较理想的造型结构形式的基础上，才能够进一步完成陶瓷造型设计的创新。

如果想要获得适合使用，又具有审美特征的陶瓷器物的造型结构形式，就必须运用一定的方法去寻求和创造。可以肯定地讲，陶瓷造型的设计，不能完全借助于一般绘画和雕塑的思维方式和表现方法，也不能单靠凭空发挥想象力，或是只依赖于习惯的象形演变的方法，而应该研究和总结有效的造型的形成和构成方法，运用到陶瓷造型创意的设计过程中。

设计者应掌握陶瓷器物造型的属性与特征，根据造型产生的可能性和可行性，运用形成和构成的有效方法，沿着探索的思路，去寻求和发现适合用于陶瓷器物的形体，作为造型设计素材。在造型基础训练中，以及在设计的整个程序中，去寻求和发现可以运用的多种类型的造型素材，加以选择和改造，经过惨淡经营，才可能发展成为理想的新的陶瓷造型。

在陶瓷造型基础训练中，重视设计者在文化艺术方面的修养，培养三维空间的造型想象能力，通过对传统优秀造型的实体临摹复制，学习造型的处理手法，这都是必不可少的内容。实践证明，陶瓷造型设计既需要形象思维，也需要抽象思维，同时要加强体现设计构思的工艺技能训练，通过整合加工

图 7-1　我从毕业留校任教，一直从事陶瓷造型基础课教学工作，指导学生通过临摹分析传统优秀作品，认识传统陶瓷的造型方法

使形成或构成的形体，在工艺技术的实践中，成为直观的立体造型。在最初实现的立体的造型基础上整合加工，赋予具体的造型形式语言，以达到创意设计需要的陶瓷器物。（图7-1）

陶瓷造型具有一定的抽象特征，但不是纯粹抽象思维的产物，而是得之于客观世界的启示。设计者对自然形体、人为形体、几何形体和各种形体整合加工，各种方法相互交织，并依据一定的规律设计，构成陶瓷造型。陶瓷造型从最初出现，在发展中形成特有的形式结构，独立地成为一种器物的存在形式，必然循着自己的规律持续演变，因而形成了一定的方法，这些方法也在发展中不断丰富。

但是，过去比较长的时间里，陶瓷艺术设计教育并不普及，能够读到的关于陶瓷方面的知识，多是关于陶瓷文博考古专业领域的文章和书籍，缺少对优秀传统造型的介绍和论述。对于传统陶瓷造型的创意和方法更是很少涉及。面对历代能工巧匠创造的内涵丰富的陶瓷造型，人们缺少深入的研究和认识。至于涉及造型样式和构成的因素以及风格特点形成等诸多方面的理论知识，更是很少去研究和阐释，这是专业领域的缺憾，是需要弥补和充实的。

二、陶瓷造型从单一到多种方法的形成

回顾制陶技术发明的最初，造型样式无疑是从模拟起始的，这是早期形成陶瓷造型的方法，之后在不断作陶制瓷的过程中，从模拟走向象形取意，借助于客观的自然形态，取其适合于造型创意的部分，转化成为新的造型样式。中国传统陶瓷造型有许多成功的范例，诸如莱菔尊、柳叶尊、纸槌瓶、葫芦瓶、珠子罐、斗笠碗等许多优秀的造型，都是历久不衰的佳作。

中国陶瓷历史发展所取得的成绩，特别是造型方面的成就，主要是窑场的能工巧匠在历日旷久的劳作中，追求精良和完善、向往新颖和美好、通过智慧的探索和尝试创造的，是能工巧匠长期从事成型制作的匠心求索经验凝结而成的。

陶瓷器物造型的模拟手法曾经在陶瓷历史进程中发挥过作用，至今仍不失为一种有效的造型方法，但并不是唯一的，也不是一成不变的金科玉律，而是应该有所发展和演进的。造型设计借助于客观形态的体势特征，大胆地取舍和衍变，步入象形取意的阶段，以至拓展到舍形求神的高度，以达到创

造新的造型样式的目标。

陶瓷造型设计经常遇到创作源泉的问题，强调"从自然中来"的说法有一定道理，但很不全面，存在着局限性。把自然界中各种物象的形态看成根源，简单化地运用"写生变化"的思维方法，片面地强调模拟象形的手法，不能摆脱自然物象的制约，很难设计出结构新颖的陶瓷造型，样式变化也很难形成。

从事陶瓷艺术设计，既要培养形象思维的想象力，还要具有造型思维的抽象能力。形式简洁、功能明确的陶瓷造型，不同于自然界和生活中原有物体的形态，造型的构思和创意可以受其启发，同时又要摆脱原初的形态局限，设计出符合陶瓷艺术属性与特征的造型样式。

由于从事陶瓷艺术设计的从业者在最初学习基础课阶段，大多接受过比较严格的绘画和雕塑的基本训练，受其影响比较深入。在未进入陶瓷造型设计之前，缺少对陶瓷造型特征的深入认识和思考，甚至会误读其形式美的特征。在陶瓷造型设计中片面地追求象形，创造思维不能打开，这是必须克服的，因而要强调学习陶瓷造型设计的理论和方法。

陶瓷造型的构成要素是由功能效用、材料技术和形式美感三者融合而成的。不同类型的陶瓷器物，构成要素的主次有所不同，日用陶瓷的功能效用是首要的，艺术陶瓷的形式美感是居首位的，新开发的材料或新技术的造型设计则更多要考虑适应和发挥新材料和新技术的特点。

20 世纪 50—80 年代，国内有些陶瓷厂的产品造型设计，象形的器具造型占据较大的比例，其原因最主要的还是不理解陶瓷造型的基本特征，没掌握造型的设计方法，最主要的原因是设计目的性不明确，盲目地追求所设计的造型"像什么"，而不考虑所设计造型的属性特征，即如何更好地服务于生活。

在比较长的一段时间里，关于陶瓷造型设计继承传统的思路，往往以传统陶瓷造型为依据，在原有造型的基础上进行改进，以适应现代生产技术和实际需要。由于这种改进式的造型设计，实际并没有理解传统陶瓷造型的优点所在，局部的改动甚至破坏了原有造型的整体效果，当然更不会产生有意义的创新。

新的陶瓷造型设计如果背离传统文化的精神，自然不会展现严谨、精致、蕴藉的风格。同时还应该注意到，新的陶瓷造型设计如果脱离现代生活和审

美爱好，自然也就不会被现代人所接受。所谓的继承传统不能只是表面上的修修改改，而应该学习传统造型创造性的思维方式，从根本方法上去继承、发扬，精益求精，拓展创意思路，努力提高新造型设计的总体质量。

中国传统陶瓷造型具有卓越的成就，那些优秀的传统造型是历代能工巧匠创造的。由于在历史上他们所处的社会地位不高，以及受到文化教育的局限，没能留下关于陶瓷造型设计方面的理论总结，更没有造型方法的著述。但是他们的创造智慧和方法集中凝结在优秀的传统陶瓷作品之中，所以我们要认真深入地进行作品的造型研究，通过设计分析和工艺实践去体会和学习他们的创意思维和造型方法。

在中国陶瓷发展史上，优秀的传统造型设计方法和技艺完全是靠师徒传承、言传身教、心领神会的方式传授下来的。在这方面领悟和意会多于分析和总结，不能不说有许多方法得不到总结和研究，也就难以深化，更难以演绎推理成为比较系统的设计理论。

但是，在每一个历史时期，陶瓷匠师们发挥聪明才智，都创造了许多优秀的陶瓷造型，这些作品是很具体的实物资料。通过对优秀作品的分析研究，可以总结出许多宝贵的经验，其中包括造型形成和构成的方法，以及如何掌握整体效果与深入局部刻画塑造的方法。

为了使陶瓷设计达到预想的效果，在完成图纸设计投入工艺制作之前，采用石膏制作"效果模型"，调整和修改从平面到主体之间的差异和变化，使最后的制品达到预想的效果。（图7-2）

当我们广泛地接触各历史时期的陶瓷造型，从形体构成和形成的角度加以研究时，会发现许多规律性的造型思维和处理方法。掌握和运用这些方法进行造型实践，比记住更多关于造型的描述更为重要，我认为，把认知和实践结合起来，应该是继承传统的重要方面。对于传统造型，如果总是

图7-2　茶具设计的效果模型
为更好地实现造型设计意图，通过效果模型的制作，检验造型的立体效果和细部处理，使设计创意得到进一步修改和完善

停留在描述性的介绍，只是反映表面的样式和特点，甚至给予夸奖性的评价，是无益于深入学习和认识传统造型精华之所在的。

学习优秀的传统陶瓷造型，关键是要分析和认识不同类型的造型是怎样形成和构成的，是用什么方法来实现的。在造型设计领域，对方法的研究应该是讲求实际效果的，其目的是运用到设计实践中发挥作用，而不是单纯为了欣赏。应该对传统陶瓷造型的形体构成的范例进行分类排序，认真分析整理，从理论上来认识和揭示每种方法构成的造型特点以及进一步发展和运用的可能性。

为了能够掌握和运用陶瓷造型形成和构成的方法，需要下功夫学习。李泽厚先生谈道："学习，有两个方面。除了学习知识，更需要的是培养能力。知识不过是材料。培养能力比知识更重要。我讲的能力，包括判断能力，例如：一本书，一个观点，判断它正确与否，有无价值，以定取舍；选择的能力，例如：一大堆书，选出哪些是你所需要的，哪些大致翻翻就可以了。"①

这里所要强调的能力，首先是对中国传统陶瓷造型和国外优秀艺术造型的认识能力，最主要的是具有分析和理解的能力，以及对中外陶瓷造型的审美判断能力。在日常生活中，重视观察和体验器物与人的关系，特别强调触类旁通的思考能力和联想能力。另外，必须掌握为实现造型创意构思的手艺，相应的工艺实践技能是不容忽视的。培养在实现造型构思立体化的制作过程中进一步统筹整合，使所设计的造型更加完善的能力，同时应善于理论思考，总结方法和经验，逐步寻求适宜自身发挥创意思维的造型方法。

三、在工艺实践中认识造型方法和规律

中国传统陶瓷造型的形成和构成方法不只是模拟演化，还有形体堆积、穿插、分割、组合、转换等多种方法，在今天的陶瓷造型设计中仍然具有很强的应用价值。以往由于对传统陶瓷造型方法缺少深入分析研究，人们认识不到已有方法在设计中的作用和局限性。但是，随着科学技术的发展，生活的需求有所改变，审美爱好也在不断变化，只用传统陶瓷造型中常用的方法并不能适应发展的需要，陶瓷造型方法也需要发展和丰富。

① 李泽厚.走我自己的路[M].北京：生活·读书·新知三联书店，1986：8.

现代国外构成理论的引进，虽然并不针对陶瓷造型，但其思维方式的转换在平面构成和立体构成中的表现和运用，对陶瓷造型的形成与构成都是有所启示的。从近十几年国外陶瓷造型设计来看，可以明确地感受到立体构成方法的影响，促使陶瓷产品不断出现许多形式新颖、功能合理，又能够与新工艺材料和技术结合的造型，这是和新的造型思维方式方法分不开的。如果只是简单地沿用传统的方法去进行造型设计，是不可能有这些新的发展，也不会出现如此明显的变化。

传统陶瓷造型方法在历史发展中做出了重要的贡献，在现代陶瓷设计中仍然具有持久的生命力，是不应该被摒弃的。需要继承，更需要发展。我们还应该看到，每种造型方法都有它的长处，也有它的局限性，因此，多一种方法比少一种方法要好得多。吸收和借鉴国外的造型设计经验，研究造型的形成和构成的方法，结合我们目前陶瓷设计和生产的现状，来丰富我们陶瓷造型设计方法，是十分必要的。根据不同的条件和设计要求，运用不同的方法来构思新的造型，完成从创意构思到工艺制作的整体设计，有益于我国现代陶瓷事业的发展。

如果我们在进行陶瓷造型设计时，尚未掌握一定的方法，或是没有掌握较多的形成和构成方法，就必然会根据过去记忆中沉积下来的某些形体来加以变化，进行一定的加工，来作为造型设计；或是根据自己熟悉的喜爱的造型进行演变。这样的造型设计，思路不容易打开，必然受到一定的限制，不容易深入下去，只能停留在某一点上，或某一个具体的造型上。

缺少科学有效的造型方法，很难根据创意构思和具体要求，用一定的方法去衍生、发展、延伸，产生一系列的造型；或者更难用不同的方法，产生出相应的造型，提供作为设计素材和预选方案。

有人做了这种比喻，单凭想象去构思一个造型，有如河边单钩垂钓；而运用一定的造型形成或构成方法，则如张网捕鱼。这种比喻尽管不够贴切，但也道出了二者的差别。那种单一的对形体思考的方法，从一开始就容易陷在某一个具体的形体上，不能更好地发展构思，也不容易对不同的形体去比较和优选。运用形成和构成的思维方法设计造型，则可以把更多具有可能性的形体考虑在内。用一种方法，在一个基本条件下，可以产生一系列的造型，给设计提供了比较和选择的余地。

李政道先生是陶瓷艺术的爱好者，也是中央工艺美术学院的老朋友，一

图7-3　李政道先生与夫人到中央工艺美术学院时，喜欢到陶瓷艺术设计系来，参观教师和学生的作品陈列，了解其教学情况

图7-4　李政道先生到中央工艺美术学院来，不仅关心全院的学科建设，也对陶瓷艺术设计系教学给予指导，我和常沙娜院长在和他谈教学建设

直很关心学院的教学建设，从20世纪90年代初开始，经常到学院来参观座谈。记得在2001年前后，李政道先生在中央工艺美术学院筹备"科学与艺术研讨会"期间，每到学院必来陶瓷艺术设计系。我陪他参观课堂教学和师生作品陈列室，他更关心工艺实习教室的建设，还比较详细地询问专业教学的情况。（图7-3）

李先生问过我参加研讨会的论文准备情况，我如实地告诉他我正在撰写《陶瓷造型艺术》的书稿，是一本关于陶瓷造型基础理论和方法的教材。我准备就陶瓷造型方法研究的心得写篇论文，提交给研讨会。他认为选题确定得很好，不能只热衷于在陶瓷上描绘装饰，还要更多注意造型的问题。他特别提道："研究陶瓷造型的理论和方法，一定要动手去'做造型'，正像我们研究物理的问题，一定要坚持做实验，这样才能得到真知。陶瓷造型的理论研究，不能只停留在图纸阶段，要动手去做造型，从而加深认识和理解，总结造型的规律，才能掌握指导造型设计的理论和方法。"（图7-4）

那次难忘的交谈，李政道先生有感而发，谈了许多关于理论研究和动手实践的问题。我告诉他，我从本科毕业留校任教，一直在坚持"做造型"，探索如何教学生学习陶瓷造型设计方法。我正在写的这本《陶瓷造型艺术》，就是坚持"做造型"的结果，是通过实践的理论思考与方法的总结。

李先生在离开系里时，想看看我写的关于陶瓷造型方法论的书，希望在完稿后，委托赵萌老师帮忙把复印件转交给他。如果书稿是"做造型"的心得，愿意为这本书写篇序言。他还说："不浏览原稿，我是不给人写序言的。"（图7-5）

李政道先生会心达意的指导和诚恳的鼓励是令人难忘的，正如他在交谈中讲道："有许多事物的规律和方法不是直接可以看到的，需要深入进去发现和研究才能认识和掌握。敏锐的感受能力和清醒的思辨能力，是以实践认识为基础的，一定要坚持立体造型的工艺制作。"（图7-6）

图7-5 我撰写的《陶瓷造型艺术》于2004年出版，列为新闻出版总署"十五"国家重点图书，2008年获清华大学优秀教材特等奖

四、造型方法的运用与拓展

造型的形成和构成理论，不仅重视方法运用的科学性，也强调对客观世界各种形体的感受，其中包括对自然形体、几何形体和人为形体的感受、分析和认识。不仅从正常条件下来观察对象的形体特征，而且还从宏观和微观的角度观察和认识形体的结构特征。从多方面分析对象的形体变化，长期累积认识，把一切有助于形体构成的形态，包括概念性的形态，有选择地加以吸收，通过不同的方法使之转化演变，根据具体设计的需要加以适应性的处理，使之成为新的陶瓷造型设计素材。

研究形体的形成和构成方法，须对构成的基本要素：点、线、面、体，既从几何学的角度建立科学的概念，又从造型心理学的角度分析其给人的感受和印象，把科学的认识和感性的知觉结合在一起，成为形体形成与构成的认识基础。对于运用构成的基本要素，在各种形体的形成与构成中，根据呈现的特点灵活地处理，发挥各自的作用，适应不同的造型形体的需要，都是十分重要的。

陶瓷造型在一定程度上，表现一种气势、意味或情趣，它不同于一般造型艺术的形象，不是纯粹感情的产物。特别是日用陶瓷更是这样，是在满足

功能效用的前提下，赋予造型一定的审美因素。陶瓷制品的造型是生活、科技、艺术结合的产物，生活的实际需要起着主导作用，科学技术起着保证实现的作用，在这两者的作用下，直接反映出来的是功能效用和材料技术。

我们应该明确地看到，陶瓷造型的形式美不是孤立存在的。有许多优美的陶瓷造型，是在前两者构成要素作用的基础上，经过设计者的匠心经营，相应地具有感情色彩的。

通过对陶瓷造型的分析，我们既可以看到由功能形成的基本形态，也可以看到由材料和技术形成的结构形式，这里面都包含着数理的科学性，数学以及力学方面的知识对于构成新的陶瓷造型都是有益的，也是切实有效的。

现代科学技术中，涉及产生和改变物体形状的加工方式，对于陶瓷造型的构成也是有启发性的，而且已经反映在现代陶瓷造型的形体方面，例如冲压、切削、扭曲、剪切等，都有不同程度的表现。另外，现代建筑的结构形式对陶瓷造型也有所启发和影响，诸如穿插、堆积等方法的运用，对于丰富造型形态也是有参考价值的，需要进一步转换并加以发展。对于形体的形成和构成方法，研究和应用是应该结合起来进行的，确实能够起到开拓造型设计的作用，创造出新颖优美的陶瓷造型。

分析现代陶瓷产品，可以看到许多由纯粹几何形体或是几何线型构成的造型，这里有用几何作图的方法得来的造型；还有利用几种典型的几何线作形体轮廓，构成单纯的造型。其中以正圆线、椭圆线、抛物线、双曲线等构成的造型不乏其例，有的造型是采用完整的线型构成，也有的则是截取其中的一部分构成，还有把两种以上的线型结合起来进行加工处理的造型。这一类造型不仅在日用陶瓷中占有一定的比例，而且在艺术陶瓷中也有所表现，已经创造出不少范例。

上面所谈的这两种类型的造型方法，在传统陶瓷中是很难见到的。如果运用历史上习惯的造型方法，也不可能获得这类几何学特征明显的造型。传统造型的形成与构成方法在陶瓷发展历史上所产生的许多优秀的造型中更多表现的是人性化特征，用现代造型方法构成和形成的造型更主要表现的是数理特征。

从事陶瓷造型设计，如果掌握的方法不够多样，容易导致设计的产品受限。因而学习和研究新的造型方法，在传统造型方法的基础上加以发展和丰富，是十分必要的。即使是传统的造型方法，也不是固定不变的，在新的条

件下应该有所发展和丰富，这是不应被忽视的，否则方法得不到改进，也就很难适应现代陶瓷造型设计的需求。

在陶瓷产品设计中，装饰纹样设计似乎还容易入门，无论是从写生变化入手，还是从学习传统切入，都已经摸索出了一些方法，效果也比较显著。至于装饰部位的选择、装饰构图的确定，都比较具体和直观，也形成了一定的规律，设计方向和方法比较明确和清楚，容易推进。但对于陶瓷造型设计，入门就比较困难，特别是想有所创新就更不容易。设计工作者不知如何切入专业之中才能构思比较新的造型，这种问题的出现还是归结到学生缺少认识和思考，没能掌握方法，老师没能培养其能力也是重要的原因之一。

从事陶瓷造型设计的人大多比较习惯于具象的描绘，因为他们的专业基础是素描速写和色彩写生，对于创造具有一定抽象特征的造型会感到束手无策。以往培养的绘画基础并未重视发现和创造造型的能力，只能依赖资料的启发，因而设计出的产品很难有较明显的新意，更不可能具有创造性的发挥。解决这个问题，必须要认真学习、分析和总结传统和现代的陶瓷造型方法，促进陶瓷产品设计的创新。

陶瓷造型构成方法的学习和研究，开始主要从认真"阅读"传统和现代陶瓷作品开始，继而是测绘和临摹制作优秀的作品，再进一步是造型设计练习。从观察、分析到造型的实体临摹复制，通过造型工艺实践，实现造型的立体效果，在过程中认识和理解造型，总结方法和规律，在初步掌握一定方法的基础上，可以尝试造型设计练习。

最初的造型设计练习提倡创意，要有设计者的想法，也就是设计构思，起步阶段难免有模仿的痕迹。努力争取造型设计实践不因循守旧，应该具有一定的探索性，才能培养能力，继而争取造型设计能够有所创意。

陶瓷艺术设计作为一门独立的学科，开设这一专业的相关院校的造型基础理论研究和教学是比较薄弱的，甚至是空白的，如果不加以重视，甚至认为这种研究是不必要的，那就很难把我国的陶瓷设计教育推向新高度。

有许多认识问题，不是仅靠设计实践就能够解决的，一些方法需要涉猎相关的科学（如几何学、拓扑学等），通过学习和研究，才能开拓思路，从中吸收有用的成分，丰富陶瓷造型的理论和方法，然后在设计实践中去完善，从而推进造型设计的创新。这里所要强调的，是在重视陶瓷创新设计实践开展的同时重视专业基础理论研究，后者亟须脚踏实地深入开展。

附:《陶瓷造型艺术》序

中国是世界上历史悠久的陶瓷古国，从陶器的制作到瓷器的发明创造源远流长。制造高级瓷器的需要，直接促进了中国早期对高温度的控制，因而也发展了冶金炼钢的技术。同时，通过对陶瓷土的分析和选择，中国在古代对化学的发展做出了重要贡献，为人类文明史上艺术与科学的结合开启了先河，产生了极丰富的成果。

中国高等科学技术中心从 1993 年以来，曾两次举办艺术与科学研讨会。我们

图 7-6　李政道先生为《陶瓷造型艺术》撰写的序

先后邀请了许多陶瓷专家和陶瓷艺术设计教育家参加，他们的论述不仅揭示了陶瓷艺术中的科学技术与艺术、实用功能与审美的关系，而且总结了中国陶瓷制作的优秀传统与人类文明的发展关系。可以说一部中国陶瓷史几乎就是一部中华民族的文明史，也是科学技术与文化艺术互融、互动的发展史。

中国陶瓷从原料选配、造型创作、装饰加工、烧制成型，整个过程都有自己一套独特、完整的语言体系和技术程序。它是一个极丰富的文化宝藏。为了中国现代陶瓷的发展，我们今天的中华儿女应该不断地研究、继承、发展、创新这一宝藏。

杨永善教授 40 年来一直耕耘在陶瓷艺术设计的教育领域，潜心研究陶瓷的造型方法和理论，认真总结几十年来设计实践和教学经验，探索中外陶瓷造型的审美规律，培养了一批优秀的陶瓷艺术设计家和专门研究人才。呈现在我们面前的这本《陶瓷造型艺术》，凝聚了他多年的教学和创作研究的理论成果，同时剖析了典型的中国传统陶瓷造型的发展演化和形式特点。我想这本书的出版不仅为陶瓷艺术设计教育提供了一部优秀教材，而且对中国现代陶瓷创作的继承、发展、创新也具有重要的推动作用。

谨此祝贺！

<div align="right">

李政道

2003 年 1 月

</div>

陶瓷造型中『线』的运用 ①

陶瓷艺术专业设计工作者需要深入认识和表现陶瓷作品的特征，尤其是对造型结构和形式处理进行深入分析时，需要借助于线的概念来认识器物的造型，这是经常采用的一种有效的方法。

人对不同的陶瓷作品有不同的感受，在构成作品的因素中，造型的轮廓线具有很重要的作用，直接诉诸视觉，给人以鲜明的感觉和印象。根据长期实践经验的积累，设计者在设计陶瓷造型时，会很自然地注重造型轮廓线的确定。设计者通过掌握轮廓线与造型之间的关系，运用轮廓线的变化和转换，来表现立体造型的创意，完成新的陶瓷造型设计。

为了认识人类创造的器物造型，有时也需要借助线的概念来分析和理解立体效果呈现的规律。在造型设计构思过程的开始阶段，设计者主要在图纸上以线的形式表达设计创意的预想效果，线在陶瓷造型领域的作用是多方面的。

在日常生活中，线还经常成为人们用来认识和理解对象、表现物象特征的一种手段，例如对建筑物的形态和人的体型特征，也常用线的概念来描述。

一、陶瓷造型的轮廓线与实体的关系

线在陶瓷造型设计中的运用主要有两个方面：

① 杨永善.陶瓷造型中"线"的运用[J].装饰，1985（2）。

一是通过造型的轮廓线来把握造型的变化，这种线是属于概念要素的线，准确地说是一种虚拟的线，是器物影像的边缘线，随着视点角度的转换而变化，只有设计图纸上画的投影线是固定不变的。

二是表现为器物造型上具体存在的线，明确而直观地存在于形体表面的转折处，表现形式或向外突起，或向内收进，是造型效果最显著的线。以及形体表面的装饰线，比较有代表性的是弦线，附加在形体的表面，与造型结构无关，其作用是丰富造型的视觉效果。

另外还有一种容易被忽略的线，存在于口部和底部位置的内外交接处，表现造型的起始和结束，对加强造型的完整性具有显著的作用。

陶瓷造型设计的最初阶段，设计者一般习惯于把构思的造型，用画速写的方式，画出有透视角度的立体效果草图。选定设计草图后，按照规范的制图方式，画出造型制作图。无论是造型构思的草图还是作为实施加工的造型制作图，都是用线来表现的，所以一定要掌握线与立体造型转换的规律，并比较准确地运用在造型设计和制作的实践中。

陶瓷造型的外轮廓线，在图纸上以投影图的线型表现，作为实现设计构思的根据，决定着造型的基本样式。从图纸上的线型，转换为立体造型，二者具有紧密不可分割的因果关系。所以要学会画造型制作图，同时要培养阅读设计图的能力，通过图纸上的"线"，能读出陶瓷造型的"体"，二者关系的解析是在分析研究和造型制作过程中被认识和掌握的，这是很重要的能力培养。

造型设计构思的初步阶段，所预想的样式必然是具有立体效果的器物，但还是要借助于线的概念进行思考，从而表现创意思维的脉络。主体的基本形态、构件结合的关系，都要通过转换，通过画在图纸上用线表现，提供给模具成型作为依据。

因为陶瓷造型的轮廓线是形体表现的重要方面，所以设计者必须能够以线型预想到大致的立体效果，要掌握造型轮廓线与造型之间相互依存的内在联系。特别是要掌握形体两侧的

图 8-1　葛兰白瓷瓶　杨永善造型设计　陈扬龙彩绘
以曲度和长短不同的曲线作为造型轮廓，运用复合线角连接构成整体，视觉效果贯通而有细部变化

投影线与立体造型视觉效果的相同和差异，这样才能通过图纸上的线得到预想的立体造型。（图8-1）

从事陶瓷艺术设计工作，应该学会通过投影图想象出成为陶瓷实物之后立体造型的视觉效果。这种能力的培养，开始可以通过测绘不同类型的陶瓷作品认识以线表现的造型投影图与立体造型之间的关系、掌握转换的规律，这是十分必要的能力训练。

学习中国传统陶瓷造型，通过测绘具有代表性的作品可以明确地看到，绝大部分都是由自由曲线或是与直线结合构成的。其中，完全用直线构成的造型比较少，只有宜兴紫砂陶器的方形茶壶是比较典型的例子，这种造型无论是立面形或是平面形，都是用直线构成的。由于紫砂工艺材料的立性好，成型方法使坯体的致密度高，烧成温度相对比较低，能够保持器物烧成后表面平整，线角挺直明确。紫砂有多种样式的方壶，四方之外还有六方或其他方，这是在陶瓷造型中比较难得的样式。（图8-2）

清代瓷器方棒槌瓶造型是方和圆的结合，是由直线和曲线构成的。主体是上大下小的方形柱体，口颈部分是圆形的喇叭口，二者是利用直线和曲线的对比方式，构成完整的造型，形式感比较强。但是，这类造型在瓷器中是比较少见的，主要是由于瓷器造型的方形和平面经高温烧成容易变形。从所

图8-2　宜兴紫砂方壶　李昌鸿设计制作
陶瓷器物造型很少以直线和平面构成，只有紫砂材料结合独特的成型技术才会实现，壶嘴和壶把的处理可谓别具匠心

图8-3　青花山水方棒槌瓶　清代
白瓷在高温烧成下很难保持平面和方形的规整，方棒槌瓶是为了表现条幅画面设计制作的，成型与烧成都是有较大难度的

能见到的为数不多的清代方棒槌瓶中，也很难见到严谨方正的作品，这是材料和烧成温度造成的。（图8-3）

中国传统陶瓷作品中，在造型的立面形上，以几何曲线为主的作品很少见到，这是和手工成型的制作方式、材料的特殊性和烧成工艺分不开的，随着科学技术的进步、人类认识能力和表现能力的拓展，陶瓷造型的线型也相应地会有所变化。

二、陶瓷造型的线型运用

传统陶瓷造型的轮廓线绝大多数是由自由曲线为主，辅以直线或微曲线构成的。这种运用线型特点的形成是由手工成型工艺方式决定的。这里所谓的自由曲线，是指陶瓷造型依据器物自身应具备的形式结构，轮廓线的走向没有固定不变的规范性，在符合创意的要求下，变化可谓丰富多样。陶瓷造型的自由曲线是流畅的，起伏变化有致，并具一定力度，在传统陶瓷作品中有多种多样的表现。

自由曲线是曲线中变化最微妙、形态最丰富的线，应用在陶瓷造型的轮廓线上，创造出极具表现力的多种样式。构成造型最单纯的轮廓线被称为C形自由曲线，主要是指线的弯曲点由里向外，类似英文字母的C字。处在我们面对造型左侧的线型，是属于单一形态的曲线，两侧合起来构成的造型近似于圆球体。这种向外扩张的线，也被称为正曲线。运用正曲线构成的造型，饱满充实而有张力，看起来比较单纯，但较之几何曲线却含蓄得多。C形自由曲线每一部分的曲度变化都不尽相同，构成的造型由上至下，曲度逐渐变化，也结合直线或微曲线构成造型。（图8-4、图8-5）

造型向里收缩的轮廓线为反曲线，也被称为X形自由曲线，构成的造型中间部位紧束，上下部位挺拔伸展，造型的实际体量虽然不大，但造型的空间感比较强，以X形自由曲线为主体，构成的造型以花觚最具典型性。

依据人们对线的感觉形成的思维方式，把向外鼓起的线称为正曲线，把向里凹进的曲线称为反曲线，许多陶瓷造型都是由正反曲线结合构成的，大多是以正曲线为主，辅以反曲线支持，构成变化有致的陶瓷造型。

陶瓷造型轮廓线的构成，除直线和正反两种曲线之外，还有一种比较特殊的线型，即所谓的微曲线，是介于直线与曲线之间的模糊线型，在造型构

成中起连接和过渡的作用。

这里所说的微曲线，是指微呈弯曲状态的直线，或是说指曲度极小的曲线，是一种挺拔有力的线型。微曲线既具有直线支撑的"力度"，又表现为刚中寓柔的含蓄，是介于直线与曲线之间的特殊的虚拟轮廓线，在造型构成中具有连接、整合、谐调的作用。

以 C 形自由曲线作为形体的整个轮廓线，所构成的造型都是属于单一体量的形体。C 形自由曲线也可以作为构成造型的一个部分，与另外的部分结合，为主或是为辅都能构成多体量的造型，只是 C

图 8-4　印纹四系罍（léi）　东汉
以 C 形曲线为轮廓构成的造型，形体饱满而有张力，这种由中间向外扩展的造型充实而有力度，其轮廓线也被称为正曲线

形的特征不像前者突出。前者则是以 C 形自由曲线为整个造型轮廓线构成的形体，一般使人感到有一种向外扩张的力，整个造型感觉比较充实，张力比较集中的地方是最大直径所处的部位。

在传统陶瓷造型中，很多优秀的作品是运用正曲线与反曲线结合，辅以部分短直线，作为造型的轮廓线，所构成的都是属于多体量的造型，整体效果收放有致，并且能加强体量感和空间感。（图 8-6）

运用 C 形曲线与直线结合，构成造型的形式感比较突出，曲直两种轮廓线对比的视觉效果显著，同时也增加了形体的力度。以汉代褐釉陶壶为例，造型中间部位的最大直径向两侧鼓起，足部呈垂直或斜向的支撑，颈部向上伸展，上、中、下三部分之间的结合，运用反曲线过渡连接，形体起伏变化浑然一体，构成造型的宏伟气魄。（图 8-7）

整体呈 X 形自由曲线构成的陶瓷器比较少，主要原因是这类造型整体向内收缩，容量自然比较小，所以日用陶瓷很少用其作为造型主体。这种外轮廓呈 X 形的造型形体，在少量艺术陶瓷造型中有所运用，比较典型的传统瓷器花觚造型，受商周时期青铜器造型的影响，是一种在探索中形成的造型。（图 8-8）

以自由曲线构成的造型，比较多地结合直线的运用，容易获得比较好的视觉效果。但是，有的设计为了追求陶瓷造型的"圆味"，主体是以正曲线为主，局部变化以短的反曲线连接，构成的形体既保持造型圆整的体积感，同时又蕴

图 8-5　白瓷束腰盖罐　隋代
以反曲线构成的造型主体，盖子与罐
体轮廓线顺势连接，盖面凸起形成对
比变化，形式感比较强，但容量相对
较小，适用于艺术陶瓷

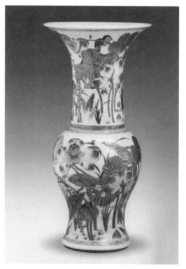

图 8-6　五彩贴金鹭鸶莲池纹凤尾尊
清代
瓷器造型轮廓线运用正反曲线交接或
采取过渡的方法构成造型，可以加强
形体变化和丰富视觉感受

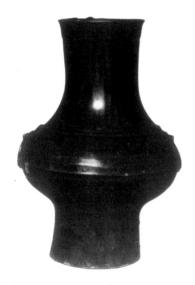

图 8-7　褐釉弦纹陶壶　汉代
以直线与曲线结合构成的造型，上下
部分以直线为主，中间曲线挺拔而有
力度，足部直立稳定坚实，颈部舒展
自然而有力

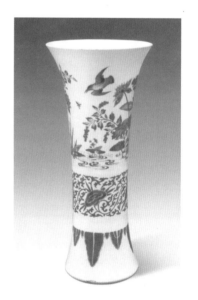

图 8-8　青花花鸟纹觚　明代
以向里收进的曲线构成的造型主
体，视觉效果呈现挺秀内敛的感觉，
这种反曲线对器物的容量有所限
制，很少作为日用陶瓷主体的线型

含着微妙的造型变化，并且也能获得理想的容量，这也是日用陶瓷造型不应忽略的自由曲线的运用方法。（图8-9）

以曲线为主构成的陶瓷造型，为了追求形体的力度和形式感，简单地运用直线对比容易感觉生硬。尝试用微呈弯曲的直线，也就是前面提到的微曲线，蕴含着曲线和直线的两种感觉，具有挺拔柔韧的视觉效果，在传统陶瓷造型中多运用在器物的肩与颈之间，形成承上启下的作用。（图8-10）

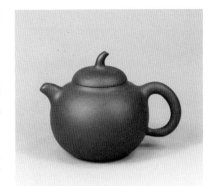

图8-9　梨形紫砂壶　杨帆仿制
以曲度不同长短有别的曲线构成造型整体，不同长度和曲度的线结合，造型变化自然，比较容易获得和谐的效果

S形自由曲线是由正反曲线上下连接而成，包含着正反弧形的变化，两部分的弧度有所不同，但是整条线是流畅平滑的，构成的造型柔韧连贯。

中国传统陶瓷作品中，可以看到大量由S形自由曲线构成的造型，形体变化自然，收放适度，既有向外扩展的张力表现，也有向里收缩的凝聚意味，这也是传统陶瓷造型的一个特点，国外陶瓷造型也有类似的表现。这类造型没有明确的线角转折，轮廓线很像英文字母中的"S"，所以我们称其为S形自由曲线。（图8-11）

用S形自由曲线构成的造型，形体变化自然而丰富。整个造型的表面平顺地连接在一起，挺括简洁而又富有韵律感，这种视觉效果是其他类型所不能企及的。

把S形自由曲线与S形几何曲线相比较，虽然线的基本结构都呈现S形，但差别是很大的。

S形自由曲线在陶瓷造型中运用，适应性比较强，根据设计需要，可以变化多样，很少受到限制，有充分发挥的余地。

S形几何曲线构成造型时应注意，必须避免上下两部分线型的曲度等同。虽然S形自由曲线的弯曲方向是相反的，但仍然会产生呆板的感觉，制约着体量和形态的变化，所以一般应避免运用在造型的构成中。

S形几何曲线虽然也有线的弯曲变化，但是正弧线与反弧线大体是半个圆周线，容易对等而相互抵消，给人的感觉比较呆板。更重要的是这种对等的形式，不适合陶瓷造型的特点，所构成的造型没有个性，不符合设计的审美

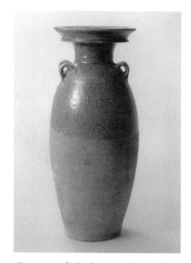

图 8-10　青瓷盘口双系瓶　隋代
口部的侧边用短的反曲线突出视觉
效果，中间与瓶体相连接的颈部采
用微曲线连接，既是支撑，又能融
合一体，形式变化自然

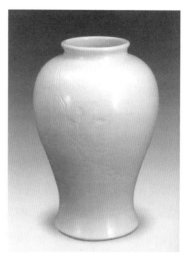

图 8-11　德化窑白瓷玉兰纹尊　明代
造型的整体轮廓以 S 形自由曲线构
成，形体过渡自然流畅，表现出婉
约而又丰满的视觉感受，富有抒情
的韵味

要求，也不会有良好的功能效用。陶瓷造型设计的实践证明，S 形几何曲线构成的造型，上下两段曲线的曲度和长短一定要按规律控制，才能构成样式和神韵独特的陶瓷造型。

　　必须看到，就 S 形自由曲线的自身变化而言，毕竟是比较单纯的，但一经作为造型的轮廓线构成形体时，则形式变化多样。在运用时，关键是不能被原始正规的 S 形所限制，根据造型形式结构的特征，可以在两段线的曲度和长度上，进行不受限制的变化。线的形态变化是构成造型的依据，在线的基本结构不失为正反两段弧线的顺接过渡情况下，都属于 S 形自由曲线的范畴。设计者应掌握从线的角度认识造型构成的方法，但不应视为法规而被其束缚。（图 8-12）

　　在 S 形自由曲线的基础上进一步发展，形成 S 形的重复加长，也可以说是一个半 S 形或两个 S 形，增加了整条线的弯曲变化，由这种线构成的造型，形体变化就更加丰富了。中国传统瓷器造型的橄榄瓶，就是由一个半 S 形自由曲线构成的，葫芦瓶造型则是由两个 S 形自由曲线构成的。但是值得注意的是过多的弯曲变化，会使造型显得烦琐杂乱，甚至出现畸形，要适可而止，根据具体设计课题的要求和条件来决定。（图 8-13、图 8-14）

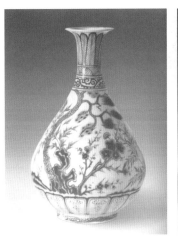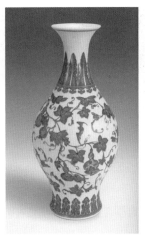

图8-12 釉里红松竹梅玉壶春瓶
明代
轮廓线为典型的S形自由曲线构
成，充分把握线型曲度变化自如
的特性，重视形体的主次关系，
构成优美的造型

图8-13 青花缠枝葫芦蝙
蝠纹橄榄瓶 清代
运用S形自由曲线作为造
型的轮廓线，根据设计的需
要，可以控制线的曲度，加
强挺拔流畅的特点

图8-14 无光颜色釉葫芦瓶
现代
造型轮廓在S形自由曲线的
基础上进一步延伸，以不同的
曲度和长度结合，脱开自然形
态的制约，构成形体变化丰富
的葫芦瓶造型

　　用几何曲线作为轮廓线构成造型，在中国传统陶瓷造型中是很少见的，这和当时生产工艺中的成型技术分不开。另外也应该考虑到，设计者所具备的数理知识有限，缺少对几何形体的深刻认识与理解；同时和传统的审美观念追求自然韵味分不开，所以传统陶瓷造型中自由曲线占主导地位。

　　但是随着现代工业的发展，利用现代工艺材料和工业生产方式，所设计制作的现代工业产品造型的影响，设计者数理知识的积累，在不自觉的过程中发挥潜在作用，必然反映在陶瓷造型创意设计的作品上。尤其是日用陶瓷新材料的研发，炻器、精陶、厚胎瓷器等类的造型相继出现，比较多地采用直线和几何曲线构成造型，获得了比较好的效果。这类产品的造型具有规整、单纯、统一的效果，充分显示出现代工业技术的特点。（图8-15）

　　用几何曲线构成的陶瓷造型，局部或构件常常辅以直线或自由曲线，既有对比变化，又有整体统一谐调的造型效果。也有的设计是整体都用几何曲线构成造型，处理的方法多是采用线的曲度和方向变化，造型同样可以获得变化统一的效果。

　　运用整条圆周线作为造型的基本轮廓线，构成的造型，除突出了圆整的

陶瓷造型中『线』的运用

135

图 8-15　新塔红釉茶具　杨永善设计制作

造型轮廓线以几何线型为主，局部结合自由曲线加以整合，使造型风格具有现代工业产品的特点

感觉之外，应注意根据人的视差加以调整，才能获得比较好的效果。例如紫砂造型的"一粒珠"茶壶，就是正圆形经过调整后，构成新的圆形壶的造型。

以几何线型为主体构成的陶瓷造型，单纯而简约，光洁圆滑的表面，能够充分表现材料的质地，结合构件的线型丰富地变化，给人以耳目一新的感觉。这类造型适应现代生活中洗涤和使用的要求，而且使人感到造型形式简洁、新颖，而不是单调乏味。（图 8-16）

图 8-16　罗森塔尔茶具作品　现代格罗皮乌斯设计

以几何曲线确定壶体的轮廓，把手与壶嘴的线型用较短的自由曲线塑造，符合功能效用与形式美感谐调的原则

现代餐具中的椭圆形鱼盘以及方圆结合的盘类造型，大多是用几何作图的方法得到平面形的，是几何线形在盘的平面形上的具体应用，这种造型形式和使用要求紧密地结合在一起。

几何曲线应用在陶瓷造型上，扩大了造型创新设计的领域，进一步开阔了思路，提供了更多寻求新造型的途径。但是，陶瓷造型设计者还应看到，几何曲线不同于自由曲线，线的走向变化毕竟有一定的范型，自身受到一定的制约，严格规整有余，多样变化不足。所以在运用时，可以借助于自由曲线的线型启发，进一步发挥创造，把几何曲线与自由曲线结合，也可以取得很理想的造型效果。

三、造型实体线的呈现与处理

在陶瓷造型上，还有表现为实际存在的线，不是虚拟的轮廓线，表现形

式或是凸起的，或是凹进的，是看得见、摸得着的线，称其为实体线。在陶瓷器具造型上，直观地、具体地呈现在形体表面上的转折线，边口和底足内外缘的交接线，以及在形体表面起伏变化的弦线。这类线在造型上的表现形式，有呈突起的线棱，也有凹进的线角，具有明确的视觉和触觉效果，也可以称为"实在的线"。

造型上实际存在的线，对于加强造型的表现力起着非常重要的作用。陶瓷造型的形体转折线是最显著最明确的线，是形体两部分的表面相交出现的线，通常被称为线棱或线角。从造型面的角度来认识，这种线的形成，是和两个面交接的角度有一定关系，因而出现一条转折线，也称为线角造型。（图8-17）

两个面相交时，会出现两种不同性质的线角，向外伸展的为凸线角，向里收进的为凹线角。凸线角的形态特征是呈突起的棱角，具有向外伸展扩充的效果，比较切实地存在，给人的感觉是明确的，视觉效果显著；凹线角就其形态而言，角是呈向里收进状态的，类似于窄条的空间，视觉效果比较含蓄，给人的感觉是比较空灵的。

在触觉方面，凸线角给人的感受是明确的，坚实而具有一定的体量感；凹线角很少作用于人的触觉，视觉效果表现为并不显著的进深感。在处理造型的触觉方面，要特别重视不同类型的凸线角呈现的程度，角度过于锐利会使人感到不适。

同是凸线角或凹线角，亦有硬线角和软线角之分。转折处表现明确的称为硬线角，转折处表现柔和的称为软线角。凸凹两种线角，分别单独存在于造型的某一部位，属于单线角；同时并列组合在一起，属于复合线角。

就凸线角而言，硬线角的角线清晰明确，呈现一条比较显著的线棱，触觉效果明显。软线角的角线比较含蓄，呈现一条比较柔和的线棱。（图8-18、图8-19）

在陶瓷造型的设计过程中，运用

图8-17　青白釉钵　北宋
边口造型处理恰当得体的瓷钵，运用颈与肩部的转折变化，凸凹线角的结合形成复合线角，自然而适度，使洁净素雅的瓷钵神采奕奕

形体的局部变化加强表现力，需要根据具体的造型功能、材料性质和视觉效果而定。造型的线角处理属于局部形式的加强或减弱，需要根据材料和技术特点处理，有助于造型的形式美感的表现。

运用线角的处理，加强造型的形式美感，突出形体的转折变化，就需要掌握线角表现方法的运用。在造型设计初级阶段，有时会出现整体效果含混、造型语焉不详的情况。分析其原因，除去设计构思不够完善之外，和造型的具体处理不当也分不开，例如造型存在形体转折部位的角度处理不当，或是上下部位的结合方式含糊，造成整体效果含混不清。为了更好地表现设计构思的特点，运用复合线角加强形体的转折变化，在改进整体效果的形式感方面，可以发挥一定作用。

复合线角的运用，不仅使造型变化丰富，而且在一定程度上还可以增加造型的装饰性。

图8-18　青花写意单耳陶瓶　杨永善设计制作
为了加强表现肩部以上的转折变化，采用硬线
角处理，加强了造型的性格特征；主体偏上的
复合线角排列，加强了造型的装饰性

图8-19　青瓷几何纹盖罐　杨帆设计制作
瓷罐的外部口沿为软线角，与盖口的硬线角
对比，使边口部分造型变化自然，触觉效果
良好

四、造型复合线角的运用与作用

这里所说的复合线角，是指在陶瓷造型的某一部位，由两种或两种以上的线角组合在一起，构成具有独特表现力的线角。这类线角在造型整体中的

作用是极为显著的，不同于单一线角的视觉效果。

一个复合线角，通常包括凸线角和凹线角的结合，两种或两种以上的线角，各自表现程度不同的特性，可以是硬线角，也可以是软线角。复合线角一般是把表现形式和程度不同的线角结合在一起，所以线角本身的变化比单一线角丰富，表现力更强，不仅用于形体的转折

图 8-20　紫砂提梁壶　吕尧臣设计制作
壶的顶面与主体的立面相交处，采用复合线角处理，在造型的整体中加强了形式感的表现

处，还可以在形体的过渡面上，作为造型的装饰线，起到单一线角所不具备的作用。复合线角的应用范围比较广泛，运用在造型的关键部位可以获得显著的效果。（图 8-20）

为了加强造型肩部转折变化的效果，如果转折线之上的轮廓线与转折线之下的轮廓线相交，由于角度的关系，致使肩部的转折效果不显著，上下两部分形体，既不能表现为面的过渡，也显示不出明确的线角转折，形体变化显得含混，缺少神采。为了加强肩部的转折变化，在不改变造型整体轮廓的条件下，运用复合线角，加强转折部位凸起棱线的表现。另一种方法则是在肩侧线与肩上线相交处，从侧面设计一条软凹线角，使肩部转折的凸线角变成明确的硬线角。运用这两种线角的处理手法，都可以使造型变化更加明确和丰富。

同样是在造型的肩部，如果上肩线是圆弧形，肩侧是直线，相交后所构成的形体，其肩部的转折线是不明显的。为了获得肩部的明确转折变化，可以改变圆弧线的局部弧度，使转折部位同时出现一个硬凸线角和一个硬凹线角，构成肩部的复合线角。肩部转折加强后，上、下两部分的关系就更明确了。另外一种方法是把圆弧线向中间移位，肩部也会出现上述情况，产生的效果是比较相近的。（图 8-21）

处理造型颈部与肩部之间的复合线角，还可以采取增加凸起的硬线角，或是增加凹进的软线角，强调两部分之间的转折。通过线角的处理形成亮线和暗线，使形体组合关系分明，有助于加强造型的变化。这种复合线角也可用多种形式的细部变化，表现不同的特点。这里列举的几种复合线角，有方

图 8-21　青釉束颈双耳罐　唐代
造型从口部至颈肩之间，用复合线角处理，有线棱和线角，表现力是很强的，突出精致规整的特点，同时可以控制口部在烧成时的变形

形、圆形、三角形等多种，这些复合线角的视觉效果显著，所以不要过分强调，以免影响造型的整体感，反而失掉运用复合线角的意义。

在陶瓷造型上，本来有些形体转折比较明确的地方，线角也很显著，但由于上下两个面所处的位置以及光的作用，使转折表现得不够明确，也需要用复合线角加以处理，转折加强后，视觉效果就会得到改善。

复合线角在加强形体转折的同时，还能够形成造型的装饰线。颜色釉类的艺术陶瓷，造型风格比较浑厚，加上圆味的复合线角，既能保持造型的风格特点，又能增强视觉上的形式感。

复合线角也可以作为纯装饰线，运用在造型上，将凸凹线角的起伏变化与软硬线角的不同感觉，有意识地组织在一起，可以丰富造型变化。无论用在无釉陶瓷器还是颜色釉陶瓷器上，都可以使造型更富有装饰趣味。（图 8-22）

应该看到，凸起为主的复合线角具有一定的体积感，但这只是一种感觉的倾向，在整体造型中不应具有明显的体积。凹进为主的复合线角虽然有一定的空间感，但在整体造型中不应占据过大的空间。所以在处理这两种复合线角时要掌握量的适度，不能把局部变化过于扩大，否则会影响整体效果。（图 8-23）

复合线角应用在陶瓷造型上的另一种形式是弦线，即在形体平滑的表面上，横向排列呈现并不显著的高低变化，重复出现在造型的显著部位，虽然并不能构成形体转折的印象，却能够起到丰富造型整体的作用。

由于弦线排列重复出现对造型有着不可忽视的影响，它加强了视觉的丰富性，具有一定的形式感。排列在一起的弦线，由于光影的作用，形成了有韵律起伏的表面，丰富了造型表面的变化。以软线角为主要特征的弦线，光影柔和，效果含蓄；以硬线角为主的弦线，光影分明，效果显著。如果试图在造型上强调弦线的效果，需要使线角处理得更加明显，反之则要减弱复合线角的转折，一切都需要从整体效果去考虑。

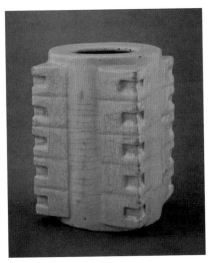

图8-22 龙泉青瓷琮式瓶 宋代
仿玉器造型的琮式瓶，四方转角自上而
下排列由复合线角组成的凹进的转折面，
丰富了造型的视觉效果

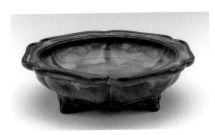

图8-23 钧窑花盆托 宋代
属于低矮形的厚釉类造型，边口的内外转
折部分强调线角的变化，表现造型的平面
形特征

一般的弦线是指每一条线都是同心圆周线。而陶瓷造型上的螺纹线，看起来与弦线相似，实际上是一条线盘旋而上，不是同心圆周线，从整体效果而论，也可归入弦线的范畴。弦线和螺纹线都是和轮制成型分不开的，这也是在工艺制作的成型过程中形成的；螺纹线是手工拉坯造型过程中，运泥手法顺势而上很自然出现的一种线型，具有一种引人遐想的趣味。（图8-24）

线角运用在白瓷、无釉陶和不透明釉的陶瓷上，线角与整体表面色泽一致，但在一定的光线下有不同程度的明暗变化，能够对造型的体面关系的表现产生影响。

线角运用在透明釉或半透明釉以及流动性较强的釉面上，凸线角处露出胎骨的颜色，凹线角处釉层较厚，是釉色本身的加深，出现较明显的色彩变化，效果明确而自然。无釉陶的线角变化是极其清晰的，因为没有釉层覆盖，线角裸露，处理时应严格合规，其中紫砂陶器最为典型，线角处理的形式多样，表现手法尤为精到，可称为典范。（图8-25、图8-26）

线角的应用不仅为获得优美的造型形式，而且还要考虑到对造型功能的影响，要适应人在使用陶瓷器具的触觉习惯，例如就茶壶而言，线角处在壶把手的捏拿和把握的部位，可以起到防滑的作用，适宜握拿在手中不易转动。壶嘴"流"的顶端处，向下翻转的线角，可以控制倒水时外缘不会流涎。

另外还应该特别注意到，线角转折与工艺制作的关系。明确的线角转折，不仅加强了形式美感，同时对陶瓷器物的坯体有一定加固作用，可以减少在成型和烧制过程中的变形。

通过对优秀的陶瓷造型作品中线的应用加以分析，总结造型设计过程中

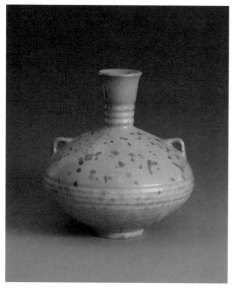

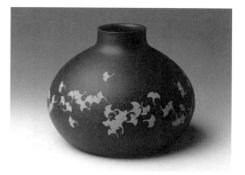

图 8-25　紫砂银杏叶纹贴花罐　杨帆设计制作
紫砂属于无釉陶,造型轮廓以清晰明确著称,边口的线角处理严谨规整、一丝不苟

图 8-24　无光色釉双耳弦纹瓶　杨永善设计
造型腹部与颈部重复的弦纹线,组成复合线角,与颜色釉结合,丰富了造型的表现力

对线的运用与线角处理的体会,可以感受到线在造型设计中的重要作用。注意对不同性质的线在具体造型中的把握,对线的长度、曲度、方向等诸种因素感觉要敏锐,特别是两种不同性质线的结合要谐调、适度。

借助于线的造型设计,在整个过程中,都不要忘记是在创造立体造型,通过线应该想到所能呈现的造型,不能停留在线所表现的效果阶段。学会运用线的概念实现陶瓷造型设计的方法和规律。

图 8-26　青瓷纹片釉花插　杨帆设计制作
纹片釉具有一定的流动性,边口和突起线棱上的釉层较薄,露出胎骨颜色,装饰效果显著

陶瓷造型的整体和谐①

和谐，

是美好事物的重要特征。

实现本身合乎规律的过程，

是和谐的本源。

真正的和谐，

恰恰是——

把相对立的、矛盾着的、有差异的因素，

经过独具匠心的处理，

达到——

一种新的结合关系。

一种相辅相成的、和谐的整体效应。

只有这种和谐，

才能产生美感，

给陶瓷造型以生命。

① 杨永善.论陶瓷造型的和谐[M]//北京工艺美术学会.北京工艺美术学会1987年年会论文选，1987.

当我们冷静地观察客观世界的物象时，如果用审美的观点去分析对象，就会发现诸多具体形象，或是各种抽象形态，无论是平面的，还是立体的，凡能够使人感到美观的，都有一条共同的基本原则，那就是在整体之中存在着一种和谐的关系。

从另一个方面也可以这样理解，由于和谐关系的存在，各种不同的物象（其中包括自然的和人为的），在一定程度上产生了美感。这种和谐的关系，从许多优秀的艺术设计作品、造型艺术作品中都可以感受到。

从新石器时代的磨制石器到现代的工业产品造型，从原始社会的陶器到现代的瓷器，在造型样式方面，都是自觉或不自觉地遵循着这样一条原则创造的，在形式上追求着一种和谐的关系。无论这些造型是单纯还是丰富，是含蓄还是直接，要想能够使人感到美，都需要具备和谐的条件，从而使单纯的造型不会单调乏味；丰富的造型不致流于繁缛琐碎。

广义的和谐，泛指事物和现象的各个方面，相互配合与谐调一致，在多样变化中达到统一。和谐在陶瓷艺术作品中的表现，是指构成的相关要素有机地结合，形体的各部分相互之间产生联系。和谐在室内环境中的表现，是空间布置和利用的相宜；在建筑外观的表现，是整体构成与各部分之间的比例相称，形体谐调；在绘画中的表现，是构图、造型、色彩，以及整体与细节的相互配合适宜得当。

一、陶瓷造型是功能、工艺与形式的整合

在陶瓷艺术的造型设计方面，和谐更有其深层的含义。由于陶瓷器具的属性特征，决定着构成要素的功能效用、材料技术和形式美感，三者之间的关系应该是谐调统一的。诸种因素应当各得其所，应规入矩，在相互融会中发挥各自的作用，这是最重要的和谐。在造型形式的具体处理中，局部与局部之间，局部与整体之间，都需要取得和谐，使整体获得统一完美的效果。（图9-1）

和谐是诸种美好事物的重要特征之一，在

图9-1　龙泉双耳青瓷瓶　宋代
造型主体和盘口以微曲线构成，
中间颈部以直线连接，线型变化
中有联系，达到整体和谐的效果

实现本身合乎规律的过程中，通过谐调整合，使各种因素相互融洽，从而达到和谐的目的。和谐是构成形式美感的重要条件之一，在陶瓷造型中具有举足轻重的作用。

在美学发展史上，古希腊哲学家毕达哥拉斯经过长时间的观察、分析，通过深入的思考，得出这样一个结论，认为"美就是和谐"。一切事物，凡是能够感觉到和谐关系的存在，就可能是美的或比较美的。毕达哥拉斯的贡献，在于指出了美的一个重要方面，也是起主导作用的方面，到今天仍然有其重要意义。继毕达哥拉斯之后的美学家们，进一步用朴素的辩证法阐述了和谐是对立面的谐调和统一，它产生于对立面的差别，应该从对立面的谐调或融合来理解和谐。

具有三维空间的陶瓷器具造型也不例外，和谐是构成陶瓷造型形式美的重要原则之一。和谐在陶瓷造型中的存在，乃是互有差别的局部或整体具体生动地结合而产生的。和谐是造型之间的一种关系，而不是造型本身所固有的性质。人们的知觉感受到和谐并形成一种观念，这是用审美观念去观察和理解生活和艺术的结果，反过来再应用于日常生活中，去认识和理解各种陶瓷造型，并在创新设计中加以应用，便可以获得比较好的效果。（图9-2）

人类早期的审美活动，最初依据的标准是对称、均衡等，这里面实质上都包含着和谐的因素，也可以说，这些标准可以促使所创造的对象产生和谐的关系。无论是作为一种审美观念，或是作为取得形式美的一条原则，和谐已经不是一个事物具体的、偶然的特征，而是由这些特征抽象出来的、普遍的、必然的规律。

同时还应该看到，和谐不仅是事物外部的联系，同时也包含着内在的联系，和谐虽然主要诉诸人们的感官，同时也潜入思维之中。所以说和谐既有直观的表现，也有潜在的渗透；既可以直接明确，也可以婉约含蓄。在陶瓷造型上，各种不同性质和不同程度的和谐，都是根据不同形体特征表现出来的。

人们对陶瓷造型的审美爱好是广泛的，各自有着不同的兴趣。陶瓷器具无非是日常使用，或是陈设装饰环境，用途虽然不同，但形式美感的和谐这一基本原则是不可缺少的，因为这是取得造型形式美的共同原则。由于在日常生活中，各种陶瓷器具的造型形式总是给人以直觉的感受，通过视觉和触觉产生作用，在人们的心理上引起反应，而和谐能够给人带来秩序、条理和

图 9-2 彩陶双耳壶 辛店文化
造型的颈部为反曲线，双耳的外形用正曲线与肩部交接，形成的空间与腹部实体对比，构成变化而和谐的造型整体

图 9-3 贴花狮子绣球陶罐 陈若菊设计制作
以泥条盘筑法造型，圆整中变化微妙；装饰纹样用泥条贴敷，形象生动，用纯手工技法表现，富有和谐悦目的意趣

稳定，达到心理上的平衡，并且潜在地产生一定的愉悦感。（图 9-3）

二、和谐是造型构成要素的匠心处理

和谐并不是要求在某一件陶瓷器具上，或是某一套陶瓷器具的配置和组合方面，单纯地追求造型形式表现相同性和一致性，从而否定差异性和矛盾因素的存在。真正的和谐恰恰是由于相对立的、矛盾的、有差异的因素，经过设计者独具匠心的巧妙安排和处理，达到了一种新的结合关系，相互之间产生了形式上的联系，相辅相成，构成了和谐的造型整体。

前面所说的这种和谐，在陶瓷造型中是有意义的，是必不可少的，只有这种和谐才能够产生美感，赋予造型生命。许多优秀的陶瓷造型之所以那么令人喜爱、耐人寻味，原因是多方面的，其中最主要的是在同一造型中，把各种因素的差别组织在一起，相互作用，相互融合，相互衬托，突出不同因素的个性，又汇集成为一个有丰富内涵的统一体，达到和谐的境界，同时给人以审美的享受。

陶瓷造型是由各种形体、空间、线型等因素构成的，如果每种因素之间不存在差别和对比的话，也就无和谐可谈。和谐是造型中矛盾对立的因素达

到联系和统一的结果。对陶瓷造型的欣赏，我们的视觉是在形体的各种因素的变化中寻求情趣和韵味，并且在这当中感受和被刺激，和谐则是使心理上达到平衡的重要条件。（图9-4）

陶瓷造型的处理，更多的是从矛盾的或是有差异的形体变化方面来求得和谐。如果矛盾的或是有差异的因素不能融合在一起，处于相互抵制或排斥的状态，陶瓷造型整体则不可能形成和谐的关系，也就很难获得形式美感。

对于和谐的认识，不能一成不变地对待，更不能采取绝对化的方式，而应根据不同的情况有所区别。在处理某些造型时，可能比较多地强调形式之间的接近、形体上的联系；也可能是强调形式上的显著变化，通过寻求内在的联系，也同样可以达到和谐的效果。

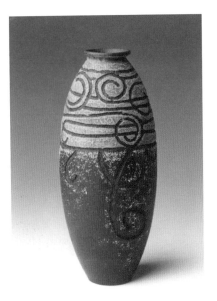

图9-4　紫砂流云橄榄瓶　杨帆设计制作
利用两种坯料的颜色变化，随心刻画线纹，形成比较自然的装饰构图，表现云卷云舒的诗意

古希腊的哲学家赫拉克利特认为，"看不见的和谐比看得见的和谐更好。"他把和谐的实质说得更透彻，再结合那些最优秀的陶瓷造型来分析，可以使我们理解到，各种造型因素的结合应该是很自然的，绝对不可以牵强附会；相互之间的关系不应是一览无余的，而应是含蓄蕴藉的。那种过于简单化的表面和谐，是对和谐的粗浅解读，只能使人感到单调和枯燥，甚至产生造作之感，不可能表现出很好的艺术效果。

陶瓷造型的和谐，最重要的应该是形式结构与功能效用的谐调。这就明确规定了造型的外部形态要明确地、直接地体现自身的功能效用。陈设性的艺术陶瓷与生活中所使用的日用陶瓷，在造型的形式特征上应该很容易地被区分开来。

对于各种不同功能效用的日用陶瓷，从造型特征上能够大致看出是做什么用的，以及是怎样使用的。这样去要求陶瓷造型与功能效用谐调一致是十分必要的。因为只有这样，陶瓷器具才会更好地发挥作用，给人们的生活带来方便。

图9-5　白瓷云纹配套茶具　现代

单纯的卵形壶体，为了获得相应的视觉效果，壶体刻画流云纹装饰，壶把和盖顶以云形表现，在变化中寻求联系，达到整体的和谐

陶瓷造型设计的目的，很重要的一点便是要最大限度地体现对人们的关怀，而不是给人们造成使用不便。如果设计者的新作品，让人弄不清到底是干什么用的，需要去猜测，那是不成功的。当造型的形式与功能不谐调时，就会产生这种现象，也会影响到造型的美观。陶瓷造型功能上的改进，如果是合理的话，它的形式并不会使人产生误解，反而会以自身明确的结构形式展示它的功能效用，造型形式与功能效用形成新的和谐关系。

摞叠式的茶杯造型，就是以自身的形体特征告诉使用者，相同的茶杯是能够相互摞叠起来，是为便于存放而设计的。通过使用新设计的陶瓷产品，人们开始认识它的合理性，并感受到，由于新的功能效用，造型形式产生了变化，产品的整体呈现了新的和谐关系。（图9-5）

在陶瓷造型设计中，应该尽量避免那种功能效用与造型形式结构不和谐的现象。例如那种把不同功能效用的两种造型生硬地结合成为一种造型，比如把盖罐的造型设计成长颈花瓶的形式，罐子的口部与盖子相衔接处，恰好是花瓶轮廓的肩部，由于盖子过高，盖合之后很不稳定。这种造型作为罐子来利用，容量有限，也不方便，功能上受到花瓶形式的制约。如果把它作为陈设性的花瓶来布置房间，却又要顾及罐子盛装物品的功能，形式变化、比例关系、容量大小，也同样受到不必要的限制。这类造型本身就存在着一种不和谐，流于不伦不类，也不能很好发挥两种不同造型的特点，各自特点相互抵消，减弱了陶瓷器具的作用。

各类陶瓷造型的形式结构，并不是不可以改变的，如果新的造型设计要改变原来造型的形式结构，应该考虑到必须使功能效用和形式美感产生合理

的变化，造型形式与功能效用之间，还应该保持着和谐的关系。不能用生硬的简单化的方法改变造型的形式结构，那种多余的、没有意义的甚至影响主要功能的形式结构变化，不应该成为造型设计的内容。

曾经有人试图在酒具设计中采用两个对称的壶嘴，去掉原来的把手，认为这壶嘴可以同时当作把手，用起来方便。其实不然，用壶嘴代替壶把，并不符合用手拿以及倾倒的使用要求，拿起来必然不会舒适、方便甚至可能烫手。如果要想使壶嘴便于握拿，按照把手的功能去改变壶嘴的结构和形式，却又会影响壶嘴出水的功能。这两者的关系是矛盾的，造型形式创新时，不同功能效用的构件是无法相互替代的。酒壶上安装上两个对称的嘴，表面形式上好像是对称和谐的，而实质上是违背造型功能的原理，既不会获得优美的造型形式，更不会具有良好的功能效用。

三、相辅相成是造型整体构成的关键

日常生活中经常使用的陶瓷器具，造型形式结构不宜太繁复，过于复杂的形式变化和结构关系都容易和功能效用产生矛盾，产生不和谐。另外，对工艺技术片面的追求，如不切合日用陶瓷应用的实际情况，片面地追求瓷胎的薄巧，不能保持瓷器相应的坚固程度，在日常应用时容易破损，或是给人的心理上带来不安全的感觉，也是一种不和谐的表现。日用陶瓷器具造型时保持胎体的合理厚度，才是一种真正的和谐。

陶瓷器具所应用的工艺材料和造型形式之间也存在着和谐的问题。陶与瓷的材料种类是极其丰富的，不同的陶瓷工艺材料，外观的效果也各不相同，有的坚实、细腻，有的疏松、粗糙，有的光润、挺括，也有的毛涩、无光。这些外观效果不同的工艺材料，不仅在理化性能方面有所差别，而且给人们的直觉感受也不同，所以不同

图 9-6 黑陶凤纹尊 陈若菊设计制作
利用黑陶研光面与无光面的对比效果，衬托出凤凰展翼的装饰主题，运用同一种材料的不同质地表现，取得和谐的效果

图 9-7　白瓷提梁茶具　杨永善设计制作
为博物馆来宾接待室设计的茶具，模拟原始陶器马鞍口的造型结构，以求与环境有所联系，达到和谐的效果

种类的工艺材料，应该有与其特点相谐调的造型形式和风格特点。（图 9-6）

进行陶瓷造型设计时，在应用工艺材料方面，应该明确地认识到，每种材料都有与其相适应的造型特点：瓷器有瓷器的造型格调，陶器有陶器的造型风貌。同是瓷器，细瓷和粗瓷的造型也有所区别。同是陶器，紫砂陶和粗陶造型相差甚远。各种工艺材料有各自的形式语言和造型特点，是不能够相互替代的，也不能表面化、简单化地改变其特点。陶瓷造型设计就是要充分发挥不同工艺材料的特点，寻求与材料特点相适应的造型形式语言和艺术风格，最后才能够达到材料和形式的和谐统一。

这里以最典型的细瓷与粗陶的造型相比较。细瓷造型规整、严谨、秀巧、光挺、精确；粗陶造型自然、粗犷、浑厚、朴拙、含蓄，二者在造型风格方面大相径庭。形成两种截然不同风格的因素虽有很多，关键还是造型材料必须符合自身的理化性能和其给人的心理感受。这是人们在长期设计、生产、使用过程中的认识和总结，是切合实际的，也是最具人性化特征的。（图 9-7）

陶瓷工艺材料种类之多不胜枚举，而每种工艺材料都有自己的造型特点。当我们在看细白瓷、骨质瓷、象牙瓷、普通瓷、青釉瓷、色瓷时，只要认真分析，会从这些瓷器的造型特点方面找到细微的不同之处。陶器造型更是比较突出，粗陶、釉陶、精陶、紫砂陶的造型都是各有特点的。从最容易忽略的造型细部处理方面着眼，可发现不同材料所表现的特点各不相同。粗陶造型的边口比较浑厚圆整，细瓷造型的边口相对比较薄巧精致。造型的局部处理也包含着工艺材料与造型形式的和谐关系。

陶瓷器具的胎体厚度不只与所运用的工艺材料紧密相关，而且直接关系到自身的功能效用。家庭日常使用的茶具和餐具人们多选用胎体的厚度适中者。快餐店或长途旅行的车船上多选用厚胎瓷或是炻器材料，耐磕碰、不易

破碎，给使用者以安全感，而且便于清洗和运送。使用需求决定了不会选择精致的薄胎细瓷器。胎体薄巧精美的细瓷器，适合作为欣赏陈设的艺术品，或偶尔作为赏用结合（如工夫茶）一类的用具，不适宜用于日常生活的餐饮用具。博物馆陈列的清代雍正薄胎彩绘细瓷碗，显示着中国制瓷工艺的高度水平，精美绝伦的技艺给人以审美情趣，却并不是日常使用的陶瓷追求的目标。如果在普遍使用的日用陶瓷设计和生产中片面地追求瓷器的薄巧透明，其效果是事与愿违的，是不符合事物发展规律的。陶瓷造型设计的追求，最终应该是达到物尽其用，保持日常生活的整体和谐。

四、整体和谐是造型形式美的本源

陶瓷造型的构成要素之间的和谐关系，是形式美感表现的基础。如何取得形体各部分之间的和谐？从下面几方面分析，可以总结规律和方法，运用在具体的造型设计中，结合实践去感知，会加深体会和认识。

多体量的陶瓷造型，在处理形体之间的关系时，应尽量避免把两个体量相近的形体结合在一起，更要避免把体量和形态相同的形体结合在一起。因为完全相同的或是过于接近的形体重复，没有形式的变化，只能表现为等同性，并不会形成造型形式美的和谐关系。相同的或太相近的形体，没有主从关系，只能产生相互削弱和相互排斥的关系，不容易产生美感。

如果我们把两个大小相同的圆球体结合在一起，构成一个造型，这时我们会发现，虽然是多体量的造型，但使人感觉单调、呆板，整个造型缺少必要的变化，更谈不上形成和谐的关系了。当我们注意自然界中植物的果实，例如葫芦是由近似的两个球体组成的，但在体量关系方面主从分明，有明显的大小变化，还有形态的差异，因此整个形态是比较美观的，整体关系也十分和谐。中国传统瓷器的葫芦瓶造型，正是因为比较好地吸收了自然界的创造，形体之间的大小变化产生了相互对照和衬托关系，达到了整体和谐的效果，一直为人们所喜爱。

如果把两个形态不同、体积大小相异的形体结合在一起，甚至是圆柱体和方柱体的结合，尽管从外形上看，形体之间很少有相类似之处，相互之间缺少联系，但由于主次关系分明，主要成分占绝对优势，同样能够形成和谐的效果。宋代龙泉窑青瓷琮式瓶，就是方柱体和圆柱体穿插结合构成的造型，

图 9-8　潮州穹顶朱泥壶　杨永善设计
运用传统手工技艺成型，造型主体与构件的
结合都以曲线为主，形成圆润和谐丰满的视
觉效果

以方为主，方圆结合，成为传统陶瓷造型的范例。

正如常见的一些轮廓线为曲线的罐子，主体呈球状，口部或足部为短直线构成，主次分明，产生一定的对比效果，也能取得比较好的和谐关系。还有以圆球体为主的造型，口部平面形为方形，立面形的轮廓线以曲线为主，由于曲线占优势，中间以过渡的方式结合在一起，整体效果也可以和谐。单纯利用陶瓷造型的轮廓之间的线型变化和联系，也能够获得整体和谐的效果。

最常用的处理手法是采用性质相类似的线型，如果同是曲线，则在曲度和线段的长度方面，强调占优势的部分，形成一定的对比变化中的和谐效果。（图 9-8）

利用性质相类似的线型处理的陶瓷造型，还可以采取正曲线与反曲线之间的结合，构成既有对比变化，又有谐调统一的效果。虽然从造型立面形的轮廓线上来看，都是属于曲线性质的线段，但在立体造型上表现出来的形态有着极大的差别。曲线的表现形式不同，正曲线表现为向外鼓起，反曲线表现为向里收进，由这样两种线型构成的陶瓷造型，呈现不同方向的起伏变化，同样需要有主从关系，否则不会形成和谐的造型。

性质完全不同的线型，结合在一起构成陶瓷造型时，也可以运用连接的手法处理。比较简单的方法是两种线之间逐步过渡，连接要求顺畅光洁，没有任何转折和起伏出现，成为贯通一气的线。正因为如此，在形体上看起来是一个完整的统一体，表面自然过渡，连接顺畅挺括，整个造型变化很明确地表现出和谐的关系。（图 9-9）

对待由性质完全不相同的线型构成的造型，在形体的主要部分线型还不能占绝对优势时，为了取得和谐的关系，可以采取改变为辅部分线型的性质，使之趋向于另一种线型的性质，令其两种不同线型的主次关系明确，同时相互之间有一定的联系，从而使造型达到一种很直观的有对比变化的和谐。

运用曲度不同、方向相反的曲线构成造型，应重视正曲线与反曲线连接

图9-10 黑陶双耳罐 汉代

罐的腹部与双耳用过渡顺接的方式结合，形
成构件与主体虚实对比的效果，连接的方式
加强了造型一体化的感觉

图9-9 花苞两色陶瓶 杨永善设计

多体量的造型构成，相互连接的部位，既保
持结合部位的合理，又追求变化中的自然顺
畅，以达到和谐的效果

的顺畅，谐调线的曲度变化，控制不同曲度线段的长短，关注所构成造型的
外部轮廓和内部空间，以获得造型和谐统一中的丰富变化。（图9-10）

　　上面仅就几个主要方面来谈陶瓷造型的和谐，其他诸如所利用的工艺材
料的质地和色彩，造型的实体与空间的变化，也都需要和谐。优秀的陶瓷造
型设计，总是把复杂的多种因素谐调起来，达到既有变化又有统一的效果，
赋予造型的和谐关系以丰富的内涵。

陶瓷造型与装饰的关系①

远在新石器时代的早期，人类从事的最重要的造物活动——制作陶器便揭开了序幕。制陶必然要有形，因而产生了陶器造型，我们之所以在这里不称其为"器形"，主要强调造型是创造出来的器物样式。

造型，也称作样式，是陶器存在的最基本形态，是通过运用材料和技术塑造成型的。造物首先追求的是符合使用要求，同时自觉或不自觉地依照美的规律去造型，很自然地流露出一定的审美特征。

制陶目的是造物成器，器物首先必须要有形，也就产生了所谓的造型。陶器造型产生之后，装饰是相随而生的。在制陶成器的过程中，手工操作形成了有意味的痕迹，具有一定的装饰效果。不同的成型方法形成不同的纹路，诸如手印纹、指甲纹、戳印纹、划线纹、绳纹、弦纹，以及陶拍上的回纹，都有比较具体的表现。（图10-1）

可以说陶器在成型为具体造型样式的同

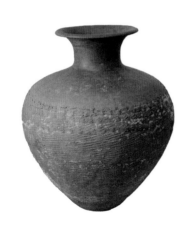

图10-1　拍印篮纹红陶壶　齐家文化
原始陶器在成型过程中，为使坯体泥料致密，用陶拍对坯体拍打留下印纹，成为早期的装饰，印纹尚属无序状态

① 杨永善.陶瓷造型与装饰的关系[J].装饰，2000（1）.

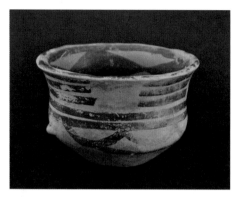

图10-2　断续横纹彩陶盆　马厂类型
先民最初发现和利用黑彩描绘装饰，从简单的断续线纹与连贯的条纹结合，潜意识地追求变化，开始初步具有审美特征

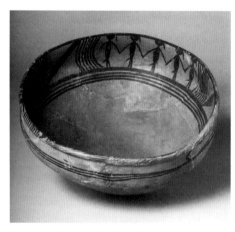

图10-3　彩陶舞蹈纹盆　马家窑文化
彩陶装饰的描绘，从简单到丰富，以至表现人物活动，装饰部位的确定、装饰构图的安排，都在追求合理的过程中趋向规范

时，也产生了最初的"装饰"，由此作为起点，进一步发展产生了描绘方式的彩陶装饰。彩陶装饰是由最初的简单描画方式发展为丰富绘制方式。在装饰的演进过程中，为了加强视觉效果，利用不同颜色的黏土或矿物质材料作为颜料，绘制出装饰纹样，创造了彩陶艺术。造型与装饰完美结合，构成了完整、独特的艺术创造。（图10-2）

原始陶器在成型过程中，从比较单纯的技术制作到有意识地装饰加工，器物的造型与装饰很自然地结合在一起，呈现完整的视觉效果。"器物装饰在艺术起源中的地位很值得重视，因为它是实用功能和审美表现的统一，也就是从实用器物向纯粹审美的艺术过渡的一个重要环节，而这一环节正是历来艺术起源问题所要探索的根本问题之一。现今仍可以看得到的原始时代的装饰艺术，首先是出现在大量实用器物上。人利用自然物质材料制作日用器物，给无形式的自然材料以形式，原始工艺的简陋性强迫它的设计者，充分利用器物的整体外形的内在可能性，这种可能性实际上和装饰图案一样，它是没有极限的。装饰服从实用，这是无声的格言。"[1]（图10-3）

关于陶瓷器物的装饰，可以理解为两种表现方式：一种是明确的，另一种是含蓄的，二者对器物的整体表现都具有不可忽略的作用。

[1]　朱狄.艺术的起源[M].北京：中国青年出版社，1999：197-198.

明确的装饰，特点是为了加强器物整体的表现力，采取点缀美化的方法，在器物表面进行描绘、刻画或塑造，直接诉诸视觉感官。最为熟悉的装饰有图案装饰、绘画装饰、贴塑装饰等。

含蓄的装饰，主要是指那些不是专门为了装饰但具有装饰效果的痕迹，多为抽象的点或线、器物表面的纹理、造型细部的变化、材料质地的处理，视觉效果并不显著，但能引发潜在的审美意味。

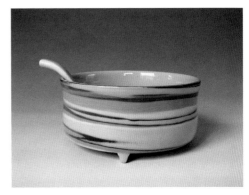

图10-4　绞胎青瓷汤盆　杨帆设计制作
利用两种不同颜色的泥料，混合后拉坯成型，出现变化多样的自然纹路，形成特殊的装饰效果

陶瓷器具的"表层"在制作过程中，不同泥料的混合，从自然形成的颜色变化，到人为有意加工的纹理与图形，凡有助于加强造型整体效果的成分，都可以称为广义的装饰。（图10-4）

通常人们对装饰的狭义理解，一般是指"画面"而言，认为只有具象的人物、花鸟、山水，以及几何纹样才算是装饰。对于那些没有"图画"和"纹样"效果的构成部分，人们不认为是装饰，这是因为没有深入认识装饰的含义，潜在的装饰因素被忽略了。

一、造型自身的形式感是首要的

陶瓷器物具有独特的审美特征。无论是实用性的日用陶瓷，还是陈设性的艺术陶瓷，构成其整体效果的因素是多方面的，这里既有功能的合理形成潜在的美感，也有材料和技术运用与发挥显示的工艺美，更重要的是造型与装饰结合呈现的整体的形式美感。

陶瓷器具的美感最主要的是由造型和装饰两个方面构成的。造型决定着陶瓷器物的基本形态；装饰则起着加强整体的形式美感的作用，或是在一定条件下，装饰以造型为载体，表现特定的内容和意蕴。

远在新石器时代，人们发明制陶技术的时候，主要着力于如何把黏土制作成陶器，以便满足实际生存的需要。当时成型技术还处在很幼稚的阶段，

无法追求有意识的装饰，即使在成型过程中，留下一点有意味的痕迹，也许是无意为之，但可能会引起制陶者的联想。

从最原始的陶器中，我们看到的成型制作还是比较粗糙的，多是一些没有装饰纹样的素陶。但是，随着制陶技术的进步、审美意识的不断提升，成型过程在陶器表面留下有意味的痕迹，给先民们以启发。制陶者开始有意识地在器物表面进行装饰，或是刻线，或是描绘，或是贴塑，装饰手法是多样的，成为当时陶器的美化手段，彩陶是其中最具代表性的制品。

从陶器表面出现装饰纹样开始，也就出现了造型与装饰结合的关系，由此发展而来，二者表现出多种形式的结合，同时也就开始形成自身的规律。造型与装饰结合得适宜相称，会使人感到自然融洽，整体和谐、完美。

总之，陶瓷器物的造型与装饰是形式要素的两个方面，通过设计和实施工艺制作，结合成为一个整体。设计中需要建立整体的观念，即便是单独承担造型设计工作，或是为已经完成的造型承担装饰图案的设计，同样必须考虑到整体的效果。设计造型应顾及如何进行装饰，设计装饰则应考虑如何适应造型与材质的特点，二者应该始终相互关照，统筹安排，才会取得统一和谐的整体效果。

二、装饰从属于造型的形式与意蕴

陶瓷造型自身具有一定的形式感，也就是所谓装饰特征。造型的形体变化、比例关系的调整、边口和底足的局部处理、构件的形态塑造等，诸多方面的因素都可以形成装饰效果，使造型整体的特征得到充分的表现。

陶瓷造型自身的装饰性与装饰纹样截然不同。造型的装饰性主要是指造型本身表现出来的一种特质。这种特质在有些造型形式上表现得比较显著，在有些造

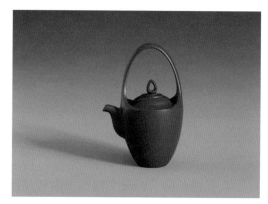

图 10-5 谐趣朱泥茶具 杨永善设计
壶体与提梁之间的实体与空间的对比变化，盖顶与壶体近似椭圆的重复手法运用，构成了造型的装饰效果，也可以称为形式感

型上表现并不突出，可以说这种特质是造型形式美感的一种反映。造型具有装饰性的陶瓷器物俯拾皆是，如新石器时代的陶鬶、东晋德清窑黑釉四系壶、宋代钧窑瓷器花盆、清代颜色釉瓷器的瓶与尊一类，都比较突出地表现出造型自身装饰性的特征。这类造型特点是整体和谐，视觉效果丰富，其中有的没有装饰纹样，借助于造型表面的釉色或材质的表现力使欣赏者得到视觉的满足。

单一颜色无釉陶瓷器，通体一色，单纯、光洁，没有装饰纹样，而是通过处理造型的空间虚实对比变化，或是运用体量变化，加强形式感，具有一定的装饰效果。（图10-5）

图10-6　白釉暗纹宝相花扁瓶　明代陈设性陶瓷的造型设计，应考虑安排相应的装饰部位和面积，便于展开纹饰，深入加工刻画，精致入微地表现，供人尽情欣赏

陶瓷艺术设计应该注重造型自身的"装饰性"，同时要适度把握，既不能忽略无视，也不能过分强调，更不能画蛇添足，重要的是恰如其分。以实用为主的日用陶瓷造型，在符合功能效用的前提下，还要注意比例的调整、线型的变化、细部的处理，造型整体关系处理要谐调。如果在任何方面设想和计划不够周密，都会致使造型显得呆板僵滞，或是烦琐累赘，甚至会给装饰纹样的结合带来困难。（图10-6）

陈设性的艺术陶瓷设计，更应该注重造型自身的装饰性，特别是那些以颜色釉为装饰工艺材料、没有纹样装饰的陶瓷器，就更应该适当地强调造型的装饰性，也就是加强造型形式感，才会取得比较好的艺术效果。至于那种以表现装饰纹样为主的陈设性艺术陶瓷，不能过分强调造型的装饰性，要给予装饰纹样或装饰绘画充分表现的余地，使其能够展示装饰构图和表现的内容。

三、发挥材料和技术的装饰作用

在陶瓷器物的造型与装饰的关系中，一般情况下所说的装饰，主要是指装饰图案或装饰画面而言，而容易忽略那些不是图案或画面却具有装饰效果

图 10-7　汝窑粉青釉洗　宋代

颜色釉不仅对瓷器表面具有覆盖作用，也是一种装饰材料，优质的颜色釉比较适合单纯的造型，更能显示其优美的色彩与质感

的造型表面处理。

陶瓷装饰效果的形成因素是多方面的，广义的陶瓷装饰不应局限于纹样和画面，这两类装饰只是构成视觉效果的主要方面。除此之外，装饰还应包括利用材质处理的表面效果，如颜色釉的运用、成型过程中匠心的痕迹，以及烧成窑火气氛造成的不同效果等。总之，在工艺制作过程中留下的痕迹构成有意味的视觉效果，都可以纳入装饰的范畴，在设计制作中加以利用，发挥独特的艺术表现力，正因为如此，陶瓷才会获得"土和火的艺术"的称号。以往研究陶瓷装饰，大多主要关注的是装饰纹样设计，或是绘画表现形式的移植，虽然这也是不可或缺的构成装饰的类型，但是要全面地认识陶瓷的装饰艺术，就不应该忽略一切具有装饰意义的方面。

釉的发明最初是为了使陶瓷器物表面光洁，防止液体物质渗漏，加强胎体的坚实程度。在釉的运用过程，发现在陶瓷器物表面施釉，还可以起到美化的作用。特别是颜色釉的出现，使匠师更加重视和利用釉的装饰作用，于是有一些陶瓷器物用釉色与造型结合，取得了很好的艺术效果。在中国陶瓷发展进程中，宋代的颜色釉瓷器最为杰出，明清两代的颜色釉瓷器堪称经典。（图 10-7）

陶瓷釉的发明之后，又陆续出现了多种颜色釉，不仅有高温颜色釉，还有低温颜色釉；有光亮如镜面的釉，还有含蓄温润如玉的釉；有浑厚凝重的釉，也有纯净澄澈的釉。运用色釉装饰陶瓷器物，有的釉色装饰通体一致，也有的釉色变化丰富多彩。

图 10-8　钧釉鼓钉瓶　杨永善设计

利用钧釉在器体表面的流动，产生釉色的渗透与混合变化，釉面与裸露的胎面形成质地对比，产生丰富自然的艺术效果

陶瓷器物利用釉的工艺特性，通过高温烧成的变化，可以形成独特的装饰效果。在对坯体施釉时，可以使底足之上的部分露胎，釉层在烧成的高温作用下流动，纹路变化自然，在造型的表面形成胎和釉的质地对比，具有笔墨酣畅、淋漓尽致的装饰效果。（图10-8）

陶瓷釉料在烧成冷却时，由于胎和釉的收缩系数不同，釉面会产生开裂，出现自然生成的纹路，有疏有密，这本应属于工艺的缺欠，但被能工巧匠利用，把颜料或墨色渗涂到细细的釉层裂纹中，称为纹片釉，开片纹路疏密不同，密者称鱼子纹，疏者称蟹爪纹。根据烧成出窑釉面开裂的先后渗涂颜色，出窑冷却时第一次出现釉裂，先涂墨色为铁线；待过段时间第二次釉面开裂时，涂茶色为金丝线，这也就是著名"金丝铁线"的青瓷装饰，借助工艺过程出现的状况，加以匠心的处理，形成自然而然的装饰效果，散发着典雅的书卷气。（图10-9）

图10-9 官窑青瓷纹片釉瓶 宋代
利用胎与釉冷却时收缩率不同，出现釉面开裂，形成变化自然的纹片线，效果极其丰富，成为一种特殊的装饰，文气而雅致

施釉方法的多种多样，浸釉、淋釉、涂釉、喷釉、点釉等，以及不同釉层的叠加，烧成后呈现的视觉效果丰富多彩，可以呈现风格迥异的色釉装饰。总之釉色具有很丰富的表现力，不同釉的结合利用产生丰富的效果。高温烧成条件下的流动和窑变，都会出现多样化的装饰效果，有的淡雅含蓄，有的绮丽绚烂，也有的淋漓尽致，变化万千，成为中国传统陶瓷装饰艺术中很重要的构成部分。

新石器时代制作原始陶器时，成型过程使用木制或陶制的工具进行拍打，以使胎体更加致密。为了加强拍打成型的功效，在陶拍上刻出排列整齐的线棱，或是在陶拍上缠绕麻绳，以利于拍得更加坚实，同时在器物表面留下线纹或绳纹。由于排列变化有致形成装饰效果，出现一种很自然的美。这种美感的产生是纹理效果的作用，如果在同一件陶器上，把未经拍打或砑磨过的光滑表面，与拍打过有纹路的表面组合在一起，产生对照的效果，视觉印象则更丰富。这种利用表面肌理形成装饰效果的方法一直沿用至今，不仅应用

图10-10　小口细颈锥刺纹壶　仰韶文化
研究者分析这种陶器装饰的产生，初始是为
了捧拿时防滑，拍印纹或锥刺纹的作用一方
面是为实用，另一方面也有一定的装饰效果

在大件陶器成型，还在现代陶艺创作中发挥很好的作用。

新石器时代的陶器装饰有许多都是与工艺制作分不开的，印纹陶拓展了装饰的含义，同时在陶器上出现的锥刺纹、指甲纹、戳印纹、刻线纹、压印纹、篦纹，以及在陶拍上刻出多种纹理等，使印纹变化更具意趣。

处在最原始状态的陶器装饰，虽然手法很简单，但在逐步走上有意识地美化陶器的道路，装饰纹样也开始出现了。原始陶器的印纹处理最初可能还与实用功能有所联系，印纹增大了表层的摩擦力，可以起到防滑的作用，更利于用手捧拿。（图10-10）

从陶瓷艺术的发展历史来看，手工艺制作的陶瓷器最明显地保留了成型过程形成的外观效果，如拉坯成型的弦纹、捏塑按压出现的局部变化，在今天都被人们有意识地加以利用和发挥，在陶瓷设计或陶艺创作中成为一种装饰形式。

现代工业生产的日用陶瓷或艺术陶瓷，其工艺制作是严格地依据生产程序，通过模具和机械加工完成的，生产出光洁规整陶瓷产品。现代日用陶瓷装饰，为适应大批生产的需求，完全脱离了手工彩绘的方法，利用科学技术的成果，以多种方法设计印制瓷用贴花纸，用在釉上或釉下装饰。还有丝网印花纸和转移印花多种装饰方法，结合中国绘画和图案的表现方法，不断设计出风格独特的陶瓷装饰，为中国现代陶瓷的发展做出贡献。

四、造型与装饰的风格谐调

对一件完整的陶瓷器物而言，造型的整体与局部的风格应该是谐调的，造型的基本形态和表面的装饰处理也应该是一致的。在陶瓷艺术设计领域里，无论是日用陶瓷还是艺术陶瓷，造型与装饰风格始终是追求谐调一致的。虽然造型和装饰是两个不同的方面，表现形式也有着本质的差异，各自都蕴含

着各自的表现力，可以呈现不同的形式特点，所以在处理二者结合的关系时，应该特别注意风格的谐调一致。

磁州窑系的民间瓷器，基于材料和技术形成的风格特点是多样的，有豪放的，也有严谨的；有粗犷的，也有委婉的。造型风格虽然有差别，但终归是统一在陶器造型的一个基调中，让人一看就确认是陶器本身的风格。陶器的装饰必须适应造型的风格，设计中应考虑如何顺应造型的特点，寻求装饰与造型风格的统一，二者结合形成陶器的形式语言。（图10-11）

瓷器与陶器相比较，虽然各种瓷质所利用的工艺技术比较相近，但不同种类的瓷器，同样显示出各自的特点，只是不同于各种陶器之间的差异那样显著。瓷器造型的突出特点是精致、秀巧、挺拔、规整，给人突出的印象是加工制作精致，所表现出来的是条理性和秩序感。无论普通瓷还是高级瓷，造型风格都是属于严格规整之列的。（图10-12）

瓷器的装饰设计有着明确的针对性。造型精致的细白瓷，用粉彩或釉下五彩装饰，相互衬托，整体风格统一谐调，形成严谨秀丽的风格特点。倘若用北方铁锈花装饰，细瓷会使人感觉变粗糙了，使欣赏者感到不适。民窑粗瓷器的装饰设计，用简洁豪放写意笔法的民间青花装饰，淳朴而自然，格调一致，具有自然淳朴的艺术表现。

图10-11　磁州窑铁锈花鱼纹钵　宋代
用类似写意国画笔法绘制鱼草纹，结合刻画手法表现，黑彩上的白线，突出鱼的特征，风格淳朴自然

图10-12　珐琅彩花卉瓶　清代
薄巧玉润的细瓷造型上，描绘精致秀美的装饰纹样，二者的结合相得益彰，创造了景德镇瓷器艺术的又一高峰

但是，如果把瓷器的装饰工艺运用在陶器上，会产生极不相称的效果。例如清代末年，宜兴紫砂茶壶曾出现过用粉彩装饰，在无釉陶的表面绘制粉彩花卉或挂窑彩，紫砂陶优美的质感被覆盖了，粉彩秀丽的纹饰却显得粗糙，其效果是陶不像陶，彩不像彩，完全失掉了自身的特点和表现力。

陶器和瓷器的装饰工艺类型不同，表现手法丰富多样，进行装饰设计必须考虑到对造型的样式和材质的适应性。在处理造型与装饰结合方面，应该根据所设计课题的内容选择适宜的材料，确定有效的装饰手法，表现整体的风格特点。

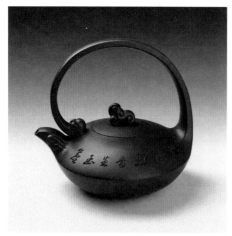

图 10-13 雪浪提梁茶壶 鲍志强设计制作
紫砂装饰以陶刻为主，题材多为国画和书法，巧匠以刀代笔，刻写的字迹具有金石的意蕴能给人以美感的享受。（图 10-13）

宋代北方民间陶瓷器的刻花装饰，造型与装饰的结合自然生动，透着北方的乡土气息。清代珐琅彩绘瓷器，造型和装饰都是那么细致、规整，形成的风格是婉丽、秀美。宜兴紫砂陶刻的金石书画装饰，与古朴典雅的造型结合，韵味相近，格调一致，真可谓是相辅相成，相得益彰。造型与装饰的结合应该是很贴切、很准确的，给人以恰如其分的感觉，二者的结合是不能牵强附会的，凑合则不可

五、造型与装饰结合的主从关系

在通常的情况下，陶瓷器的造型与装饰二者的主从关系是十分明确的。造型是首要的，是起主导作用的，装饰是从属的，是从属于造型的，二者结合构成整体效果。设计构思要根据造型的特点来考虑装饰的适应性，实用性比较强的日用陶瓷在这方面表现得更为突出。具体的使用要求决定了日用陶瓷造型的基本构架，形式美的处理是在造型基本结构的制约下进行的。

在实际工作中，日用陶瓷设计，例如一套茶具的整体设计，在造型不变的情况下，可以考虑多种装饰方案，变换着装饰手法来适应造型的特点，尽力创新推出多种茶具设计的新产品。因为一套茶具的造型更新，所投入的人

力和物力是比较大的，周期也比较长，而在造型不变的情况下，新的装饰设计投入生产是很方便的，并且能够给消费者以新鲜的感觉。所以用多种装饰去适应造型，也体现了以造型为主，根据造型的特点来设计装饰，在陶瓷的设计和生产中，体现出造型是具有决定性作用的。

但是，也有一些相反的情况，因为有时会遇到先有了特定的主题性的装饰，而后要求在造型设计时考虑适应装饰的特点，要在造型上体现安排相应的装饰面（装饰部位），以便于表现预先确定的装饰画面或纹饰。这种由于装饰在先，要求造型根据装饰特点考虑形式结构，反映了造型与装饰主次关系变化的另一个方面，多是属于陈设性陶瓷的。

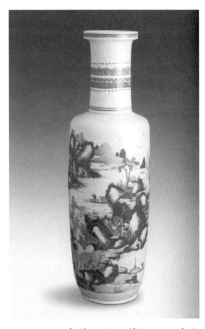

图 10-14　青花山水纹棒槌瓶　清代造型类似洗衣用的木制棒槌，主体轮廓为微曲线，挺拔圆整，适宜彩绘装饰，类似转动的横向山水画卷轴

纯欣赏性的艺术陶瓷，特别是那种以表现装饰形象为主的陶瓷器，在特定的要求下，造型有时要服从装饰的要求，在造型的处理方面，要考虑给装饰以充分表现的空间，适合于描绘或刻画的装饰部位。清代瓷器中的方棒槌瓶造型是比较典型的例子，瓶的主体为四方形柱体造型，四面都是类似于国画条幅的平面，就是为了彩绘装饰而设计的。

清代彩绘陈设瓷器，主要是为了欣赏瓷器的绘画艺术，为了使装饰构图连贯衔接，设计出平面形为圆形的棒槌瓶造型，瓶身造型呈圆柱体，适于国画横幅连贯的构图表现。（图 10-14）

六、装饰构图与造型部位选择

在陶瓷器上进行装饰，必须选择在造型最适合的部位，同时还要考虑装饰面的形状，这也就是所谓的装饰部位和装饰构图的确定，二者都是至关重要的。

从彩陶最初出现装饰纹样时，人们首先便意识到装饰是为了给人看的，

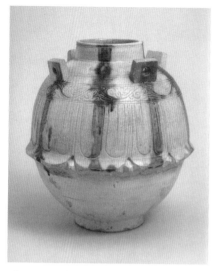

图 10-15　黄釉绿彩瓷罐　北朝
造型饱满的圆罐，最大直径之上的显见部位，有浮雕垂瓣纹附加刻线表现，从口部与肩部滴流的彩釉，相互衬托，耐人寻味

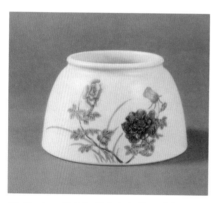

图 10-16　釉里红花卉太白尊　清代
底径比较大的瓷器，造型足部的面向外展开，装饰纹样可以安置在器物的下半部，装饰部位要根据造型特征决定

因而把装饰纹样都画在造型最容易见到的部位。之后，在各历史时期的陶瓷装饰中，都可以看到这一规律的体现。尽管以后的陶瓷器装饰不断丰富，甚至出现占据面积比较满的装饰纹样，但主要的装饰纹样也还注意处理在造型最显眼的部位。（图 10-15）

纵观古今陶瓷装饰设计成功的范例，大多在确定装饰部位方面做得十分得当，不求装饰纹样的繁复，有节制地利用装饰纹样形成整体效果，充分发挥装饰的艺术表现力。比较好的装饰设计，既保留一定的空白地，又形成散点、条带或类似于绘画构图的装饰面，虚实对比，更加突出纹样的特点，同时也表现了陶瓷装饰独特的美。

陶瓷造型变化多样，装饰纹样总是随着形体起伏定位在最醒目的部位，除去肩部之外，也有在垂直的足部，或是丰满的腹部。碗类造型的装饰大多在腹部和口沿部位，盘类装饰最多是处理在折边部位，也有直接装饰在盘心的。装饰部位的选择不是一成不变的，器物的肩和腹部属于一般性和普遍性的装饰部位。设计应该有创造性，装饰部位的选择也应该做大胆的尝试，可以巧妙地利用造型的形体变化，创造性地确定装饰部位，只要不违背视觉规律，合理而新颖地选择装饰部位，可以增强装饰美的表现，这是符合"合理的位置安排也可以构成美感"的道理。（图 10-16）

清代后期，有些官窑的彩绘瓷器装饰烦琐累赘，纹样布满整个器物，以致掩盖了瓷器优美的质地。这是属于不考虑陶瓷装饰艺术的形式特征，更不

图10-17　秋日诗韵咖啡具　杨帆造型　陈若菊装饰

为清华大学学位委员会设计的纪念品，造型与装饰风格追求端庄雅致，纹样色彩与瓷质呼应，视觉效果精美

图10-18　磁州窑大雁纹罐　宋代

在体积较大的罐上，用铁锈花画大写意的大雁，造型表面的空间大，纹饰才可以大，二者应达到相互兼容

考虑装饰部位的选择，采取堆砌的方式烦琐描绘，整体表现是杂乱无章的，其效果是失掉装饰的意义。现代日用陶瓷设计，特别强调造型材质色调倾向与装饰纹样色彩处理的统一，以有限的装饰纹样与造型材质的色彩基调结合，表现含蓄的却又是丰富的艺术效果。这种处理手法使人感到自然而舒适。（图10-17）

七、造型与装饰视觉体量感的适应

陶瓷器的造型体量大小不等，大件的可以比人还高，小件的可置于案头或在手中把玩。由于造型的体量不同，装饰纹样的尺寸就要与造型相称。一般情况下，大件的陶瓷造型，要有与其相称的纹样，所占据的装饰面也应该大一点，表现风格方面应该放开，应该能够形成一定的气势，无论远看还是近观，都应该有很好的视觉效果。

如果在大件造型上装饰小花小草，或是狭窄的装饰纹样条带，给人的视觉印象是不相称的，显得很小气，没有很好的艺术表现力。所以在大件陶瓷造型上进行装饰设计，无论选取题材和确定装饰纹样的尺度，都是要很用心地去掌握分寸，一定不要忘了"大小得体"这一原则，才会获得整体和谐统一的效果。（图10-18）

造型尺寸比较小的陶瓷，工艺制作都比较精致，因而装饰纹样应该细巧、

秀丽，如果装饰题材是花卉的纹样，花与叶的面积不宜过大，与造型的关系要比例合度。小件陶瓷上的纹样装饰如过于大的话，不仅令人感到不谐调，还会产生不胜重负的印象，从整体效果观察，很难形成和谐的视觉效果。

　　大件的造型的装饰面比较大，装饰的纹样可以用大花大叶，和造型的整体效果相称，形成的视觉效果是豪放的，容易获得良好的装饰效果。（图10-19）

　　线在陶瓷艺术设计中的装饰作用是很明显的，却有时被忽略了。线在陶瓷器物上能够起到加强造型形式感的作用，以碗为例，比较典型地体现在日常生活中使用的白瓷蓝边碗上，边口部分有一粗一细的两条并排的蓝线，称之为"文武线"，这两条线虽然不是花纹，但对造型的装饰作用是很显著的，不仅使造型内外分明，还加强了碗口部位的轮廓和整体的存在感。没有这两条蓝线的白瓷碗，在视觉印象上是边口部分不突出，碗的整体感也不那么显著了。

　　陶瓷器物上线的作用是多方面的，造型转折部分，如果在凸起的软线角上画上细线，会使其加强转折的感觉，甚至如同硬线角一般，更加向外凸起，棱角分明，增加了造型的形式感。

图10-19　黑釉刻剔花牡丹瓶　西夏
大件的陶罐，中间无转折变化，形成的装饰面也就比较开阔，所以大花大叶的装饰纹样可以得到尽情的表现

图10-20　黑陶涡纹小口瓶　杨永善设计制作
陈设性的陶器，装饰充分利用造型显著的表面，将涡纹构架的纹样与圆味造型的特点相配合，以达到相互呼应

在细瓷盘类的边口部分，画上一条细匀整齐的边线，盘的边口会形成规整、严格的视觉效果。在高档日用瓷器中，可以看到这种处理手法，用金线或银线加以表现，充分发挥了线的装饰作用。

陶瓷造型与装饰结合的方式和方法，是从制陶技术发明开始一直存在的，在发展中不断丰富，以多种形式出现在浩如烟海的作品中，有成功的范例，也有遗憾的败笔。在现代日常生活中，人们对日用陶瓷的选择和评价，注重工艺制作质量的同时，还注重艺术设计的质量，特别重视产品的造型和装饰风格的谐调。因为陶瓷不仅满足使用的要求，陈放在家中还是一组装饰品，反映出现代人文化审美的需求。在处理装饰纹样与造型的结合关系时，以曲线为主构成的造型，适合用曲线表现装饰纹样（包括几何纹样）局部可以辅以直线以求有所变化，但却不能影响陶瓷器的圆润饱满的整体效果。（图10-20）

回顾长达万年的陶瓷创造史，同时借鉴现代设计在造型与装饰结合的方式方法，继续探索创新，在实践中分析研究设计的审美规律，相信会出现更多更好的陶瓷艺术设计的新作品。

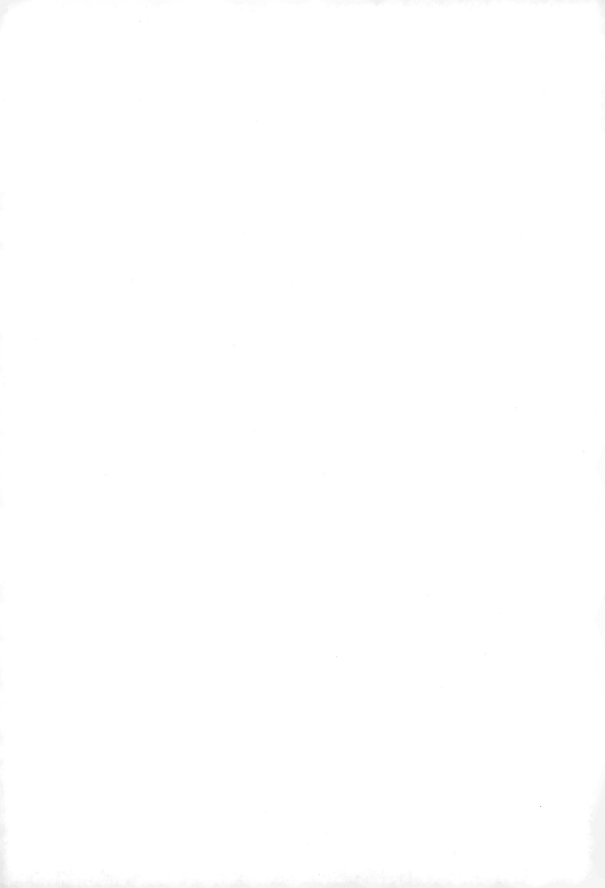

中国现代民间陶瓷备述①

中国是世界上最著名的生产陶瓷的国家，亦被称为"瓷器的母国"，因为她不仅是最早发明制陶技术的古国之一，更为突出的贡献是世界上最早发明制瓷技术的国家。中华民族的能工巧匠们，在漫长的历史进程中，充分利用不同地区的陶瓷原材料，辛勤劳作，发挥聪明智慧，在作陶制瓷的领域里创造了辉煌。

在宋代以前，遍及祖国大地的陶瓷窑场，多分布在农村乡镇，主要是为百姓服务的，其中烧造为民间生活所需的陶瓷器。虽然有的窑场也为宫廷或官府烧造陶瓷制品，但并未形成专门的御窑场，也就没有"官窑"之说。"北宋和南宋时期，宫廷所需瓷器由官办瓷窑进行生产，这种官办瓷窑，一般简称'官窑'。"②

官窑必须严格地按照宫廷的要求进行设计和生产，在工艺技术方面精益求精，不惜工本，产品属于非商品性质，并且严禁民用。同时存在的民间窑场，则与官窑相反，生产瓷器不受宫廷的限制，工匠来自民间，所产陶瓷产品供应城乡民众的生活需要。

民间陶瓷是由民间工匠根据本地区或附近地区生活的需求，主要利用当地的陶瓷原材料，采取手工艺生产方式，烧造具有浓厚乡土气息和传统文化

① 杨永善.中国现代美术全集.陶瓷5：民间陶瓷 [M].南昌：江西美术出版社，1998.

② 李辉柄.宋代官窑瓷器 [M].北京：故宫出版社，1992.

特征的陶瓷制品，统称为民间陶瓷。这里所论述的现代民间陶瓷，则主要是指1911年至今民间窑场烧造的陶瓷制品，所列举的多为20世纪50年代前后收集的制品。

在中国陶瓷发展史上，官窑陶瓷未出现之前，所有陶瓷都是由民间窑场烧造的。在官窑陶瓷产生之后，民间陶瓷仍然具有旺盛的生命力。因为它根植于民间，遍及全国各地的村镇，作坊和窑场历久不衰，即使在天灾和战乱等比较困难的条件下，偏僻的乡间村镇和边远地区的窑场，仍然顽强地维持生产并间有发展，为城乡的平民百姓烧造日常使用的陶瓷制品。

由于现代工业生产陶瓷的发展，中国现代民间手作陶瓷没有受到应有的重视，被认为是"土货"或"粗品"，不能登大雅之堂，直到20世纪50年代初期，民间陶瓷才开始受到一定的重视。1953年由原文化部主办的"全国民间美术工艺品展览会"在北京劳动人民文化宫开幕，展出了部分地区的民间陶瓷，开始引起人们的关注。1955年举办的第一次全国陶瓷展览会

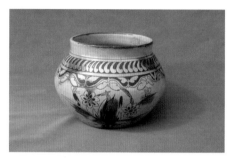

图11-1　刻花陶罐　安徽界首
利用当地陶土成型，表面施化妆土刻花剔地，点染绿彩釉，烧成后装饰效果显著；规整的肩部纹样与腹部变化自如的花纹结合，相映成趣

上，同时展出了山东淄博、河北邯郸、吉林延边、山西雁北、陕西铜川、甘肃山丹、贵州黔西、四川荣昌、云南昆明、安徽界首、江西景德镇、湖北汉川、湖南望城、广东潮州等地的民间陶瓷。展览使更多的人了解到中国有如此丰富多彩的民间陶瓷，它们贴近民众的生活，有着质朴的审美特征，多种多样的制品各具特色，工艺材料和工艺技术都有不同形式的发挥，造型与装饰风格多样，是具有文化价值的物质创造。（图11-1）

一、中国现代民间陶瓷发展的概况

鸦片战争之后，帝国主义相继侵入中国，连年不断的战乱和掠夺，致使国民经济日渐衰退，陶瓷工业生产处境窘迫。再加上洋瓷进入中国市场，严重排挤和打击了中国传统陶瓷工业生产的发展，特别是制瓷中心景德镇，遭

受了更为严重的破坏。其他著名的陶瓷产地，诸如湖南醴陵、广东石湾、江苏宜兴、福建德化、河南禹州、河北唐山、山东淄博等南北著名窑场的生产也都相继衰退。

正是在大型窑场衰败的背景下，中国现代民间生产陶瓷的小作坊，在困境中挣扎，为平民百姓生活的需要，利用各地有限的原材料，因陋就简地维持和延续下来，烧造最起码的生活用器。勤劳的民间陶瓷

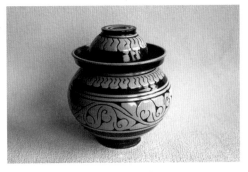

图11-2　刻花泡菜坛　四川荣昌
著名的四川泡菜坛，经过世代民间制陶匠师反复制作和修改，造型达到成熟，碗形的盖扣合在坛口，中间倒上清水后不仅封闭效果良好，而且两者完美结合构成经典的造型样式

工匠在艰苦的环境和条件下，发挥了创造智慧，克服困难，就地取材，因地制宜，继承和发扬了中国优良的传统技艺，保持不同地区的产品特点和艺术风格，现代民间陶瓷以顽强的精神得到持续发展。（图11-2）

20世纪30年代到40年代的民间窑场，生产设备和条件是极其简陋的。在阴暗潮湿的陶瓷作坊里，工匠们使用最简单的设备和工具，用畜力和人力拉动石碾粉碎原料。靠手工劳作来带动辘轳轮盘的旋转，以便拉坯成型。坯体的干燥则是依靠自然界的风吹和日晒。窑炉也是很原始的，用的是茅柴或煤炭作燃料。陶瓷制品的运输也主要靠人力来完成。

在艰难困苦的条件下，民间陶瓷匠师们在中国陶瓷生产处于低潮的时候，以其坚忍不拔的精神，用创造性的劳动，在中国陶瓷艺术史上谱写了重要的一页。"据1950年初统计，全国共有陶瓷生产企业5641个，其中稍具规模的近代工厂只有172个，仅占总数的3%；小型作坊5649个，占总数的97%。"①从这份简单的统计中，我们可以看到，在20世纪50年代以前，中国现代民间的窑场和作坊中，小型的陶瓷作坊扮演着重要的角色。

从20世纪50年代初开始，国家经济建设不断发展，传统陶瓷工业生产开始恢复，并相继建设了许多现代化的国营陶瓷厂。原来许多民间陶瓷窑场和作坊成立了生产合作社，也有一些并入国营陶瓷厂中。由于当时人们对民间传统陶瓷手工艺的认识不足，没有从物质生产和文化创造的双重性出发，

①　季龙. 当代中国的轻工业[M]. 北京：中国社会科学出版社，1985.

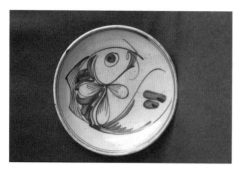

图 11-3　青花大鱼盘　山东淄博

这是我国民间传统鱼盘中最具代表性的作品；彩绘艺人用左手臂托盘坯，右手执画笔挥洒自如，一气呵成，充分证实了熟能生巧的道理

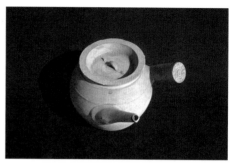

图 11-4　执柄砂壶　广东石湾

这件砂壶造型结构独特，壶嘴和把柄在同一方向，用在炭炉上烧水煮茶，向外倒水时不用提起，左手执杯，右手握壶柄下压即可流出——功能决定造型结构

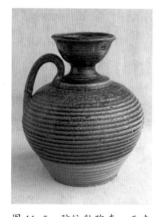

图 11-5　弦纹釉陶壶　云南华宁

民间陶瓷继承传统的同时，又结合本地区的原料和技术形成特点，云南民间陶瓷丰富多样，华宁陶器以其造型的成熟和技艺超群著名

来认识中国现代民间陶瓷，在许多地区的陶瓷厂中，简单地取消手工拉坯成型和手工彩绘工艺，认为这是落后的手艺，有的地区甚至取消了当地很有特色的传统民间陶瓷的保留品种。（图 11-3）

在很长一段时间里，基本上是一律推行现代化模具成型工艺，致使一些地区的手工成型技术失传。有些手工彩绘和刻花装饰也被取消，改为贴花纸或橡皮戳印花装饰，中国民间陶瓷的传统技艺经受了严重的冲击。但也有些地方，如边远地区或是农村的一些民间陶瓷作坊，传统技艺得以保存下来，延续生产民众生活需要的传统产品，仍然保持了民间陶瓷的实际效用和风格特点。（图 11-4）

改革开放以来，由于市场经济的发展，多种经营的实行，商品经济发挥作用，促使在农村和边远地区的传统民间陶瓷生产又得以发展。因为民间陶瓷作为特色的实用品，是深深扎根于日常生活的用器，是不可缺少的。另外，由于民间陶瓷有着浓厚的乡土气息和人情味，在使用或陈设中，既有便捷性，同时又具有含蓄的亲和力，一直是受到乡镇民众欢迎的。

1957 年 7 月在北京召开了全国工艺美术艺人代表大会，会议提出我国工艺美术事业继续贯彻执行"保护、发展和提高"的方针政策，到今天仍然具

有重要的意义。为了更深入学习和研究民间陶瓷的技术和艺术，倡导陶瓷专业工作者到产地的窑场作调查研究，最好的办法是拜师学艺，在进行专业实践的同时，收集整理从原料、成型、装饰、烧成等一系列的工艺技术资料，感悟民间陶瓷技艺的精华所在，总结民间传统陶瓷的创造精神，将会给我国现代陶瓷艺术设计和生产以有益的启示。（图11-5）

二、中国现代民间陶瓷窑场分布的特点

中国现代工业化的大型陶瓷厂大多分布在具有陶瓷生产历史的一些省份，因为有多种类型的陶瓷企业相对比较集中在一个地区，所以这样的地区被称为"陶瓷产区"。它们过去大多数曾经是民间陶瓷窑场的集中地。

中国民间陶瓷窑场分布极为广泛，可谓星罗棋布，有些持续发展保留至当代。民间陶瓷以陶为主，因为烧制陶器的原料在各地蕴藏比较多，形成广泛分布的特点。民间陶瓷以瓷为辅，因为烧造瓷器的难度比较大，从原料制备到烧造工艺都比较严格，民间窑厂技术条件有限，因而烧造的多为粗瓷器具，以粗瓷大碗最具代表性。

在民众生存的地方，居家生活和农业劳动都离不开陶瓷器具。20世纪50年代之前，许多地区交通很不方便，特别是边远地区和乡村，交通比较困难，如果从陶瓷产区把陶瓷制品长途运送到消费地区，不仅需要较高的运输费用，而且易于破损，价格必然会很高。边远地区和乡村为了解决对陶瓷制品的需求，相应地在各地开设了民间陶瓷窑场，烧造出具有地区特点的产品样式，以适应当地民众日常生活使用的需求和审美爱好的习惯。在经济条件比较落后的地区，民间窑场烧造的陶瓷产品很自然地适应民众的需求，能够持续生产并得到相应发展。（图11-6）

过去比较长的时间里，民间陶瓷并未受到工艺美术家和文物工作者的重视，只是在平民百姓中使用和交流，没有专业工作者去深入研

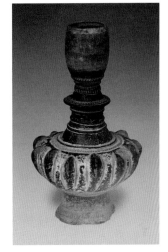

图11-6 黑皮陶刻线水瓶 云南西双版纳

傣族人生活中使用的陶器有多种，其中以专为寺庙制作的水瓶特点最为突出，胎体烧成后期，器表经烟熏制成黑色，所以被称为黑皮陶

究。20 世纪 50 年代以来，有见识的艺术家和学者开始重视民间陶瓷并引导从事陶瓷艺术设计和研究的专家开始注意收集实物资料，整理各地区的民间陶瓷，并通过报刊向广大民众介绍，引起爱好者的收藏和专业工作者的关注。（图 11-7）

1957 年出版的《现代陶瓷工艺》一书，是由老一辈陶瓷专家陈万里先生编著的，简明扼要地介绍了我国现代民间陶瓷的状况，特别对具有代表性的现代民间陶瓷的造型和装饰特点进行了阐述。陈万里先生在书中特别强调："这种民间窑的产品，是和人民生活结合的，我们应该注意民间窑的生产，让它很好地发展。民间窑的生产是比仿制康熙、乾隆的器物更有意义的。"[①]

1959 年 10 月 1 日，"全国工艺美术展览"在北京故宫午门开幕，展出了南方和北方许多地区民间窑场的陶瓷制品。民间陶瓷产地分布在各省份，比较著名的窑场和品种有：黑龙江绥棱的黑陶，吉林延边的釉陶，河北邯郸的青花和黑花瓷，山西平定的黑釉瓷，山东淄博的民间青花瓷与黑釉陶，湖北蕲春和汉川的刻花釉陶，湖南铜官的印花釉陶，广东潮州的民间青花瓷，安徽界首的刻花陶，江苏宜兴的釉陶，江西景德镇的民间青花瓷，四川会理的釉陶，贵州平塘的釉陶，云南华宁的釉陶，陕西铜川的铁锈花粗瓷，甘肃华亭的黑釉陶，新疆喀什的三彩釉陶，西藏墨竹工卡的黄釉陶等。（图 11-8）

在 20 世纪 50 年代之后，中国陶瓷工业逐步向现代化大生产发展，有一部分民间陶瓷因为不适应新的生活需求而被淘汰，另外有一部分产品被其他工艺材料的用器所取代。但是，就人们的生存方式和生活水平的发展来看，在今后，民间陶瓷还不可能被其他材料的用器所完全替代，因为其材料自身的特点和优势，具有不可替代的作用。有相当可观的一部分民间陶瓷，将通过设计转换方式继续在民间生活中发挥作用，以满足人民生活的需求。

民间陶瓷在少数民族地区分布更为广泛，在他们的生活中发挥着重要作用。最具有浓厚民族色彩的陶器当数西双版纳的黑陶和灰陶。西双版纳傣族和佤族至今保留着十分古老的制陶方法，露天烧制，造型实用，风格古朴。在傣族人家的竹楼里，可以看到造型别致的陶质水瓶和水罐，不仅实用，而且也是居家陈设品，有很好的装饰效果。另外，云南各地陶制的屋脊兽，种类繁多，造型丰富，主要分布在大理和昆明地区。

① 陈万里.现代陶瓷工艺[M].北京：朝花美术出版社，1957：8.

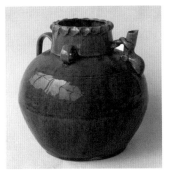

图11-7　绿釉大水壶　湖南铜官
民间陶瓷中的大型水壶，是当地
农村家庭或下地劳作的饮用水
壶，容量较大，装置体量较小的
壶嘴和把手，更显得壶体饱满，
肩部的系是为穿绳提拎的

图11-8　刻花八仙坛
湖北汉川
这是湖北著名的民陶，
过去农村婚嫁不可缺
少的酒坛，也是日常
生活中盛贮食物的容
器；就地取材的陶土，
施化妆土刻花装饰，
风格写意，妙趣天成

图11-9　釉下彩鱼盘　山东淄博
以吉祥的装饰题材表现对生活的愿
望，在南北的陶瓷产品中都有表现，
其中以山东青花大鱼盘最为著称，
另外当地釉下彩的作品也不逊色

　　在大城市周边的民间陶瓷窑场，以其制品独特的功能效用和造型装饰特点，满足人们在现代生活中对民间陶瓷的需要。如湖南铜官的水罐、砂壶，湖北汉川的八仙坛、福字罐，甘肃华亭的黑釉壶等许多民间陶瓷，都具有良好的功能效用，优美的造型和装饰，一直在现代生活中发挥着作用。另外还有一些艺术性比较强的民间陶瓷，已成为现代文化生活中不可缺少的装饰品，正在日益受到消费者和收藏家的欢迎。（图11-9）

三、中国现代民间陶瓷是传统技艺的载体

　　比较现代民间陶瓷与大工业生产的陶瓷，可以清楚地看到，现代民间陶瓷是继承了中国传统陶瓷艺术风格，在不同地区又结合地方特点发展起来的。这期间经历了发展和停滞，更具自身特点。

　　现代民间陶瓷的创造者们，是手工业者，又是农民，每年要从事制陶和耕作，他们所接触的都是以传统文化为中心的民间乡土艺术，耳濡目染的是地方戏剧、民间年画、剪纸、刺绣等，形成的文化修养也是传统文化的体现。烧造陶瓷的技艺是师徒传承的，一般都是根据师傅做的陶瓷器为范

本，开始进行模仿；或是依据当地人家使用的陶瓷器样式，加以修改变化。其中很自然地包含着技术和艺术的传授，以及对当地陶瓷传统技艺的继承。（图11-10）

有些比较著名的民间陶瓷制品，所供应的地区范围比较宽广，除去销往附近地区之外，还远销其他省份，这既是物质产品的销售，同时也是一种民间文化艺术的交流。民间陶瓷所具有的物质的和精神的双重特征，更广泛地起着丰富人们文化生活的作用。湖北汉川刻花民间故事纹样的八仙酒坛，不仅供应本省，而且销往湖南、江西、安徽、河南等地，人们喜爱这种刻花坛的原因，正是和它的装饰纹样内容分不开的。

中国现代民间陶瓷的成型制作和装饰加工，比较多地保留了传统的成型技法和装饰工艺。优秀的民间陶瓷匠师不仅能够熟练地掌握作陶制瓷的各种技艺，其中的佼佼者更能够在产品设计和生产制作中不断加以修改和完善，使所生产的陶瓷制品给人以新鲜的感觉，从而受到人们的欢迎。（图11-11）

中国现代民间陶瓷匠师们所进行的创新设计，是采取渐进的方式，在原有的基础上进行局部的改进或整体的逐步演变。这种变化脱离不了他们自身的审美爱好，同时还考虑到使用者们的审美习尚，这也是能够继承和发扬传统的重要因素。

图11-10　竹纹酒壶　云南玉溪
民间陶瓷在有限的条件下，充分发挥材料和技术的特点，手工拉坯成型的壶体顺畅而具力度，壶口展开收边再伸出的"流"，细致之处颇具匠心

图11-11　黄釉印花水罐　湖南铜官
用模具拓坯成型，同时也完成了印花装饰，造型综合了罐、壶、瓢的功能，相较于常见的民间用器，这一设计具有多功能的优势

图11-12　黑釉油壶　甘肃华亭
北方民间陶器以黑釉器最为普遍，壶类多为"圆味型"；华亭黑釉壶以"方味型"别具一格，肩部与壶口的转折线，突出了造型的形式特征

在现代科学技术和文化艺术不断发展的今天，民间陶瓷除了具有实用价值之外，又具有传统手工艺品的显著特征。现代工业生产的高度发展，各种用器都趋向于标准化、规格化，难免给人以刻板、冷漠的感受，这样就更反衬出民间陶瓷传统文化意蕴的丰富和亲切。在现代生活中，加以改进的新民间风格的陶瓷设计将会受到欢迎。（图 11-12）

四、以致用为主导的创造意识

绝大多数中国现代民间陶瓷，都是具有实用价值的日常生活用器，只有少数是属于陈设性或玩具一类的制品。

从造型与装饰的样式变化和形式美感来看，民间陶瓷的确是丰富多彩的，每一类器物都有多种造型样式，地区与地区之间还有差别。例如油壶，许多地区都有类似的造型，其基本结构是相似的，但样式不同，形成了各自的特点。油壶造型的基本结构完全是由实用功能所决定的：主体的腹部饱满圆浑，体积比较大，可以获得较大的容量；口部一般呈盘形或漏斗形，以便于向里注入油或酒；颈部收缩变细，在移动时能够控制液体不致洒出来；在肩部和口部之间的位置上，装置一个把手，方便提携和使用时把持倾倒。在把手相对一面的盘口处，处理成"流"状，以便在向外倾倒时，控制液体（油或酒）的流量和流向，使液体集中成一"束"，而不致散流难以控制。

这种实用性较强并有多种用途的陶壶，造型美观，轮廓线变化有致，形体之间主次分明，对比关系显著，主体在下部，增加了造型的稳定性。口部开敞，加强了空间感，边口部分的"流"，形成了造型的方向性。把手的弯曲形态所构成的内部空间，与主体形成了虚实对比，丰富了造型的形式感。

通过观察和分析，我们认识到，这种陶壶的造型结构不是依据形式美感创造的，完全是由实用功能决定的。油壶各部分不同的效用，决定了造型整体和局部的组合关系，形成了和谐的变化，因而产生了美感。大量的民间陶瓷是日用器具，都具有特定的功能效用，实用决定着民间陶瓷造型结构的基本形态，功能的合理也是构成形式美的因素之一。

民间陶瓷的形式美感不是孤立的，都是在符合实用功能要求的前提下加以考虑的。曾有人把实用的原则称之为"制约"或"羁绊"，这是仅从表象来观察问题的结果。事实上民间陶瓷的能工巧匠们，从来没有把实用功能看成

是"制约"或"羁绊"，而是作为制造器物的目的和依据。他们善于驾驭设计构思，充分发挥创造力，成功地把功能效用和形式美感结合在一起，创造出许多既实用而又美观的陶瓷制品。同样功能效用的陶瓷器具，也可以创造出多种多样美观的造型样式。（图 11-13）

民间陶瓷不同于其他民间美术，与年画、剪纸、泥人等具有本质的区别，它是为满足使用需要而制作的日常生活用具，而年画和剪纸等则是以欣赏为主的民间美术，是为满足人民生活习俗需要创作的。准确地说，民间陶瓷应该属于民间的艺术设计，在民间陶瓷中反映着设计者对功能效用的理解和适应，也反映着设计者对工艺材料和技术的认识和利用。

民间陶瓷并不因为须满足实用功能而不考虑形式美感，形式美感和实用功能是水乳交融地联系在一起的。特别值得强调的是，许多优美的造型形式，都是以具体的功能效用为依据，通过设计创意，产生造型的基本形式结构，并衍生出多种样式。

民间陶瓷的设计原则，同样是以功能效用为主导，符合功能效用是构成形式美感的重要因素之一。（图 11-14）

五、中国现代民间陶瓷造型样式的结构特点

中国现代民间陶瓷的生产制作，是一种具有丰富文化内涵的创造活动。用陶瓷原材料制作贮存和盛放饮食物品的罐、坛和盘、碗等，其结构形式反映着创造者的造型意识。

中国现代民间陶瓷的造型意识属于具象和抽象形态结合运用的。造型的目的性明确，造物成器是为了致用，虽然也有部分留有模仿或复制某种形象的痕迹，但其根本是为了烧造用器，因而现代民间陶瓷造型简洁单纯，具有一定的抽象特征。（图 11-15）

现代民间陶瓷器具，尊重陶瓷造型自身的属性和功用，从实际需要出发，寻求合理的造型形式。在造型观念上首先是注重功能结构的合理，虽然也有少数模拟自然形态的制品，但在实用目的的制约下，更多以直接的、单纯的、朴素的技术思维来考虑造型形式。大多数的民间陶瓷都是以传统陶瓷造型样式为楷模，结合具体的需要，创造了很多实用性和艺术性相结合的陶瓷造型。整理分析中国现代民间陶瓷产品的造型样式和方法，可以看到纯粹停留在

图11-13　绿釉油灯　云南华宁

过去农村夜间照明多用油灯，以陶瓷制品为主，灯体由扁壶形灯碗与有把手的支柱组成，结合盘形底托，把功能效用与形式美观成功地结合在一起

图11-14　釉陶盖罐　四川

这是20世纪的前期，农民下地用的饭罐，斗笠式的盖子不仅保温，还可以作饭碗，四个系穿绳便于携带，体现着设计者朴素的人文关怀

图11-15　黑釉瓜棱盖罐　山东淄博

设计者运用象形取意的手法，选取生活中熟悉的题材，利用坯体成型后的可塑性，压印出瓜棱的起伏，形成造型的特点

图11-16　刻花泡菜坛　湖北麻城

造型形式结构独特的泡菜坛的口部分里外两层，中间放入适量的水，盖上盖子后，坛内呈封闭状态，适于泡菜时发酵

图11-17　黄釉印纹酥油壶　西藏

由盘口、细颈、阔腹所构成的造型主体具有容纳液体物质的作用，壶嘴和壶把形成均衡状态，便于提携与倾注；功能决定了造型的基本形态，同时产生美感

图11-18　弦纹绿釉陶罐　云南建水

圆底陶罐又可当作砂锅，适量含沙的原料有较好的可塑性，既便于拉坯成型，在火上加热又不易炸裂；双耳贴口部，便于端拿

"依葫芦画瓢"的造型样式很少，更多的是形体单纯简洁，适应多种实用需求的造型结构和样式。

陶瓷造型样式是在制陶活动中产生的。在开始阶段，必然要借助于自然形态或其他器物的启示，才能创造出最初的样式。但是在陶瓷造型出现之后，

创造者们在使用的过程，也会思考改进和完善的方法，再创造更为理想的样式。民间陶瓷的造型样式，是在以自然形态为灵感的基础上，逐渐摆脱其影响和束缚，循着器物造型自身的规律发展的。（图11-16）

民间陶瓷匠师们具有务实的精神，他们的造型意识的主导方面是制造器物，这是进行创造性劳动的思想基础。由于他们在日常生活中，对所使用器物的观察、体验，不断积累经验，在设计时设身处地地思考，必然能寻求到比较理想的造型形式。

从陶瓷造型的合理结构形式去进行思考，而不是着重于某种具体形象的复制和塑造，这是民间陶瓷匠师们在所创造的陶瓷造型中表现出的基本观念。他们尊重事物的客观规律，从生活需求的实际出发，依据器物应有的造型特点，结合审美的规律去创造，瓶就应是细颈小口，罐就应是阔腹大口，这也是在统筹设计时不能违背的原则。

生活中用来盛水装油的大型陶壶，是由主体和壶嘴、把手结合构成的综合造型，结构样式必须考虑造型的整体均衡，在这方面，民间陶壶造型处理手法最为丰富。作陶人刻意追求的是造型本身的属性特征，而不受自然形态的影响和困扰。（图11-17）

民间陶瓷的使用者是平民，为了使其物美价廉，在日常生活中便于使用，造型必须简洁单纯，适合手工成型制作，烧制过程中不容易变形，使用时坚固耐用。这些因素也正是现代民间陶瓷匠师们在寻求造型形式美的过程中永远信守的设计原则。（图11-18）

六、中国现代民间手工技艺创造质朴的美

中国现代民间陶瓷的生产制作技术继承了传统的成型方法和装饰方法，几乎全部以手工操作方式生产制作，因而保留了中国民间陶瓷传统的技艺美，也充分地发挥了材料的美。

目前在全国许多地方的民间陶瓷窑场和作坊里仍然保持了熟练的手工成型技艺，诸如精湛的拉坯成型技艺，还有印坯、泥板围接、泥条盘筑等技艺，都比较好地保留了手工艺制作的特点。每种陶瓷制品的样式相对比较固定，适应当代日常生活需求的传统产品仍一直保持着生产，样式变化虽然比较少，但其技术质量和艺术质量相对比较稳定。

图 11-19　红陶酒壶　四川荣昌
民陶长期定型制作，熟练巧妙的技艺会
给作品带来生机和意趣；拉坯成型一气
贯通，造型流畅饱满，口部捏制成"流"，
瓶内旋釉，口肩部分稍作点染，自然
成趣

图 11-20　釉下彩雄鸡纹小碟　广东
成功的陶瓷装饰可以小中见大，直径 86mm 的粗瓷
小碟，中间用黑红两色画大公鸡，气宇轩昂，边口
内侧画圆周线，使主题装饰更加突出

　　民间陶瓷的匠师们，长期从事手工制作，从熟悉到熟练，直到得心应手、
游刃有余，因而所成型的坯体、彩绘或刻画的装饰，都充分显示出作者的技
艺水平，由此产生的意趣，构成手工艺陶瓷的美。在观察和欣赏民间陶瓷时，
人们很自然会注意到，那些由熟练技巧一气呵成的造型样式，还有那些一挥
而就、充满神韵的装饰效果。

　　民间陶瓷的欣赏者们，会为那些不加雕琢、自然成趣的造型形态变化，
还有排列自然的弦纹而感到愉悦。欣赏柔韧可塑的陶瓷泥料在成型过程中，
由于抻拉、挤压等动作形成有意味的变化，感到赏心悦目。正是这些看来似
乎并不经意产生的工艺效果，丰富了整体变化，赋予造型以神采，产生了良
好的视觉效果，形成了一种自然天成的形式美感。（图 11-19）

　　中国民间陶瓷所具有的艺术魅力，是许多现代陶瓷制品所无法比拟的。
民间陶瓷匠师们为生活所用进行的生产活动，自觉地发挥长期操作掌握的熟
练技巧，既没有矫揉造作，更没有炫耀技巧。他们对当地陶瓷原材料的性能
掌握得细致入微，以其纯熟技艺来驾驭原材料，充分地表现泥料的特质，很
自然地按照美的规律去创造。（图 11-20）

　　中国现代民间陶瓷之所以受到人们的喜爱，正是因为它会心达意，表现
出淳朴的手工意趣，展示着作者的智慧和技巧，寄托着情感和愿望，把无生

命的黏土变成有形、有趣的器物造型。进一步通过施釉烧成，凝结固定成为有用的陶瓷制品，常令使用者叹为观止。云南建水的弦纹陶壶和陶罐，四川荣昌的红陶酒壶，都是这种纯熟制陶技艺的产物。从美学的角度来认识，它们已经超越一般日常用品的特征，具备了很重要的审美价值。

许多民间陶瓷优秀制品大多具有自然天成的特点，很少看到那种刻意求工的"细致入微"的刻画，这也是民间陶瓷艺术的一个显著特色。这种写意率真的特点的形成，是由于民间陶瓷属于价格比较低廉的日用品，要求在尽可能快的速度下进行手工生产。陶瓷工匠们每天要有一定的产出数量，陶瓷制品要在不间断地连续加工中完成，不可能用更多的时间精雕细琢。"作者必须胸有成竹，下笔利落，不允许细描慢写，督促着艺人练出一手快速而肯定的用笔功夫，因此促进了艺术上的成熟。"[1] 熟练的技巧，从容自若的发挥，为形成简洁精练的艺术风格提供了条件。（图 11-21）

民间陶瓷的装饰纹样，大多是采取手工描绘或刻画的方法完成的，普遍是以写意的手法或半工半写的手法来表现的，所以挥洒自如，点染成趣，装饰风格多趋向于自然、豪放，充满着活力。从北方的陕西和河北，到南方的江西和浙江，民间陶瓷装饰中都可以非常清楚地看到这种信手写意的表现。在湖北、安徽的刻花陶器中，也有以刀代笔、胸有成竹、刻画自如的典型代表作品。

民间陶瓷的装饰纹样结构比较明确、简洁、突出，这是因为在描绘或刻花的时候，大部分不用在柔软的薄绵纸上描画稿，然后拍印到坯体或胎体上作底图，而是直接在空白的素坯或白胎上进行装饰。先画出或刻出主要结构部分的骨架，然后再进行添枝加叶，逐步丰富和完善全部装饰。这种做法适合于大量手工描绘或刻画的装饰纹样加工，容易准确地把握装饰的基本构架，取得整体和谐自然的装饰效果，这也就形成了民间陶瓷装饰简洁、洗练的艺术风格。（图 11-22）

七、因地制宜发挥原材料的特质

中国现代民间陶瓷以陶器为主，包括瓦器、土陶、釉陶、无釉陶和砂器

① 张道一，廉晓春.美在民间 [M].北京：工艺美术出版社，1987.

等，还有部分粗瓷。这是因为烧造陶器的原材料在很多地区都有蕴藏，而对窑炉设备和工艺技术的要求则不是很严格，所以民间陶器遍布国内广大地区。无论民间陶器或民间瓷器的烧造，都是就地取材、因材施艺、顺其自然的产物。烧造瓷器的原材料和设备条件比较严格，原料产地也不像陶器那么普遍，所以民间瓷器比民间陶器要少得多，而且都是属于"粗瓷"，胎质较粗，釉色白中偏灰青或灰黄，难得光润平滑，却形成了独树一帜的质朴风格。

在中国现代民间陶瓷生产中，原料制备的工艺过程是比较简单的，只是进行一般性的粗略加工。既没有精细的粉碎工序，更没有严格的除铁等工序，原料本身含有较多的杂质，保持着一定的原始特征。

由于每个地区的地质构造和土壤含有的化学元素成分不同，所以不同地区的民间陶瓷的原材料在烧成后，其质地、色彩、光泽均不相同，各自具有一定的特点，形成了中国现代民间陶瓷丰富多彩的风格。但是，就某一个地区或某一个民间陶瓷窑场或作坊来说，原材料的特点为创造民间陶瓷自身风格特点，提供了最主要的物质条件。

民间黑陶利用黄色黏土为原料，挖来晒干、粉碎、过筛后淘洗，制成泥坨存放，陈腐多日后具有了良好的可塑性，在辘轳上拉坯成型后，待坯体水分挥发至半干时，要用刀具进行旋坯，修整和比较细致地表现造型。各地黑陶装饰方法不同，四川甘孜藏族地区的黑陶装饰，用卵石或贝壳作工具，对还未干透的坯体表面进行砑花装饰。利用砑过的部分光亮平滑表面，与未经砑过部分的涩面，两种表面产生质地对比，形成比较含蓄的视觉效果。（图 11-23）

黑陶砑光装饰多以有规律的线条为主，用重复的曲线和直线结合，加以组织变化，构成单纯、含蓄、和谐的几何纹样装饰。黑龙江绥棱的黑陶则是采用刻花和镂雕的方法进行装饰的，花纹规整清晰，视觉效果比较显著。云南中甸烧造的黑陶酥油壶，则是利用破碎的瓷片，打磨成比较规则的形状，在坯体上镶嵌装饰，黑白对比，主次分明，装饰效果极为突出。（图 11-24）

从列举的几种装饰方法可以看到，同一类型材料制成的黑陶，不同地区有不同的处理方法，各地的民间陶瓷工匠发挥着自己的创造才能，丰富了中国现代民间陶瓷的技术和艺术。

在一个地区的民间窑场，工艺材料的品种是有限的，但是在长期实践中，不断应用不断尝试，创造出了多种装饰工艺方法，呈现极为丰富的艺术效果。

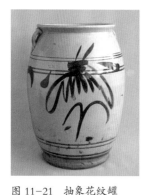

图 11-21　抽象花纹罐
陕西铜川

民间陶瓷装饰既有具象的，
也有抽象的，尽情表现，
不受拘束；铁锈花装饰受
绘画和书法影响，抽象意
味的装饰是受草书启发形
成的

图 11-22　粗瓷小茶杯　云南
华宁

民间粗瓷虽不及细瓷精致，却
粗中有细，着意营造，形式虽
粗朴，但使用方便，并蕴含着
稚拙和典雅，使人感到自然而
然的美

图 11-23　研花纹黑陶锅　四川
凉山

黑陶原料为黏土，含少量的沙质，
适宜手工拉坯成型；坯体半干时
可用贝壳或光滑工具研光，烧成
温度大致在 1000℃ 之内，过去在
边远地区多有烧造

图 11-24　铁锈绘花纹盘　河北
彭城

过去北方民间陶瓷彩绘较多采用铁
锈绘，也称铁锈花，与粗瓷料的造
型很容易谐调，可绘画亦可书写，
装饰效果显著

图 11-25　镶嵌瓷片黑陶壶
云南

在黑陶上用瓷片镶嵌装饰纹
样，这是民间陶瓷的发明创
造，在过去物质条件比较艰
苦的年代，反映了陶工们对
创造美的追求

图 11-26　化妆土刻花陶罐
湖北蕲春

用含铁量较高的黏土，成型
后施化妆土刻剔花，似有大
刀阔斧的气势，装饰效果强
烈，风格特点突出；从造型
到装饰，从整体到局部，呈
现出自然天成的和谐

以河北邯郸彭城的民间陶瓷为例，当地的陶瓷坯料采用的是大青土，釉料有
透明釉和黑釉，装饰材料只有白色的化妆土和彩绘颜料斑化石。

所谓"斑化画黑花"装饰，实际是将一种"贫铁矿石"研磨成细粉作为

彩绘颜料，用来进行装饰。当地的民间陶瓷工匠，继承磁州窑陶瓷装饰艺术的传统，利用简单的装饰工艺材料，创造出了丰富多彩的现代民间陶瓷的装饰艺术，也提供了创造性运用材料的经验。在当地民间陶瓷中常见的装饰类型有：白化妆土上画黑花装饰、白化妆土刻花装饰、黑釉刻花装饰、黑釉铁锈花装饰，还有把画花和刻花结合运用的综合装饰。（图 11-25）

民间陶瓷所用的化妆土也称为陶衣，是一种覆盖在成型的坯体表面的材料，也可以称为装饰工艺材料，敷在坯体表面可以使其洁白细腻。因为一般民间陶瓷的原材料中含有多种杂质，色彩呈灰白、灰青、土黄或土红等，深浅不同，成型的陶坯质地比较粗糙，不够洁白。为了使坯体表面平整、洁白、美观，许多地方的民间陶瓷都敷以化妆土，并在化妆土上进行装饰，然后施釉烧成，可以获得比较理想的效果。运用化妆土作坯体表面的覆盖材料，本来是一种因陋就简的方法，经民间陶瓷匠师创造性地应用，却成为装饰工艺材料，具有丰富的表现力。

在成型后半干的陶器坯体上敷以化妆土，然后再进行刻画或刻剔装饰纹样，显现出坯体和化妆土颜色和质地的差别，使装饰纹样或是含蓄谐调，或是对比鲜明，呈现出一种朴素自然的美。在化妆土上刻剔花纹装饰的民间陶瓷，一般都要在上面再施一层透明釉，既可以在烧成后达到表面光滑统一的效果，又可以防止盛水后渗漏。

在中国现代民间陶瓷中，如河北彭城、安徽界首、湖北汉川、四川荣昌等地的许多制品，都是利用化妆土刻剔花工艺进行装饰的。由于南北各地的坯料、化妆土和釉料的不同，虽然装饰方法相似，艺术效果却是丰富多样的，甚至风格迥然不同。民间陶瓷由于发挥了各自地区原材料的特点，很自然地表现出淳朴多样的效果，这是一种回归自然的表现。当人们一旦发现这种现象，并且熟悉和掌握，在新的工艺实践中继续巩固和加强，民间陶瓷的地方特点和风格就得到更加突出的表现。（图 11-26）

设计和制作陶瓷制品的过程，是创造性劳动的过程，需要充分地发挥想象力，灵活地利用工艺技术，在实现创意构思的过程中挖掘潜力。从原料的利用和加工，造型样式的确定，到工艺技术的发挥，功能结构的处理，再到装饰题材的选择，纹样的组织和表现，诸多方面都蕴含着设计者和匠师们的创造精神。

民间陶瓷从表面上看比较粗糙，胎质和釉层都不够细腻，成型和装饰工

图11-27 盆窑刻花罐 北京 徐翰臣设计制作

20世纪50年代以前，北京郊区农村的瓦盆窑，利用当地黏土，烧造盆罐一类陶器供村镇和市民使用，虽然质量有限，但尽力而为，颇具匠心

艺相对而言也并不精致。但是能工巧匠们充分发挥了自由创造的能力，造型的功能合理，形式美观，装饰充满生机，艺术风格清新而质朴，这是有些官窑陶瓷很难具备的。（图11-27）

民间陶瓷匠师们，在设计和制作方面，充分自由地发挥着聪明才智，在不违背生活常理和习惯的基础上，按照事物的客观规律，发展创意构思，挖掘材料和技术的潜质，创造出具有传统风貌的新的陶瓷制品。

八、丰富深厚的文化内涵

中国现代民间陶瓷是在传统基础上发展起来的，深深扎根在民间生活中，反映着中国传统陶瓷的造型意识和文化意蕴，这是一种特殊的文化形态。

由于陶瓷造型是陶瓷制品存在的基本形式，根据功能效用来决定造型的结构与样式，区别于原始造物的模拟转化和象形取意的方法。以实用为基础的造型思考，是一种从实践经验出发，自觉形成的以功能效用为主的设计思维机制。尽管民间陶瓷具有潜在的追求新意的设计观念，但从总体方面的表现，主要还是继承和发展了传统陶瓷的文化意蕴。

图11-28 化妆土刻花红陶罐 安徽界首

民间艺人卢善义的作品，以戏剧题材著称；他自幼学作陶和画画，能把在木版年画看到的形象，转化为陶器装饰

中国现代民间陶瓷造型保持着完整性的特征，对于各种陶瓷器物的各个部位，多用拟人方式称谓，分别称为：口、颈、肩、腹、足、底等。这种造型的完整性，和中国传统文化中多方面的因素联系着。荀子在他的《劝学》中就曾经写道："不全不粹之不足以为美。"这里所谓的"全"，就是追求完整性的一种观念表现。中国的民间故事有开头有结尾，层次分明，故事完整。中国绘画（包括民间年画）构图完整，统观全幅，人物画

更是以全身为主。中国古代的雕塑同样注重完整性，几乎都是全身雕像，很难见到半身胸像。这种追求完整性的造型意识，在中国现代民间陶瓷中起着重要的作用，很难发现民间陶瓷造型中有不完整的造型形式。（图11-28）

中国的传统文化艺术在一定程度上反映着"程式化"和"规范化"的特征。中国古代的文章和诗词，有相对固定的文体和格律。中国戏曲表演，唱念做打，不同角色有不同的表演程式。中国传统的建筑、家具等都包含着一定的程式化的特征。这种观念在中国传统陶瓷造型中有明确的反映，现代民间陶瓷也不例外。那种盛酒装油的盘口、细颈、圆腹的执壶，收口、短颈、鼓腹的圆腹罐、窝式碗和斗笠碗等，造型的基本样式都接近于一种程式，但许多同类造型的形体结构、比例尺度和轮廓变化又具有各自的特点，给人以丰富多样的印象。

中国的传统造型艺术讲求韵味。陶瓷造型的形体轮廓线多是由自由曲线构成的，很难找到几何曲线，它们的起伏变化也同样讲求韵味。民间陶瓷的器具纯属手工艺的产物，民间陶瓷匠师们在进行物质生产制造时进行着艺术创造，在着力运气走泥成型时抒发着情感，讲求整体贯气，开合有节，起伏有致，最终要达到神完气足的境界。中国现代民间陶瓷以静态美为基础，对称、均衡造型整体给人以安静平和的感觉，不强调动势，表现出含蓄平实的韵味。造型形式"求正不求奇"，在平易之中显现其深厚的文化内涵。（图11-29）

图11-29　黑陶刻花烟笸箩　黑龙江绥棱

利用当地黏土淘洗陈腐，良好的可塑性适应多种器物成型，表面研光后刻花装饰，烧成后期在窑中生烟渗碳，即成光亮的黑陶

民间陶瓷装饰直观地反映出传统的审美观念对特定题材和形式的偏好，主要表现的是一种美好的思想感情，热爱生活，充满希望，祈祝幸福，促人进取。民间陶瓷装饰中，常可以见到：年年有余、喜上眉梢、百年偕老、长寿延年等吉祥图案和吉祥文字。随着时代的变迁，人民群众的

图11-30　三彩陶盘　新疆喀什

以当地黏土成型，自制玻璃釉和彩釉，绘制类似织物的纹样，色彩鲜明，装饰性强；近几十年逐渐被新材料的器具代替，但作为陈设品仍不失其艺术价值

图 11-31 屋顶的"瓦猫" 云南民间制陶匠师用熟练的手工成型技艺，塑造结合轮制，用夸张的手法，创造幽默的形象，装饰在屋顶上，为生活带来乐趣

图 11-32 刻花暖手炉 湖北汉川过去年代取暖条件比较差，陶工制作的盛炭火、便携的暖手炉，刻画充满生机的荷花作为装饰纹样，添了几分暖意

思想感情变化，20 世纪 50 年代初的民间陶瓷上还出现过：世界和平、农业丰收、锻炼身体等现代语言的文字装饰。这是一种朴素的情感，让人意识到制作者对使用者的诚恳祝愿。（图 11-30）

河北邯郸市彭城镇的民间陶瓷艺人吴兴让，具有比较强的设计和表现能力。他描绘的民间青花纹样都是当地熟悉的题材，有葱花、茴香、柿子花、韭菜花，也有菊花、兰花、梅花等，虽不同于官窑青花瓷器的严肃规矩，却充满着田园生活情调。安徽界首的民间陶瓷艺人卢善义，非常喜欢看地方戏，无论是文戏还是武戏，看过之后便用铅笔默写出戏中人物动态和形象，并配以衬景，然后在陶坯上进行构图，刻画在施过化妆土的红陶罐上。他的戏剧人物纹样特点是变形和夸张，有取有舍，生动传神，具有很强的装饰性，"三英战吕布"和"包公断案"都是他的代表作。从他的作品中可以看到戏曲文化对陶瓷艺术的影响。

北京郊区的民间制陶艺人徐翰臣，刻制了大量白化妆土红陶罐，纹样的题材很广泛，有花卉、草木、蔬菜等多种，乡间的蒲草、苦荬菜、萝卜等都是他喜欢表现的对象，纹样组织不受图案的限制，追求优美的装饰效果。

民间陶瓷所涉及的范围是很广泛的，在平民百姓的建筑住房上也有利用。中国传统的住房主要以瓦为屋顶，有的以瓦当和走兽为装饰，美化生活环境。云南鹤庆的"瓦猫"是典型的民间陶艺作品，把拉坯成型与形象塑造结合在一起，构成笑容可掬的猫，形象顽皮幽默，给人们的生活带来乐趣。（图 11-31）

　　民间陶瓷从造型制作到纹样装饰，都远不及官窑陶瓷严格精致，但深层的意蕴和内涵是很丰富的。独具匠心的创造形式，自然天成的手工意趣，朴实浓厚的生活气息，都是民间陶瓷美的本源。民间陶瓷可以按照制作者的理解和修养，自由地发挥，他们的生产制作不是简单的重复操作，而是在全神贯注地把握特点中完成的。民间陶瓷匠师们在成型制作时，顺应黏土的可塑性，创造"自然而然"的造型形态，把人的创造精神和物质材料的属性结合得浑然一体。

　　中国古代官窑陶瓷制品的造型，给人的感觉是一种对硬质材料近乎强制加工的产物，整体形态和细部处理显示出一种严整、精确的视觉效果，让人感受到作者严肃认真的精神，高超的技艺和坚韧不拔的毅力。中国现代民间陶瓷制品的造型，则明确地表现出是对软质材料自由塑造成型的产物，顺应材料的自然属性，求其畅达自如，具有行云流水般的韵味、自然天成的美感。同时在一定程度上反映着原始的朴素的美，在平实无华中，以鲜明和浓重的方式加以表达，在粗犷和豪放之中充满着热情。（图 11-32）

　　在民间陶瓷领域里，没有冷漠和单调的表现，也不去追求奇巧和古怪，而是在平凡和易于接受的造型和装饰中寻求新的表现方式和亲切的比例尺度，达到新的完美。中国现代民间陶瓷把普通的陶瓷原材料的美不加掩饰地展示出来，把熟练的手工艺技术不加炫耀地灵活运用起来，在回归大自然的创造活动中，更显现出旺盛的生命力。

宜兴紫砂工艺散论①

宜兴紫砂工艺属于我国传统陶瓷中的优秀创造，它的声誉遍及国内外陶瓷专业领域，无论在工艺技术还是文化艺术方面，都是独树一帜的，可以称得上是手工制陶技艺的奇葩，以其古朴典雅的艺术风格，在中国陶瓷史上成就卓著，写下辉煌的篇章。

紫砂工艺之所以能够成为中国传统陶瓷的杰出代表，是因为在技术和艺术两方面都是独辟蹊径的，二者水乳交融、相得益彰，构成典雅、凝重、文质彬彬的风格特点。

传统的紫砂工艺在历史上取得的成就，不仅是留下了优秀的作品，更重要的是其独特的工艺文化、丰富的思想内涵、有序的技艺传承、创造性的工具意识，为紫砂工艺的创新设计，发挥工艺特质，领悟艺术规律，认识美学特征，发挥创造精神诸方面，提供了宝贵的经验和范例，为继承和发展紫砂工艺优秀传统，做出重要的贡献。

中国传统陶瓷艺术的发展是渐进有序的，在逐步演进中不断丰富和提高。紫砂陶器也不例外，同样是在传承中持续发展，技术思维在实践中不断完善，在实施工艺制作过程中，匠师们自觉地把审美意识融入作品中，构建起自成体系的紫砂工艺文化。自明代正德年间前后，紫砂工艺趋于成熟之后，600多

① 杨永善.宜兴紫砂工艺散论[M]//.江苏宜兴紫砂文化研究会.首届紫砂文化国际研讨会论文集，1992.

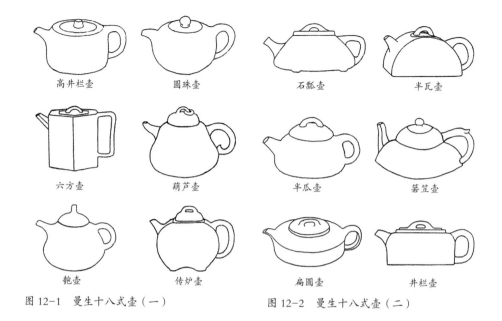

高井栏壶　　　圆珠壶　　　石瓢壶　　　半瓦壶

六方壶　　　葫芦壶　　　半瓜壶　　　箬笠壶

瓻壶　　　传炉壶　　　扁圆壶　　　井栏壶

图 12-1　曼生十八式壶（一）　　　图 12-2　曼生十八式壶（二）

年来技艺在不断提高，每个时期都有著名匠师和优秀作品问世，他们运用自己的聪明智慧和熟练的技艺，设计创作出具有代表性的紫砂作品，曾经有人总结出"曼生十八式壶"的图谱，虽然不能涵盖所有优秀的紫砂作品，但其中包括了部分具有代表性的造型样式，有助于认识紫砂壶的传统造型，以及紫砂工艺在历史上曾经有过的创造。（图 12-1）

现代以来，传统品类的陶瓷艺术设计，在继承和发扬传统精神的基础上，拓宽创意构思。创新是核心的追求，但是如果失掉传统工艺的精神实质，完全抛弃传统文化的意蕴，以所谓"全新"的面目出现，将会使人感到失去特点，以致不容易被接受。

当代宜兴紫砂工艺优秀的具有代表性的作品，不仅是新的创意设计，而且是传统工艺精神的发扬光大，所以被公认为是成功的。当地紫砂匠师们学习和研究传统技艺，是在继承的基础上发扬创造精神，设计制作出新的优秀紫砂作品。（图 12-2）

为了使创新设计的紫砂工艺作品，不失去优秀传统艺术的风格特点，能够得到爱好者的认同和欢迎。首先需要深入认识紫砂传统，尊重紫砂工艺的自身特点，遵循客观规律去进行探索和发展，在原有基础上推进、丰富和拓展，而不是彻底地更新换代。

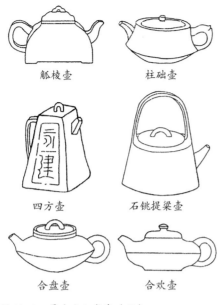

舭棱壶　　　　柱础壶

四方壶　　　　石铫提梁壶

合盘壶　　　　合欢壶

图 12-3　曼生十八式壶（三）

紫砂工艺的发展历史也说明了这一点，在整个进程中，工艺技术和艺术风格都是循序渐进走过来的，而没有突如其来的变革。紫砂工艺属于典型的传统陶瓷艺术，其风骨意蕴的突变会使人感到生疏，甚至产生排斥的心理，多年来紫砂工艺的设计实践，已经有力地证明了这一事实。

在历史上，宜兴地区长期作陶制瓷积累下来的工艺文化潜质，构成了紫砂工艺发展的底蕴，在经年累月中积微成著，具有重要的建树。明清两代产生了许多杰出的紫砂名家，留下了多种风格特点的紫砂作品，为后继者传承和发扬紫砂的优秀传统，提供了宝贵的经验，奠定了坚实的基础。

600 多年来，紫砂陶器的传统特质，已经在人们的审美意识中，形成了深刻的印象，这是不容忽视的，也是无法磨灭的。这正如京剧或是旧体诗，可以有新的创作内容，或是表现形式上有相适宜的改变，但是其本身特有的精神追求，构成其本质特征的表现形式和方法，是不能完全抛弃的。传统文化在继承的基础上可以开拓，也可以创新，是不会影响创造性发挥的，紫砂工艺的发展是有力的证明。（图 12-3）

传统紫砂工艺的研究不能只停留在技艺层面的描述上，还应该揭示其技术思想是符合事理、物理和情理规律的。紫砂工艺的人性化特征，对于当代陶瓷设计创新是具有普遍的理论意义和实践价值的。

一、追溯宜兴紫砂工艺源流

宜兴紫砂工艺传统不是一句空泛的言辞，而是具有非常明确的特征和丰富的内涵，其中包含着一种精神实质和艺术渊源，是构成工艺传统的核心。

紫砂工艺的深厚魅力，则是其工艺精神的一种具体表现。工艺传统犹如川流不息的江河，从源头奔流而来，形成壮阔的波澜，永远会带给人们以新的滋养，也会得到爱好者们的接受和肯定。

宜兴紫砂工艺传统的构建，在工艺实践中不断完善，经过长期生活的检验，传承下来的优秀作品受到欢迎，创造性的工艺思想得到发扬。紫砂工艺传统的审美取向和判断，在延续中沉淀积累，成为工艺匠师们在观念上自觉或不自觉遵循的一种原则。今天的紫砂工艺匠师们，既不是因袭传统，更不会忽视传统，可贵的是理解传统精神的内涵，在创新设计中发扬光大。

对于紫砂工艺所蕴含的创造思维的探究，不能就其目所能及的现象来论述，应该从中国传统文化心理特征来认识。紫砂工艺是在特定的文化环境中产生的，才会形成自身所具有的形式特征。今天来探究其来龙去脉，仍然要把它置于文化环境中，去分析和认识。结合当时的文化心理特征，来剖析其创造思维的拓展，结合当时的审美观念和习尚，认识紫砂工艺既是物质产品的生产，又是精神产品的创造，是一种特殊的文化形态。

江苏省宜兴市被人们称为"陶都"，因为这里素以出产陶器闻名。从中国陶瓷历史的发展来看，宜兴在新石器时代曾是原始陶器的产地，曾出土细泥红陶钵、夹砂红陶鼎等多种原始陶器。商周时期也曾烧造过印纹硬质陶和原始瓷器。

在中国陶瓷发展史上，宜兴曾经是青瓷的重要产地，从汉代末年到三国时期，宜兴烧造的青瓷胎质坚实，釉层均匀，开始走向成熟。两晋南北朝时期是宜兴青瓷发展的鼎盛时期，技艺水平得到进一步的提高。（图12-4）只是在南宋之后，宜兴缺少优质瓷土，产品很难进一步提高。此时浙江龙泉青瓷得到发展，工艺质量和艺术质量都居国内最高水平。宜兴则以出产陶器的品种最多，数量最大为优势，宜兴均陶和紫砂陶器以产品优质著名，异军突起，在国内众多烧造陶器为主的产区中，最具规模和水平，因而成为人们心目中的陶都。

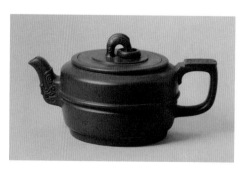

图12-4　集玉茶壶　高海庚设计制作
20世纪50年代初传统紫砂工艺得到保护、承传和发展；60年代初创新设计开始萌芽，集玉茶壶是具有代表性的作品

其实，宜兴是陶与瓷兼而有之的综合性产区。宜兴陶瓷长期以烧造陶器为主，产品有宜均陶、彩釉陶、建筑陶、园林陶、精陶和粗陶（泛指普通日用陶器，品种多、数量大、供应地区广泛），其中又以紫砂陶器独具风格特点，品质优良，影响深远，所以紫砂陶器成为代表性产品。

宜兴紫砂工艺之所以独具特色，首先是原材料的理化性能良好，适合于制作多种生活用器，特别是适宜制作茶具。紫砂原料还保有先天质地和色彩的优势，从陶土矿原料中检选出来后，不用添加任何色素，就可以用来做陶成器。

紫砂泥料具有良好的可塑性，可以随心所欲地塑造，能准确地体现预想的效果。泥料具有良好的黏合力，使成型制作和构件的黏合方便有效。从成型的坯体干燥，到烧成的工艺过程，收缩率比较小，结构合理的造型是不会变形的。紫砂陶器属于无釉陶，坯体表面不施釉，壶盖可以盖在壶口上入窑烧成，二者同步收缩，不会变形和粘连，为烧成工艺带来方便。紫砂壶的造型样式也是来源于生活环境之中的。（图12-5）

宜兴紫砂陶器的成型技术和造型艺术独树一帜，达到很高水平，应该说是宜兴作陶制瓷技艺融会与拓展的结晶，是工艺文化创造精神的体现。宜兴作陶制瓷多样性的技艺传统，为紫砂工艺技术的形成和发展，创造了适宜于成熟的环境。从宋代开始，紫砂工艺在制陶技术传承中衍化，因地制宜，因材施艺，逐步形成独特的工艺形态。到明代中期，紫砂作陶自成一格，以其整体意蕴典雅，工艺品格高洁，从致用到精致，从宜用到悦目，标志着紫砂工艺成功地跻身于中国优秀传统陶瓷的行列。（图12-6）

图12-5　仿鼓壶　清代邵大亨款
传统紫砂造型的成熟阶段所创造出的优秀作品，良好的功能效用与形式美感结合，是严谨科学工艺技术思想的体现

图12-6　细泥红陶钵　新石器时代
宜兴作陶制瓷的历史悠久，远古时代就开始烧造陶器，从最简单的造型开始，一直进展到精致的紫砂陶器

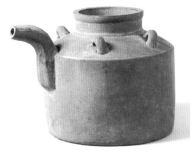

图 12-7　井栏壶　清代　杨彭年制，陈曼生铭
紫砂艺人的创作设计来源于生活，受当时生活环境中
井栏样式的启发，将其加工制作转化为茶壶的造型

图 12-8　筒形提梁大壶　明代
宜兴传统制陶的成型技术，为紫砂工艺
技术系统奠定了坚实的基础，早期便创
造了围身筒加底片的成型方法

二、生态环境与独特技艺的形成

　　江苏宜兴地处江南水乡太湖之滨，属于丘陵地带，地下蕴藏着丰富的作陶制瓷的原料，地表上生长着适合烧造陶瓷的树木柴草等燃料，为陶瓷的制作和烧成提供了最重要的物质条件。徐秀棠先生谈道："因日用陶器大量生产而大量使用夹泥与嫩泥，于是掩藏于夹泥中的紫砂泥就一同被开采出来。这种矿泥良好独特的性能，最初不为人们所认识，在开采泥料的过程中，起初也没有人意识到要把紫砂泥料分离出来单独使用。在几百年漫长的时间进程中，人们在长期烧造日用陶器的实践中，或许偶然单独采用了紫砂泥，而被它独特的颜色所吸引，便单独加工成小件陶盅，附在缸或瓮内烧成，其色深重、纯正。紫砂制品烧成温度比夹泥低，经改变烧成温度等具体实践，使这种新型矿泥的价值得到应有的重视与利用，并使人们逐步发现它的独特性能和品质，继而广泛采用，逐渐形成独立门户的紫砂行业。"①

　　制作紫砂陶器的原材料，不同于其他种类陶瓷的原材料，是从当地制陶原料中人工拣选出来的，通过风化、粉碎、练泥、陈腐等工序的精心制备，提供给紫砂匠师们选用。紫砂泥料不仅具有良好的可塑性，适合于成型塑造，

① 徐秀棠.宜兴紫砂传统工艺[M].上海：上海书画出版社，2012：10.

而且可以进行深度加工，烧造成器后呈现丰富而悦目的效果，同时兼有深沉含蓄的色彩，受到人们的赏识。紫砂陶器最为可贵的品质是具有良好的理化性能，适宜于制作品茗的用具。（图12-7）

宜兴制陶的工匠们，在工艺实践中通过开采和制备原料，以及在实施成型制作中通过观察、分析和思考，认识到夹杂在普通陶土矿中的紫砂原料特性，将其从混合在一起的矿泥中分离出来，单独作为制作紫砂陶的原料。匠师们在利用紫砂泥作陶的过程中，根据其材料的性能和特点，逐步形成相应有效的工艺技术，并进一步发挥创造性，设计制作出独特的品质优良的紫砂陶器。（图12-8）

紫砂泥料具有良好的可塑性，就其成型制作的准确性和表现力而言，是其他陶土材料无法比拟的。曾经用过紫砂泥料作陶的人都有所感受，在实施塑造成型过程，它能依据预想的样式实现设计意图，特别是细部表现，可以达到细致入微的地步。（图12-9）

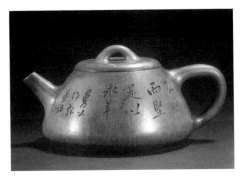

图12-9　石瓢壶　清代　杨彭年制，陈曼生铭
具有典型性的紫砂石瓢茶壶，造型简洁单纯，内涵丰富，集功能、材料、技艺为一体，创造了传统造型的形式美

作陶的人谈到紫砂泥料的性能时，特别强调这种材质的"立性"好，构思的造型能够"做得出，立得住，不变形"，推断其根源是与砂性的泥料性质有关。紫砂泥料能准确地表现整体结构与精致的细部处理，造型效果可谓有骨有肉，这种特质对陶器茶具造型表现是尤为难得的。

从陶瓷造型的传统成型手法来认识，宜兴紫砂陶器属于塑造成型，是软质泥料在可塑的条件下进行造型成器的。用塑造手法完成的造型顺应材料的可塑性，不仅表现着泥料的特质，也同时反映出手工制作的意趣。紫砂泥料塑造的形体，视觉效果挺括充实，温文尔雅，没有僵持生硬之感，给人一种亲和力。紫砂陶器表层的视觉效果是"光而不亮，砂而不涩"，质地是耐人寻味的，使人感觉有一种比较含蓄的意蕴。

相较而言，景德镇的瓷器制作工艺，前期是通过拉坯塑造成型，决定造型的基本形态。待坯体干燥后，从整体到细部都是通过旋削工艺完成的。造

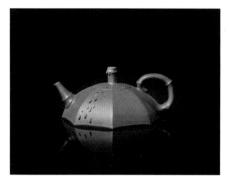

图 12-10　游湖借伞茶壶　吕尧臣设计制作
生活中见雨伞张开后，顶面线的起伏变化启
发了作者，为获得使用效果，装置壶嘴、壶
把和盖钮，用竹节变化构成，耐人寻味

图 12-11　宜兴陶缸的成型手法，对紫砂成型的
影响是显而易见的，从泥料的制备到工具的制作，
连同操作方式，在借鉴基础上更加精细化

型的视觉效果，源自对硬质材料的强制加工，特点是挺括、连贯、精确，加之瓷胎釉面的光洁，更是亮丽醒目。其中最具代表性的制品，是明清两代优秀的瓷器，达到无与伦比的境界，造型的形式感得到明确的呈现。

两种不同的原料，用不同的成型手法，完成的造型韵味是不同的，如果说宜兴紫砂造型的艺术表现是"含蓄"的话，那么景德镇的瓷器造型的艺术表现则是"明确"，二者各具特点，相得益彰，相映生辉。二者的加工方法不同，效果有着必然的差别，观者认真深入地去感受，是会有所领悟的。艺术表现是需要多样化的，追求美的心理是相通的，求同存异，相辅相成，相反相成，发挥每种陶瓷材料的特性，正是传统陶瓷匠师们创造中的智慧表现。（图 12-10）

紫砂工艺是在多品种陶瓷技艺的环境中衍生而成的，在充分发挥材料良好的可塑性基础上，形成紫砂独特的完整的技艺系统。对于紫砂成型技艺衍生的渊源，学者型的紫砂艺术家徐秀棠先生认为："从粗陶缸的制作过程可以了解到，紫砂陶的出现是宜兴制陶业孕育而成的。"他列举了粗陶成型制作用的泥凳、木榻子、木转盘和木质陶拍子等工具，以及粗陶缸的成型工艺过程，对紫砂成型是有所影响的，通过沿用和借鉴制作粗陶缸的体验，在此基础上加以相应的改进，成为紫砂工艺的专用设备和工具。（图 12-11）

紫砂工艺的成型和深度加工，都有专用的工具。根据成型程序和加工方式，需要制作不同用途的工具，从而延伸发挥手艺的表现力，有利于实现造

型制作。紫砂匠师们发挥创造性的工具意识，在使用过程中逐步积累和完善，形成自成体系的工具设备，这是科学而有效的工具创造，为紫砂技艺的发展提供了重要的支持。

几十年来的实践证明，宜兴紫砂工艺技术的传承是成功的，保证了传统技艺在继承中的发展，是值得总结和继续完善的。紫砂工艺成型技术有较大难度，

图 12-12　桑宝壶　谢曼伦设计制作
作者充分发挥了紫砂技艺超乎寻常的表现力，开拓了表现的题材，从应用的器物到陈设欣赏的装饰品，均有高水平的作品产出

学习掌握这项技术，需要在师傅的指导下，经过严格的训练，通过循序渐进的学习过程，从复制名家名作开始，一直到独立掌握整套工艺技术。

关于学习紫砂成型的工艺技术，还应该特别提到的是，在徒工学手艺未接触泥料之前，首先要学做整套的紫砂成型工具，同时了解每种工具的作用，可见工具在紫砂工艺中的重要性，它是开启学习紫砂工艺之门的钥匙。

工艺技术的历代传承完全靠日积月累的训练，在长期操作中达到技艺纯熟，手工技艺的表现力是准确、精致和巧妙的。有人把紫砂工艺称为陶瓷领域里的"特种工艺"，因为施艺操作确实独特，使用的工具都是别具匠心的，被列为"特种"是有一定道理的。（图12-12）

正因为紫砂制陶技艺的特殊性，它在传承发展中自成一家，其造型样式之多是各种陶瓷中最为突出的。紫砂陶器的品类极为丰富，凡适合于陶质材料表现的器物，紫砂都有独具一格的创造，其中最为突出的是紫砂茶具，不仅造型丰富多样，而且完整成熟，极具品位，无论工艺质量还是艺术质量，都无愧茶具作品之首。另外在厨房用具、文房用具、茶室用具、园林设备、室内装饰以及雕塑作品诸多方面，紫砂工艺都具有广泛的适应性和独特的创造。

长期的创作设计和工艺实践，促使严格、巧妙的紫砂成型工艺技术更加成熟，在江南传统文化的环境中，工艺技术与文化艺术融会贯通，创造了宜兴紫砂工艺优秀的传统。

三、自然与传统的感应与结合

紫砂陶器所反映的传统文化特征，在造型和装饰方面都有不同方式的体现。虽然表现的形式多样化，有的是很具体地诉诸视觉，可以一目了然，也有博其神趣的委婉表现，意态含蓄需要仔细地品味。总而言之，紫砂工艺最具中国传统艺术的特征。

紫砂工艺从明代中期成熟之后，流传下来的许多典型作品，其紫砂造型方法是多种类型的。不仅限于以往所说的"仿生"和"仿古"，同时也有运用几何形体变化和组合，立意追求方正，通过调整比例，装置构件，转化成为紫砂工艺造型。紫砂方壶是陶瓷造型中最独特的样式，是其他陶瓷材料无法企及的，只有紫砂材料及其成型技艺才能够完成的。（图 12-13）

经验丰富的紫砂匠师们，在完成新的创意设计时，不拘泥于单一造型手法的运用，而是根据不同的器物，运用不同手法处理，使紫砂造型风格更加丰富多样，不仅具有合理的功能效用，同时注重造型审美特征的表现。所创造新的紫砂工艺造型，都不会脱离紫砂传统的造型意味，细部处理也表现出紫砂造型的风格特点。

紫砂工艺运用仿生手法完成的造型设计，以早期的作品树瘿壶为代表。作者受自然界物象的启发，运用象形取意的手法，在保持茶壶形体结构基本特征和保证所需容量的条件下，赋予壶体以树瘿的"疤痕"特征，运用模拟

图 12-13 紫砂传统方壶 杨帆仿制
紫砂原料良好的工艺特性和独到的成型技术，制作方形和造型的平面，可以达到方正平直的标准，这种表现力可谓是独到的

图 12-14 树瘿壶 明代 相传为供春制作
用纯手工塑造的方法成型，不求光洁圆正，模仿树瘿自然形态的表面效果，传说是紫砂创始阶段的作品

造型方法塑造的。这种造型方法设计制作的紫砂茶壶，具有较强的观赏性，适合作为茶文化活动的用器。（图12-14）

传统紫砂茶壶用模拟手法造型的样式很多，这是和作陶者生活在太湖之滨有关。良好的自然环境，丰富多彩的植物，给人的感受是很美好的，在作陶创意中自然会有所表现。紫砂茶壶以竹为题材的作品最具代表性，有竹段、竹笋、方竹、一捆竹等多种造型样式的茶壶。

环境中的多种植物和器物，在紫砂造型模拟方法的运用中，都有精彩的体现，模拟植物的有：花苞、荷叶、莲蓬、菱角等类型，反映着大自然的美好。模拟果实的有：扁柿、鸭梨、蜜桃、葫芦等类型，呈现出劳作的收获。模拟日常器物造型的有：井栏、柱础、方斗、鱼罩、竹篓等类型，具有浓厚的生活气息。模拟古器物造型的有：青铜器、玉器、漆器、金银器、铁器、瓦当等类型，造型端庄凝重，反映着传统文化的意蕴。总之运用模拟手法创造的紫砂器物造型，都是选取原型中美好的方面，进行取舍后再创造的，供人使用的同时，又给人以美的欣赏。（图12-15）

宜兴紫砂造型运用模拟手法，在传承中不断得到发展和丰富，创造的造型样式繁多，成功的作品也不胜枚举。总结其造型方法获得成功的关键，最主要的在于目的明确，作陶者是借助于模拟对象的整体或局部特征，启发设计构思进行再创造。造型的创意不受模拟对象的限制，而是以创造新的器物

图12-15　荷花壶　蒋蓉设计制作
运用模拟转化与写实塑造的方法，在符合使用要求的条件下，设计制作的茶壶造型，充分表现自然形象特征

图12-16　秦权壶　顾景舟仿制
将衡器"权"转化为壶的样式，追求单纯沉稳的感觉，壶的嘴、把、钮与主体结合采用平顺过渡的方式，以求无转折的一体化

造型为最终目的。

作陶者为了"造物"采用模拟方法"造型",其本质不是原封不动地重复和模仿对象,是借助而不是依据,是借鉴而不是摹写。所以,紫砂造型中有许多优秀作品,完全摆脱了模拟对象的束缚,出现了既有传统意味又具地方特色的紫砂工艺作品,其造型手法的运用是成功的,经验是可取的,是值得总结和发展的。(图 12-16)

宜兴紫砂工艺的从业者们,根据紫砂茶壶造型的特点,将其分为"花货"和"光货"。紫砂壶的"花货"也称"花色器",多为模拟自然形态的造型,表面或构件用塑或雕手法表现的,有一定立体效果。紫砂壶的"光货"也称"素货",造型以单纯的抽象形态构成,表面光洁,主要表现造型的线型和形体的特征。

紫砂茶壶造型的手法多为寄情塑造,具有江南水乡的意蕴。其中以竹子作为题材,创造出多种类型的作品,具有一定的典型性,优秀作品的表现方式也是多样化的。其中,紫砂茶壶造型的"光货",也不乏以竹为题材,发挥创意设计思维,所设计的造型与抽象的几何形体相近,没有纯粹的正圆和椭圆,多为自由曲线构成圆的造型,变化丰富而含蓄,同样是以感性美为主,注重情感的内蕴。(图 12-17)

紫砂工艺造型方法的多样性,不仅限于运用形象思维,发挥想象力,通

图 12-17　扁竹提梁茶壶　高海庚设计制作
宜兴地处江南水乡,以竹为题材的茶壶成为特色,用多种方式表现的造型丰富多样,反映着作者的创意智慧

图 12-18　卧虎壶　高海庚设计制作
在方斗形的基本形体上,运用切削的手法处理,形成圆弧面与平面连接的对比变化,丰富了紫砂造型主体的形式特征

过联想的开拓进行再创造；同时还可以在理性思维的基础上，利用抽象的几何形体方圆变化，采取多种处理手法进行造型设计。比较多见的造型方法有：压扁或拉长，切割或组合，获得相宜的形态作为造型主体，然后进一步加工完善。由于设计者终极目标是明确的，以方或圆为基础的造型变化，必然会结合具体用途，配置造型构件，如茶壶需要嘴、把、盖的结合，可以丰富造型整体的形式变化，其中蕴含着整体结构的和谐，为紫砂壶造型设计提供了多方面发挥的余地。（图 12-18）

紫砂工艺虽然属于观赏性很强的用器，但其实用性仍然是首要的。以紫砂茶壶为例，分析研究造型的基本特征与形式美感，会发现有诸多成功的造型设计，都是首先具备良好的功能效用，同时又表现着独特的审美特征，实用是首要的，审美是从属的。认真地分析和追溯其造型方法，既不是仿生，也不是仿古，更不是简单的象形取意，而是依据紫砂陶器独特的造型规律进行设计创作的。

许多优秀的紫砂壶的造型，分析其设计的依据，首先是从具体的使用要求出发的。壶体造型的基本形态，是由特定的使用要求限定的，相关的尺度和容量决定了壶的体量。壶体上所属的盖子、把手和壶嘴，根据不同的效用，分别设计造型的形式结构；壶盖与壶体的结合，二者必须整体谐调，稳固而

图 12-19　提璧茶具　高庄设计　顾景舟制作
从事艺术设计和工艺制作的两位名师合作的作品，把艺术和技术融为一体，成为具有时代特点的代表作，其影响是深远的

不易脱落。壶嘴向外倾倒茶水时，水流畅通，不滞不散，停止倾倒时口部之下不会流涎，干净利索。壶把手的跨度，要与壶体相适应，适合把持端拿，省力而稳固，并且触觉效果良好。

人们对紫砂壶的评价是"好用又好看"，而且对其"好用"是有很严格要求的。正如上面所谈到的，整体和构件的处理，都有细致的要求，比普通日用陶瓷还要具体。进一步深入分析研究紫砂造型设计，明确地感到功能效用是居首位的，形式美的追求是从属的，功能的合理是构成造型形式美的重要条件之一，在能工巧匠的创造意识中，二者的关系和地位是明确的，所以紫砂工艺自产生以来才会得到持续的发展，创造出风格特点不同的优秀作品。（图 12-19）

紫砂工艺不仅造型手法具有卓越的表现，典型的样式也可以达到经典的水平。优秀的紫砂陶器的造型形式具有装饰意味，为进一步加强整体的表现力，同时创造了多种装饰方法。综观紫砂工艺传统作品的装饰，运用最为普遍的是"陶刻"装饰，这种装饰方法简单便捷，工具只需用几种自制的刻刀，便可在坯体上刻画与刻写。在掌握刻刀特点和陶坯的性质之后，便可以运刀自如，尽情刻画传统风格的书画。

陶刻的方法比较容易掌握，若要达到高水平则不易。在掌握刀法和泥性的基础上，最主要是提高书法和绘画的水平，还要理解作为陶瓷装饰的形式语言，不同于在纸面上的表现，必须适应不同造型的特点，恰当地确定装饰部位和构图。

紫砂装饰采用刻画手法表现的，大部分都是传统绘画、书法和篆刻的转型，镌刻的刀法和颜色泥都具有独特的表现力，书画装饰适应器物造型，成为宜兴紫砂最具代表性的装饰手法。把中国传统的金石书画巧妙地与造型结合，形成了鲜明的地域特点，不同于其他地区陶瓷艺术，更不同于国外陶瓷装饰，给人以鲜明的文质彬彬的印象，使紫砂陶器表现出浓厚的"书卷气"。（图 12-20）

紫砂装饰不仅在坯体上运用刻画的手法表现，还运用材料和技术在成型过程中，创造有意味的装饰效果，作为紫砂陶器独特的装饰方法。由于紫砂属于无釉陶器，适于在进行成型的过程中，同时进行相应的装饰，采取贴塑、堆塑、镶泥、雕饰、镂空、铺砂、调砂、起线以及绞泥等多种手法加工装饰。

特别值得提到的是绞泥装饰，是 20 世纪 50 年代之后发展起来的，具有

图 12-20 苍松陶刻笔筒，鲍志强设计制作与刻画装饰
紫砂工艺的装饰是以国画和书法为主要题材的，具有浓厚的书卷气和传统意味

图 12-21 天际壶 吕尧臣设计制作
紫砂工艺在发展中吸收传统陶瓷名窑的绞泥手法，结合紫砂成型特点，形成为独特的绞泥装饰，具有丰富的表现力

丰富的表现力。两种不同颜色的紫砂泥料，根据预想的意图糅合在一起，在坯体表面形成抽象的纹路，构成一定的装饰效果，自然谐调地与造型融为一体，两种颜色紫砂泥构成的有意味的纹理变化引人遐想。（图 12-21）

紫砂工艺的造型与装饰结合，是以中国传统文化为本源的形式美的创造，构成如诗如画般的艺术风格，具有深厚的艺术底蕴和强烈的感染力，较之现代日用陶瓷和艺术陶瓷，都有着截然不同的表现方式。紫砂工艺深蕴的传统文化内涵，把绘画、书法、篆刻、图案和雕塑融会在装饰之中，形成了紫砂工艺浓厚的艺术气息。

四、继承传统与深化创新意识

传统文化对紫砂工艺深层的潜在的影响，不仅限于目之所及的视觉呈现，更需要深入感受的是其内在蕴含的因素。逐步分析这些因素的影响和作用，有助于认识紫砂工艺审美特征和传统文化内涵。紫砂工艺文化包含着生态环境、风尚习俗、审美爱好、造物观念和造型意识等因素，虽然从表面上看，影响并不显著，但决定了紫砂工艺的审美取向，以及作品的风格特点和基本形态和样式。

因而，研究紫砂工艺的文化内涵，不能只停留在作品直观的表面现象上，而应该进入比较深的层面，分析研究传统文化对紫砂工艺的深层影响，揭示

其本质的特征。只见其传统文化的枝叶不见其根干的做法是不可取的，这意味着未能认识紫砂传统文化精华之所在。表面肤浅的继承只能是模仿，很难有所拓展和提高。抓不到紫砂传统的本质，也就容易使创新的紫砂工艺作品，停留在表面上的延续，陈陈相因，很难有真正的发展与创造。

紫砂工艺是一种特殊的文化形态，它是技术和艺术的融会，是独特材料与手工技艺的结合，是实用功能与审美取向的统一，最突出的特点是凝聚着浓厚的地域文化。

就紫砂工艺的造型与装饰技艺而言，掌握和运用都是具有相当难度的，掌握得准确熟练，运用得恰当得体，作品则精致优美，自然天成；反之则粗糙僵化，烦琐芜杂。紫砂工艺多种技艺的发挥，最终是为了创造优秀的作品。为实现对技艺的根本追求，匠师们应格外注重用心、体味、兼容、拓展诸方面。一位年逾古稀的紫砂工艺匠师，曾经感叹道："学这门手艺不容易，需要下苦功夫，认真地去做，同时还要多看前人的作品，不断地琢磨，听人家说这叫读作品。另外还要学画画、写字和读书，好像上学一样，这样做的时间长了，感觉确实是会有效果的。"

图12-22　天圆提梁茶壶　储立之设计制作
运用上下虚实的两个圆弧线构成壶的大形，中间的盖钮与盖边的直线变化丰富视觉效果，整体圆满和谐

紫砂工艺匠师们崇尚传统文化，也崇尚手工技艺，更注重发挥自己的创造精神。学习传统文化和师法自然的同时，也应重视现代设计方法论的研究，既不厚古薄今，也不厚今薄古，凡是人类创造的有利于专业成长的知识和技能，都需要有选择地认真学习。在日常生活和从事专业创作设计中，实践之余学会静观默想，长期积蓄，转而成型，千锤百炼，用心造物，从而产生具有传统意蕴的、创新的优秀紫砂工艺作品。（图12-22）

紫砂工艺不同于其他类别的传统陶瓷，那些以轮制手工拉坯成型的陶瓷制品，虽在动手之前经深入思考确定构思，但在实施操作之后，则是一挥而就成型的。紫砂陶器的成型工艺有所不同，是在精塑细琢的营造中成型的，由于二者的成型工艺手法不同，也决定

了紫砂工艺作品的气质和风格特点。

紫砂工艺的成型技法可谓一绝，具有严格、规范、准确的特点，因而创造的作品具有超乎寻常的精致和严谨。其表现对象的范围又是极为广阔的，在陶瓷技艺领域里也是绝无仅有的。优秀的紫砂工艺作品的严谨是从构思到表现，从艺术到技术，从外观形式到深层内涵，都是无懈可击的。观摩紫砂名师们的优秀作品，可以明确实在地看到这

图 12-23　知足壶，曹亚麟设计制作
以半圆形的竹段为壶体，获得相应的容量和安定效果，壶嘴与壶把以均衡关系贯成一气，作为盖钮的蝉顺势而卧，自然成趣

一点，严格的工艺制作是为表现缜密的构思而实施的。

假如紫砂工艺的作者只掌握精到熟练的成型技术，缺少文化修养和对传统艺术的理解，也就不会重视在创作构思方面的惨淡经营，只能在精工细作中表现技术的熟练，作品也不会有书卷气，更不可能有感人的魅力。

紫砂工艺作品体现着传统的美学观念和审美意识。欣赏优秀的紫砂工艺作品，仔细观察会感受到一种闲适、悠然、典雅的静态美，这是中国传统美学观念的一种体现。以往诸家名师的作品，多是以静雅超然的美占据主导地位，既没有强烈的线条运动，也没有过于峭拔的形体变化，造型的态势是沉稳而平和的，给人以端庄凝重的视觉印象。（图 12-23）

优秀的传统紫砂工艺作品，造型的基调是方正、端庄、圆浑饱满的，含蓄而不外露的，点、线、面、体的变化，给人以平实、静谧的感受。有许多优秀的紫砂工艺作品，最初看时也许使人感觉很平易，形式感不很突出，但是由于形体轮廓、结构、比例、尺度、细部等，安排得自然得当、恰如其分，造物的同时造型也造境，因而感染力是持久的。优秀的紫砂工艺作品，经得起长久玩味和反复推敲，百看不厌，令人爱不释手，具有永久的艺术魅力，在传统文化的陶冶中，唤起怀古的思绪。

紫砂工艺作品相对于其他陶瓷器物而言，多是以中、小型作品为主，茶壶更偏重小件作品，极少大件紫砂茶壶。紫砂工艺虽然体量比较小，却能使人感到不小气，确实有"小中见大"的气势，倘若失去这一特点，也就成为雕虫小技了。优秀的紫砂陶器有许多尺寸并不大，却是气魄宏伟的作品，这

正显示了作者高水平的造型技巧。紫砂茶壶虽然小，但可以使人在欣赏中"仰观宇宙之大，俯察品类之盛"，从有限的造型体量和空间，进入广阔的艺术欣赏的天地，使人心情为之舒展，领略紫砂工艺造型的感染力，也赏识作者匠心之所为。（图12-24）

在造型艺术中，大中见小固然不易，小中见大则更难。要求体量小的造型形成较大的空间感，构成超乎于自身体量的气势，这是一件最不容易的事情。作者必须有深厚的艺术修养和博大的胸怀，掌握紫砂工艺技巧应该是深广的，从而具有非凡的表

图12-24　松风竹炉配套茶具，吕尧臣设计制作
设计新的造型样式不易，而创新造型结构则更难，松风竹炉茶具的创新设计是紫砂发展中的创举，产生了新的造型形式结构

现能力，发挥创造精神，否则体量小的造型给人的感觉仍然很小，不可能形成感人的艺术境界。总之，紫砂陶器无论粗犷豪放还是秀巧精致，虽不都强求其宏伟、博大，但都需要着眼于造型严谨，具有相宜的尺度感。

紫砂陶器是无釉陶的一种。无釉陶原本属于比较原始的陶器，制陶技术发明的起始，烧造的就是无釉陶。新石器时代的原始陶器有红陶、夹砂陶、黑陶、灰陶和白陶等，其中彩陶以装饰最具特色，黑陶则以造型最为著名。紫砂陶器是在传统陶器基础上发展而来的，自明代中期达到成熟后，工艺技术和造型艺术都形成独特的风格，自成一家，成为质朴中求别致、浑厚中求精巧的独特的工艺作品。

紫砂工艺的材质之美是通过加工成器表现出来的。器物表面呈现出丰富的微观肌理，平整光洁的表面上，布满微微隆起的小颗粒，分布均匀而又自然，遍及陶器的表面。表层如砂粒般的质地特征，丰富了视觉印象，因而得到"紫砂陶器"的称谓。紫砂材质经塑造成型的精致加工后，使器物表面呈现出这种特殊而又丰富的视觉效果：砂而不涩，光而不亮；粗而无糙，细而不腻，矛盾着的两方面达到和谐，所以是耐人寻味的。

紫砂陶器无釉裸露的器体表面，以其古色古香的质地和沉着的颜色，充分表现着质朴素雅的美。挺括而丰富的表面、沉稳而含蓄的色调，构成了紫砂陶器外部表层效果，并且和自身形体变化谐调一致，整体效果是丰富的，加强了造型的表现力。

紫砂陶器包含着感性美和理性美双重的内涵，但最主要的还是感性美。无论是以具象的样式，还是以抽象的形态，所表现的美都是以感性美为主导的。作品引领欣赏者发挥想象力，感受由材质、技艺、造型、装饰所构成的美感，这也正是中国传统工艺美术的美学特征体现。（图12-25）

五、回顾过程的感悟与思考

宜兴紫砂工艺在中国陶瓷发展史上写下了不朽的篇章，既经历了繁荣和发展，也曾遭受过挫折和磨难。1937年，中日战争全面爆发，宜兴制陶业遭到连年战争的破坏和冲击，处于衰落和凋敝状态。紫砂工艺作坊遭到损毁，匠师们流离失所，弃艺奔波谋生，技艺传承中断，紫砂行业濒临崩溃。

20世纪50年代开始，宜兴陶瓷生产得到恢复，紫砂工艺开始复苏。1955年建立紫砂工艺厂，流散的匠师有了安身立命之地，发挥他们掌握的传统技艺，并且开始培养学徒，紫砂工艺后继有人，为继承和发展走出了重要的一步。

由于紫砂工艺的表现形式与作品内涵的谐调一致，其中的技术含量很高，所以掌握这门手艺有一定难度，需要在师傅的指导下，经过比较长时间的严格训练，理解紫砂工艺传统技法，掌握独特的手工制作基本功。师傅口授心传，操作示范；艺徒刻苦学步，坚持历练，是紫砂技艺授业中恪守不渝的传统。学习这门手艺，师傅的训练方法、言传身教的方式、阐释技艺的要点，最需要的是思维方式的融会贯通，紫砂工艺老一辈的匠师们在此方面堪称典范。（图12-26）

20世纪中叶，宜兴紫砂工艺的一代宗师们，用他们的授业传道，为紫砂工艺的继承和发展做出了重要的贡献。最具代表性的有任淦庭、吴云根、裴石民、王寅春、朱可心、顾景舟、蒋蓉七位著名的老艺人。当年他们正值精力充沛、技艺成熟时期，对紫砂工艺有深入的认识和理解，为培养艺徒提供了保障。他们在致力传授技艺的教学中总结不同紫砂流派的技艺，相互之间

通过交流和切磋，共同提高，使各流派的技艺特点更加明朗。

通过对艺徒的培养，匠师们技艺训练的思路更加清晰；通过中规中矩的基本技术操作，以及优秀紫砂作品耳濡目染的熏陶，艺徒们的认识能力不断提高，手艺掌握得更加熟练，进而领悟紫砂工艺技术与文化艺术的关系，整体能力得到显著的提高。艺徒的学习是术有专攻的，以师傅的技艺专长为主，从操作手法到风格特点的体现，逐步深入和细化，其加强认识和理解，其知识结构和能力更加趋于合理化。（图 12-27）

在技艺传承过程中，老一辈匠师们为人为艺的职业道德、启智明理的教诲，影响着艺徒们手艺修养和敬业精神的形成。宜兴紫砂工艺在继承发展中，不同流派独特的技艺得到传承，经过授业过程的梳理，更加完善和规范，构成完整的紫砂工艺的技艺系统。几十年来培养了一批又一批优秀的艺徒，一代有文化的专业技术人才健康成长，为新时期的紫砂工艺的发展和创新做出了重要的贡献。

宜兴紫砂在培养人才方面思路开阔，具有长远发展的眼光。先是在熟练掌握工艺技术的艺徒中选拔素质优秀者，送到专业院校学习陶瓷艺术设计，为紫砂工艺新产品的开发培育设计人才。为了使更多的年轻艺徒能学习设计理论和方法，亦采取请进来的方式，由专业院校教师在宜兴开办陶瓷设计培训班。

两种做法都促使创新设计人才的成长，为紫砂工艺的新发展起到决定性

图 12-25 合盘壶 清代陈曼生铭
老一辈紫砂匠师分析，认为这种造型来源于把两个盘子扣合在一起构成壶体，因而得名为"合盘"，方法虽然简单，但具有启发性

图 12-26 新韵茶壶 杨帆设计制作
紫砂的造型形式美感有多种形式的表现，在传统造型的基础上可以用加法，也可以用减法演变出新的造型，只要运用得当，都可以获得美好的效果

图 12-27 环龙三足壶
高海庚设计 周桂珍制作
紫砂工艺能得到不断的发展和提高，是因为吸收优秀的传统艺术并加以丰富的，青铜和玉雕工艺在这里得到兼容并蓄的表现

的作用。几十年来，紫砂工艺的专业人才成绩卓著，其中最具代表性的优秀人物有徐汉棠、李昌鸿、徐秀棠、高海庚、潘春芳、谭泉海、吕尧臣、汪寅仙、何道洪、周桂珍、顾绍培、鲍志强、曹亚麟等，还有诸多未提及名字的优秀的匠师们，都为宜兴紫砂工艺的发展做出贡献。如果说初始的七位老艺人的作用是"承先启后"的话，那么从 20 世纪 50 年代之后成长起来的新一代是"继往开来"的优秀群体。当今中青年的紫砂工艺名家，彰显着新一代的创造精神。（图 12-28）

宜兴紫砂工艺在几百年的技艺实践中，构建起独特的手工制陶的技艺系统，技术思想是完整而成熟的，重视手艺的实施和制品效果。对紫砂工艺属性与特征的认识，坚持自身的技艺特点，是探寻永续创新发展需要深入思考的问题。

在适应紫砂工艺特点的基础上，既重视因地制宜，顺其自然，又强调因材施艺，发挥人的能动性和创造精神，二者结合构成技艺发挥的有效方式。守望紫砂工艺的传统精神，同时在技艺发挥和艺术表现方面放宽眼界，既不能故步自封，更不会妄自菲薄，开放的工艺文化系统，在不断充实过程中更加完善，既需要对于紫砂传统工艺的自信，更需要对发展的高瞻远瞩。

现代陶瓷工艺已经发展成为一门独具品格的艺术，有一部分已经脱离开

图 12-28 矩方提梁茶壶 张守智设计 何道洪制作
以平直的线和方正的面构成瓷器造型是有难度的，但是紫砂材料可以达到，匠师必须掌握熟练的技艺才可以完成

图 12-29 曲壶 张守智设计 汪寅仙制作
紫砂造型设计并不排斥吸收现代产品设计方法，重要的是必须与传统文化融会，所创新设计的是新的优秀的紫砂作品

传统陶瓷艺术的概念，进入全新的领域，更多的是为了创作纯欣赏性的陶瓷艺术作品。传统紫砂工艺则不同于现代陶瓷艺术，它仍然保留着传统陶瓷中的功能效用与审美效应相结合的特点。这一特点虽然不能包含所有的陶瓷传统工艺，但毕竟是占优势的，甚至是占主导地位的。

在陶瓷艺术设计领域，根据功能效用的特点，创造美好的造型形式，紫砂工艺是其中具有代表性的一种类型。紫砂工艺匠师把实用的功能结构与审美的形式结合，处理得那么自然，同时又形成自身的风格特点。紫砂茶壶是其中典型的一种，能够在实用与美观结合基础上创造出不胜枚举的造型样式，这确实是杰出的创造。（图12-29）

伟大的诗人歌德曾说过："在限制中方显出能手，只有法则能给创作以自由。"当某些艺术设计者苦于功能效用的羁绊和束缚，感到造型言语贫乏时，优秀的紫砂匠师却在"制约"中掌握造型规律，运用形式法则，发挥着创造精神，为我们提供了丰富多样的紫砂作品。

回顾紫砂工艺历史上名家们的作品，认真地分析研究他们的创意思路，深入发掘和揭示传统紫砂工艺的造型方法和规律，认真地研究紫砂的工艺思想，并从传统美学的角度加以认识，对于进一步提高紫砂工艺创新水平，对于发展当代紫砂工艺，将会起到重要的促进作用。

黑龙江省出土的原始陶器的造型与装饰

在祖国幅员辽阔的土地上，中华民族的先辈们，从原始社会起就创造了灿烂的物质文明。如今地处北疆的黑龙江省，在远古时代，那里的先民发挥了聪明才智，用辛勤的劳动为我们留下珍贵的文化遗产。在黑龙江省内多处文化遗址出土的原始陶器，就是其中重要的组成部分。这些陶器不仅为研究黑龙江地区的历史状况，以及远古时代的物质文化和精神文明的发展，提供了可以考据的实物资料，同时对于研究中国北部边疆的原始制陶工艺的特点，为发展当地具有地方特色的现代陶瓷艺术，也是具有一定启示作用的。

图 13-1　刻线棱纹陶罐　昂昂溪五福遗址出土

无论任何地区早期的陶器造型，都是为使用目的而创造的，基本样式类同的状态下，形成各自的特点

黑龙江省出土的原始陶器，早年是以 1930 年梁思永先生在昂昂溪的考古发掘著称，陈列在中国历史博物馆[①]的新石器时代刻线几何纹陶罐令人难忘，标志着黑龙江省考古工作的新开端，也让我们更好地认识黑龙江地区先民的物质文明创造。（图 13-1）

从 20 世纪 50 年代开始，黑龙江省的考古工作者们，在省内许多地区进行了发掘，其中肇源县白金宝、东宁市大

①　2003 年，中国历史博物馆和中国革命博物馆合并组建为中国国家博物馆——编者注。

城子、密山市新开流、富裕县小登科，以及兴凯湖南岸莺歌岭等地，相继出土了许多新石器时代和青铜时代的陶器。这些陶器的共同特点是纯手工成型制作的，风格趋向质朴率真，在国内同时期的陶器中，造型样式与装饰风格独具特色，流露出凝重的原始意味和独特的形式美感。

为了论述的方便，这里将这些陶器统称为黑龙江省出土的原始陶器。

一、远古"荒蛮之地"优秀的物质文明创造

黑龙江省出土的原始陶器分布的地域比较广阔，遍及省内许多地区。"松嫩平原地区，以小哈拉一期甲组遗存和昂昂溪文化为代表。小拉哈一期甲组遗存，以直口筒腹罐为主，器表饰凹弦纹和刻画席纹，年代约为距今 6500 年，属新石器时代早期偏晚阶段。昂昂溪文化，其陶器基本组合有侈口圆腹罐、直口筒腹罐和带流钵，罐类器表装饰细窄的附加堆纹，其上常见戳印纹和刻齿纹。时代属于新石器时代中晚期，年代为距今约 4500—4000 年。"①

"牡丹江—绥芬河流域，以振兴一期甲类遗存、莺歌岭下层遗存和亚布力北沙场遗存为代表，振兴一期甲类遗存，其陶器种类仅见罐、盆和钵，几乎所有陶器都有纹饰，主要为压印篦点纹，压印窝点纹、压印三角纹、刻划线纹、戳刺纹和附加堆纹等，年代距今 7500—6500 年。莺歌岭下层遗存，其基本陶器组合为筒形罐和钵，器表装饰篦点纹、划纹、压印纹、梳齿纹、圆窝纹等，年代距今 5500—4500 年。亚布力北砂场遗存，其陶器基本组合为盘口罐和钵。器表饰绳纹、篦点纹、席纹、刻画纹，年代距今 6000—5500 年。"②（图 13-2）

根据考古工作者的发掘可以证实，"三江平原地区，以新开流文化、小南山遗存和倭肯哈达洞穴遗存为代表，新开流文化陶器基本组合有敛口筒形罐、直口筒形罐、侈口筒形罐和钵。器表饰有鱼鳞纹、菱格纹、席纹、篦点条带纹、圆窝纹、方格纹等，年代为距今约 7500—7000 年。小南山遗存，陶器基本组合为卷沿罐和钵，器表以素面居多，饰有菱格纹、篦点纹、波浪纹、弦纹等，年代为距今 6500—6000 年。倭肯哈达洞穴遗存，其基本陶器组

① 国家文物局.中国考古六十年：1949~2009[M].北京：文物出版社，2009.

② 同上.

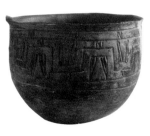
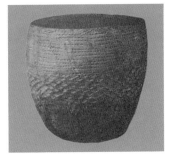
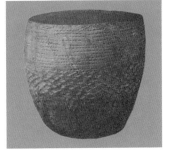

图 13-2　篦点压印几何纹带状装饰圆底钵

这件手工成型钵的造型之圆整，坯体厚度之均匀，边口的细部表现，特别是装饰纹样结构变化，标志着制陶工艺达到的新水平

图 13-3　印纹筒形陶罐　密山县新开流文化

新开流出土的陶器以丰富多层次的印纹最具特点，而且不同层次的印纹有所不同，可见所使用成型工具的多样性

图 13-4　刻线几何纹卵形长颈陶罐

原始陶器造型从单体量进展到由卵形和圆筒形多体量的组合，边口有明确的细部处理，这是造型意识发展和进步的重要标志

合为双唇盘口罐和钵，器体表面饰圆窝纹、篦点纹、附加堆纹斜齿纹等。"①（图 13-3）

　　这些原始陶器就其材料和技术而言，与现代陶瓷是有很大差别的，因为毕竟是制陶的早期阶段，而现代陶瓷工艺技术是成熟之后的创造。但是，就原始陶器的造型和装饰而言，黑龙江省出土的原始陶器有着自己独特的表现，呈现出这个历史时期的造物观念，也反映着先民们为适应生活需求的创意设计，在工具和设备极为原始的状态下，发挥手工技艺进行的创造。面对这些原始陶器所反映出的朴实无华的审美追求、独具匠心的手艺技巧，欣赏之余不由钦佩先民们在当时简陋条件下的制作，由衷地感到这些作品独具一格的审美创造，对现代陶瓷艺术设计很有启发，是值得学习、研究和借鉴的。

　　陶器，特别是在人类生存的早期，在生活中具有重要的作用。它们最初并不是作为欣赏的工艺美术品而创造的，最主要是作为日常生活中的器具，用于蓄存饮用水和食物，为生活提供便利，同时也相应地满足人们的审美需求。原始陶器在先民们生活中所具有的重要意义，远远超过在现代人生活中的作用。（图 13-4）

　　陶器在远古时代是人们重要的生活资料，也是早期工艺美术创作设计的一个类型。可以这样讲，它是当时人们生活和思想的一种特殊记录，不仅反

―――――――――――

①　国家文物局.中国考古六十年：1949~2009[M].北京：文物出版社，2009.

映出当时的生活状况，也在一定程度上透露出先民的思维方式，特别是他们朴素的造物观念和审美意识。原始陶器是人类物质文化创造力的体现，也是劳动智慧的结晶。

黑龙江省出土的原始陶器，是当时当地劳动生活的产物。由于地区不同，自然条件和生活习惯的差异，在陶器造型和装饰方面，与中原及南方地区有着明显的差别，形成了鲜明的地方特色和独特的艺术风格。同时也可以看到，它受到发达的中原文化的影响，其中有许多陶器的造型样式，如钵、杯、罐、鬲、釜、豆等，与中原样式比较接近或类同。（图13-5）

在装饰纹样方面，黑龙江省出土的原始陶器有独具特色的表现，尤其是篦点印纹装饰纹样，其表现方法和结构形式，完全不同于中原印纹陶器，更有别于彩陶一类的装饰。在装饰纹样的结构和具体表现形式方面，可以说是把有规律的变化和即兴发挥结合在一起，装饰效果所呈现出的秩序感和丰富的视觉效果，是耐人寻味的。（图13-6）

造型是陶器存在的基本形式，原始陶器也不例外，各种造型样式的产生，都是基于生活的使用需求，从现实生活中接受启发，汲取素材，进行加工创造的。陶器的造型样式变化，不可能脱离当时生活具体的需求，也不可能完全摆脱过去已经有过的样式以及当时正在使用的器物造型的影响。

原始陶器造型的产生和演变，都离不开所在地当时的生活条件，具有鲜明的地域特色和生活痕迹，也反映着创造者的思维方式。黑龙江省出土的原始陶器以其独特的造型与装饰，揭开了边远地区物质文明创造的序幕。

二、独具特色的陶器造型

黑龙江省出土的原始陶器造型，既有沿用中原陶器已出现的造型样式，也有在这个地区的特定环境和条件下，产生的独特的造型样式。在当地出土的陶器中，造型最具地方特点的是仿桦树皮器物的筒形罐和仿皮囊形的壶。这一类是"土生土长"的陶器造型，与当地大自然提供的物质材料分不开，也和当时当地具体的生活条件分不开，所以形成了鲜明的地方特色。

仿桦树皮筒形罐的样式，是当时普遍应用的造型，在肇源县白金宝、兴凯湖南岸的莺歌岭、东宁市的大城子、饶河县的小南山等地，都有相类似的造型出现，是在当地用桦树皮制作的容器的基础上，模拟演化而来的，之后

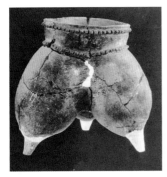

图13-5 原始陶器 肇源古城遗址出土

不但造型的形式结构受中原陶器的影响，同时掌握多形体横向组合的成型技术，提高了多种样式造型的成型能力

图13-6 压印篦点几何纹陶罐 杜尔伯特旗大山种羊场遗址出土

器物虽不完整，但罐体作为主要构成部分，显示出工艺技术精致严格，器体表面平整光洁，装饰纹样疏密交错、向背得宜

图13-7 几何纹陶筒形罐 讷河库勒浅出土

造型受桦树皮制作筒形罐的影响，造型主体用挺拔的微曲线构成，装饰纹样用压印直线表现，形式变化自然

逐步形成陶器造型的特点。

桦树在黑龙江省是比较多见的树种，树皮具有柔韧、致密、结实的特点，剥下后呈片层状，便于裁割、围合、缝制定型加工制作。当地人很早便开始利用这种材料，制作日常生活中所需要的器具，一直到近现代，还有些林区和少数民族地区，仍然保留着这种手工艺。可以这样推断，在这一地区，桦树皮制作的用器要早于陶器的制作，并对以后陶器造型的发展，产生比较重要的影响。（图13-7）

筒形陶罐的造型，最初是完全依照桦树皮容器的造型仿制而成的，器身是直筒形，两侧的轮廓线是明确的垂直线，口径与底径基本相等，有的器物表面还保留着缝制的针孔，也形成了一定的装饰效果。由于制作陶器的黏土与桦树皮的性能不同，具有良好的可塑性，可以按照设想的意图，对造型进行塑造，可以收口，也可以敛足，造型会有一定的变化。因而陶质的筒形罐造型也就进一步发展，出现形体局部的曲线变化。造型的器壁由直线，逐渐演变成为比较含蓄的微曲线，在接近边口的部位，塑造出不太显著的颈部，边口部分微向外翻，底足部分稍向内收，使整个造型既单纯而又有含蓄的变化，成为原始陶器造型独特的形式。当地原始的作陶者，还注意了筒形罐的高度与最大直径的比例关系，所以整体感觉比例适度，变化有致，看起来比较谐调。

图13-8　仿皮囊形陶罐　富裕县
小登科出土
把陶器成型与皮囊制作两种技术
有机结合，创造出口与底为圆形，
腹部为方圆结合的复合形，贴印
泥条表现缝合部位，发挥独特的
成型思维方式的造型创造

黑龙江省出土的原始陶器中，最具特色的要数富裕县小登科出土的仿皮囊形陶罐，造型样式是原始陶器中最为少见的，其基本结构和处理手法独具匠心，明确地保留着皮革容器缝制成型的形状和特点，进而演变转化为陶罐。在这里也使我们很自然地联想到，狩猎和养殖为造物提供了皮革，剪裁缝制皮革物品产生了适宜的形式结构，既成的皮革物品的形式结构影响到制陶造型样式，所以才会设计制作出仿皮囊形陶罐。（图13-8、图13-9）

陶瓷造型模仿皮革容器的形状，比较多见和典型的是辽代鸡冠壶，也称为马镫壶，造型的形体特点比较突出，样式变化虽有多种，但大多底部为圆形，逐步向上呈扁圆形，顶部两侧会合后封闭，另设置壶口和提梁即成。鸡冠壶的成型是在下大上小圆筒形的坯体上进行的，两侧由下向上左右挤压，由圆形逐步变为扁形，造型整体是以逐渐过渡形式构成的。

图13-9　仿皮囊形陶罐　富裕县小登科出土
左：剖面图　右：底视图

相较而言，黑龙江省富裕县小登科出土的仿皮囊形陶罐，平面形是以方圆结合的形式构成的；仿皮囊形陶罐采用手工成型的方法制作，做工虽然不很精致，但蕴含着制陶匠师的造型想象力，同时他们有着较强的成型实施能力。

仿皮囊形陶罐的成型制作，造型样式比较规矩合度，变化有致。造型的平面形以圆为主，口部、颈部和底部都呈圆形，腹部近似方形，用方圆结合的手法，通过形体的过渡，构成了造型的整体变化。在方形的转角部分，还保留着类似皮革缝制的"褶皱"和"针迹"。在两个面的衔接处出现局部变化，使造型的细部处理具有装饰效果，这也是模仿皮革制品的一种独特的造

型处理手法。

仿皮囊形罐从表面上看起来，工艺制作虽然并未达到精致，造型不及彩陶那样规整，也没有黑陶那样严格，但是造型的整体与局部之间的谐调、线型的曲直变化、形体的方圆对比等诸多方面，有着独到之处，是一种具有完整造型形态、形式感比较强的原始陶器。

从仿皮囊形壶造型样式的构成，我们可以看到陶器造型在发展和演变过程中，不仅受编制或木制的容器影响，而且还受其他材料制成的器物造型影响。这种陶器造型保留着皮革制品的一些比较显著的特征，既吸收了皮革容器造型上的处理手法，又根据制陶工艺材料的性能和特点，结合陶器的功能效用，融会贯通，形成陶器造型的形式特征。

这种陶器的造型样式完整而优美，不仅具有良好的功能效用，而且具有明确的材料属性，丝毫不给人以生搬硬套的感觉，其工艺材料和造型样式更是得到了统一。这是在各种不同工艺材料的器物造型之间，相互影响和相互促进的过程中，融会贯通手法的示范。只有能够很自然地做到这一点，才能够真正起到丰富造型样式和处理手法的作用。

在新的陶瓷造型最初出现的时候，总是不可能完全摆脱过去普遍存在的器物形式的影响，或反映出类似某种自然物体的形态。借助于客观世界的启示，发挥想象力和创造性，是设计新造型的必要条件。造型在发展演变过程中，必须逐渐摆脱原来模拟仿照对象的某些特征，坚持形成自身存在的形式和特点。当制陶技术发明之后，在造型演变的过程中，人们不是总停留在陶器造型模仿自然或模仿从前使用的器物的阶段，而是循着已经出现的陶器造型规律去发展和创造。（图13-10）

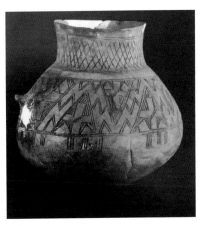

图13-10　刻线几何纹陶壶　肇源白金堡遗址出土

几何形装饰纹样明确地显示出以直线为主的特征，运用交互错落的组合方法，视觉效果丰富而不呆板

研究和分析原始陶器的设计和制作，是为了使创意思维受到启示，进而根据器物造型的功能效用，结合材料和技术的特点，按照美的原则去创造新的造型样式。通过反复改进设计的实践，在制作过程中使造型更加完善，并在造型

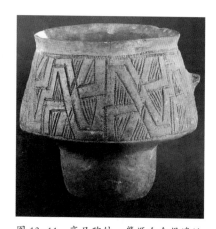

图 13-11 高足陶钵 肇源白金堡遗址
出土
这种造型独特的陶钵在原始陶器中比较
少见，收口翻沿，收底高足，突出的造
型特征可能属于陶钵中的另类

的形体变化、体量关系、线型曲直、局部
处理等方面总结经验，并且不断丰富和充
实内容，使造型方法行之有效，获得成功。
人们的想象力在这里得到了发挥，工艺技
巧得到不断提高，自觉或不自觉地按照美
的形式法则去制作新的造型。通过对原始
陶器造型的分析，我们进一步感悟到，陶
器造型是人们认识生活实践活动的一种表
现和结果。（图 13-11）

在出土的原始陶器制品中，除用具之
外，还有几件大小不一的陶塑猪，塑造手
法概括而自然，别具情趣。当时的制陶工
匠在生活中，注重观察和积累，掌握猪的
体态特征，造型准确而生动，使人一目了然。另外，从捏塑的陶猪形态可以
看出，似乎还带有几分从野猪进化而来的痕迹，在一定程度上反映出当时定
居后的农耕生活和家畜驯养的状况。（图 13-12）

三、别具一格的陶器装饰

黑龙江省出土的原始陶器的装饰，最突出的特点不是描绘，而是在成型
过程中，坯体未完全干燥之前，运用刻画、拍打、压印、梳刮、戳刺等手法，

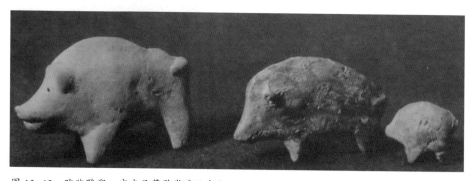

图 13-12 陶猪雕塑 宁安县莺歌岭遗址出土
原始陶器最初出现的时候，总是器具和陶塑相伴而生的，反映了先民的造型意识中，既有具象
的表现，也有抽象的营造

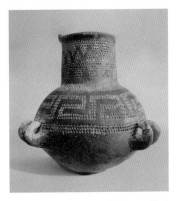

图 13-13 点压纹双系陶器 肇源白金宝遗址出土

原始陶器装饰用压印的方法，由工具尖端的形状压印出近似圆点，集点成线构成纹饰，具有独特的装饰效果

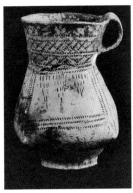

图 13-14 单耳陶壶 讷河二克浅遗址出土

在原始陶器的装饰中，以点的排列组合表现具象或抽象的纹样，黑龙江省出土的原始陶器具有一定的代表性，而且有成功的表现

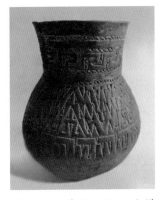

图 13-15 篦点几何纹陶罐 肇源白金堡遗址出土

由直线结合构成的尖角形几何纹是具有代表性的装饰风格，对底纹采取麻面处理，突出菱形纹饰

对表面进行处理，形成装饰效果。这种装饰手法形成之初，采取拍打和压印手法，目的是使坯体更加致密和坚实。同时在坯体表面留下的变化有致的纹路，形成有意味的装饰效果，增加了陶器整体的美感。随着对制陶实践认识的不断加深，作陶者变换着手法对坯体表面进行处理，形成了多种纹理的装饰效果。由于这一类型的陶器坯体上出现的纹路，主要是由印压或拍打形成的，所以统称为印纹陶器。

其中，以肇源县白金宝出土的篦点印纹陶器最具特点。作陶者用一种预先制成的类似于梳篦一类的工具，在未干透的坯体上，压印出排列整齐的篦点纹。由点组成的直线，排列交错构成装饰纹样。印纹陶器的装饰特点，是由所利用的工具性能决定的，通过陶器上的篦点印纹，可以推断出作陶的匠师对工具的重视，以及加工制作是相当细致的。（图 13-13）

印纹是由篦点集合而成，点的大小和间距基本一致，点的形状近似于圆，有序地组合在一起，集点成直线，具有单纯而含蓄的表现力。点的组合可以使单纯的几何线的视觉效果并不单调，使线的本身有微妙的节奏变化，给人以有意味的印象。相比而言，用刀具刻画的直线，感觉比较明确，但不会获得比较丰富的效果；用篦点纹作装饰，不仅能够使线变得丰富，而且可以用篦点纹密集排列或交错组合在一起，形成一种有特殊效果的"面"，与未

加篦点的空白的光面，呈现两种肌理的对比，也能够形成一定的装饰效果。（图 13-14）

印纹装饰基本都是以直线构成的，只有很少的线微带弯曲。这一特点的形成是和使用的工具有关，也和压印的方法分不开的。每种装饰工具都有自身的特点，同时也有一定的局限性，因此也就形成装饰的不同效果。由于篦点的直线排列适合于压印，而且工具是直的，所以见不到由曲线组成的装饰纹样，有的纹样需要转弯处，都是利用折线来表现的。

长短不同的篦点印纹，都是以直线条状呈现的，最适合于表现抽象的几何纹样，具象的纹样则比较少见。由于抽象的几何纹样不受具体形象特征的制约，可以根据陶器造型装饰部位的需要，充分发挥想象力，追求装饰的整体效果。其中有些陶器的篦点条带纹装饰，横向之间纹饰不是重复连续，而是相互呈疏密有致地连接，纹饰结构变化虽然无规律可循，但视觉效果主次分明，同样形成别样的美感。篦点条带纹装饰手法，采用带状装饰形式的比较多，构图平整，横向连接，主要纹样选择放置在造型最显见的部位，充分发挥纹样的装饰作用。（图 13-15）

在黑龙江省出土的原始陶器中，用篦点条带纹组成直线所表现的装饰纹样，方正规整的特点是比较明显的，虽然没有曲线的对比变化，但并不显得呆板。运用篦点条带纹装饰的陶器，呈连续的几何纹样，骨架多是用水平与垂直方向的线构成的，或用双重的折线为主，辅以穿插的斜线和较短的垂直线和水平线，丰富了纹样的变化。印纹的连续几何纹形式，纹样疏密和方向的变化呈多样性，前后安排有层次，虽然纹饰并不连续和重复，却同样获得丰富的视觉效果。（图 13-16）

黑龙江省出土的原始陶器的印纹装饰纹样中，有表现羊形动物题材的作品，讷河出土的双耳陶罐比较典型，另外还有一块陶片上的羊形纹样同样精彩，可以说是该地区原始陶器的佳作。这块羊纹陶片虽然只是整个陶器的一部分，看不到造型与装饰的整体效果，但保留了一只完整的羊的形象。通过这只羊的纹样表现，我们看到了篦点印纹装饰的处理手法，压印的篦点条纹，虽然不及刻画和描绘的线条流畅，但以线条断续和深浅变化而见长，用点组成的直线构成了对象明确的体态特征。（图 13-17）

羊形图案由于装饰工具的制约，只能压印直线，因而羊的形象经过概括和变形，省去细节的部分，强调外形的特征，形成富有整体感和装饰性的纹

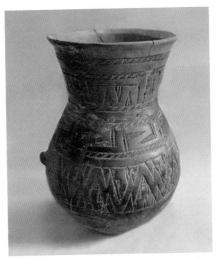

图 13-16　篦纹陶壶　肇源白金堡遗址出土
从部分原始陶器的质地和表面光泽分析，
可以感觉到当地制陶材质是优良的，烧成
器物保存至今仍光泽可鉴，这种材料制陶
有进一步发展的可能性

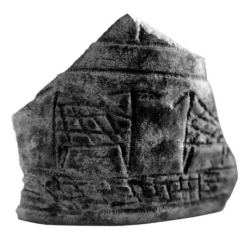

图 13-17　篦点压印羊形纹陶片
原始陶器运用压印或戳印篦点纹的装饰手法创造
了独特的艺术效果，虽然历史久远，但对发展当
代陶艺仍然是有所启发的，可以进一步发展

饰。羊形纹样的用线极为简洁，几条纵横交接的线，把对象的轮廓准确地表
现出来。羊的头、颈、胸到前腿，由一条垂直线连贯起来，完整而自然。羊
的面部线由前向后延长，与羊角连接在一起，羊的躯体部分，用交叉菱形纹表
现，与空白底处分开，使羊形纹样更为明确。

　　从黑龙江省出土的原始陶器可以看到，当时当地的先民已经比较好地掌
握了制陶技术。在造型和装饰方面开始形成地方的特点，在工艺技术和艺术
方面的创造也有不平凡的表现。其中有些造型样式和装饰纹样是在其他地区
所不曾见到的。正如黑龙江省文物考古研究所编著的《考古·黑龙江》中写
道："在新石器时代，黑龙江地区也已经开始步入文明的起步阶段。"创造了
早期的物质文明，为之后的北疆开拓和发展奠定了基础，在中国陶瓷发展史
上留下早期宝贵的创造业绩。

四、格物致知引发的遐想

　　黑龙江省出土的原始陶器独具风格特点，值得引起专业人士的重视。在

分析研究的基础上，深入认识造型与装饰的特点，发扬其创造精神和风格特点，在立足现代生活的需求，充分利用和发挥本省的陶瓷资源和技术条件的基础上，可以建立黑龙江省当代陶瓷艺术设计和生产制作的园地。

黑龙江省出土的原始陶器在造型和装饰方面，所反映的工艺技巧和表现方法以及在风格特点方面的独到之处，到今天也还是值得总结和受到关注的，有益于启发当今陶瓷艺术设计的创造意识。

最近几年的夏日里，我在黑龙江省作家孙且先生的引导下，参观了齐齐哈尔市昂昂溪遗址博物馆、杜尔伯特蒙古族自治县博物馆、肇源县博物馆等多处收藏有当地出土的原始陶器的部门。孙且先生虽然不是从事文物考古和古代历史研究的，但他的文史知识面相当宽泛，对地域文化充满浓厚的兴趣。质朴而优美的原始陶器的魅力吸引着他，使他成为古陶艺术的忠实爱好者。他不但是一位熟悉文化遗存的领路人，还是一位称职的摄影师，本文中的部分图片是他拍摄提供的。

我们在博物馆的原始陶器展柜前，为先民们用土和火完成的陶器艺术创造而感动，先民们的手艺服务生活的需求，变化自然而又不失法度，其巧运匠心的造物精神所创造的独具一格的黑龙江原始陶器艺术，应当让更多人认识和了解。先民们的物质文化创造，为日常生活之所用，又为精神生活之所需，在渔猎耕作之余，烧造了以实用为主的陶器，同时也创造了质朴的美。

研究中国古代的陶器，特别是那些最原始的陶器，对于从事不同专业的人，目的和任务有所不同。考古学家们的挖掘收集，是为了解和认识历史发展的状况，揭示人类创造活动的规律和成就。从事陶瓷工艺技术研究的科学家，是为了解不同历史时期、不同陶瓷产地的原料成分、成型技术以及烧造工艺，为撰写技术史积累材料。我们从事陶瓷艺术设计专业的人，研究和欣赏原始陶器的造型和装饰，以及所利用的材料和实施的工艺过程，其目的不是恢复古代的烧造技术和制品样式，而是感受体悟、分析理解、吸收改造，进一步发扬和拓展创新设计的思路。

历史上曾经出现过的优秀的物质文化创造，留给我们的是学习的宝贵财富。继承先民的创造精神和人文情怀，从中领悟创意和规律，探索经验和方法，为的是在原有的基础上提高和发扬，创造出新的物质文化产品。

黑龙江省在国内堪称文化艺术发达的省份，在本省高等院校艺术门类中学科齐全，人才济济，只是在陶瓷艺术设计专业方面尚需推动和激发。应该

说，在近现代历史上，黑龙江省的陶瓷烧造尚属落后，虽然在20世纪绥棱黑陶也曾在国内小有影响，但终因管理和引导不善，很快被山东和河北所取代。这里也不排除绥棱黑陶材料的局限性，质量不同于龙山文化的黑陶，所以很快便走入低谷。

其实，黑龙江省作陶制瓷是有很好条件的，在原有缸盆窑的基础上，发展制陶业是顺理成章的，湖北和湖南、云南和贵州，当地的民间陶瓷都是就地取材发展起来的，而且很有特色，至今长盛不衰，是值得学习的。

黑龙江省发展制瓷业具有得天独厚的条件，依安是优质高岭土的产地。我曾去齐齐哈尔参观陶瓷展览，展品是外地陶瓷产区的匠师利用依安高岭土烧制的瓷器，可以达到国内瓷区产品的水平线上。黑龙江省发展陶瓷设计和生产都是有很好条件的，有原料，有燃料，有人才，也有潜力，只要行动起来进入状态，用心设计和制作，完全可以创造出现代优质的陶瓷产品，成为中国陶瓷发展的新园地。

2021年12月完稿于北京方庄

跋

我在学习、从事陶瓷艺术设计和教学中，切实体会到陶瓷艺术设计不是单纯的艺术表现，而是通过设计，创造出具有艺术内涵的陶瓷制品，把功能效用、材料技术和形式美感融会在一起，并体现在陶瓷制品中。陶瓷艺术设计是"造物活动"，是一种特殊的文化形态，是生活中不可或缺的物质产品的创造。陶瓷器物首先是为人们所使用，同时又为人们所欣赏，从致用到应变，从宜用到悦目，具有双重性的文化特征。

我撰写的陶瓷设计的文章，记录了陶瓷设计过程中的感悟和心得，为了充实教学内容，也为了与同行们交流。在完成这本文集校样修改过程中，我回顾进入专业学习和教学这些年来，通过对优秀陶瓷作品的观察分析、速写测绘、实体摹制的感悟和认识，同时经过设计实践的验证，写下来这些文章。如果对初学者有所启发的话，我会感到欣慰，也是编撰这本文集的初衷。

中国陶瓷历史悠久，遗存甚丰，光耀四海，辉映五洲，为继承和发扬优秀的传统，提供了可贵的示范。学习和理解能工巧匠的创造精神，分析创意构思和施艺方法，发掘技术思维方式和技巧，这是学习陶瓷设计很重要的内容。

我这本集子里的文章，结合具体作品的分析和认识，多偏重于经验和方法的论述。希望提供给学习陶瓷专业和从事陶瓷设计工作的青年，作为课余或业余的参考读物。

在编撰的过程中，幸得朋友们的多方支持，有的人帮我选择文章和充实

内容，并提出很好的建议；还有的在多数文章原本没有插图情况下，结合具体内容提供图例。为此我衷心感谢张朋川、付道彬、孙且、张清源、田忠利、邱耿钰、于兰、董素学、张晓霞、尹航诸位的无私帮助。

文稿交出版社之后，宋丹青和孙墨青二位编辑，对原稿进行了认真负责的校正和润色，使文稿增色不少，在此致以诚恳谢意。

杨永善

2023 年 3 月 16 日